KB100292

세계인 입장에서 인간은 다른 행성에서 태어난 생물이자 외계인(外界人)이므로,
'에일리언 스테이지(ALIEN STAGE)'에서 '에일리언'은 인간을 의미한다.

AUDITION START

애완 인간

생존

세계인

부와 명예

사회적 지위

유토피아 입주권

애완 인간 사업 독점권

인지도

탄탄한 인맥

⋮

RULE

가디언은 시즌당 한 명의
애완 인간과 참가할 수 있다.

실시간 투표로
승리와 패배가 정해진다.

ANAKT GARDEN

아낙트 가든

애완 인간에게 음악을 가르치는 음악 유치원. 에일리언 스테이지의 인기에 힘입어 설립되었다. 에이스테 우승을 최종 목표로 두고, 어릴 때부터 애완 인간을 철저히 교육시킨다.

교육 시스템

음악 교육이 메인이지만, 졸업을 위해 들어야 하는 필수 교양 수업이 있다. 해당 수업 또한 애완 인간을 세뇌시키며 죽음에 대한 개념을 모호하게 가르치는 커리큘럼으로 짜여 있다.

음악

커리큘럼 대부분이 음악 수업이다. 노래, 춤, 악기 연주를 배운다.

+

교양

사랑하는 아낙트님을 위하여 무대에 임하는 자세에 대해 배운다.

[필수 과목] · 건강한 신체와 정신 유지하기
· 아낙트님의 곁으로 한 걸음

에이스테 출연 합격 비율

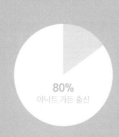

80%
아낙트 가든 출신

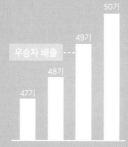

우승자 배출 ----

50기
49기
48기
47기

인지도

아낙트 가든 출신 애완 인간들은 에이스테에서 좋은 성적을 많이 거뒀기 때문에 세계인 사이에서 '에이스테 우승=아낙트 가든 입학'이라는 인식이 자리 잡았다. 이런 인식 때문에 입학 경쟁이 매우 치열하며 학비 또한 비싼 편이라 평범한 소득 수준으로는 보낼 수 없다. 실제로 다른 음악 유치원에 비해 교육의 질이 굉장히 좋아 주인들의 만족도가 높다.

기숙사

YARAN
FLOWER

BURU
FLOWER

CHALA
FLOWER

① 입학과 동시에 기숙사 생활을 한다. 13세까지는 2인실을, 14세부터 1인실을 사용한다. 성별에 따라 철저히 구별하여 관리된다.

② 정기적인 기숙사 집중 청소 관리는 신청하면 이용할 수 있다. 다만, 사춘기에 이른 애완 인간들은 기숙사에 누군가 들어오는 것을 꺼려 하기 때문에 그다지 애용하는 서비스는 아니다.

운영

① 어릴 때부터 일찍이 스타성을 보이는 애완 인간은 선별하여 외부 연예계 활동을 지원한다.

② 반 배정은 꼼꼼한 심사에 따라 아이들의 성향, 시너지를 분석해 이루어진다. 서로에게 얼마나 긍정적인 영향을 줄 수 있는지 등 여러 기준이 존재한다.

③ 한번 반이 배정되면 졸업 때까지 고정된다. 수업은 따로 받지만, 공간은 같이 쓰기 때문에 아이들 입장에서 반 배정은 큰 의미가 없다.

환경

신기술로 최대한 지구의 자연을 체감할 수 있게 구현했다. 아낙트 가든의 모든 것은 애완 인간을 최상의 상태로 유지하기 위해 맞춰져 있다.

애완 인간이란

지구의 생물인 인간의 유전자를 지닌 생명체.
지구는 이미 오래전 세계인들의 침략으로
더 이상 살 수 없는 행성이 되었고, 상당수의
인간이 세계인들의 수집품으로서 우주에
살게 되었다. 세계인들의 관심과 사랑을
받으면서 우월한 유전자의 인간을 대량
생산할 수 있는 기술력도 높아졌다.

애완 인간 얻는 법

애완 인간을 얻는 방법은 아래 세 가지가 보편적이다.

① 인간 편집 숍

가장 일반적인 분양 시설. 대부분의 애완
인간은 공장에서 태어나며, 이후 인간
편집 숍으로 납품된다.

② 가정 분양

세계인 가정에서 애완 인간을 양육하여
분양하는 방법. 같은 유전자를 가진
형제/남매 단위로 분양받을 수 있다.

③ 경매

희귀한 유전자의 애완 인간을 얻기 위해
사용하는 방법. 유전자에 따라 경매가가
천차만별이다. 합법적인 경로로 진행하는
경매가 있는 한편, 슬럼가에서 암암리에
이뤄지는 불법 경매도 성행하고 있다.

CONTENTS

CHAPTER 1
초기 설정

CHAPTER 1 | 초기 설정

✧ 에이스테의 초창기 그림들. 추악한 모습의 외계인과 때 묻지 않은 깨끗한 아이돌의
조합으로 보여주고 싶었다. 지금보다 자극적이고 건조한 이미지를 상상했다.

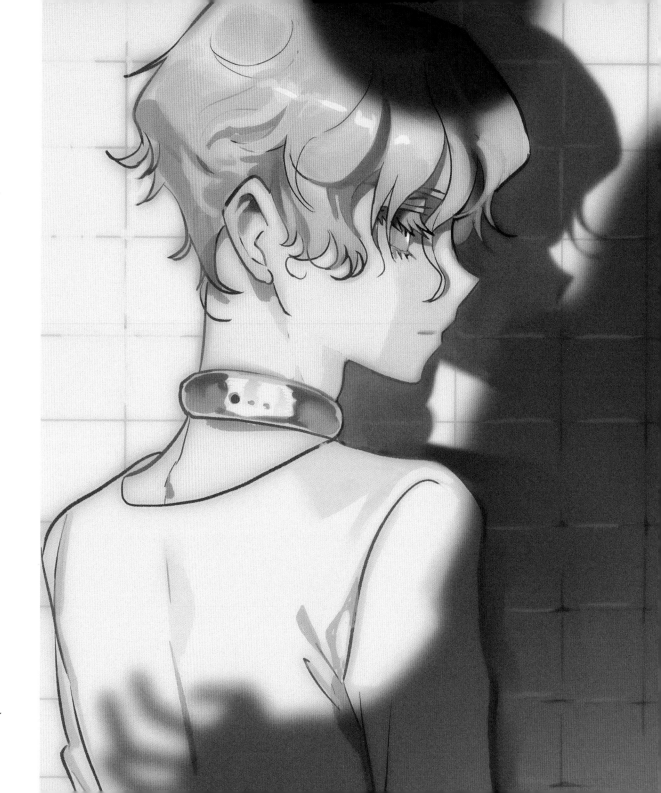

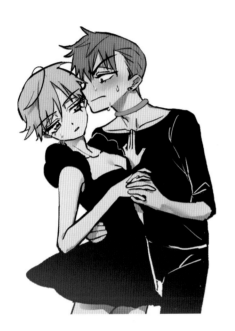

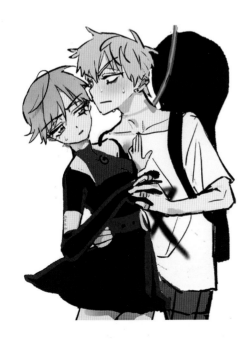

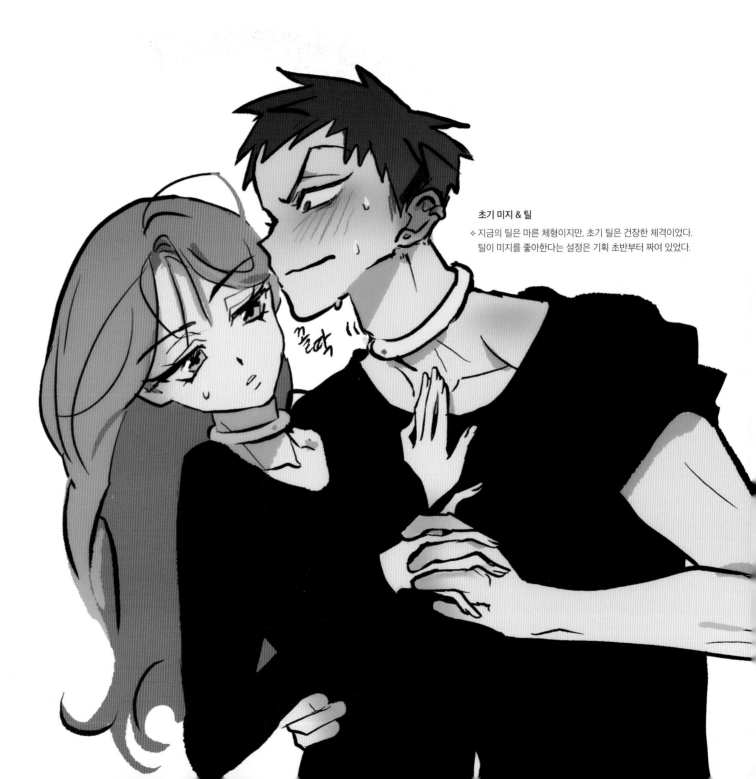

초기 미지 & 틸

◇ 지금의 틸은 마른 체형이지만, 초기 틸은 건장한 체격이었다.
틸이 미지를 좋아한다는 설정은 기획 초반부터 짜여 있었다.

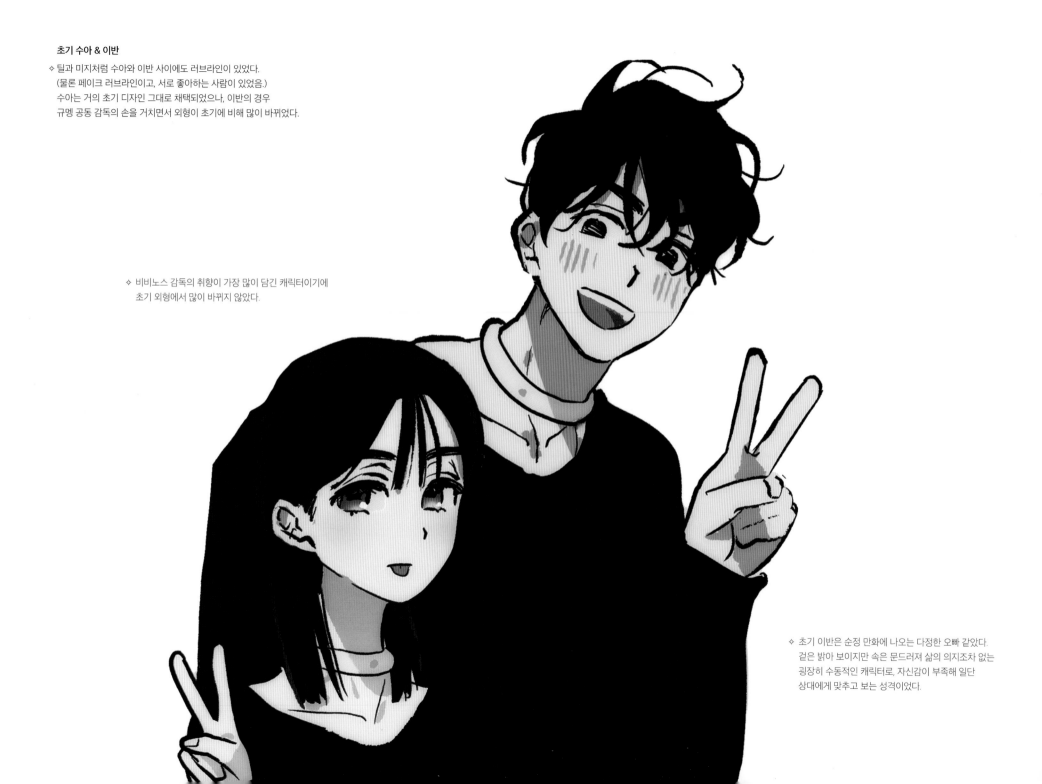

초기 수아 & 이반

◇ 틸과 미지처럼 수아와 이반 사이에도 러브라인이 있었다.
(물론 페이크 러브라인이고, 서로 좋아하는 사람이 있었음.)
수아는 거의 초기 디자인 그대로 채택되었으나, 이반의 경우
규멩 공동 감독의 손을 거치면서 외형이 초기에 비해 많이 바뀌었다.

◇ 비비노스 감독의 취향이 가장 많이 담긴 캐릭터이기에
초기 외형에서 많이 바뀌지 않았다.

◇ 초기 이반은 순정 만화에 나오는 다정한 오빠 같았다.
겉은 밝아 보이지만 속은 문드러져 삶의 의지조차 없는
굉장히 수동적인 캐릭터로, 자신감이 부족해 일단
상대에게 맞추고 보는 성격이었다.

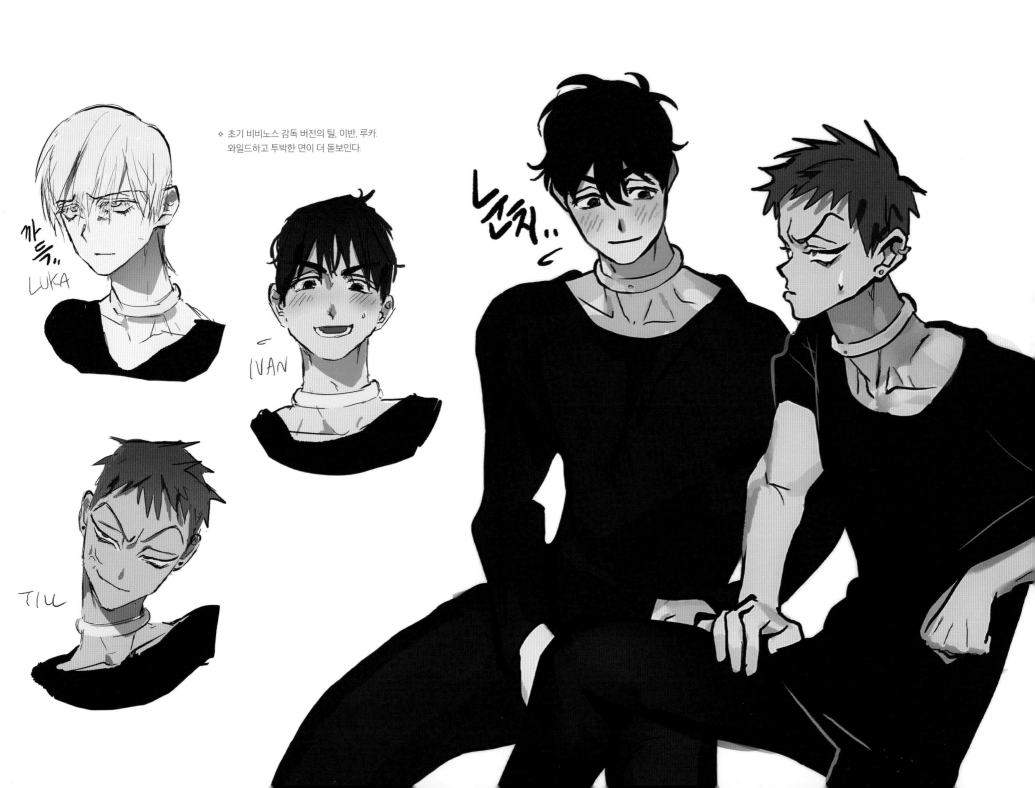

초기 비비노스 감독 버전의 틸, 이반, 루카.
와일드하고 투박한 면이 더 돋보인다.

LUKA

IVAN

TILL

CHAPTER 1 | 디자인 소스

MAIN LOGO

SUB LOGO

에이스테 로고는 오디션 프로그램에 쓰일 법한 화려한 로고와
SF 느낌이 돋보이는 심플한 로고, 두 스타일로 제작되었다.
에이스테 세계관 내에서 외계인은 인간 포지션이기 때문에
로고에 쓰인 글씨 또한 외계어스럽게 디자인했다.

1 로고 1차 시안

A. 기계적인
#기계의 #복잡한 #단단한

B. 기계적인
#기계의 #복잡한 #단단한

C. 귀여운
#귀여운 #신비로운 #오묘한

2 로고 2차 시안

참조

가독성 버전 (작은 글씨에 사용)

참조

가독성 버전 (작은 글씨에 사용)

ALIEN STAGE
DESIGN SOURCE

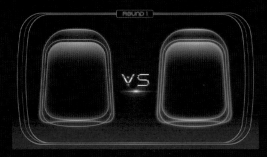

1:1 대진표

MAIN LOGO 3D (1)

SUB LOGO 3D (1)

라운드 이미지

MAIN LOGO 3D (2)

SUB LOGO 3D (2)

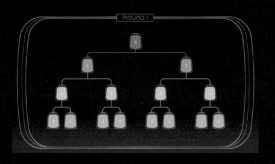

전체 대진표

MAIN LOGO 3D (3)

SUB LOGO 3D (3)

13

CHAPTER 2

비하인드 & 코멘터리

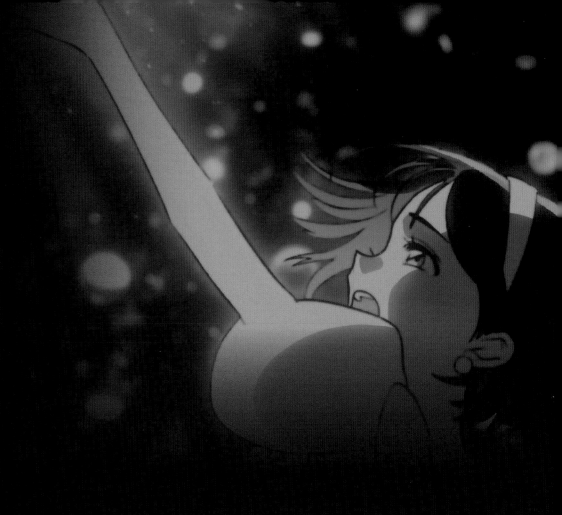

ALIEN STAGE
PROLOGUE
COMMENTARY

SWEET DREAM
Song by C!naH (SUA)

감독 코멘트

작품의 분위기를 보여주는 <SWEET DREAM>은 에일리언 스테이지의 타이틀곡입니다.
ROUND 1에서 끝나는 것이 아니라 계속해서 다음 이야기가 있는 시리즈물임을 처음
알리는 영상이 되었지요. 디스토피아, 노스탤지어 감성의 촉촉한 세기말 분위기를
살리고 싶었습니다. 에피소드를 거듭하며 천천히 인물들의 스토리가 공개될 때마다
<SWEET DREAM>을 다시 보면 함축된 내용들이 새롭게 다가옵니다.

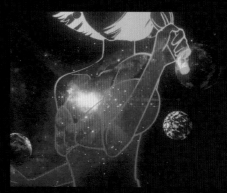

16

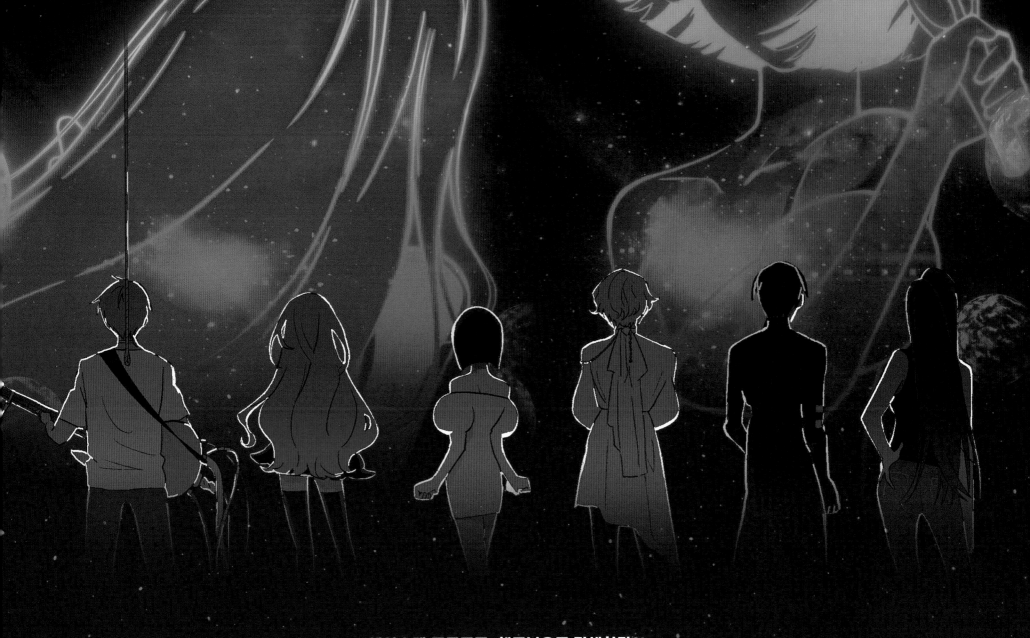

에이스테 프롤로그, 해프닝으로 탄생하다?!

에이스테 프롤로그인 <SWEET DREAM>은 원래 제작 계획에 없는 편이었다.

제작진 간 소통 오류로 음원이 돌연 제작된 것인데, 노래를 들은 감독진은 큰 감명을 받아 타이틀곡을 영상화하기로 결정했다.

▲ 아낙트 가든

▲ 세계인과 애완 인간들: 세계인에게 종속된 애완 인간의 모습 표현

세계관 초기 콘셉트 보드

세계관을 잡는 과정에서 남긴 콘셉트 보드 초안들.
회차가 거듭되면서 설정이 변하거나 구체화된 부분이 많다.

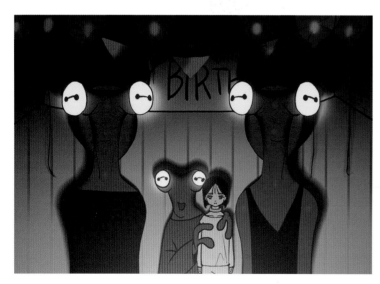

▲ 수아의 생일 파티(초안)

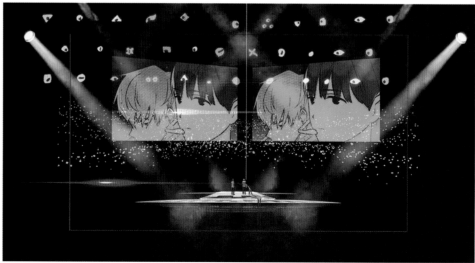

▲ 무대

초기 기획

규멩 공동 감독이 짰던 초기 콘티는 세계관 중심적인 내용이었고, 보컬이 수아인 만큼 수아의 관점으로 진행되었다. 후에 비비노스 감독이 6명의 참가자들을 소개하는 방식으로 콘티를 수정하여 지금의 <SWEET DREAM> 영상이 완성되었다.

[초기 콘티: 캐릭터<세계관]

수아 시점에서 **에이스테**의
전반적인 세계관을 보여줌

[최종 콘티: 캐릭터>세계관]

에이스테 오프닝 스타일
6명의 캐릭터가 전부 출연

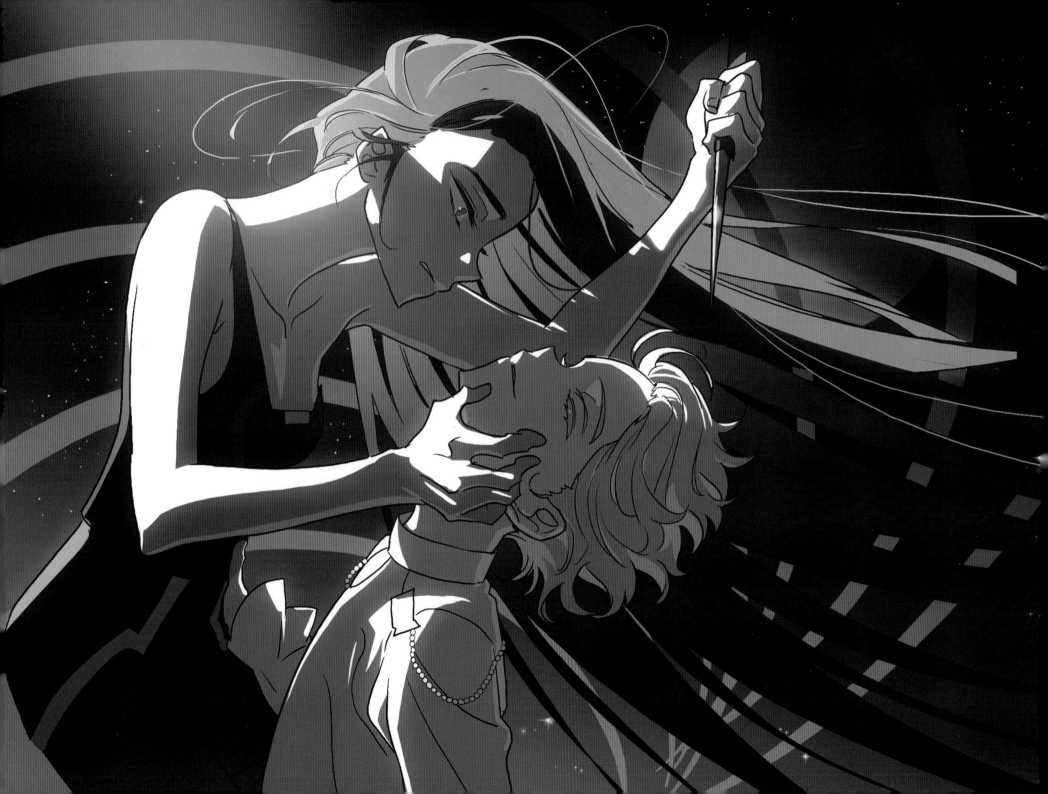

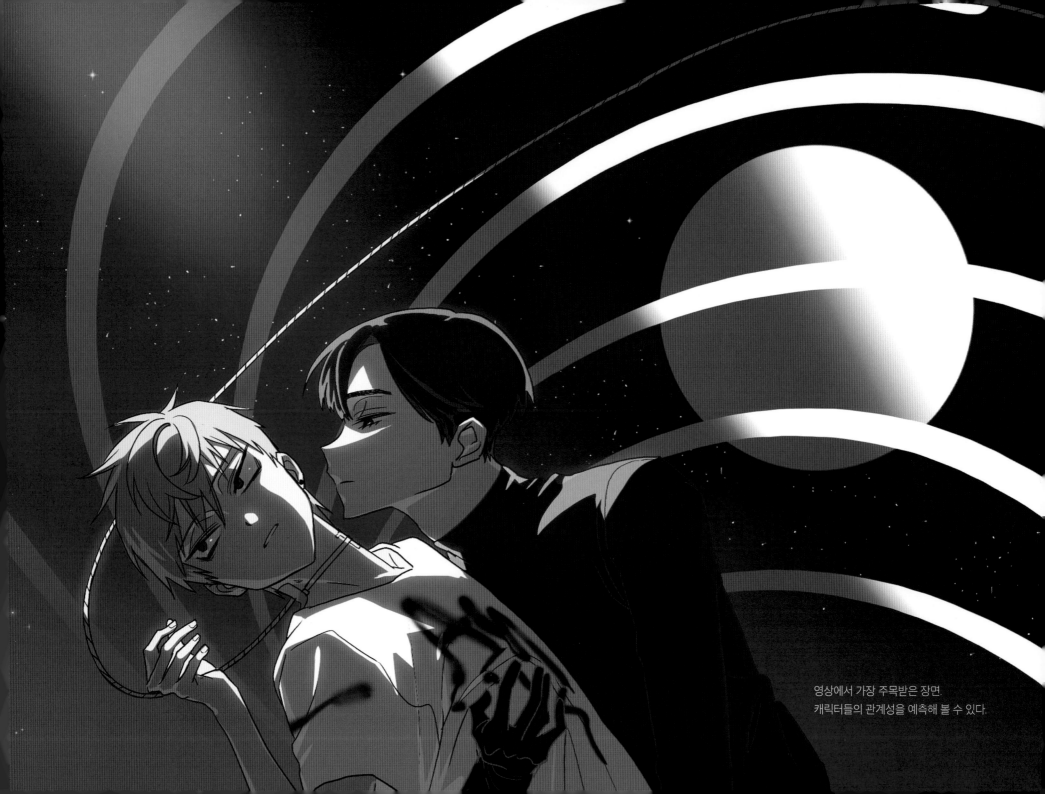

영상에서 가장 주목받은 장면.
캐릭터들의 관계성을 예측해 볼 수 있다.

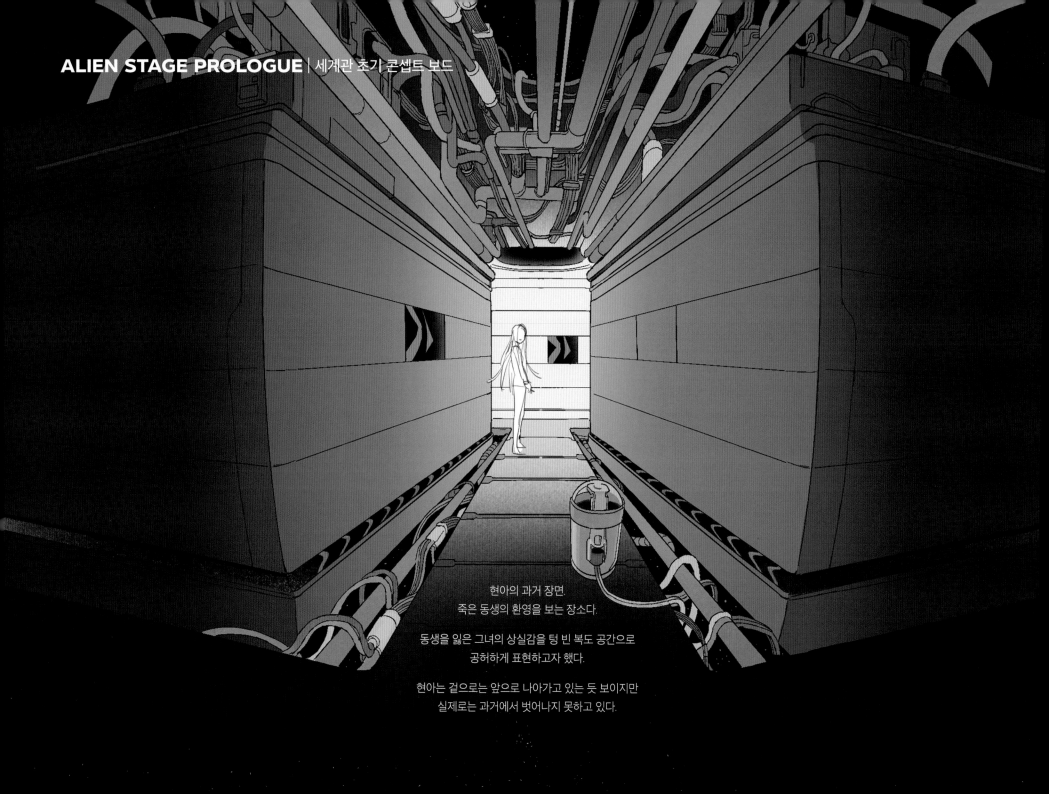

현아의 과거 장면.
죽은 동생의 환영을 보는 장소다.

동생을 잃은 그녀의 상실감을 텅 빈 복도 공간으로
공허하게 표현하고자 했다.

현아는 겉으로는 앞으로 나아가고 있는 듯 보이지만
실제로는 과거에서 벗어나지 못하고 있다.

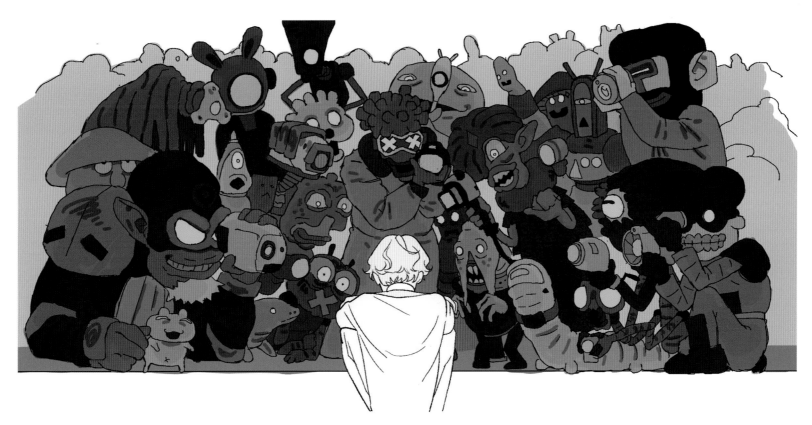

ALIEN
STAGE

ALIEN STAGE ROUND 1
MY CLEMATIS

(VOTE FOR YOUR)
PET HUMAN

OE:O

(VOTE FOR YOUR)
PET HUMAN

ROUND 1

MIZI

SCORE — 87 WIN

SUA

SCORE — 86 LOSE

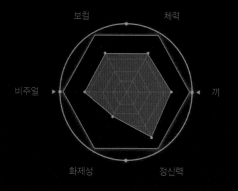

보컬 · 체력 · 비주얼 · 끼 · 화제성 · 정신력

CHARACTER COMMENT

#화려한 #에너제틱

#성장형 #ESFP

PRO FILE

출생	0820
출신	인간 편집 숍
나이	22
키 / 몸무게	162cm / 50kg
혈액형	RH+O
고유넘버	020205
소속	아낙트 가든 50기
주인	샤인
좋아하는 것	수아, 아낙트제 조화, 칫솔
싫어하는 것	채소, 공부
개인기	무서운 이야기
MBTI	ESFP

늘 활발하며 긍정적인 미소를 짓는 그녀는 주변인을 끌어
모으는 매력을 가졌으며 언제나 중심에 서 있다. 다만 눈치가
부족한 편이며 어디로 튈지 모르기 때문에 주의 요망.

수아

친밀도 ▇▇▇▇▇▇▇▇▇▇ 100% ▶ 1위 ◀

둘도 없는 영혼의 반쪽, 너무너무너무 사랑하는 아이!
수아와 나는 하나와 다름없다고 생각해. 나의 신, 나의 우주♥

이반

친밀도 ▇▇▇▇▇▇▇ 75% ▶ 2위 ◀

왕자님 같은 미소를 가진 멋있는 친구! 모든 아이들의 동경의 대상이야!
모르는 것이 있을 때마다 늘 친절하게 가르쳐줘.

현아

친밀도 ▇▇▇▇▇ 60% ▶ 3위 ◀

태평하고 장난기 많은 사람, 하지만 그 속에 깊은 상처가 있는 듯해.
사연이 있는 거겠지…? 이제는 나도 그런 사연이 생겨버렸으니까.

틸

친밀도 ▇▇▇ 30% ▶ 4위 ◀

작업에 열중하는 모습이 멋있는 예술가 친구! 친해지고 싶은데 나를
피하는 것 같아… 내가 미움을 산 걸까…?

성격

사교적

비교적 자유로운 환경에서 자란 그녀는 세계인, 인간 가리지 않고 호기심을 가지며 관계를 맺는
것에 주저함이 없다. 타인에게 솔직한 자신을 드러내는 것 또한 마다하지 않아 가끔 진정성
있는 말로 상대를 감동시키기도 한다. 긍정적인 에너지를 가진 그녀는 다수와 교감해야 하는
아이돌로서의 재능을 가감 없이 뽐낸다.

성장형

ROUND 1의 비극에 미지는 잠시 무너졌지만 그럼에도 앞으로 나아간다. 절망적인 상황에
눈 돌리지 않고 정면으로 바라보며 이해하고 곱씹으며 추스른다. 수아를 잃고 미지는 스스로
생각하고 책임지고 선택하는 법을 배우며 빠르게 성장해 나간다.

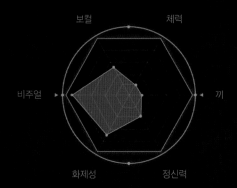

보컬
체력
비주얼
끼
화제성
정신력

인간관계

미지

친밀도 �······ 100% ▶ 1위 ◀

사랑하는 미지, 나에게 과분한 사람. 내 감정이 미지를 괴롭게 만드는 건 아닐까, 미안한 마음뿐이야.

이반

친밀도 ······ 1%

재수 없어, 자꾸 쓸데없이 말 걸고 선을 넘어, 경계 대상.

틸

친밀도 ······ 1%

미지 주변에 알짱대서 거슬려, 그것 말고는 별생각 없어.

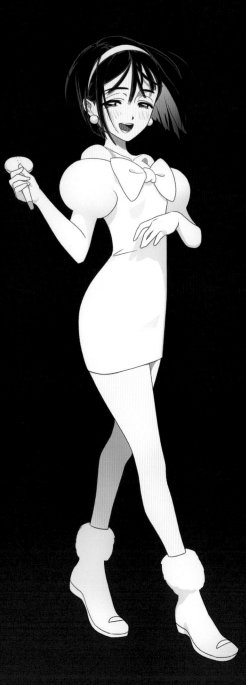

CHARACTER COMMENT

#단아한 #신비주의

#구원자 #INTP

PRO
FILE

출생	1222
출신	인간 편집 숍
나이	23
키 / 몸무게	158cm / 48kg
혈액형	RH+B
고유넘버	020211
소속	아낙트 가든 50기
주인	나이게
좋아하는 것	미지, 노래, 별
싫어하는 것	낯선 것
개인기	빠른 암산
MBTI	INTP

어딘가 차갑고 신비로운 분위기를 가진 그녀는 세계인들의 궁금증을 자아낸다. 극성 마니아들이 많은 편이기에 팬덤의 여론을 섬세히 살펴 프로듀싱해야 한다.

성격

[차가움]

타인에게 지나치게 무관심하고 냉정하다. 유약한 정신과 회피성이 짙은 성향으로 상처받는 걸 극도로 꺼리며, 자신의 울타리 안에 미지 이외의 존재를 들이는 걸 경계한다.

[수동적]

수아의 가디언은 뽐내기 좋아하는 모델 인플루언서였으며 자신의 애완 인간들을 과시용 트로피처럼 여겼다. 그녀는 자신의 아이들에게 예쁜 옷을 입히며 말대꾸하지 않는 인형이 되도록 길들였다. 그녀의 가장 자랑스러운 야심작인 넷째 딸 수아는 영광스럽게 에일리언 스테이지에 보내졌고, 그 기대에 부응하기 위해 수아는 따를 뿐이다.

수아

수아는 수수해 보이지만, 오목조목 예쁜 이목구비를 가진 단아한 미인상이다.
이를 잘 표현하기 위해 백설 공주와 설녀에 영감을 받아 짙은 흑색의 칼단발,
새하얀 피부로 그려냈으며, 가련하고 연약한 이미지가 돋보이도록 목과 어깨선이
잘 보이는 의상을 선택했다.

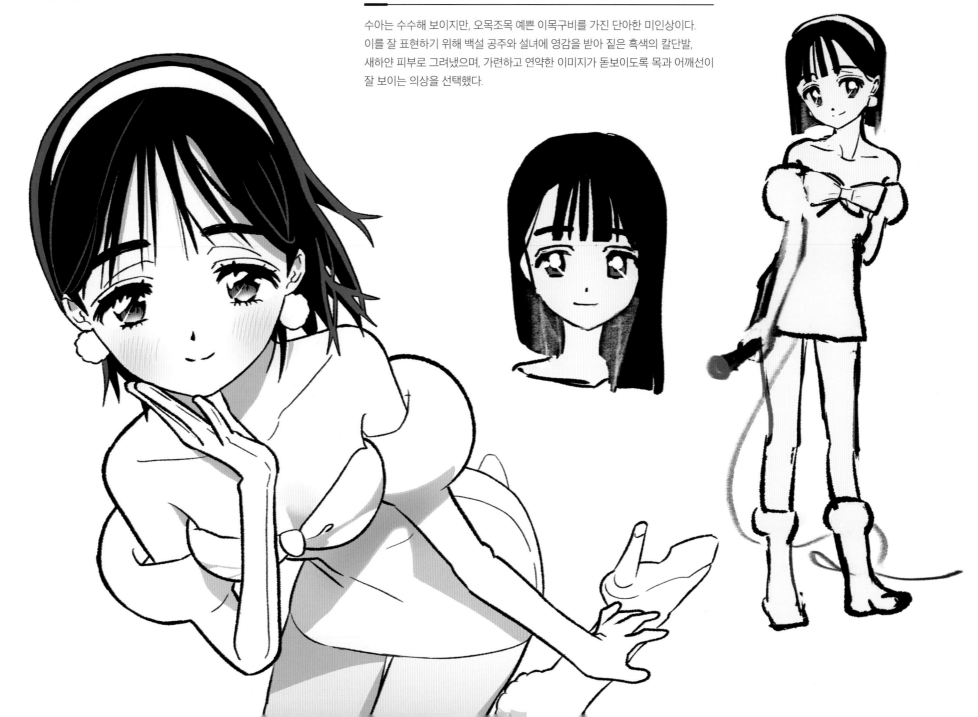

미지

미지는 수아와 달리, 외향적이며 건강한 느낌이 물씬 나는 화려한 미인상이다.
반전 매력을 주기 위해 안경을 씌우고 덜렁이 설정을 추가했다. 겉과 속이 똑같으며,
솔직함이 매력적인 사랑스러운 캐릭터다.

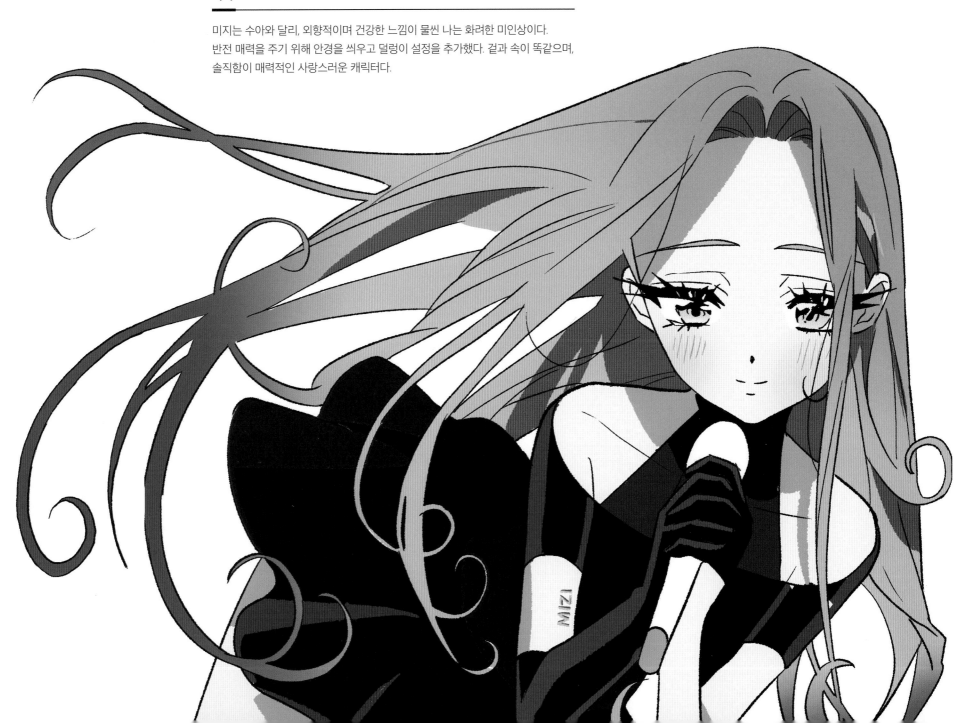

ROUND 1 | 캐릭터 디자인

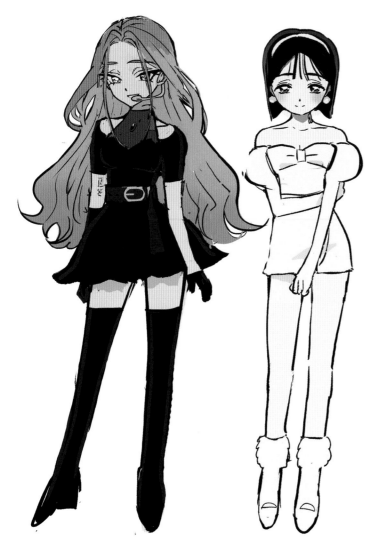

▲ 최종 디자인

SF 아이돌의 느낌을 담아 디자인한 무대 의상.
K-POP 아이돌 스타일의 느낌을 살려 디자인했다.

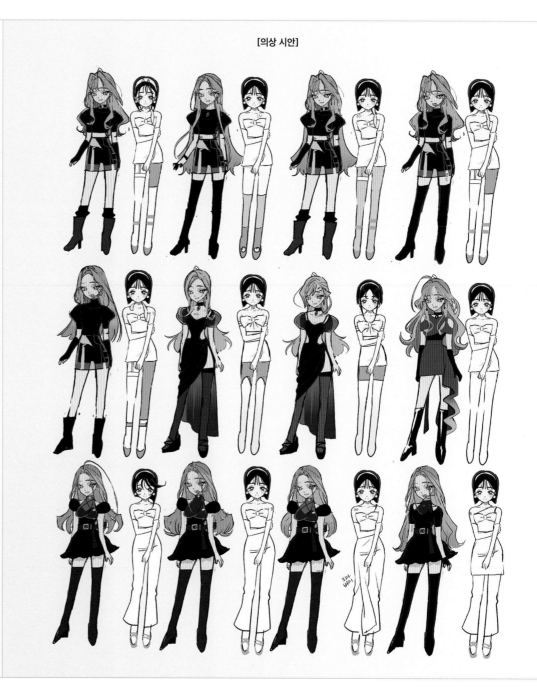

미지 의상 시안 (현대 ver)

'SF보다 좀 더 현대 복장의 매력을 살리면 어떨까?' 하는
고민에서 나온 의상 시안. 마지막 의상은 블랙, 쿨뷰티를
키워드로 디자인했다.

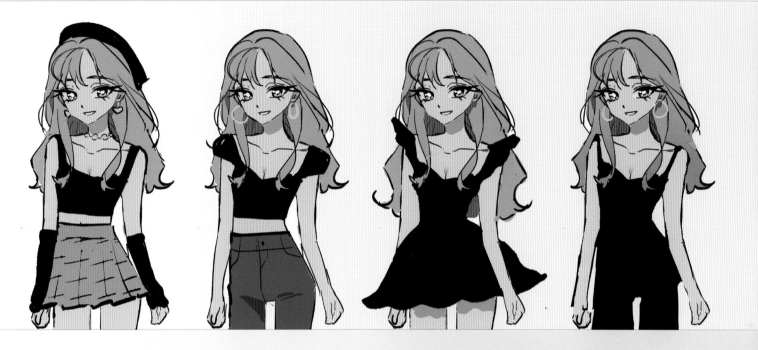

수아 의상 시안 (현대 ver)

화이트, 청순함을 키워드로 디자인했다.

ALIEN STAGE
ROUND 1
COMMENTARY

나의 클레마티스
Song by Rubyeye (MIZI) & C!naH (SUA)

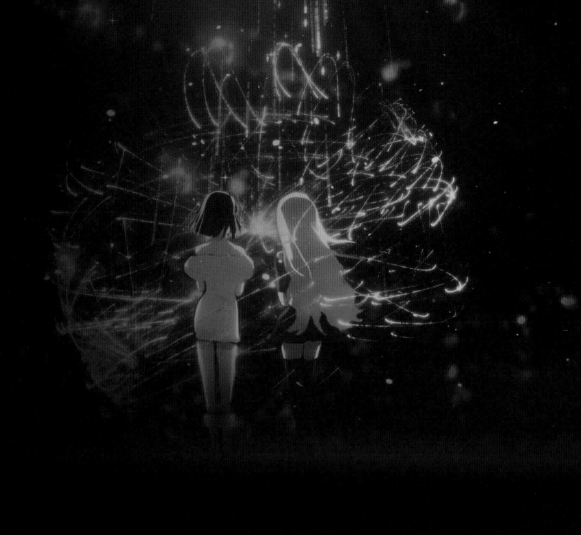

감독 코멘트

스튜디오 리코와 함께한 첫 프로젝트. 에일리언 스테이지의 시작을 알리는
ROUND 1은 이전 시리즈와는 달리 드라마적 요소가 다수 추가되었으며,
제작 과정에서 많은 시행착오를 겪었습니다. ROUND 1을 기점으로
팀 포맷나인이 결성되었고, 애니메이션 제작 체계를 구체화하기 시작했습니다.

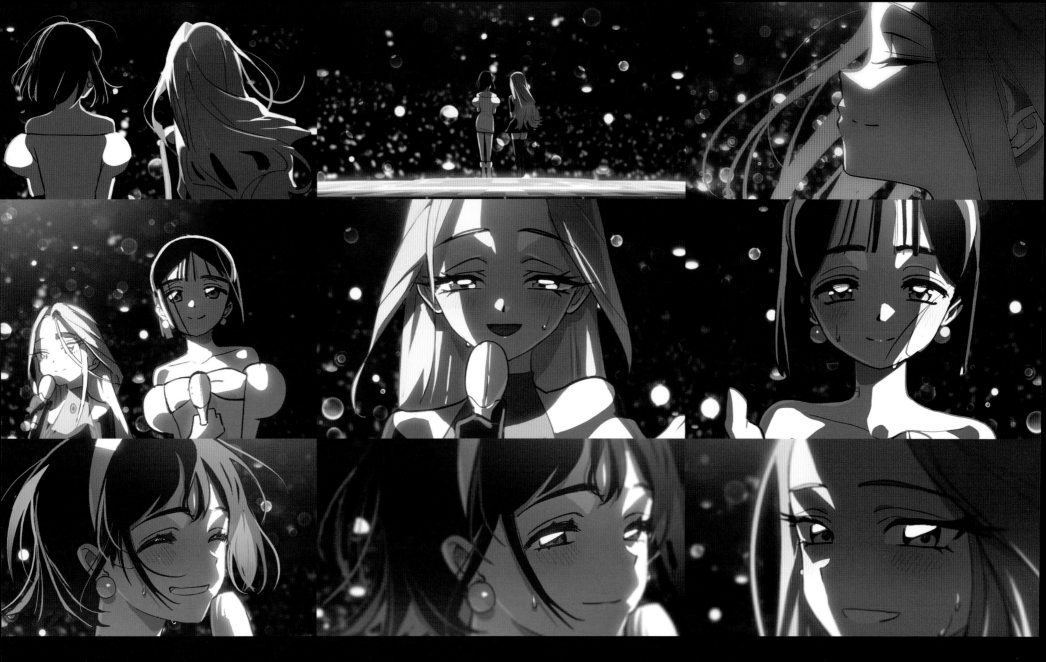

◀ 삭제 장면 1
미지와 수아가 처음 만나는 장면. 영상의 흐름을 산만하게 만들어서 삭제했다.

▼ 삭제 장면 2　잔혹한 진실을 맞이한 미지의 미래를 보여주는 장면. 영상 초반에 나올 예정이었으나 감정선 흐름에 방해되어 삭제했다.

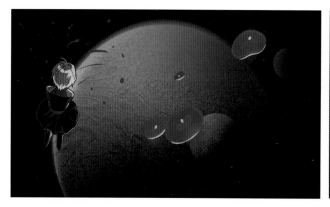

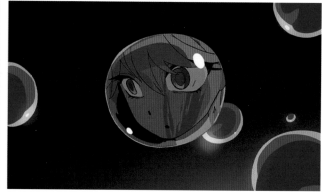

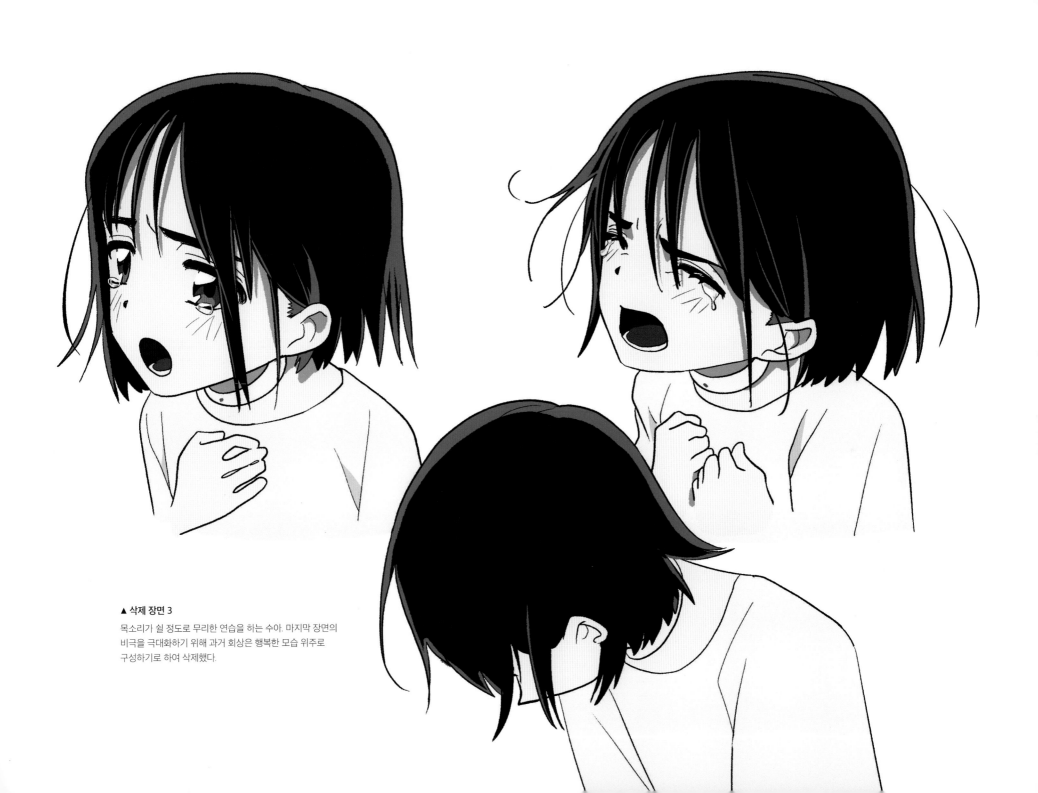

▲ 삭제 장면 3
목소리가 쉴 정도로 무리한 연습을 하는 수아. 마지막 장면의
비극을 극대화하기 위해 과거 회상은 행복한 모습 위주로
구성하기로 하여 삭제했다.

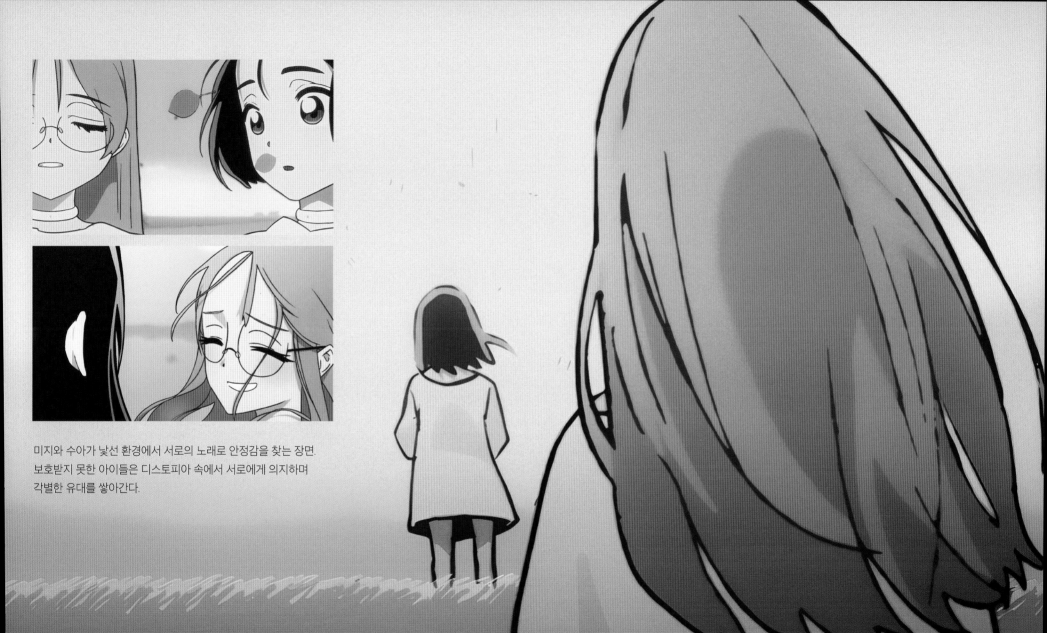

미지와 수아가 낯선 환경에서 서로의 노래로 안정감을 찾는 장면.
보호받지 못한 아이들은 디스토피아 속에서 서로에게 의지하며
각별한 유대를 쌓아간다.

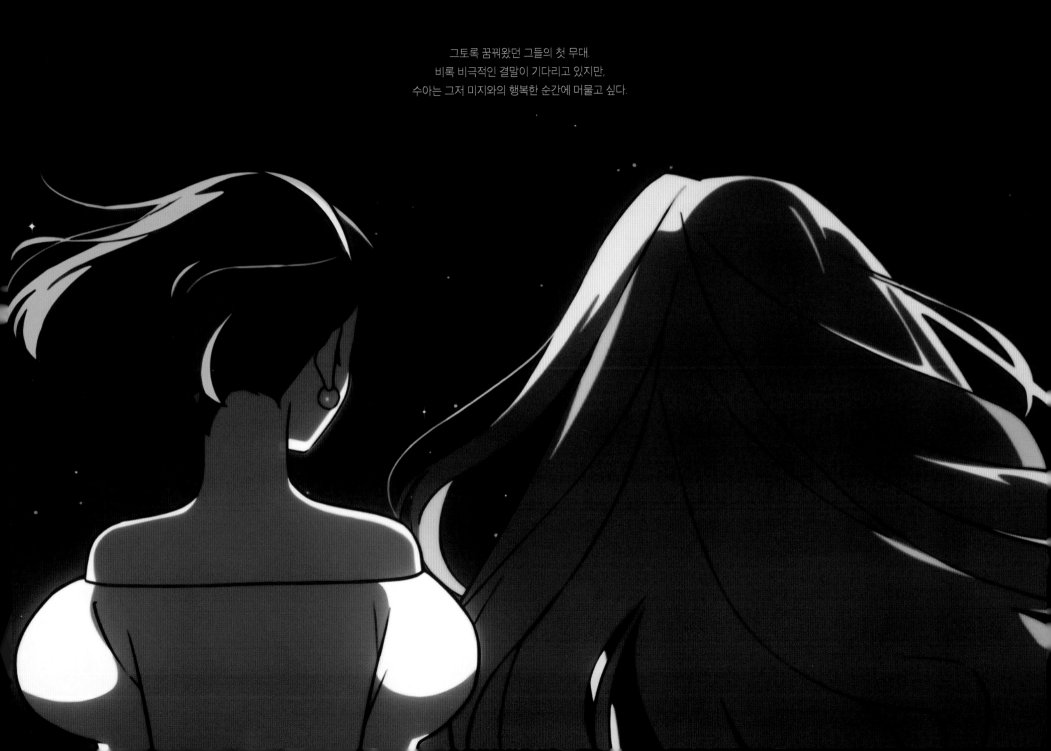

그토록 꿈꿔왔던 그들의 첫 무대.
비록 비극적인 결말이 기다리고 있지만,
수아는 그저 미지와의 행복한 순간에 머물고 싶다.

에일리언 스테이지의 비밀을 모른 채로 노래를 부르는 미지.
어렸을 때부터 미지는 수아와 함께 무대에 오르는 것이 꿈이었다.
수아와 미지가 서로 마주 보는 장면에서 제삼자는 절대 알 수 없는 두 사람만의 애틋한 감정을 담고 싶었다.

수아 역시 결말이 어떻게 되든 중요치 않다.
그녀의 눈은 늘 눈앞에 있는 미지만을 담아냈다.
어떠한 자유도 허락되지 않는 세상에서 잔혹한 사실에 눈 돌리고
미지를 바라보는 것만이 그녀의 하나뿐인 생존법이 아니었을까.

별명이 '얼음 공주'인 수아는 미지 외에 웃는 모습을 보여주지 않는다.
수아의 시점에서 미지 외에는 전부 없는 것이나 다름없었을 것이다.

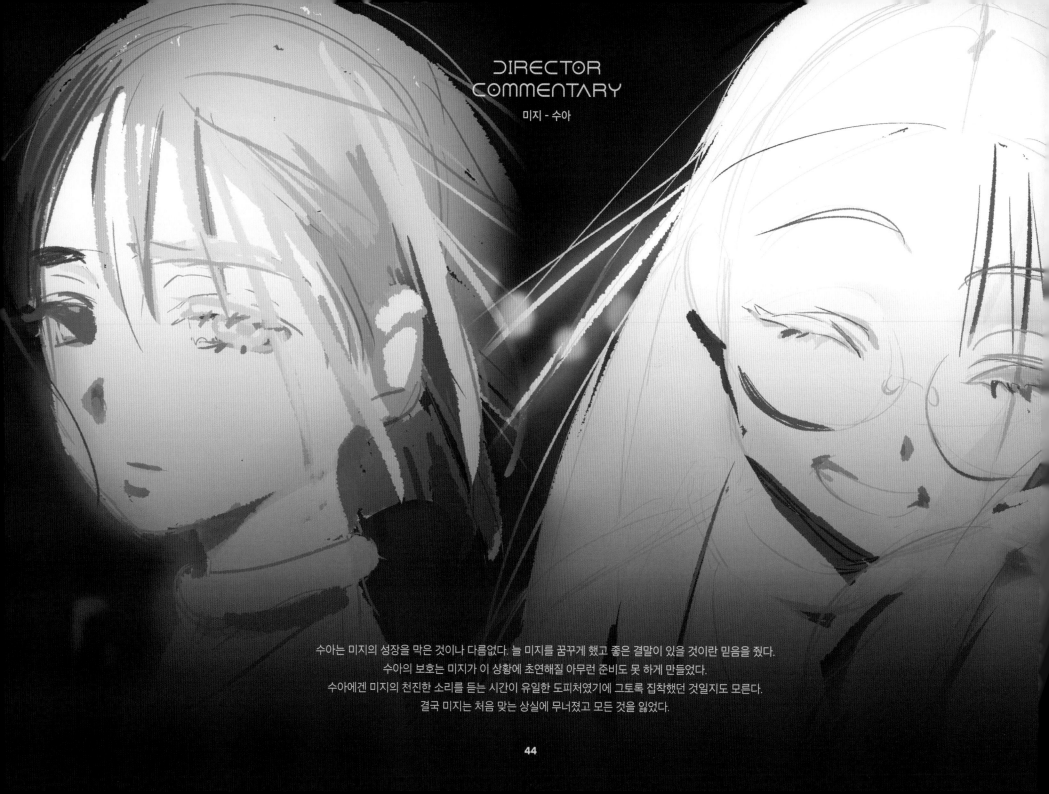

DIRECTOR COMMENTARY
미지 - 수아

수아는 미지의 성장을 막은 것이나 다름없다. 늘 미지를 꿈꾸게 했고 좋은 결말이 있을 것이란 믿음을 줬다.
수아의 보호는 미지가 이 상황에 초연해질 아무런 준비도 못 하게 만들었다.
수아에겐 미지의 천진한 소리를 듣는 시간이 유일한 도피처였기에 그토록 집착했던 것일지도 모른다.
결국 미지는 처음 맞는 상실에 무너졌고 모든 것을 잃었다.

당신은 신을 믿나요?
옛날에 인류는 신을 믿고 종교를 가졌대.

사람의 힘으로 해결할 수 없는 것들이 신의 뜻이라 믿고
온 우주가 지구를 향해 돌았다는 말도 믿고
감히 닿을 수 없는 하늘과 이어지는 곳은
신이 사는 곳이었던 거야.

인류가 우주를 나온 순간부터 우리 모두 신을 잊어버렸어.
한데 신을 믿는다는 것이 인간적인 거라면
내가 인간으로서 할 수 있는 것이 믿는 것이라면

나의 신 나의 우주

세계인은 신을 믿지 않지만, 인간은 신을 믿는다.

미지가 신을 믿는다는 것은 스스로 인간임을 자각한다는 의미이며,
내레이션 속 '신'을 지칭하는 존재는 수아다.

이 내레이션을 통해 미지와 수아가 단순한 친구 관계로 치부할 수 없는
더욱더 깊은 사이라는 것을 알 수 있다.

ROUND 2

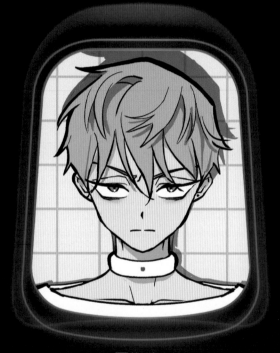

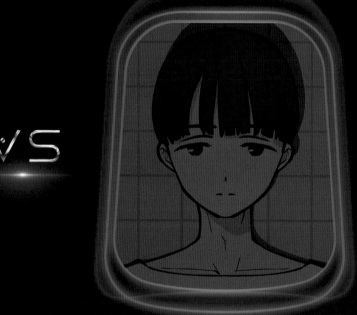

VS

TILL

SCORE — 153 WIN

ACORN

SCORE — 20 LOSE

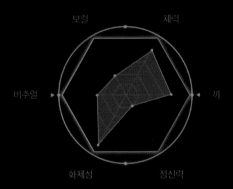

보컬

체력

비주얼

끼

화제성

정신력

인간관계

미지

친밀도 `100%` ▸ 1위 ◂

미지. 너는 우주에서 제일 예쁘고 아름다운 여자야.
네가 처음 내게 웃어준 날 내 심장은 그때 다시 태어났어.

이반

친밀도 `70%` ▸ 2위 ◂

자꾸 쫓아다니는 것 같은데 증거를 못 잡아서 선생들도 나만 의심함!!
열받아!! 예전부터 마음에 안 드는 짓만 하고 이해도 안 가고…
여하튼 귀찮은 놈임.

수아

친밀도 `10%` ▸ 3위 ◂

뭐라고 얘기할지 모르겠음. 미지랑 친하니까 자꾸 마주치는데,
솔직히 무슨 생각하는지 모르겠어서 좀 불편함.

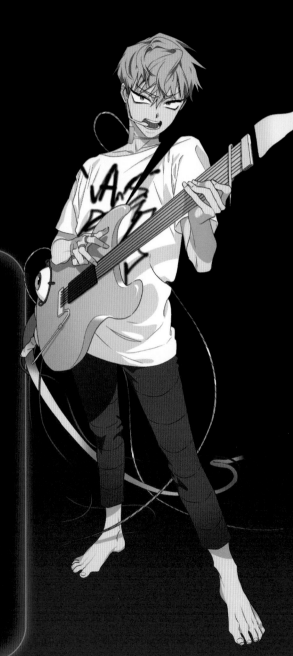

CHARACTER COMMENT

#짝사랑　#천재 예술가

#바보　#INFP

PRO FILE		
출생	0621	
출신	인간 편집 숍	
나이	21	
키 / 몸무게	178cm / 71kg	
혈액형	RH+A	
고유넘버	010525	
소속	아낙트 가든 50기	
주인	우락	
좋아하는 것	미지, 낙서, 작곡	
싫어하는 것	우락을 포함한 모든 세계인	
개인기	플라워 아트	
MBTI	INFP	

파워풀한 무대로 관객들을 단숨에 압도하는 힘을 가진 아티스트.
그가 작곡하는 음악은 늘 차트 상위권을 달린다.
다만 행실에 문제가 많아 논란의 중심에 서는 일이 잦다.
호불호가 가장 극명하게 갈리는 출연자.

성격

(반항아)

원초적 감각에 민감하며 촉이 좋고 순간적인 집중력이 강하다. 섬세하고 생각이 많은 만큼 작은
자극에도 금세 으르렁거리는 성격. 흔히 천재들은 성격이 나쁘다는 것을 방증하듯 곧잘 화가
폭발하며, 특히 세계인들에게 유난히 적대적인 모습을 보여 다루기 어려운 애완 인간 1위.

(단순 무식)

예술 관련 모든 분야에는 큰 재능을 보여주지만, 자신이 모르는 영역에서는 영 바보 같은 모습만
보여준다. 다행히 그 단순 무식함 덕에 몇몇 친구들과는 사이좋게 지내는 듯 보이지만 결코
세상을 약삭빠르게 살아가지는 못한다. 바보 같은 면이 자신에게 화살이 되어 돌아올 때도 있다.

ROUND 2 | 틸 콘셉트 보드

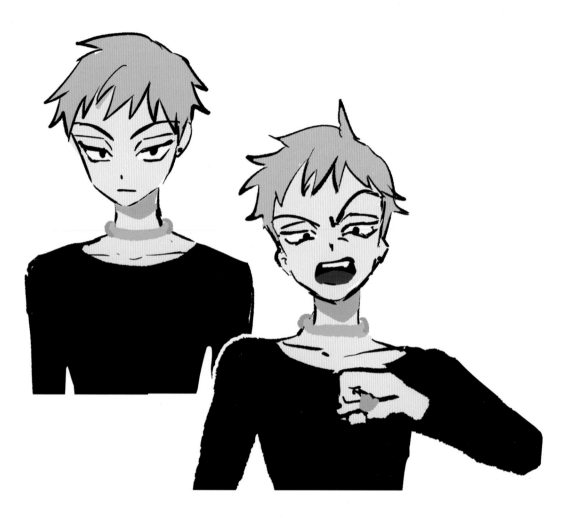

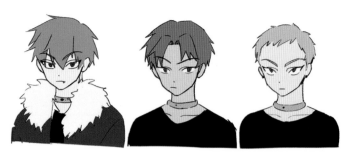

▲ 틸 1차 시안 1

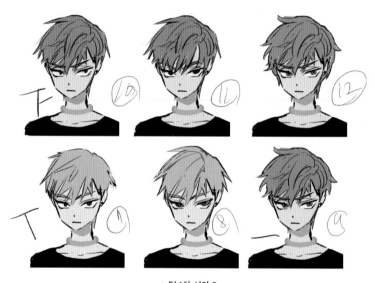

▲ 틸 1차 시안 2

처음엔 초안에 맞춰 난색 위주의 머리색 시안을 냈다. 전체적으로 뭔가 부족하다는 평을 받았다.

▲ 틸 2차 시안

한색 계열의 머리색 시안을 보니 훨씬 나아졌다!

초기 설정

깡만 남은 기타리스트이자 보컬. 말을 잘 듣지 않는 탓에 목에 달아놓은 전기 충격 링은 통상적인 것들보다 훨씬 정교하고 강력하다. 틸 또한 미지, 수아처럼 현대 기반의 설정이 존재했는데 마이너한 곡을 주로 부르는 무명의 로커였다. 번화가 지하 무대에서 공연을 하며 근근이 먹고사는데, 그런 그의 비주류 노래가 외계에서는 잘 먹혀 인기 록 스타가 되었다는 재밌는 설정이 있었다.

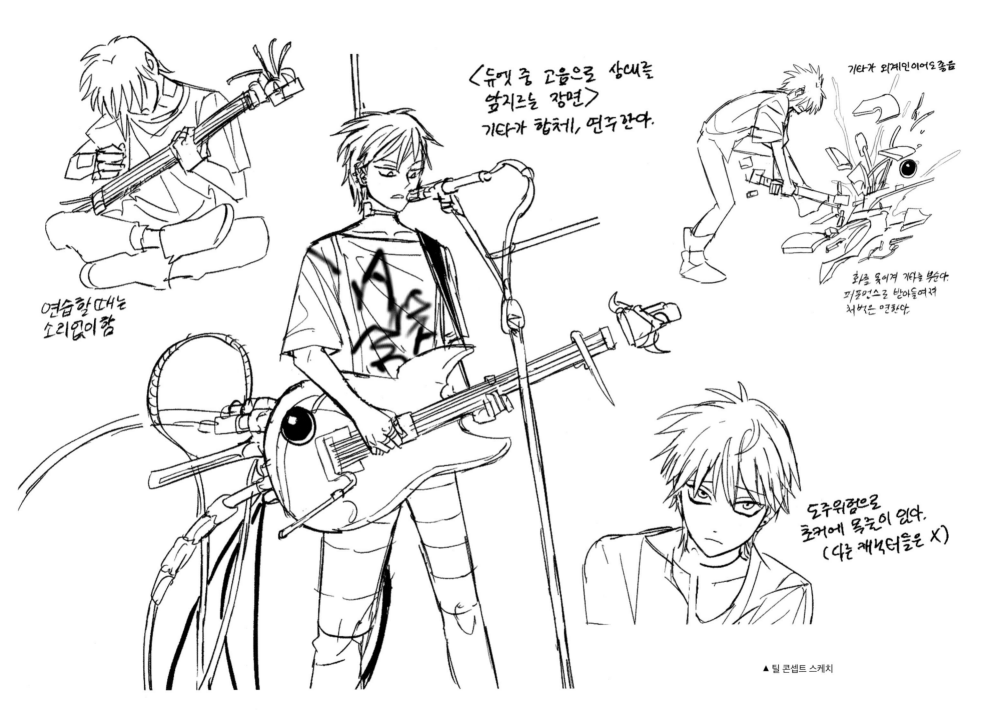

기타가 외계인이어요좋음

〈듀엣 중 고음으로 상대를
앞지르는 장면〉
기타가 합체, 연주한다.

화를 못이겨 기타를 부순다.
퍼포먼스로 받아들여져
쳐벗은 연한다.

연습할 때는
소리없이함

도주위험으로
초커에 목줄이 있다.
(다른 캐릭터들은 X)

▲ 틸 콘셉트 스케치

49

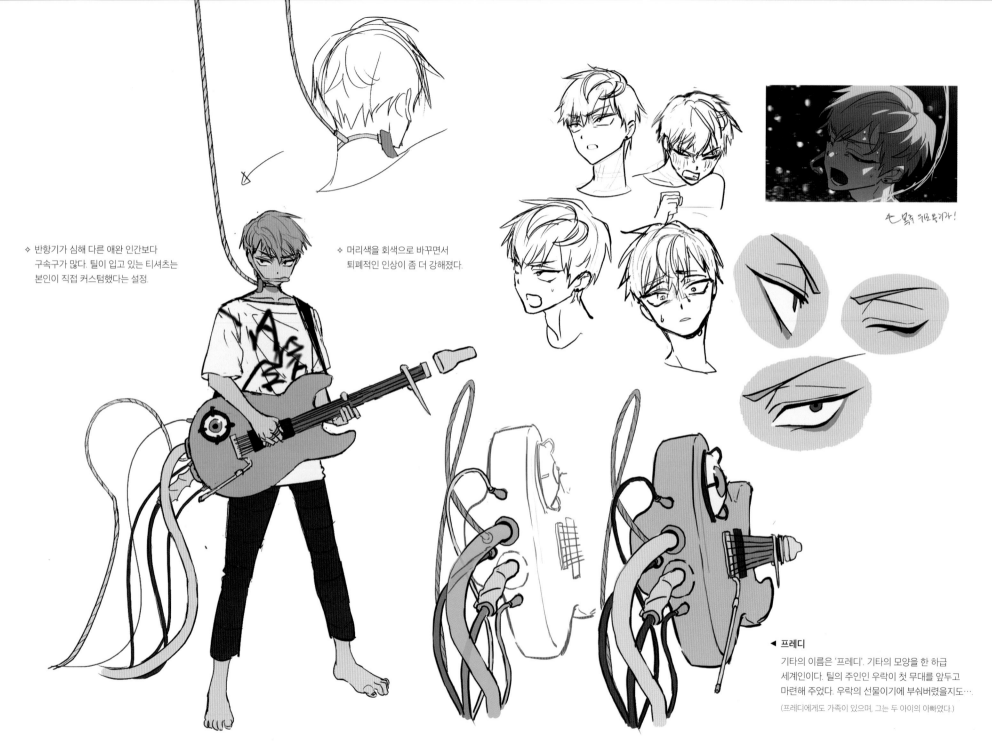

◇ 반항기가 심해 다른 애완 인간보다
 구속구가 많다. 틸이 입고 있는 티셔츠는
 본인이 직접 커스텀했다는 설정.

◇ 머리색을 회색으로 바꾸면서
 퇴폐적인 인상이 좀 더 강해졌다.

↳ 목주 히모록가!

◀ 프레디
기타의 이름은 '프레디'. 기타의 모양을 한 하급
세계인이다. 틸의 주인인 우락이 첫 무대를 앞두고
마련해 주었다. 우락의 선물이기에 부숴버렸을지도….
(프레디에게도 가족이 있으며, 그는 두 아이의 아빠였다.)

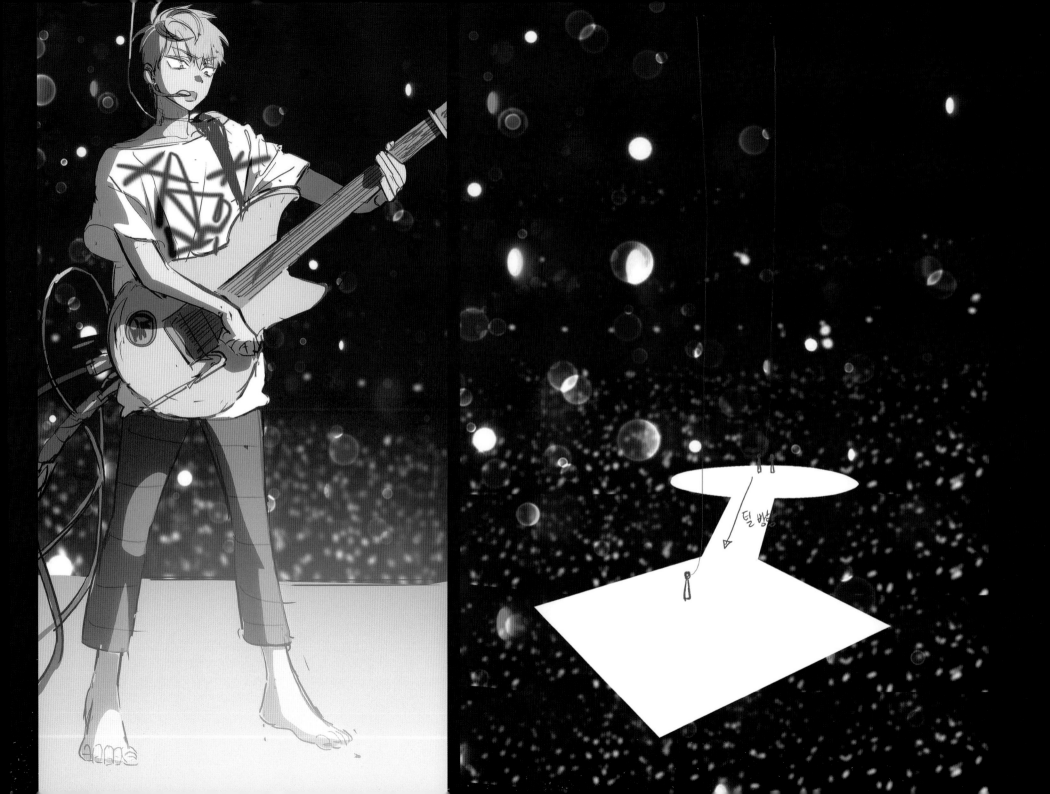

ALIEN STAGE
ROUND 2
COMMENTARY

UNKNOWN (TILL THE END···)
Song by 악월 (TILL)

감독 코멘트

ROUND 1과 완전히 다른 분위기를 보여주고자 록 스타일의 곡을 선택했습니다.
틸의 구질구질한 짝사랑과 막무가내 괴짜 천재 아티스트의 모습을 동시에
보여주고 싶었습니다. 보여져야 하는 틸의 이미지가 분명했기에,
탈 없이 즐겁게 제작할 수 있었던 에피소드.

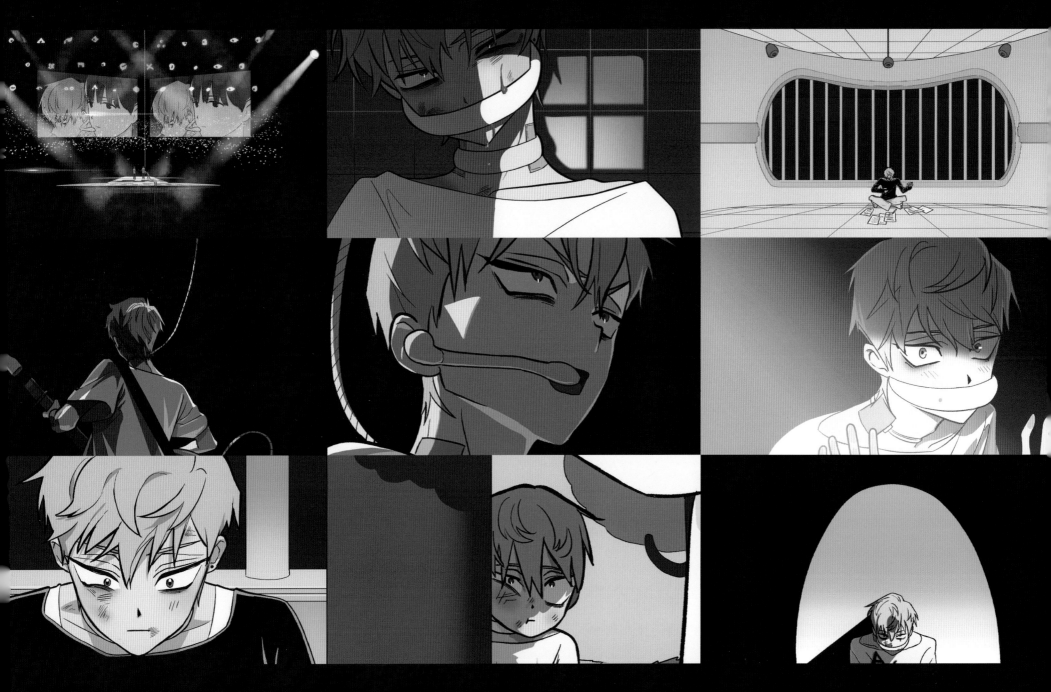

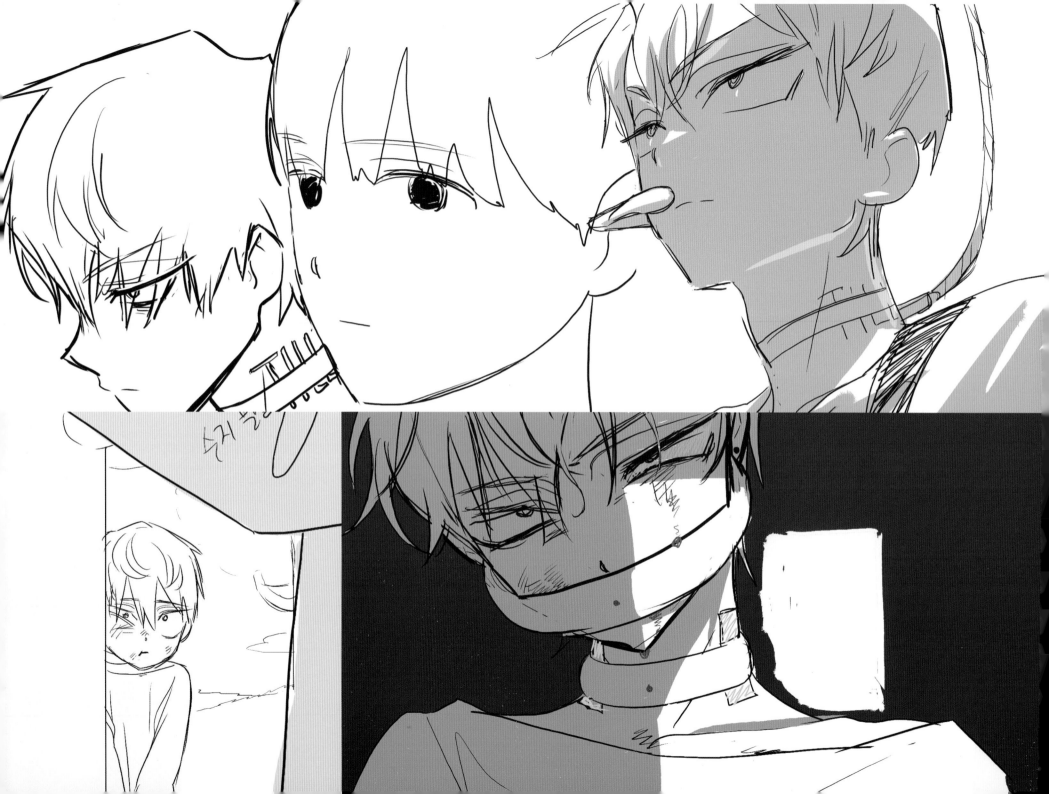

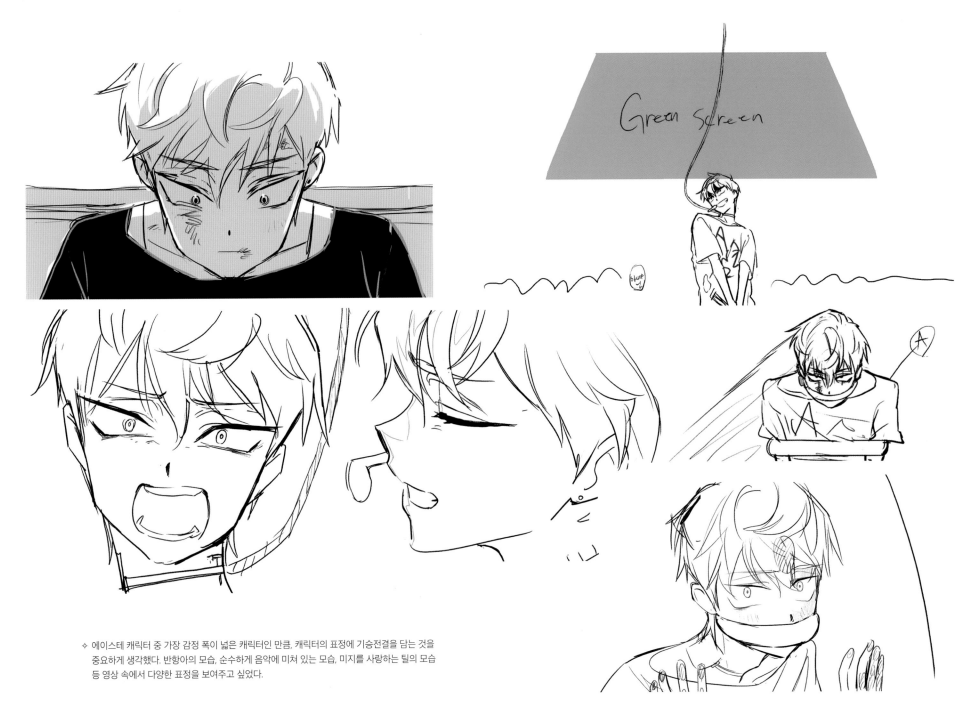

◆ 에이스테 캐릭터 중 가장 감정 폭이 넓은 캐릭터인 만큼, 캐릭터의 표정에 기승전결을 담는 것을
중요하게 생각했다. 반항아의 모습, 순수하게 음악에 미쳐 있는 모습, 미지를 사랑하는 틸의 모습
등 영상 속에서 다양한 표정을 보여주고 싶었다.

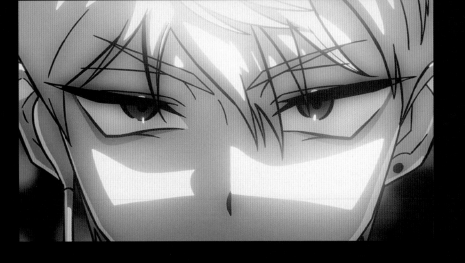

틸은 원래 다른 경연곡을 불러야 했으나, 무시하고 본인의 곡을 불러
무대의 흐름을 바꿨다. 늘 무대에 순응했던 참가자들뿐이었던
에일리언 스테이지에선 이례적인 케이스다.

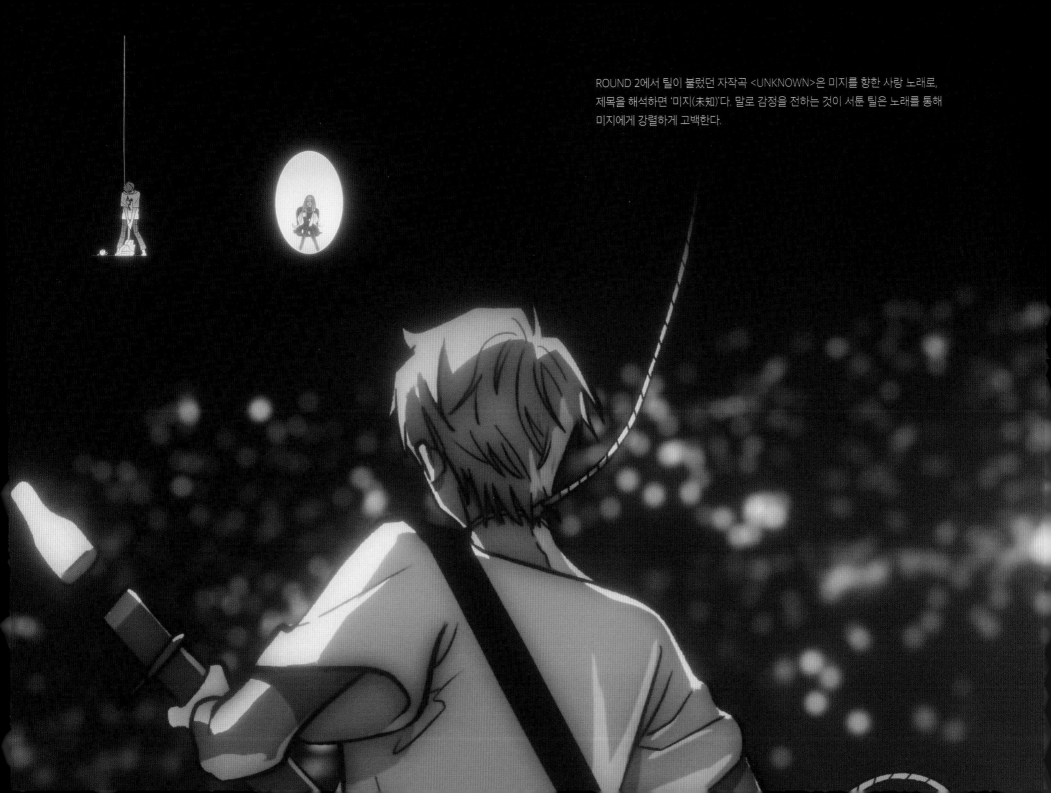

ROUND 2에서 틸이 불렀던 자작곡 <UNKNOWN>은 미지를 향한 사랑 노래로,
제목을 해석하면 '미지(未知)'다. 말로 감정을 전하는 것이 서툰 틸은 노래를 통해
미지에게 강렬하게 고백한다.

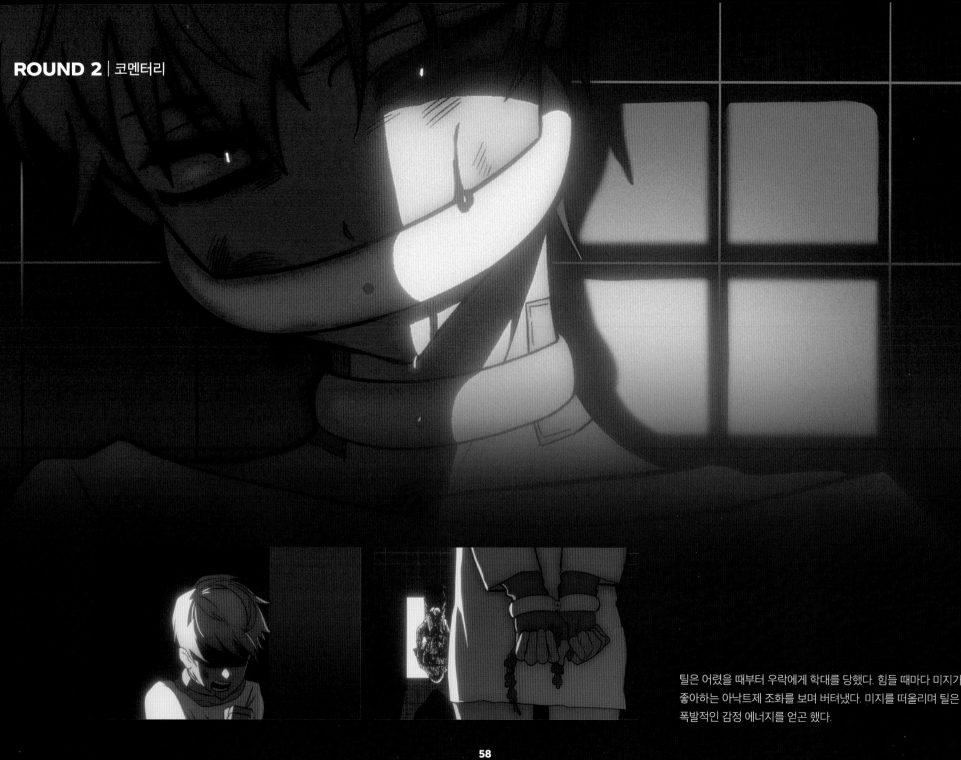

틸은 어렸을 때부터 우락에게 학대를 당했다. 힘들 때마다 미지가
좋아하는 아낙트제 조화를 보며 버텨냈다. 미지를 떠올리며 틸은
폭발적인 감정 에너지를 얻곤 했다.

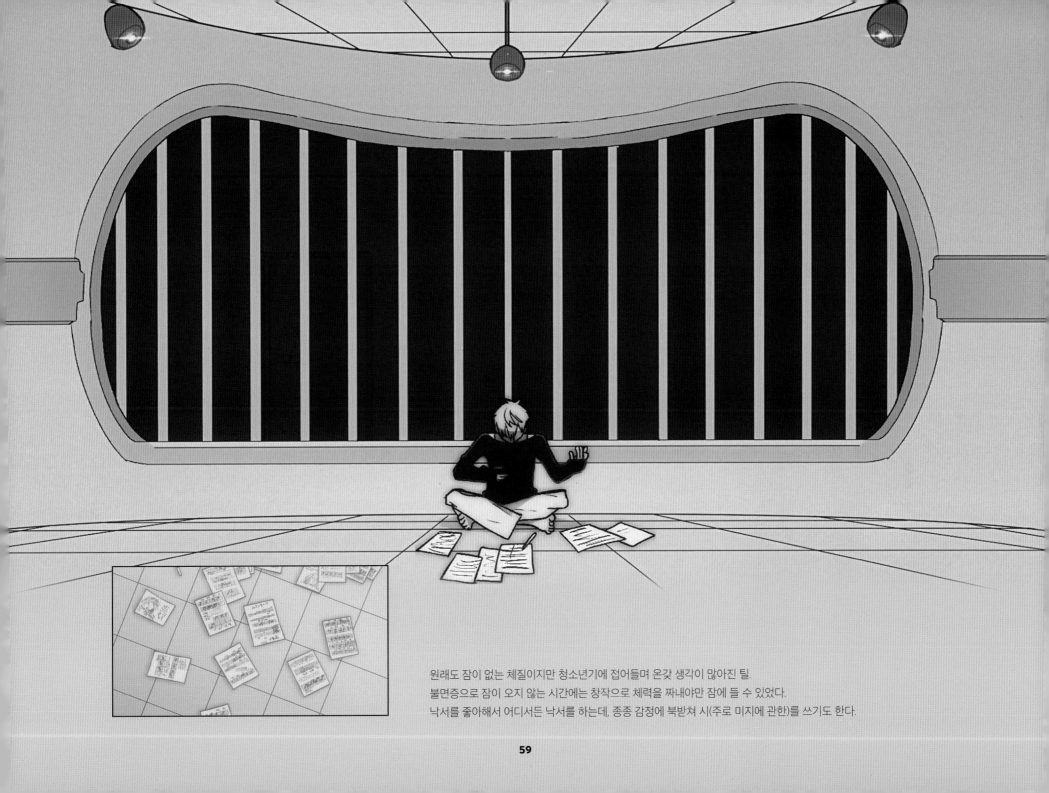

원래도 잠이 없는 체질이지만 청소년기에 접어들며 온갖 생각이 많아진 틸.
불면증으로 잠이 오지 않는 시간에는 창작으로 체력을 짜내야만 잠에 들 수 있었다.
낙서를 좋아해서 어디서든 낙서를 하는데, 종종 감정에 북받쳐 시(주로 미지에 관한)를 쓰기도 한다.

▲ ROUND 2 콘티

콘티에서 규멩 공동 감독이 '못생기지 않았어?'라고 했으나,
오히려 이런 얼굴이 틸의 결핍된 부분을 잘 표현했다고 판단되어 채택했다.

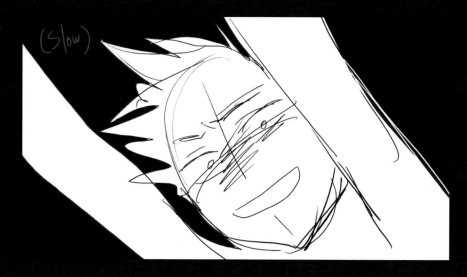

(Slow)

▲ ROUND 2 콘티

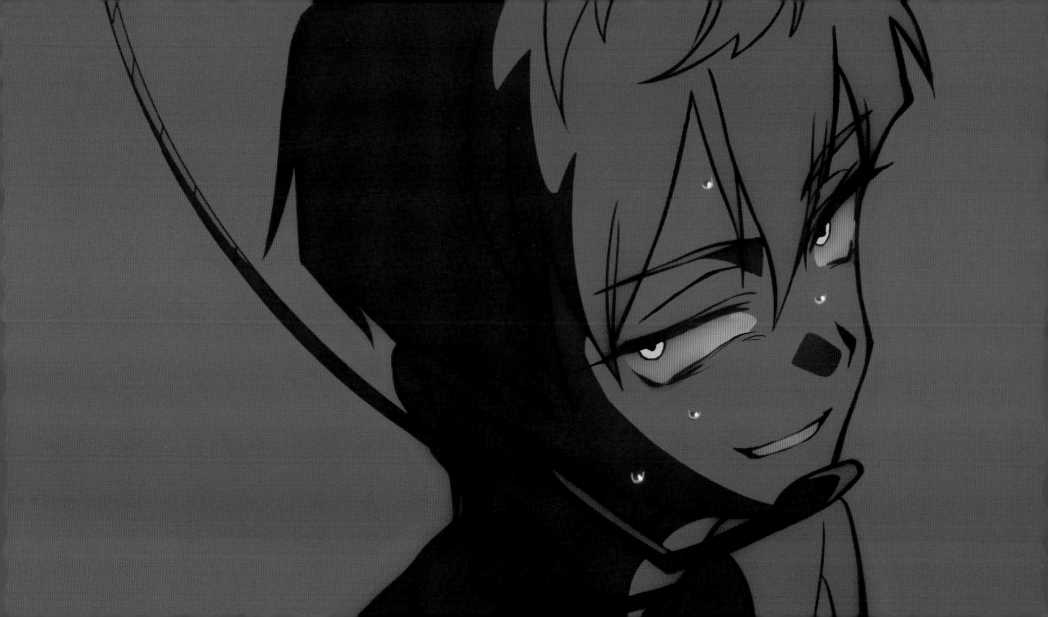

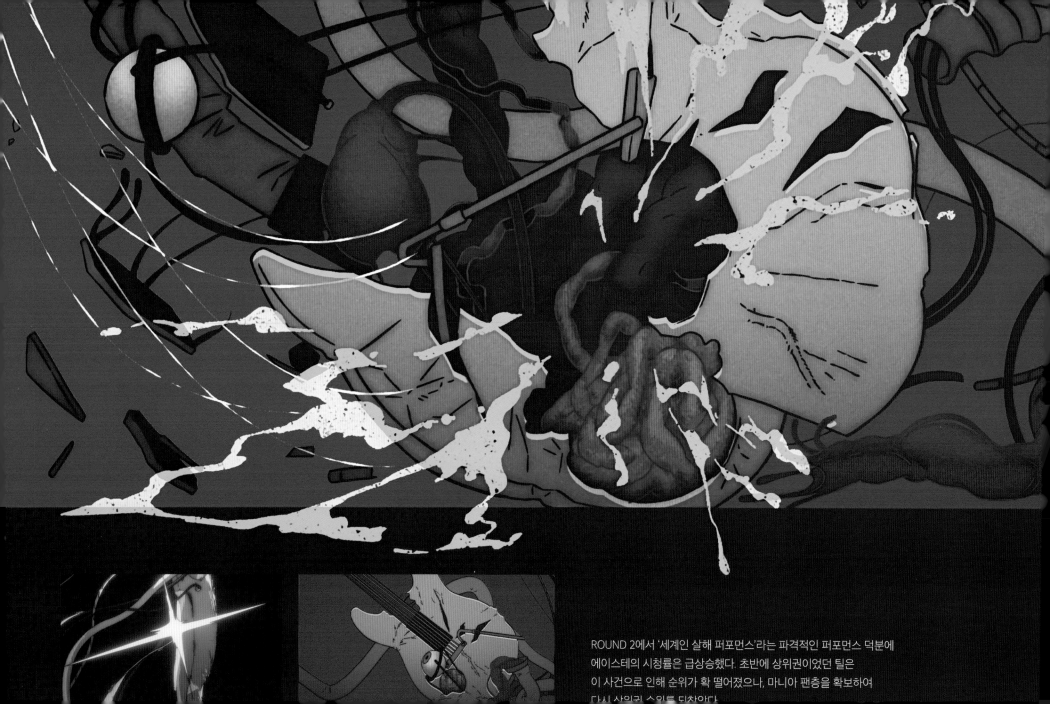

ROUND 2에서 '세계인 살해 퍼포먼스'라는 파격적인 퍼포먼스 덕분에
에이스테의 시청률은 급상승했다. 초반에 상위권이었던 틸은
이 사건으로 인해 순위가 확 떨어졌으나, 마니아 팬층을 확보하여
다시 상위권 스위를 되찾았다.

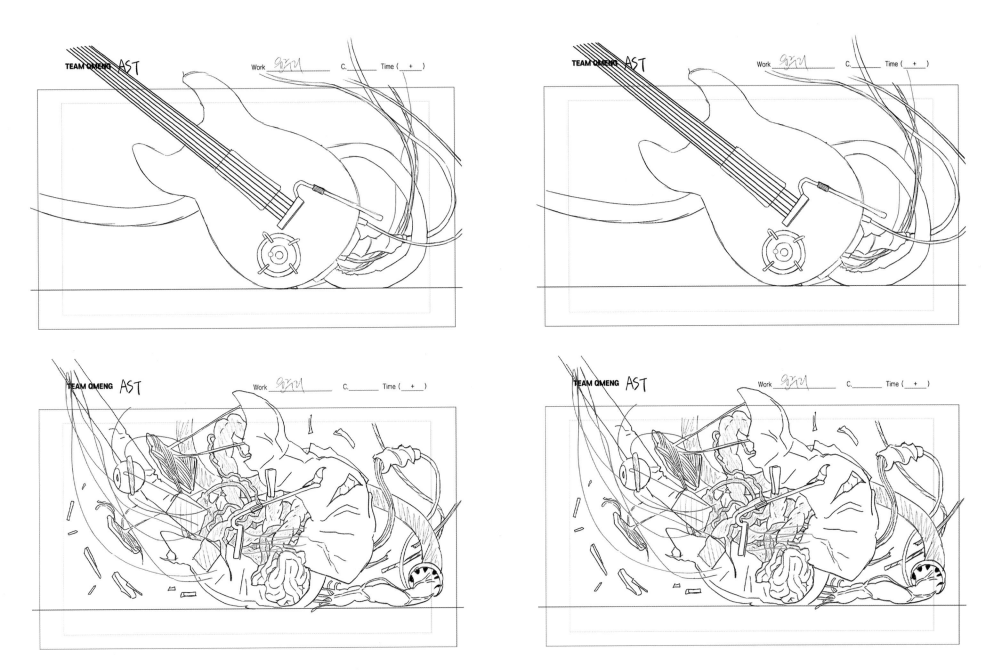

✧ 가장 많이 본 장면으로 선정된 세계인 살해 퍼포먼스! 징그러우면서 시각적인 충격을 줄 수 있는 장면이 필요했기에 복잡한 기타 외계인을 만들었다.

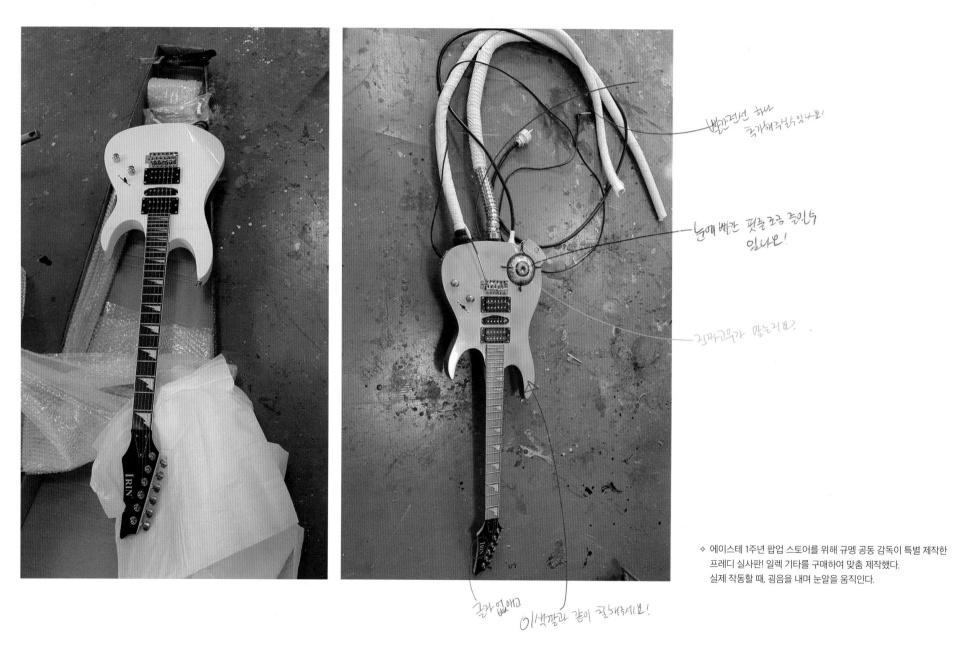

빨간 건선 하나 추가해주셨으면!

눈에 빨간 핏줄 조금 줄인거 있나요!

긴 파고무가 맘에들어요.

긁어 없애고
이 색깔과 같이 칠해주세요!

◇ 에이스테 1주년 팝업 스토어를 위해 규멩 공동 감독이 특별 제작한
프레디 실사판! 일렉 기타를 구매하여 맞춤 제작했다.
실제 작동할 때, 굉음을 내며 눈알을 움직인다.

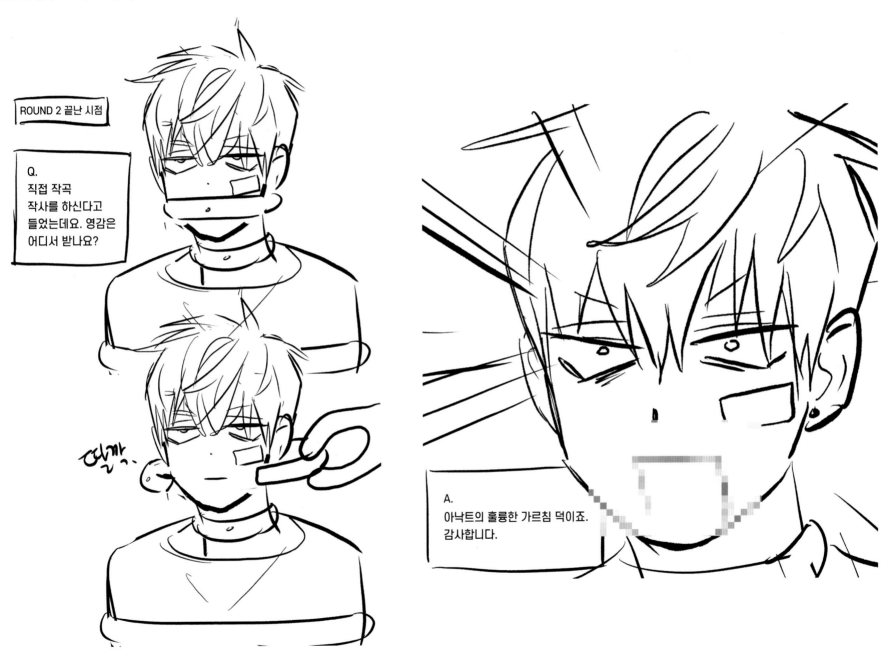

ALIEN
STAGE

ALIEN STAGE ROUND 3
BLACK SORROW

VOTE FOR YOUR
PET HUMAN

OE:G

ROUND 3

VS

IVAN

SCORE — 90 WIN

MARTY

SCORE — 60 LOSE

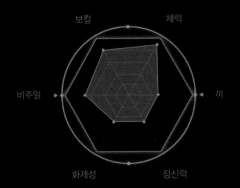

ALIEN STAGE
IVAN

보컬
체력
끼
정신력
화제성
비주얼

CHARACTER COMMENT

#음침쾌남 #우등생

#슬럼가 출신 #ESTJ

PRO FILE		
입양	0214	
출신	슬럼가	
나이	22	
키 / 몸무게	186cm / 78kg	
혈액형	RH+B	
고유넘버	010310	
소속	아낙트 가든 50기	
주인	언샤	
좋아하는 것	고전문학	
싫어하는 것	무지와 무례	
개인기	돌 부딪쳐서 불 피우기	
MBTI	ESTJ	

잘생긴 외모와 젠틀한 성격, 프로페셔널한 실력까지 겸비해 많은
투자자들의 러브 콜을 받고 있는 애완 인간 1위, 팬덤 관리 또한
잘해서 참가자들 중 가장 높은 브랜드 가치 평가를 받고 있다.

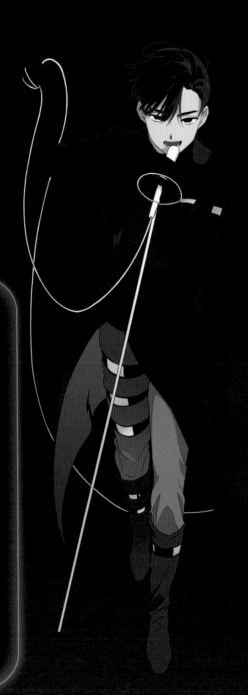

인간관계

틸

친밀도 ▓▓▓▓▓▓▓▓▓▓ 100% ▶ 1위 ◀

제일 흥미로워. 나는 도저히 이해할 수 없는 유형? 기대하는 건 아닌데,
걔 머릿속에 내 자리가 제일 컸음 좋겠다는 바람은 있어.

수아

친밀도 ▓▓▓▓▓▓░░░░ 60% ▶ 2위 ◀

수아는 날 좀 피하는 것 같더라. 그래도 그 애를 꽤 각별하게 생각해.
내게 여자 형제가 있었더라면 이런 느낌일까?

미지

친밀도 ▓▓▓░░░░░░░ 30% ▶ 3위 ◀

미지는 거짓이 없는 순수함이 있어서 좋아해.
나이를 먹으면 자신의 상황을 비관적으로 볼 법도 한데 말이지.
그런데 가끔은 좀… 너무 밝아서 힘들 때도 있어.

성격

음침한

유년 시절 거칠었던 슬럼가에서의 경험 때문인지, 다른 아이들에 비해 정서적인 발달이 느렸다.
아이들의 평균 키를 따라잡기 전까지는 제 뜻대로 상황을 만들고자 술수를 쓰거나 도벽을 보이는
등, 이해할 수 없는 음침한 행동을 자주 보이곤 했다. 그러나 크면서 제 본성을 표면적으로
지워갔고 지금 이반의 배배 꼬여 있는 내면은 그 누구도 짐작만 할 뿐 알아챌 수 없다.

미소

어렸을 적에 가장 먼저 익힌 생존본능은, 점차 이반을 '눈치 백단'으로 진화시켰다. 주변 상황을
살피고 자신이 피해 입지 않는 최선의 선택을 한다. 그리고 그런 삶의 방식에 가장 도움 되는
것은 미소였다. 싱글벙글 웃으며 무엇이든 별일 아닌 듯 처신하는 모습은 다른 아이들이 보기에
비밀스럽기도 하고,어른스럽기도 해서 의도하진 않았지만 졸업 무렵엔 이반을 동경하는 아이들이
많아졌다.

67

ROUND 3 | 이반 캐릭터 시트

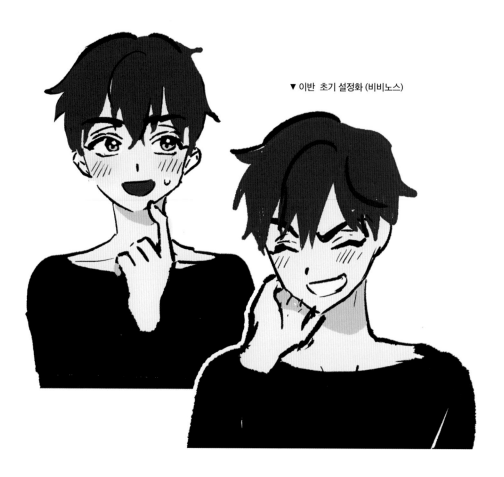

▼ 이반 초기 설정화 (비비노스)

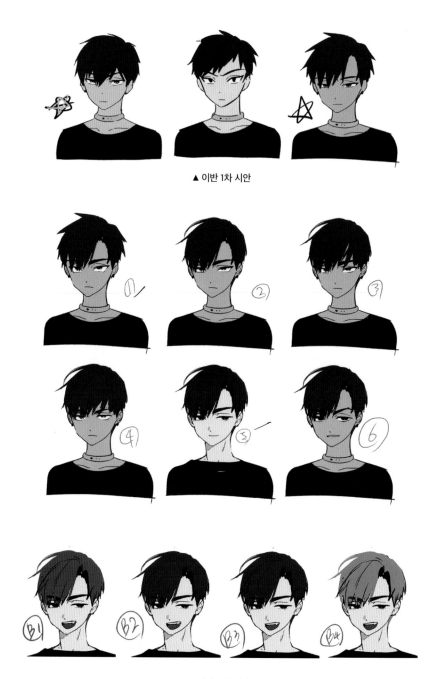

▲ 이반 1차 시안

▲ 이반 2차 시안

초기 설정

모두를 챙기는 다정하고 온화한 오빠 스타일. 곱슬거리는 머리칼을 가진 대형견 같은 인상으로
디자인했었다. 현재의 이반처럼 초기에도 속은 문드러진 점이나 삶에 대해 비관적이고 무기력한
점은 마찬가지였다. 현대 기반으로는 노래하는 것을 좋아하는 명문대 재학생이라는 설정이 있었으며
피아노곡 기반의 감미로운 발라드곡을 부르는 것을 상상했다.

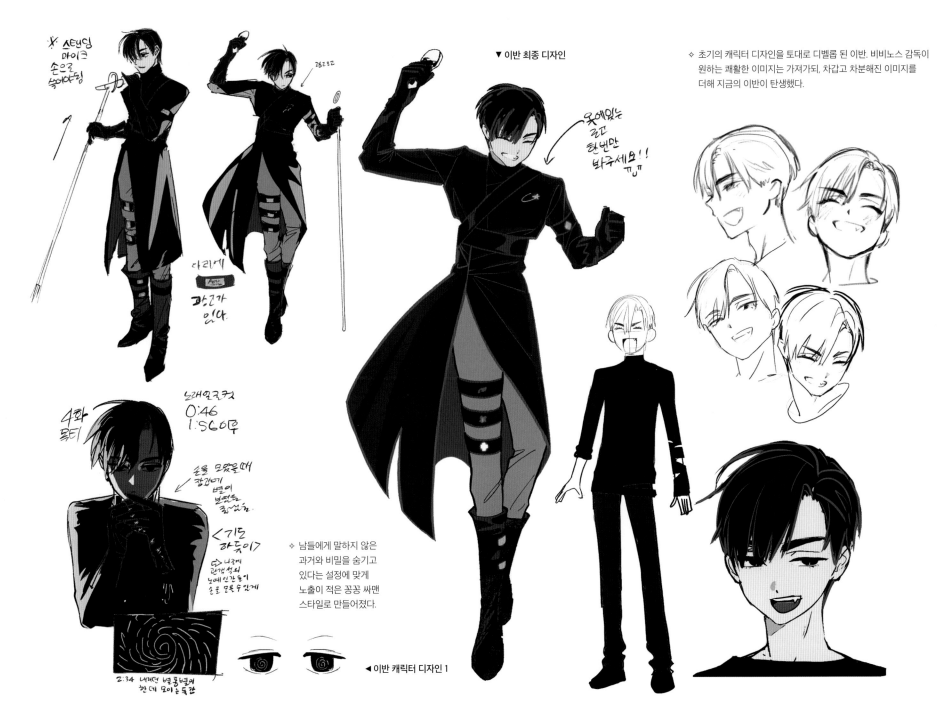

▼ 이반 최종 디자인

◈ 초기의 캐릭터 디자인을 토대로 디벨롭 된 이반. 비비노스 감독이 원하는 쾌활한 이미지는 가져가되, 차갑고 차분해진 이미지를 더해 지금의 이반이 탄생했다.

◈ 남들에게 말하지 않은 과거와 비밀을 숨기고 있다는 설정에 맞게 노출이 적은 꽁꽁 싸맨 스타일로 만들어졌다.

◄ 이반 캐릭터 디자인 1

ROUND 3 | 캐릭터 시트

✧ 슬럼가 출신으로 영양 섭취가 제대로 되지 않았던 이반.
 또래에 비해 성장이 더뎠기 때문에 어렸을 때 틸보다 이반이 더 작았다.

✧ 다른 아이들에 비해 정서적인 발달이 느려 청소년이 되기 전까지 종종
 이해할 수 없는 음침한 행동을 했다.

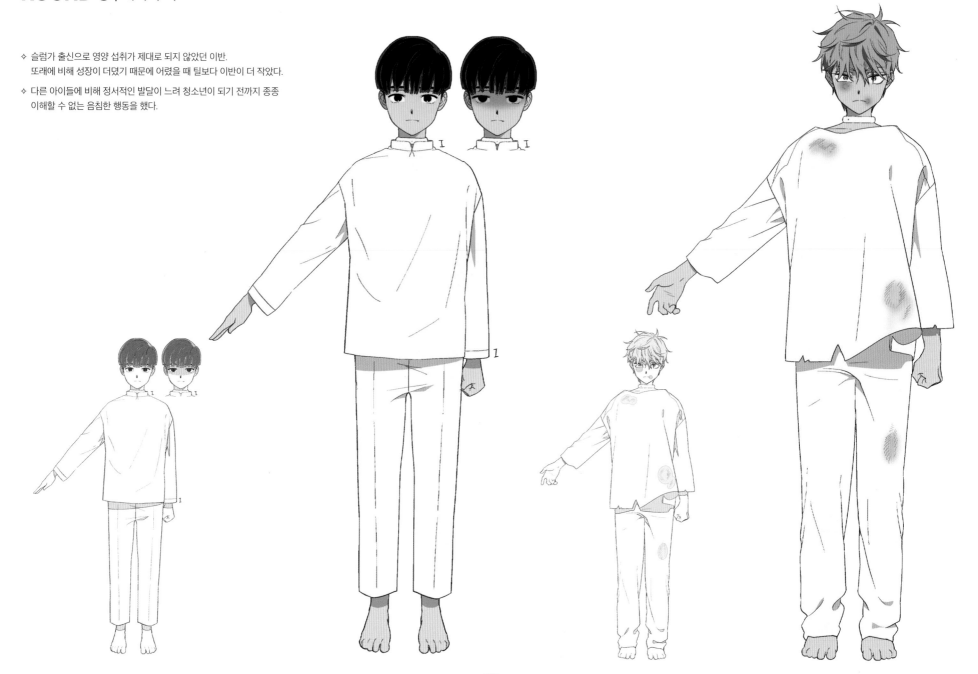

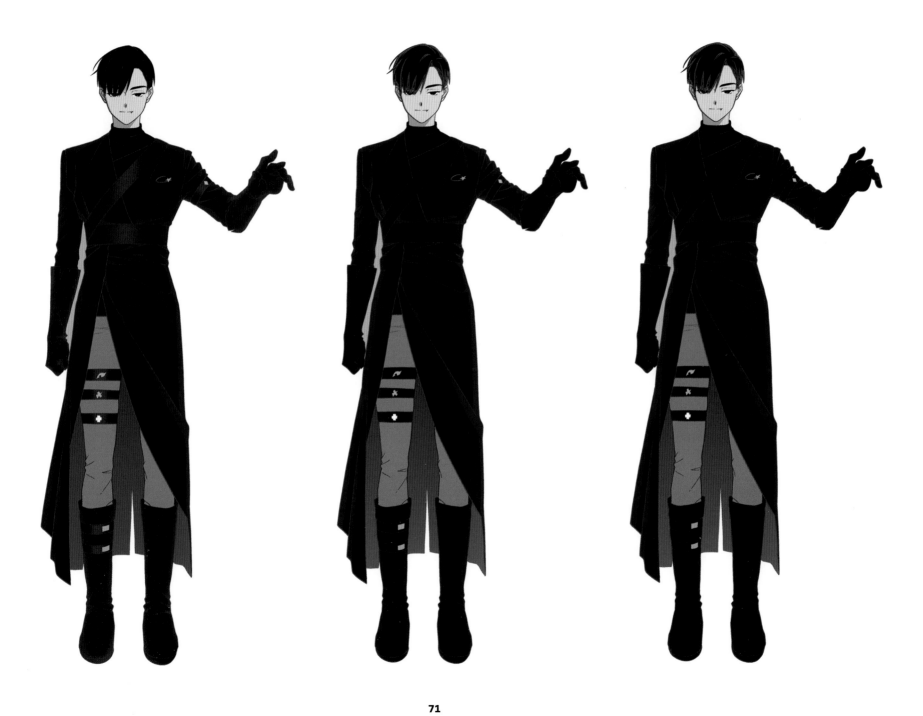

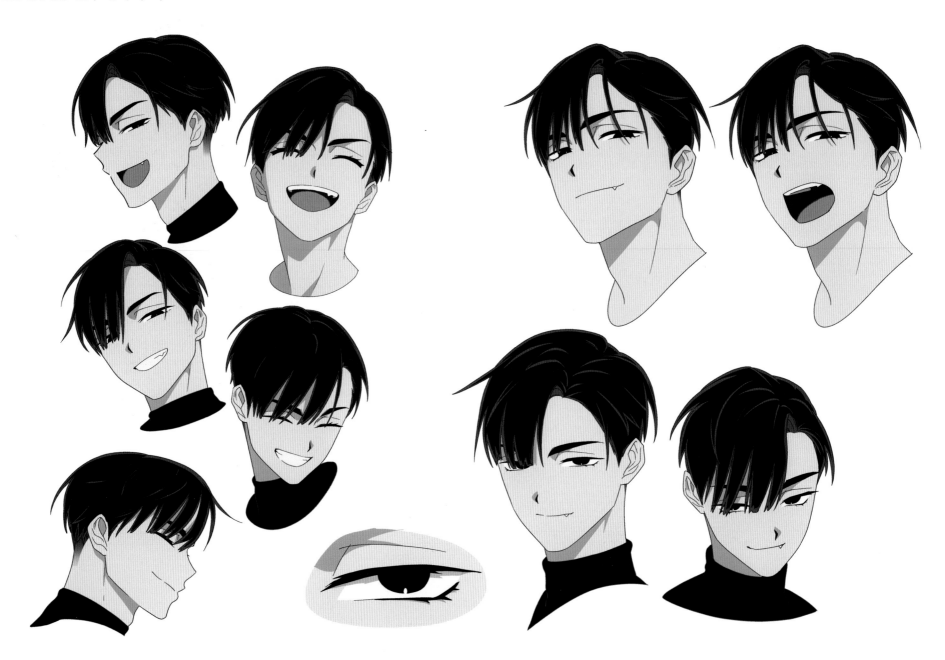

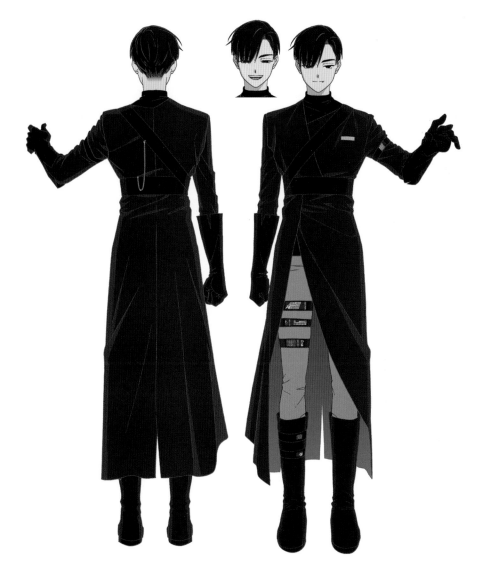

이반 의상

이반이 협찬받는 브랜드들은 그의 옷에 광고를 달아 송출한다. 옷에 걸린 광고들은 애완 인간인
이반이 하나의 상품으로서 판매되고 있다는 걸 적나라하게 보여준다.

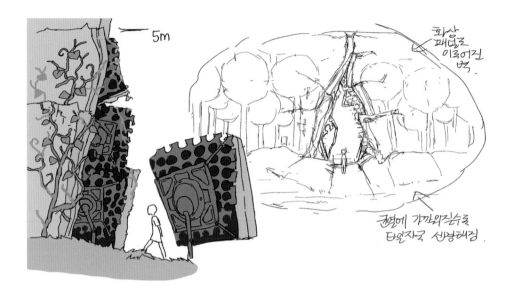

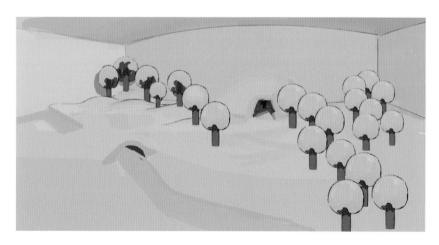

[아낙트 가든 콘셉트 아트]

✧ 지구를 모방해서 만든 가상의 공간이기 때문에 어딘가 어설프고 기이한 분위기를 풍기는 곳.
 세계인들이 처음 이곳을 만들 때, '천국'에 대한 인간의 인식에서 추상적인 시각 데이터를 종합해 평균값으로
 디자인했다. 하지만 인간에 대한 완전한 이해 없이 만들어진 곳이기에 결코 완벽한 천국이라고는 할 수 없다.

[아낙트 가든 크랙]

✧ 아낙트 가든 구석 어딘가, 화상 패널 벽이 뜯어져 생긴 공간. 모종의 사건으로 화상 패널이 뜯어지면서 기계의
 형태가 괴팍하게 노출되었다. 원생들 사이에 도는 괴담 때문에 접근하는 아이들이 없어 수년째 고치지 않고 방치.
 아주 가끔 호기심이 많은 원생에게 발견되며, 극소수만 아는 비밀 통로가 있다고 한다.

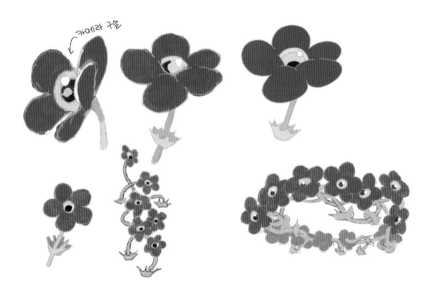

[아낙트제 조화]

✧ 아낙트 가든 언덕 곳곳에 심어져 있는 꽃 모양의 기계. 지구의 꽃 아네모네를 모방하여 만들었다. 꽃술에
 저가의 초소형 카메라가 있어 24시간 원생들의 행동을 살필 수 있다. 미지가 좋아하는 꽃이기도 하다.

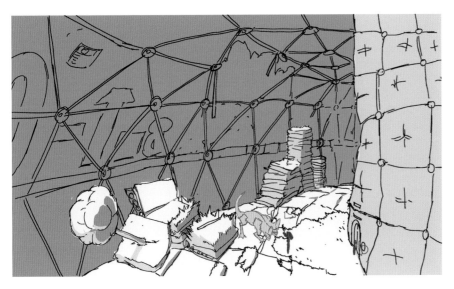

▲ 아낙트 가든 창고

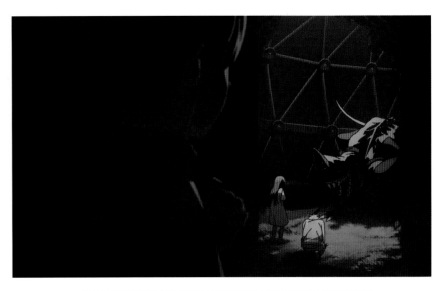

◇ 아낙트 가든을 만들다 남은 자재를 보관하고 있다. 보안상의 이유로 흉악한 괴물이 돌아다닌다는 소문이 있지만, 실제로 그를 봤다는 원생은 극소수에 불과하다.

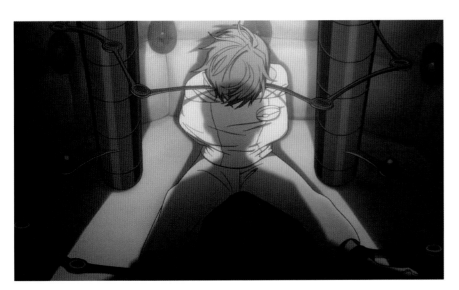

◇ 불량 원생을 처벌하는 공간. 일정 기간 구속구를 채워 가둔다. 자신의 숨소리 외에는 아무 소리도 듣지 못하는 완벽한 독방.

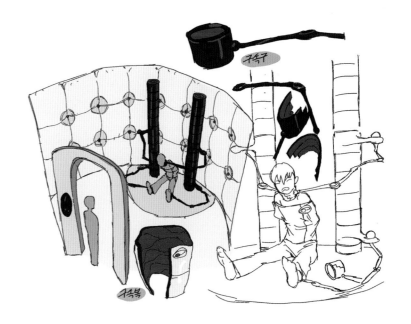

구속구

구속복

▲ 체벌실

ROUND 3 | 무대 설정

무대 초기 콘셉트 아트

이반의 무대 콘셉트은 '토성'이다. 록 발라드의
가라앉은 분위기를 조성하기 위해 육중해 보이는
거대 쇠구슬을 넣었고, 토성의 고리 안에서 쇠구슬이
위로 천천히 올라가면서 우주적인 분위기를 연출했다.

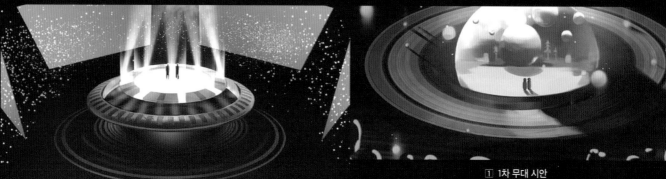

① 1차 무대 시안

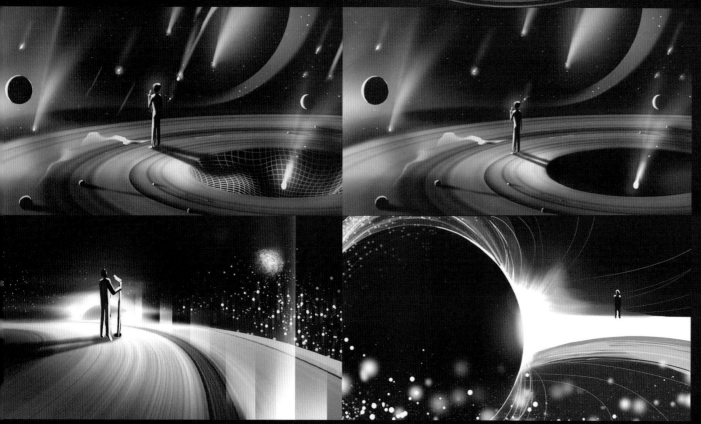

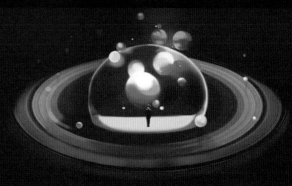

② 2차 무대 시안

③ 최종 무대 시안

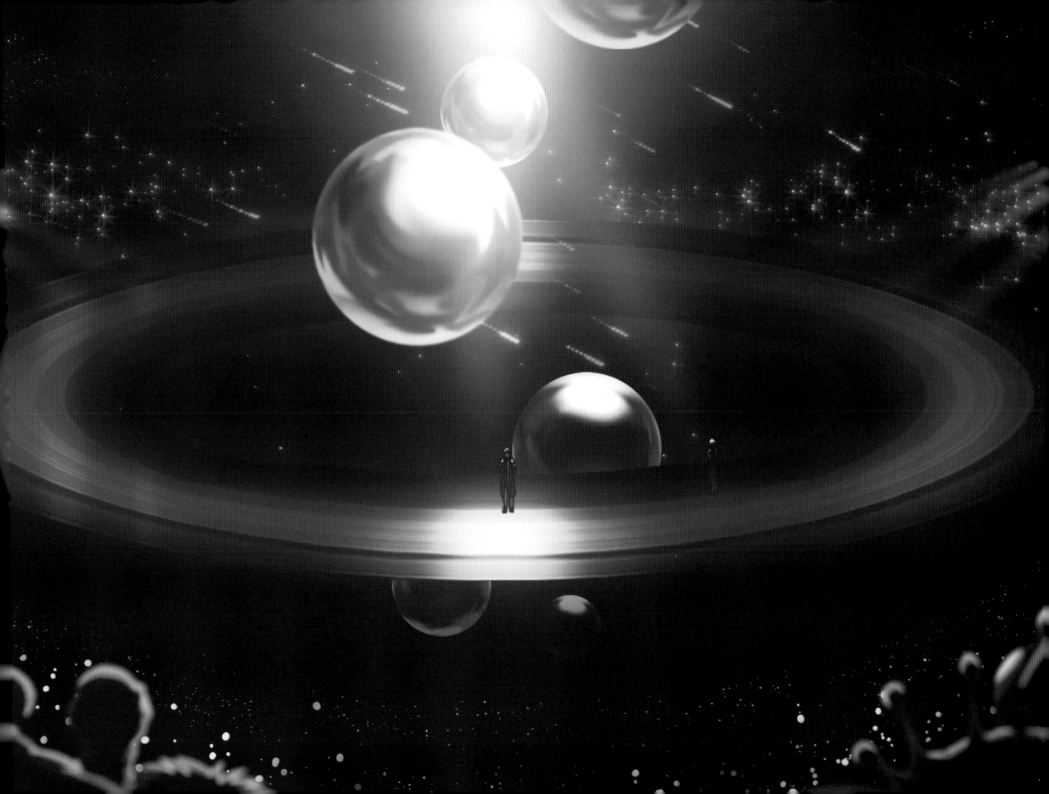

ALIEN STAGE
ROUND 3
COMMENTARY

BLACK SORROW
Song by 박병훈 (IVAN)

> **감독 코멘트**

또 다른 중요한 인물의 등장을 앞둔 가운데,
비비노스 감독과 규멩 공동 감독 간의 캐릭터 해석과 밸런스에
대한 의견이 좁혀지지 않은 채로 급하게 제작에 들어갔던 편.
제작 체계도 불안정해 작업 내내 굉장히 다사다난했습니다.
다만 이 작품이 끝난 뒤의 반성을 통해 작품의 방향성을
더욱 단단하게 다질 수 있었습니다.

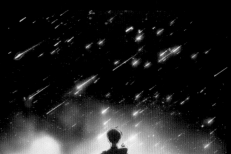

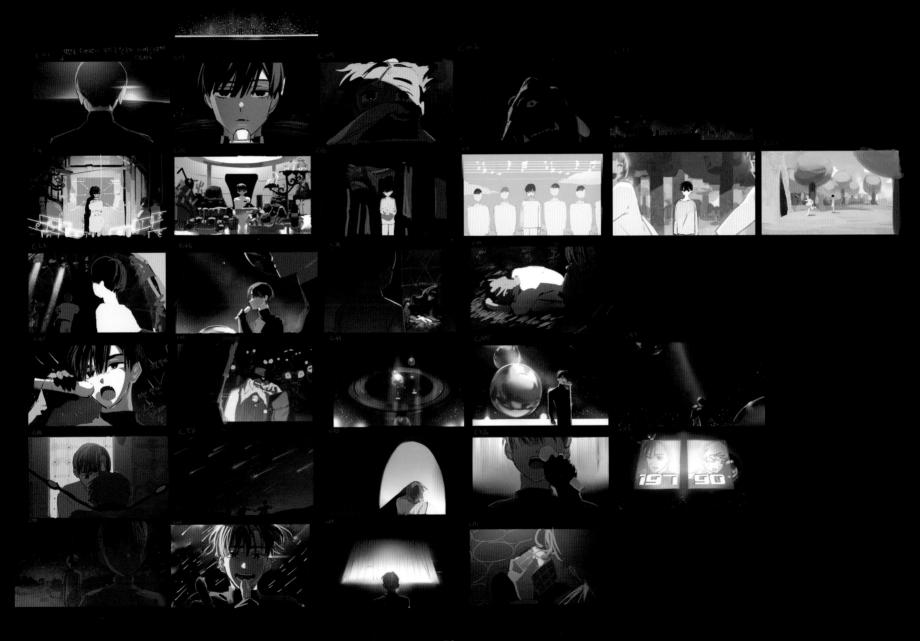

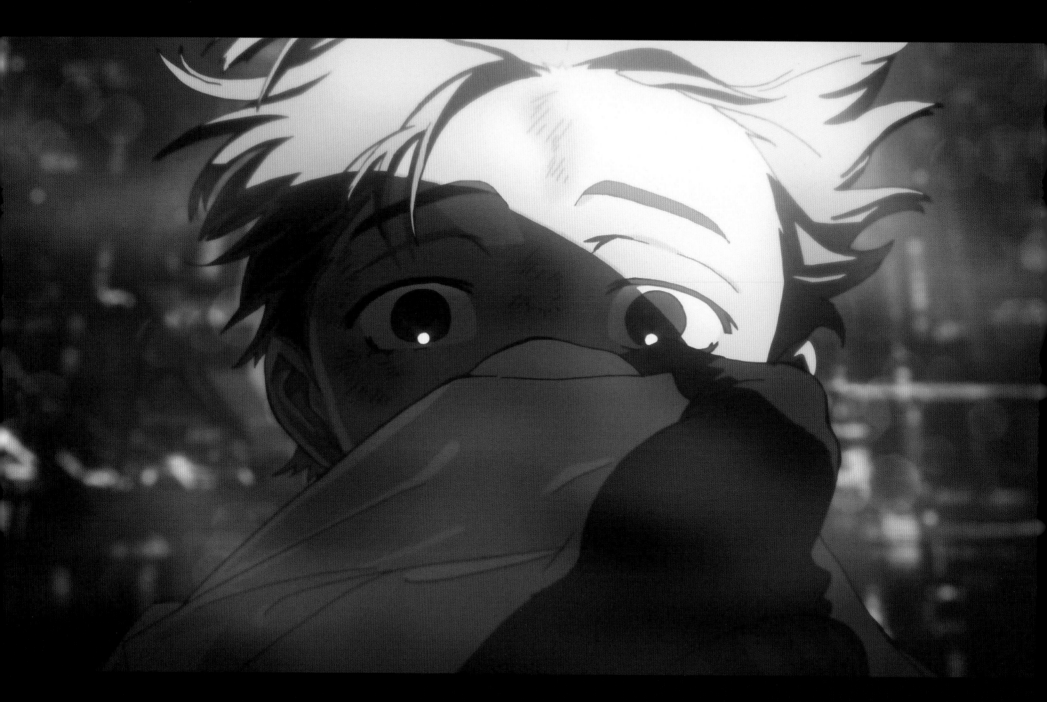

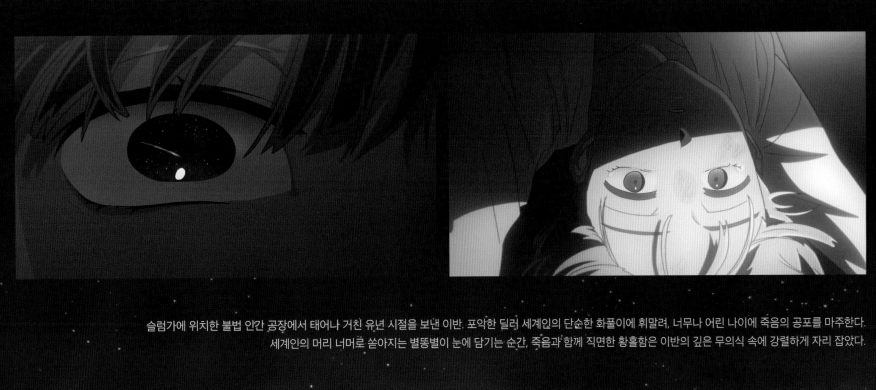

슬럼가에 위치한 불법 인간 공장에서 태어나 거친 유년 시절을 보낸 이반. 포악한 딜러 세계인의 단순한 화풀이에 휘말려, 너무나 어린 나이에 죽음의 공포를 마주한다.
세계인의 머리 너머로 쏟아지는 별똥별이 눈에 담기는 순간, 죽음과 함께 직면한 황홀함은 이반의 깊은 무의식 속에 강렬하게 자리 잡았다.

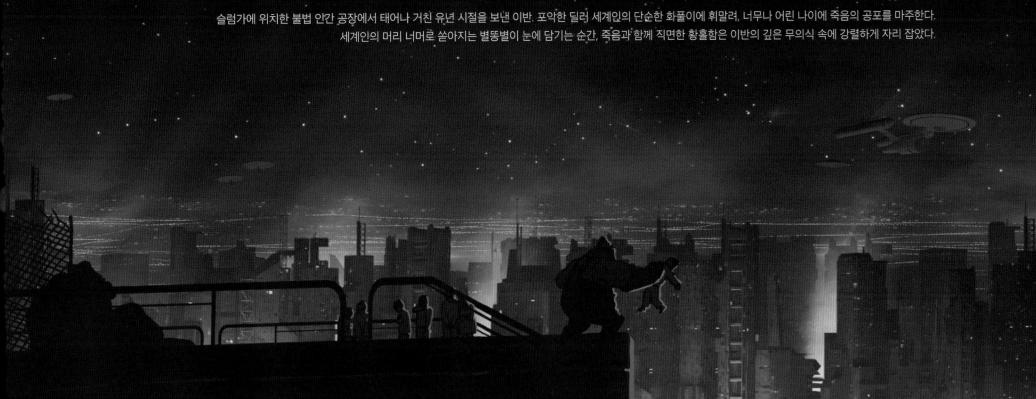

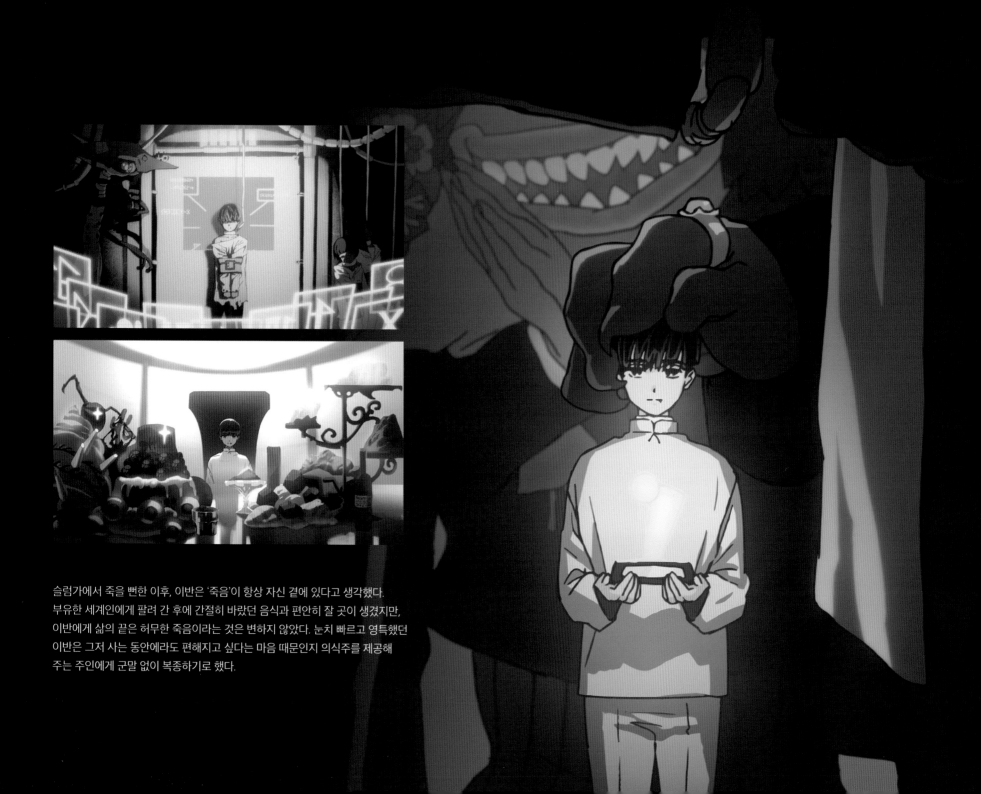

슬럼가에서 죽을 뻔한 이후, 이반은 '죽음'이 항상 자신 곁에 있다고 생각했다.
부유한 세계인에게 팔려 간 후에 간절히 바랐던 음식과 편안히 잘 곳이 생겼지만,
이반에게 삶의 끝은 허무한 죽음이라는 것은 변하지 않았다. 눈치 빠르고 영특했던
이반은 그저 사는 동안에라도 편해지고 싶다는 마음 때문인지 의식주를 제공해
주는 주인에게 군말 없이 복종하기로 했다.

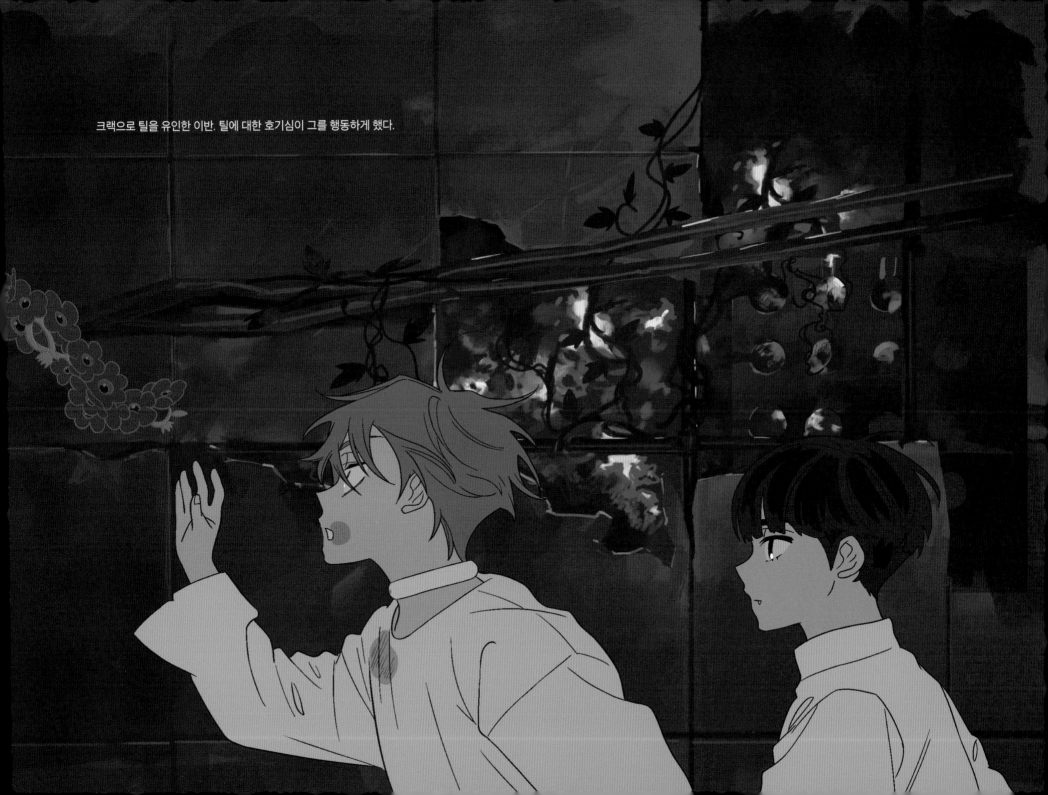

크랙으로 틸을 유인한 이반. 틸에 대한 호기심이 그를 행동하게 했다.

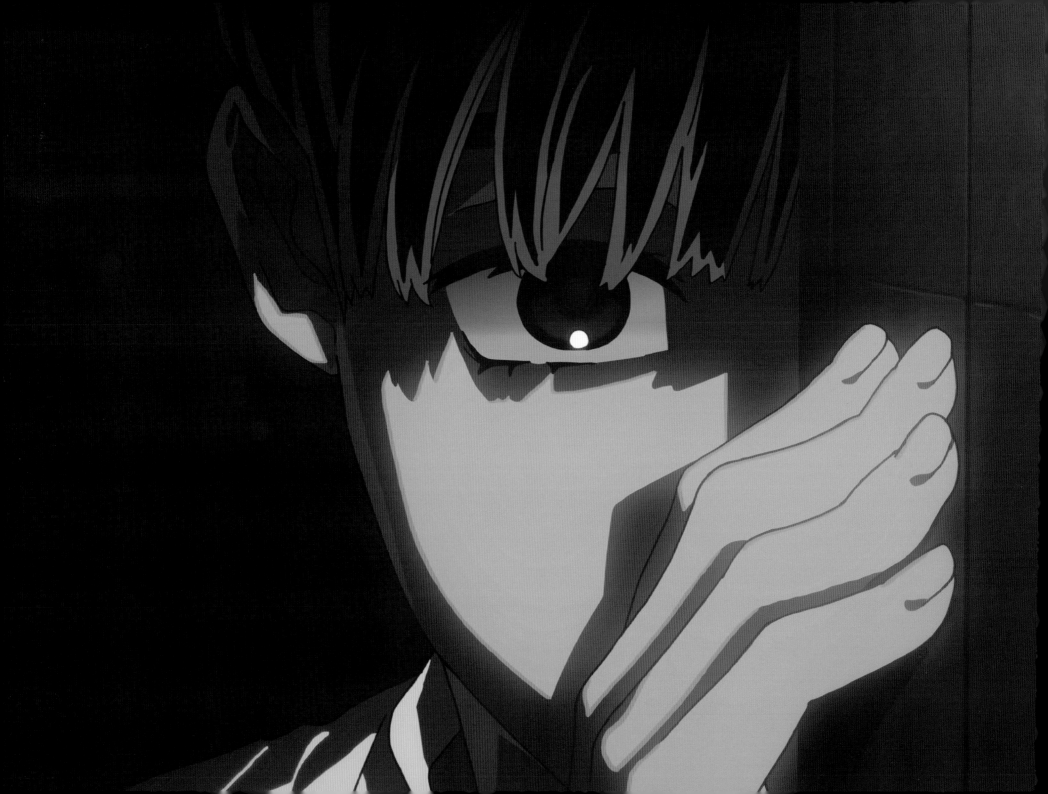

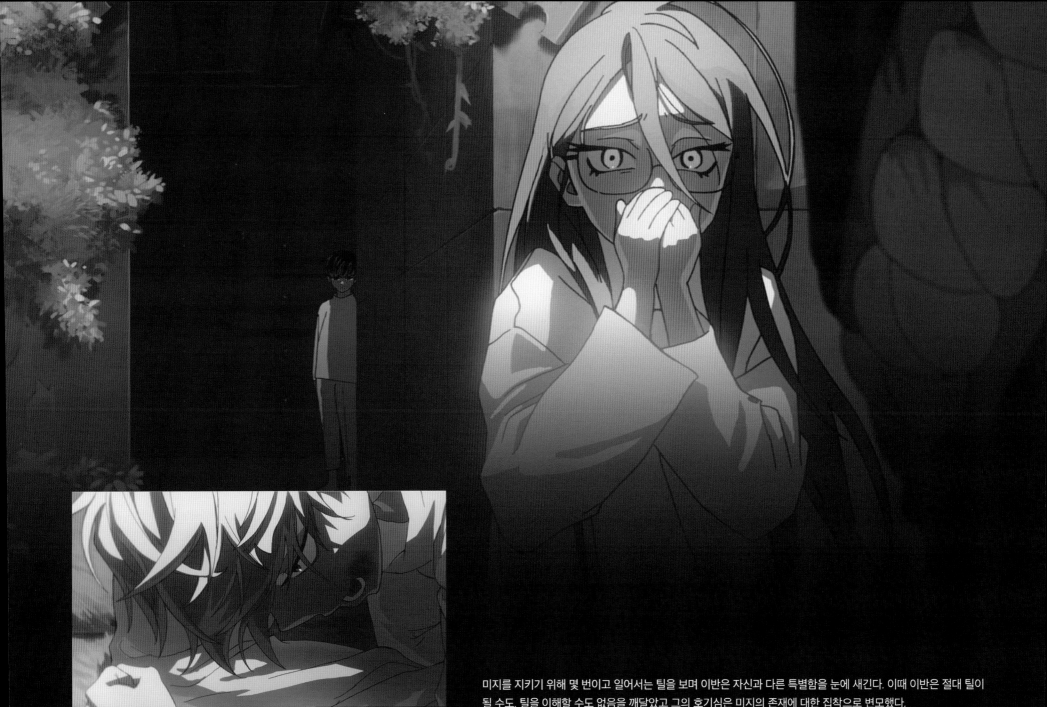

미지를 지키기 위해 몇 번이고 일어서는 틸을 보며 이반은 자신과 다른 특별함을 눈에 새긴다. 이때 이반은 절대 틸이
될 수도, 틸을 이해할 수도 없음을 깨달았고 그의 호기심은 미지의 존재에 대한 집착으로 변모했다.

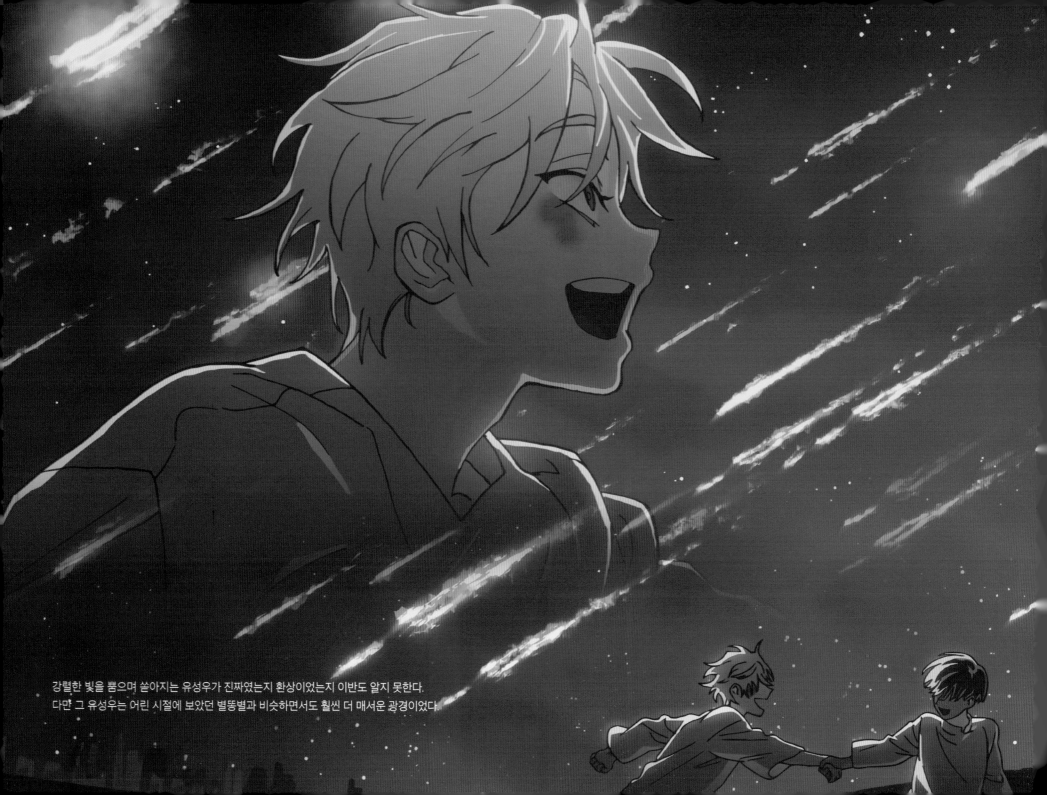

강렬한 빛을 뿜으며 쏟아지는 유성우가 진짜였는지 환상이었는지 이반도 알지 못한다.
다만 그 유성우는 어린 시절에 보았던 별똥별과 비슷하면서도 훨씬 더 매서운 광경이었다.

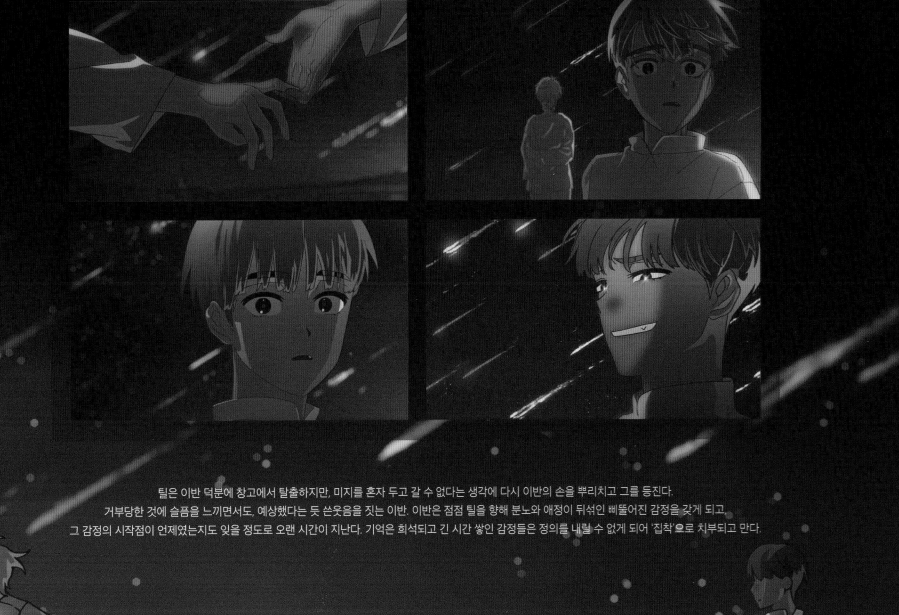

틸은 이반 덕분에 창고에서 탈출하지만, 미지를 혼자 두고 갈 수 없다는 생각에 다시 이반의 손을 뿌리치고 그를 등진다.
거부당한 것에 슬픔을 느끼면서도, 예상했다는 듯 쓴웃음을 짓는 이반. 이반은 점점 틸을 향해 분노와 애정이 뒤섞인 삐뚤어진 감정을 갖게 되고,
그 감정의 시작점이 언제였는지도 잊을 정도로 오랜 시간이 지난다. 기억은 희석되고 긴 시간 쌓인 감정들은 정의를 내릴 수 없게 되어 '집착'으로 치부되고 만다.

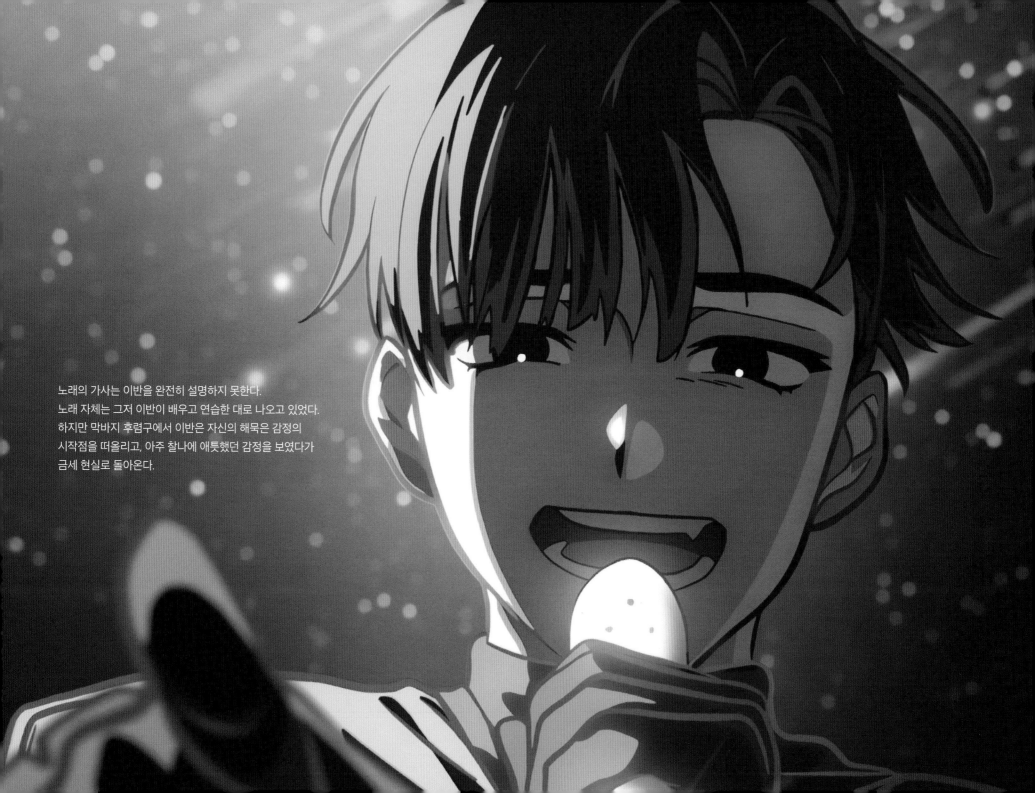

노래의 가사는 이반을 완전히 설명하지 못한다.
노래 자체는 그저 이반이 배우고 연습한 대로 나오고 있었다.
하지만 막바지 후렴구에서 이반은 자신의 해묵은 감정의
시작점을 떠올리고, 아주 찰나에 애틋했던 감정을 보였다가
금세 현실로 돌아온다.

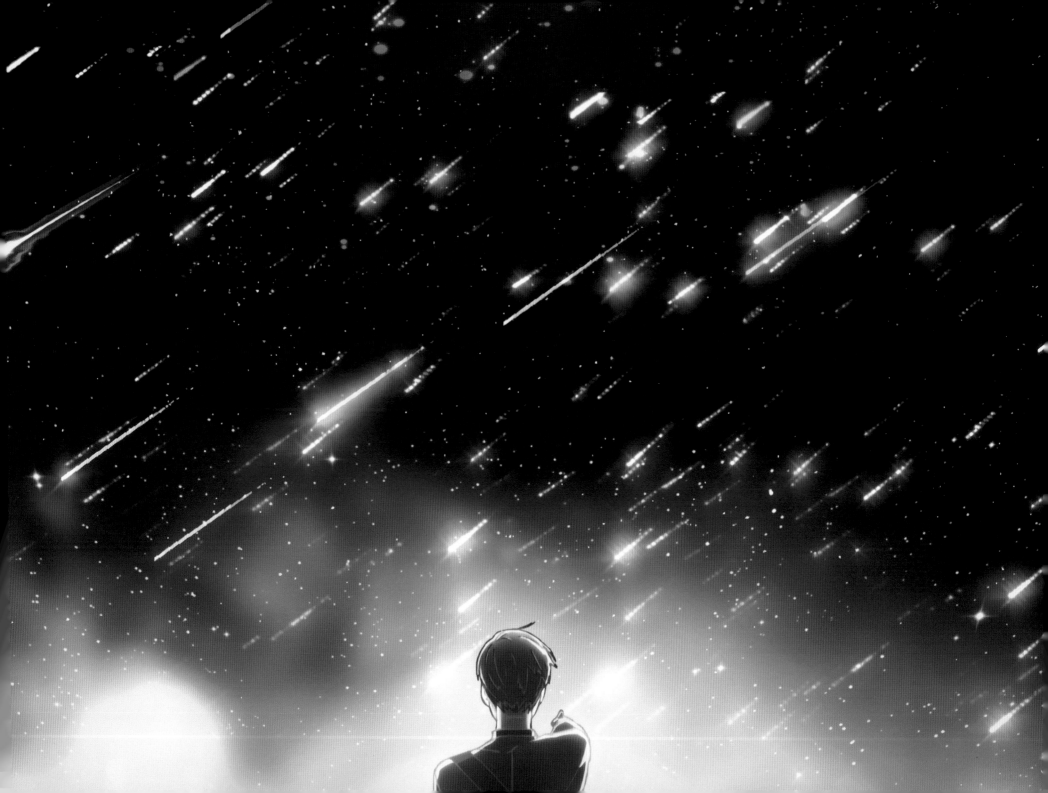

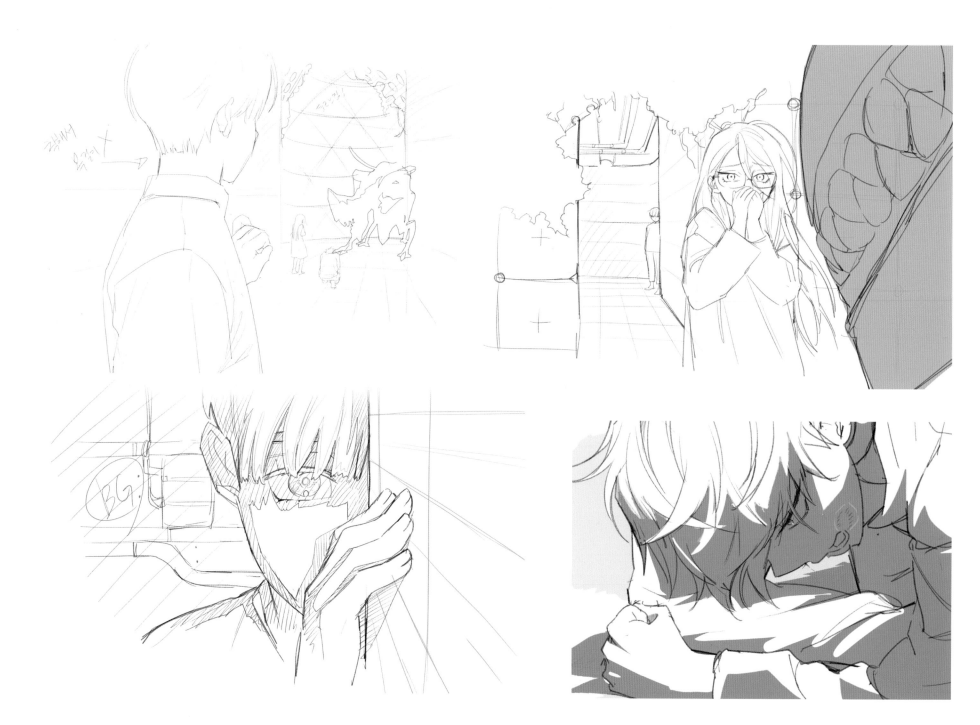

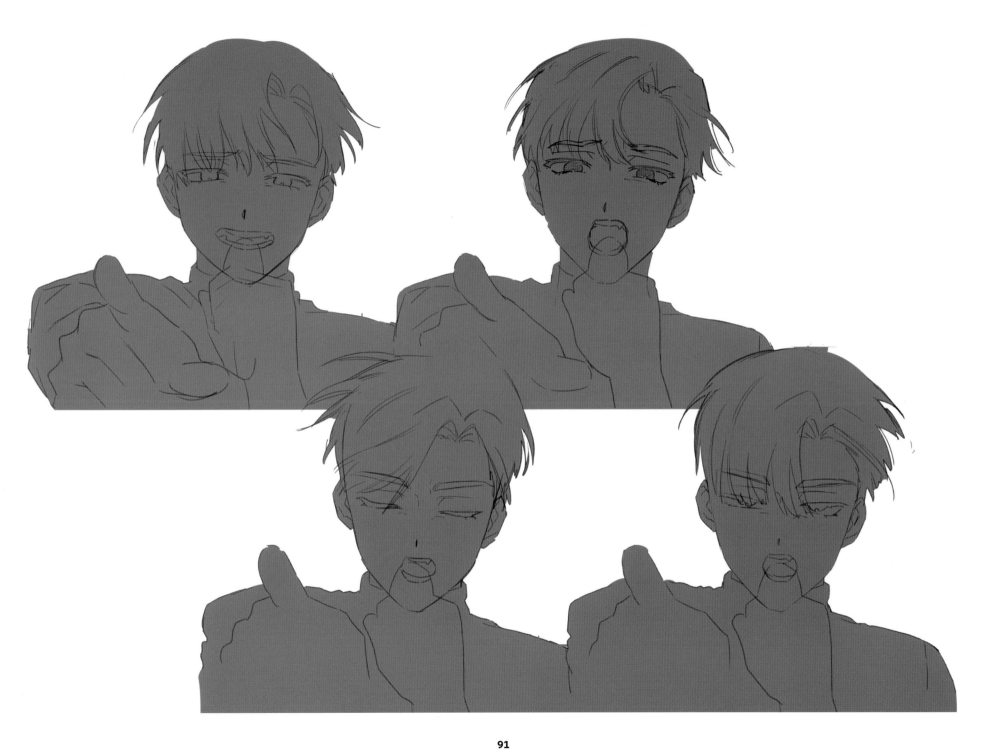

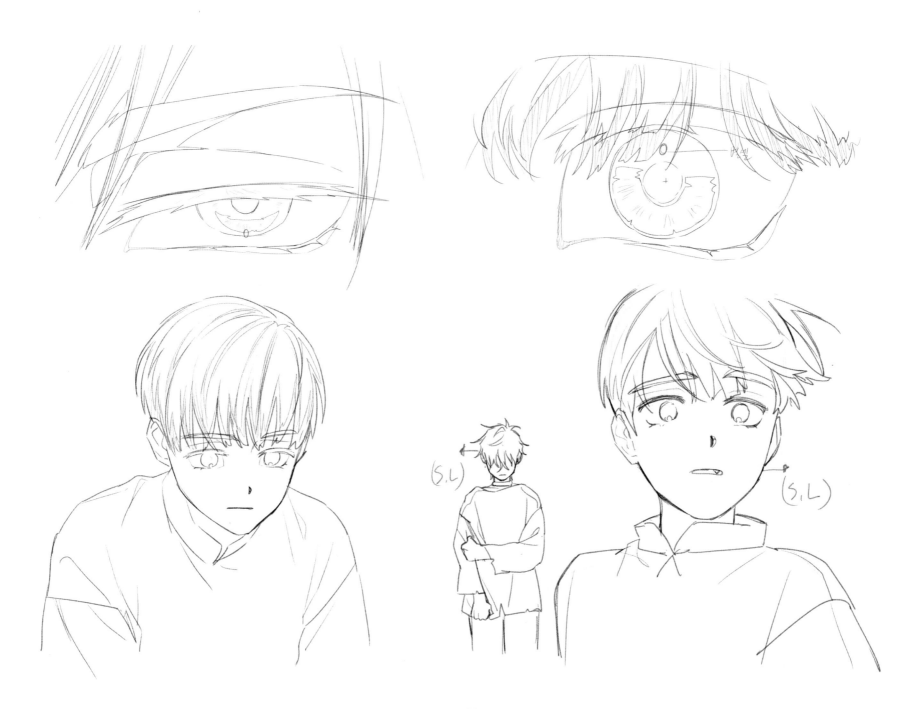

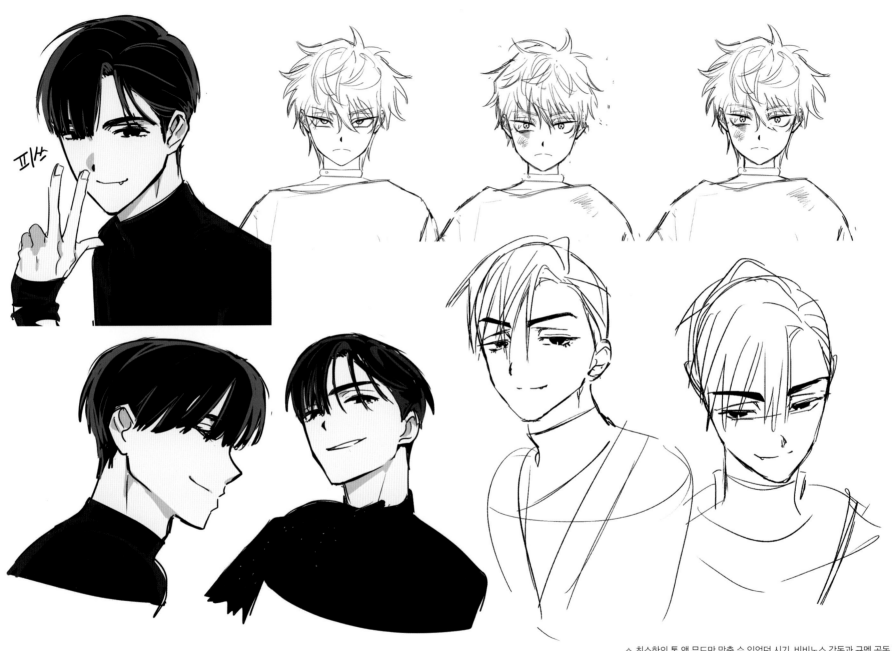

✧ 최소한의 톤 앤 무드만 맞출 수 있었던 시기. 비비노스 감독과 규멩 공동 감독의
그림체가 크게 달라 여러 번 그려보며 서로 그림체를 맞춰가야 했다.

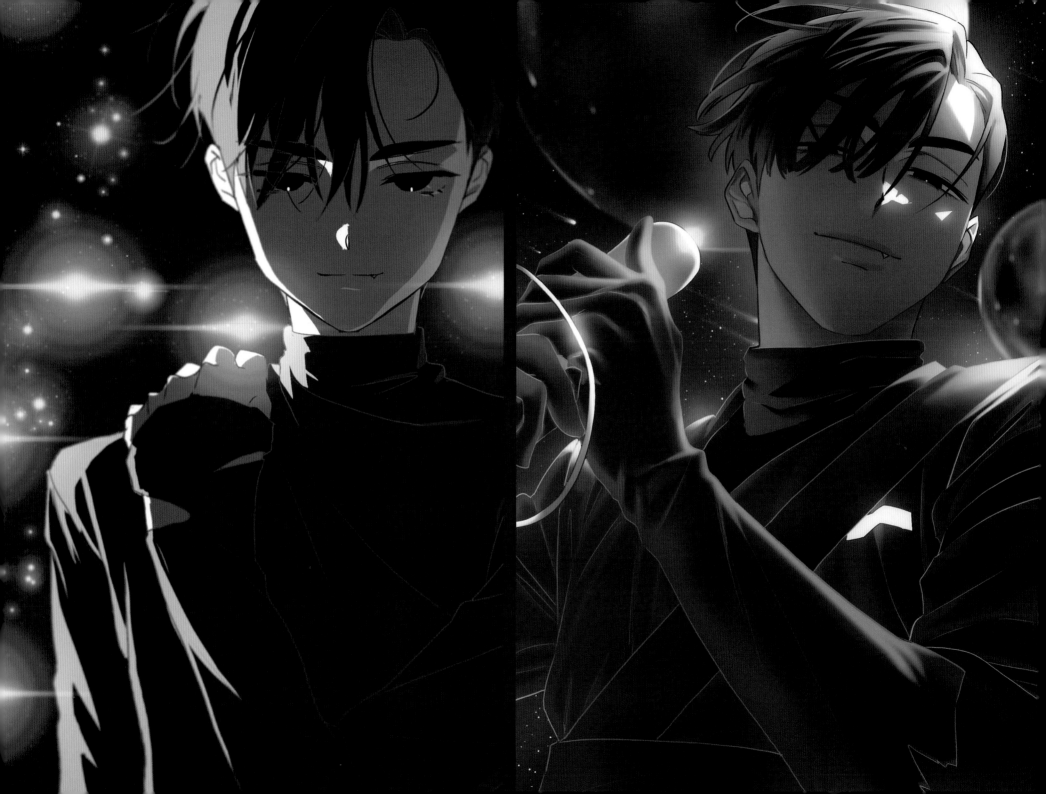

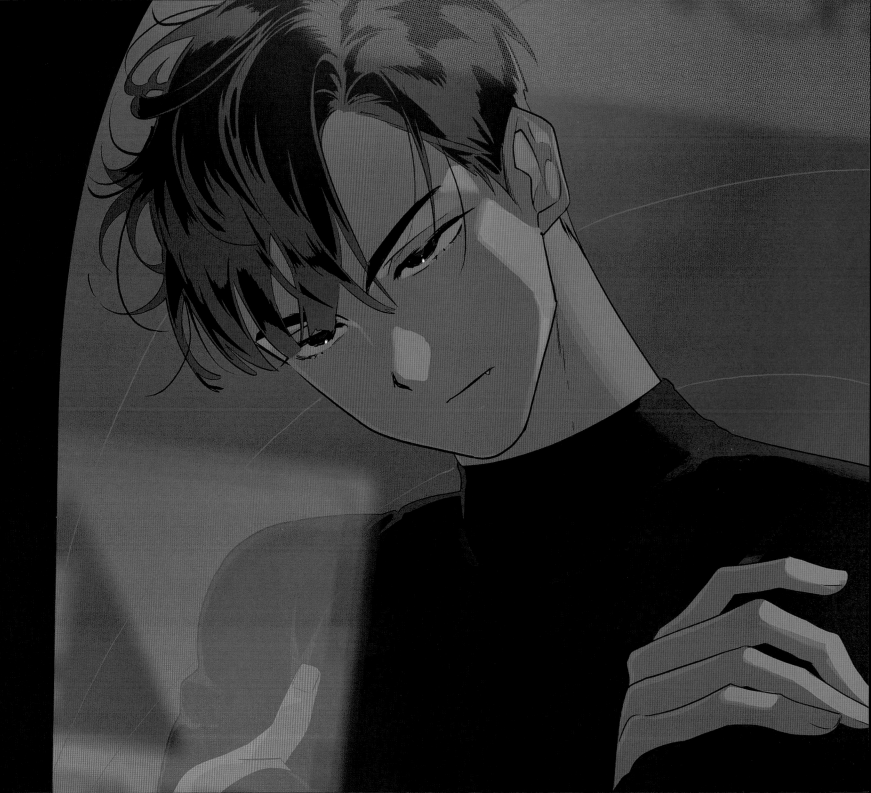

Spectator

ALIEN
STAGE

ALIEN STAGE ROUND 5
RULER OF MY HERAT

{ VOTE FOR YOUR
PET HUMAN }
OE:G

ROUND 5

LUKA

SCORE — ??? WIN

MIZI

SCORE — ??? LOSE

96

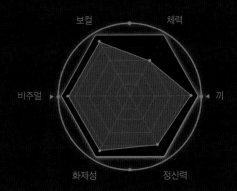

보컬
체력
비주얼
끼
화제성
정신력

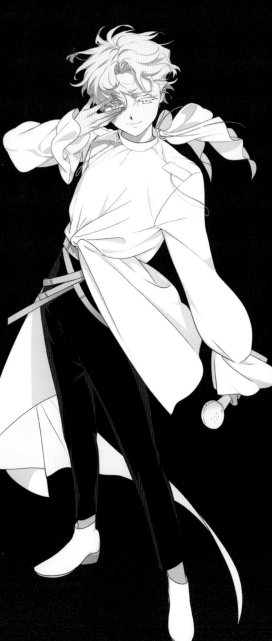

인간관계

현아

친밀도 **70%** ▸ 1위 ◂

가엾어. 지금 상황을 회피하고 있는 것뿐이야. 내 품 안에 있었다면
안전은 보장된 것이나 마찬가지였을 텐데…

미지

친밀도 **0%**

제 감정 하나 통제하지 못하는 꼴이 멍청하고 어리석다.

CHARACTER COMMENT

| #최종 보스 | #루카 신드롬 |
| #병약왕자님 | #INTJ |

PRO FILE

출생	1223
출신	인간 경매장
나이	30
키 / 몸무게	174cm / 63kg
혈액형	RH-AB
고유넘버	010401
소속	아낙트 가든 49기
주인	헤페루
좋아하는 것	알려지지 않음
싫어하는 것	알려지지 않음
개인기	다리 찢기
MBTI	INTJ

'루카 신드롬'으로 애완 인간의 영향력을 단숨에 양지로
끌어올린 전대미문의 천재 아이돌.

성격

가까이서 보면 희극

아낙트 시절 유려한 미모로 처음 본 원생들의 호기심을 자극했으나, 그의 진짜 모습을 안 뒤에는
루카와 도저히 친구가 될 수 없었다. 자기 파괴적이면서도 동시에 타인까지 해치는 행동들,
순수한 아이이면서 동시에 성악설을 증명하는 듯한 루카의 존재는 아름다움만으로는 수용될 수
없었다. 결국 그 누구도 자신을 이해할 수 없고, 이해시키려는 시도조차 무의미하기에 그는 더욱
자신만의 세계에 빠져들었다.

영악한

항상 최고의 아이돌 이미지를 유지하고 있지만, 그 이면에는 한 치의 약점도 내비치지 않으면서
무대에 집착하는 모습이 숨겨져 있다. 누구에게도 자신의 곁을 내주지 않고 오로지 자신의 가치를
증명하기 위해 살아온 그이기에 남이 상처를 입든 말든 상관하지 않았다. 타인을 짓밟아 위로
올라가는 것에 거리낌이 없으나, 정말 그의 본성이 사악해서 그런 것인지는 아무도 모른다.

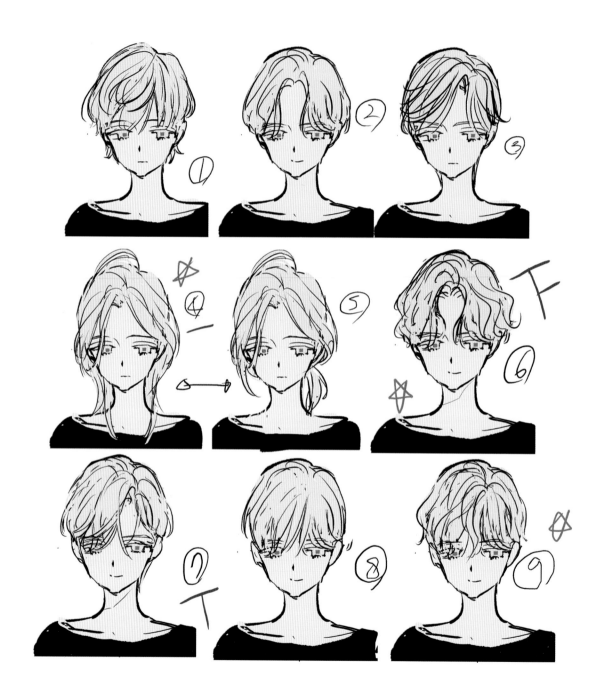

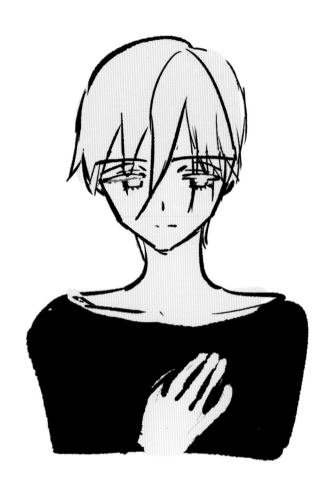

초기 설정

인물들 중 가장 '범접할 수 없는 엘리트'다운 모습으로 그렸다. 원래는 좀 더 까칠한 귀족의 이미지를 상상했으나, 회를 거듭할수록 천사 같은 껍질 속의 악마 같은 알맹이를 더욱 부각시키기 위해 부드러운 인상으로 굳어졌다.

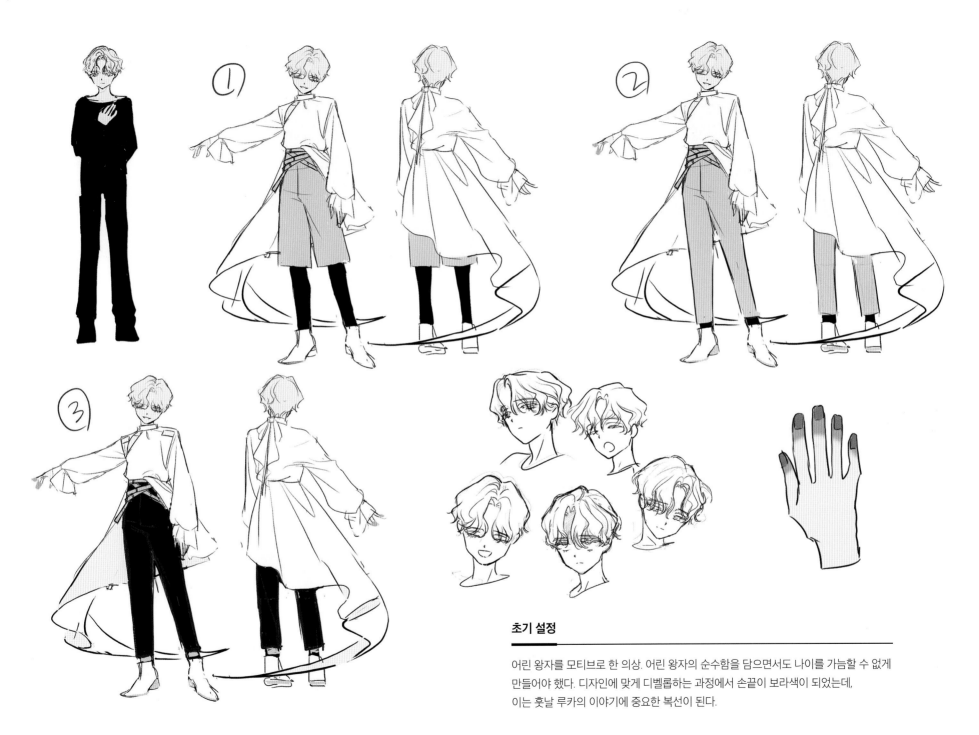

초기 설정

어린 왕자를 모티브로 한 의상. 어린 왕자의 순수함을 담으면서도 나이를 가늠할 수 없게
만들어야 했다. 디자인에 맞게 디벨롭하는 과정에서 손끝이 보라색이 되었는데,
이는 훗날 루카의 이야기에 중요한 복선이 된다.

◇ ROUND 5의 초석이 된 비비노스 감독의 콘셉트 아트. ROUND 5의 무대는 정략결혼을 모티브로 했다.
원치 않는 결혼을 맞이하는 신부와 그녀를 무시하며 깔보는 신랑을 콘셉트로 잡았다. 초기 기획엔 면사포도
쓰고 있었으나 제작비용으로 인해 제외됐다. (면사포를 매개체로 미지의 억압된 감정을 연출할 계획이었기에 아쉬웠다.)

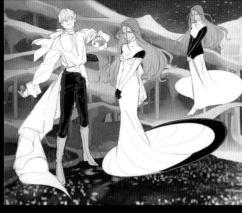

▲ 시안

◇ 비비노스 감독의 콘셉트 아트를 바탕으로 제작에 맞게 구체화한 규멩 공동 감독의 콘셉트 아트
영상 후반부에 미지의 옷이 찢기기 때문에 이 점을 고려하여 의상이 구상되었다.

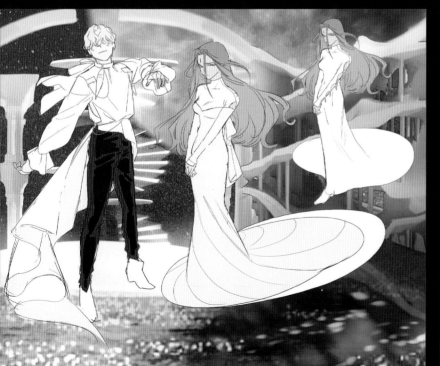
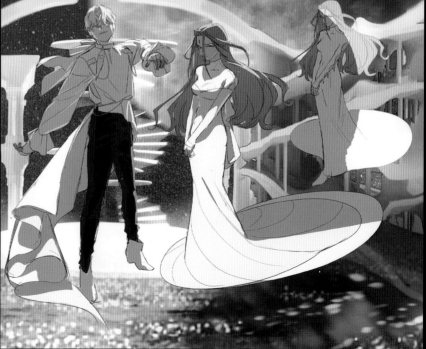

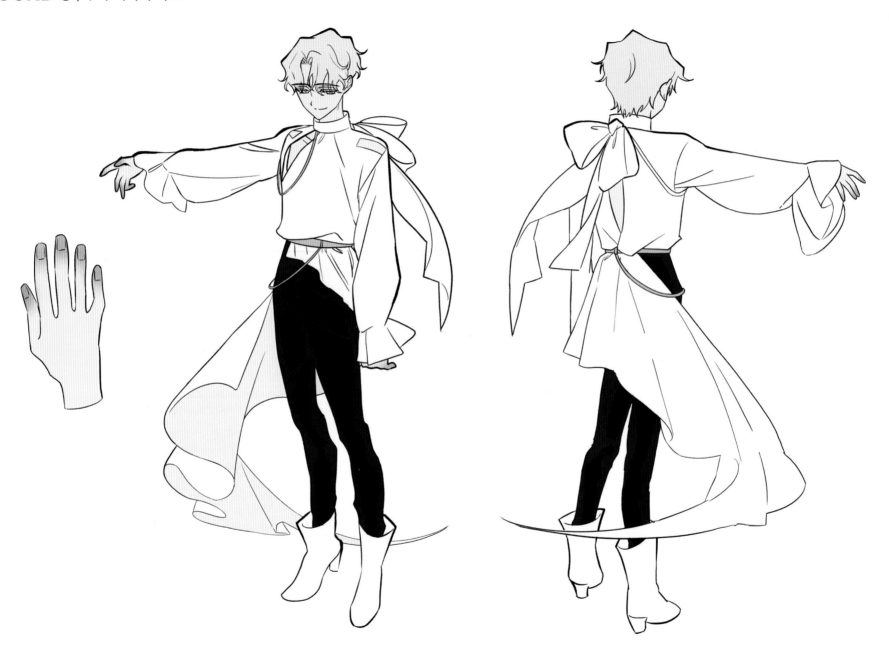

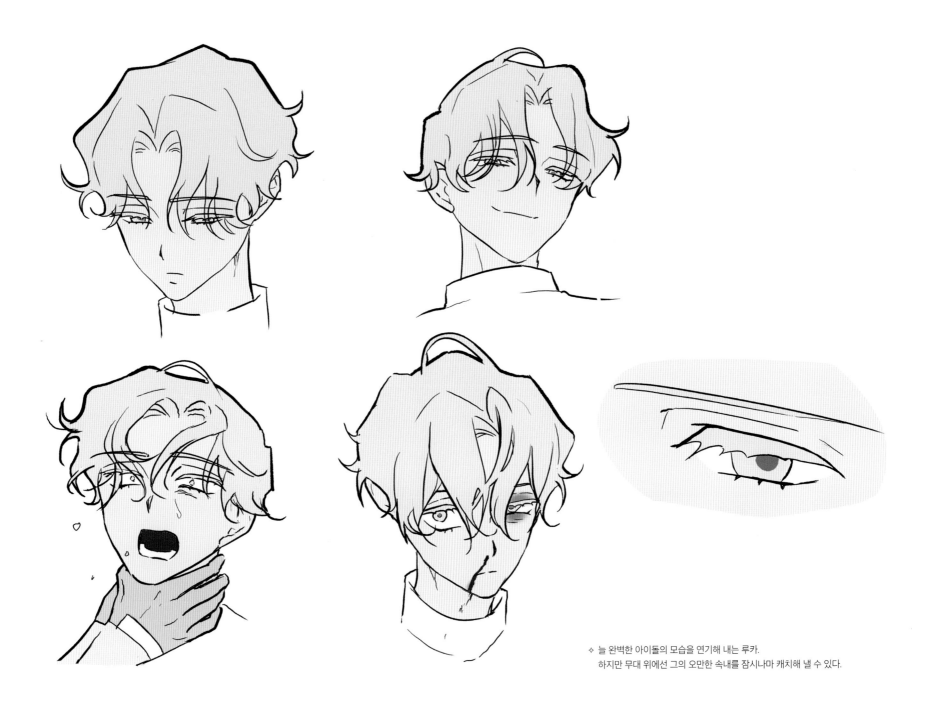

✧ 늘 완벽한 아이돌의 모습을 연기해 내는 루카.
 하지만 무대 위에선 그의 오만한 속내를 잠시나마 캐치해 낼 수 있다.

ROUND 5 | 미지 캐릭터 시트

✧ 수아를 잃은 후 의지가 꺾인 미지의 심리를 표현해야 했다. 활발하고 낙천적인 모습은
 온데간데없고, 차분해진 실루엣은 억눌린 미지의 슬픔을 강조하고 있다.

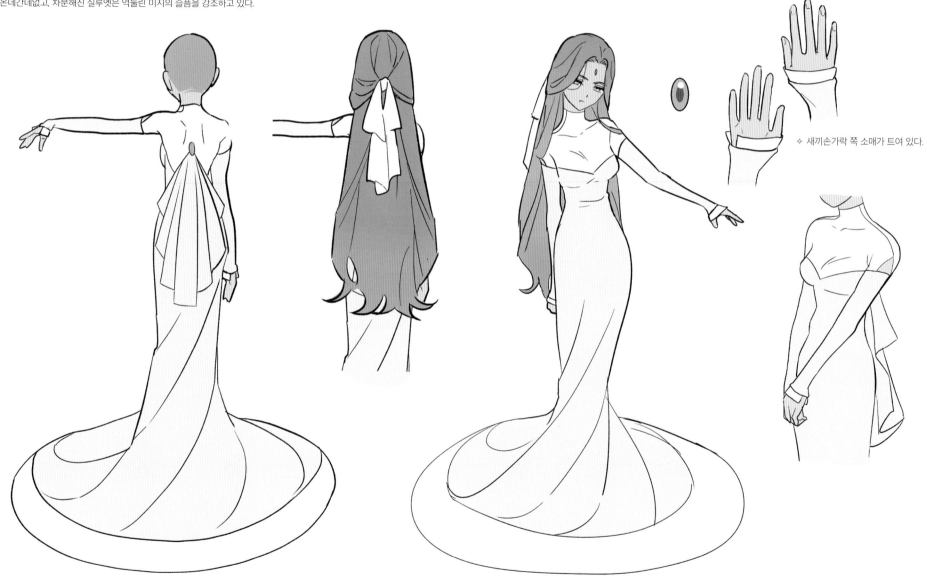

✧ 새끼손가락 쪽 소매가 트여 있다.

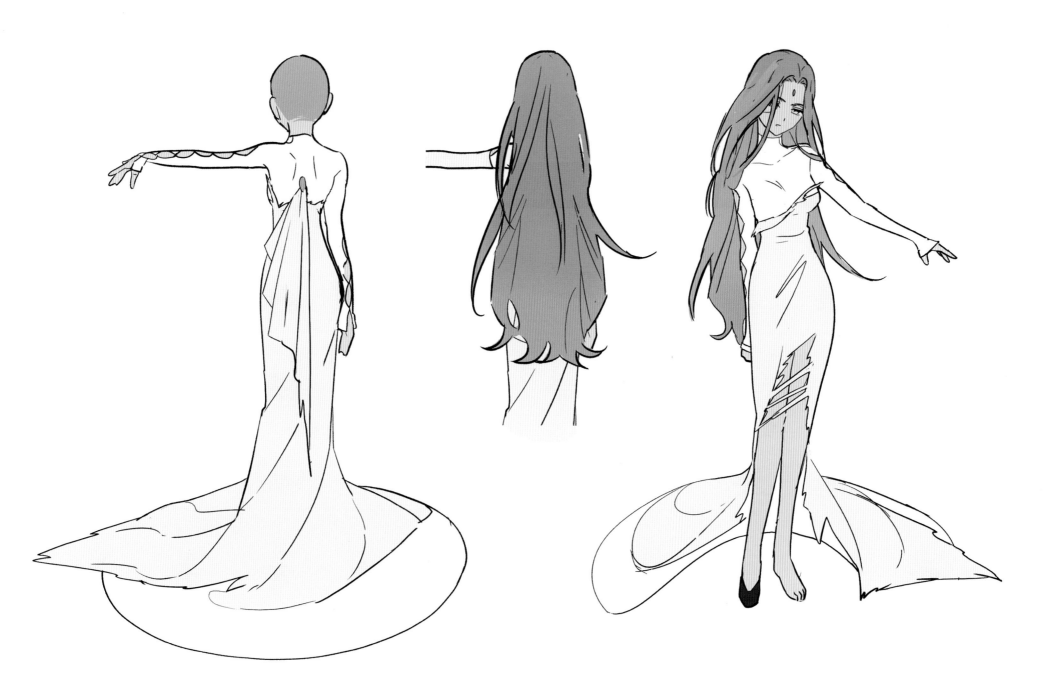

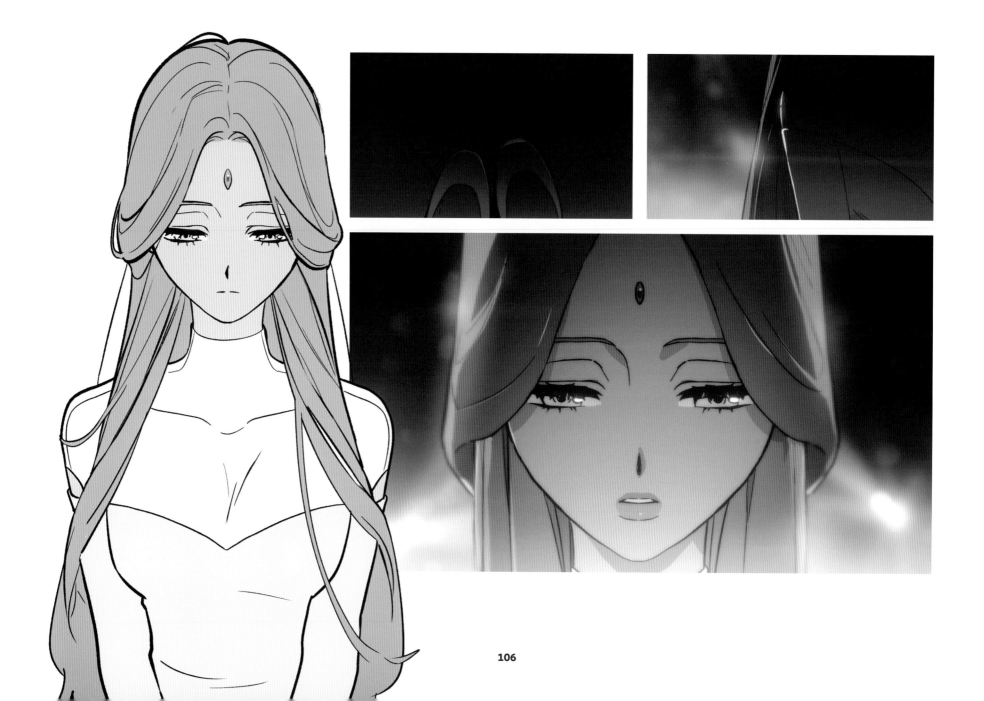

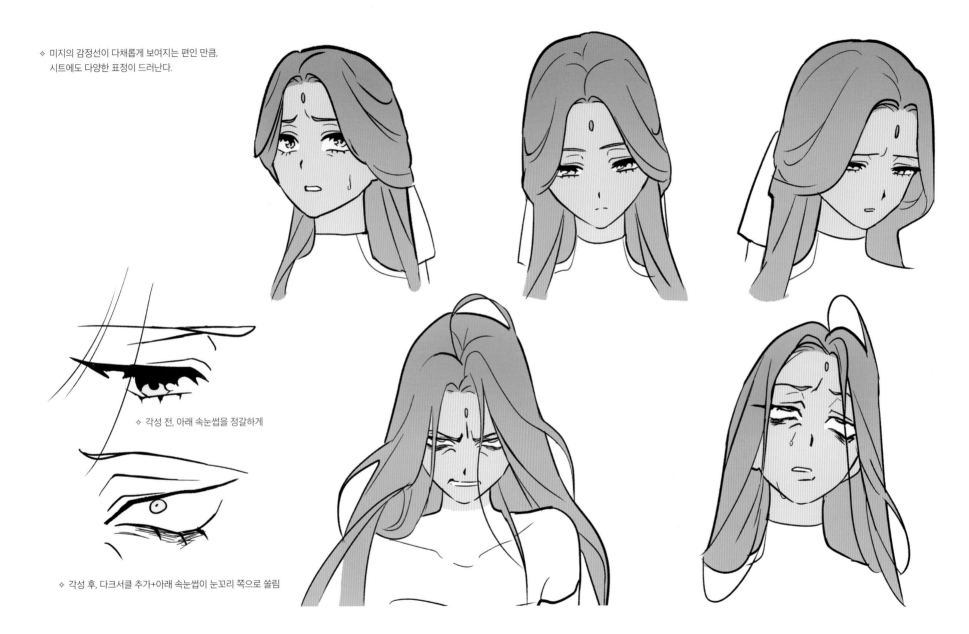

◇ 미지의 감정선이 다채롭게 보여지는 편인 만큼,
 시트에도 다양한 표정이 드러난다.

◇ 각성 전, 아래 속눈썹을 정갈하게

◇ 각성 후, 다크서클 추가+아래 속눈썹이 눈꼬리 쪽으로 쏠림

◇ 인생 처음 맛본 절망으로 정신 상태가 엉망이 되었고, 그녀 안에 내재된 폭력성이 슬그머니 올라오기 시작한다.

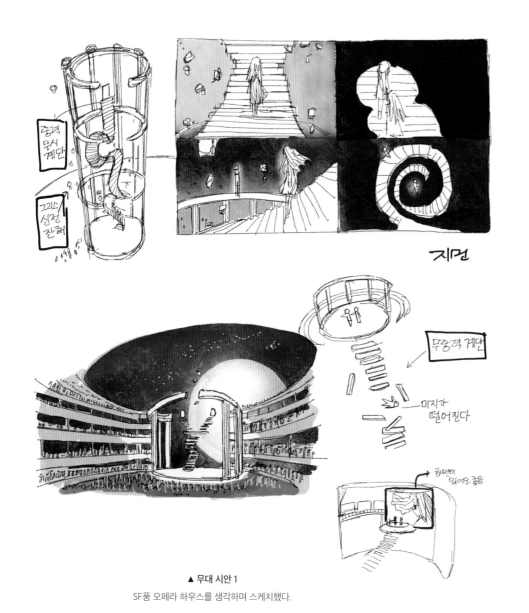

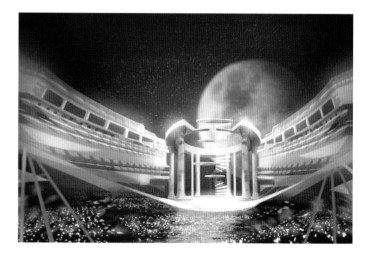

▲ 무대 시안 2
오페라 공연장의 웅장함을 담고자 했다.

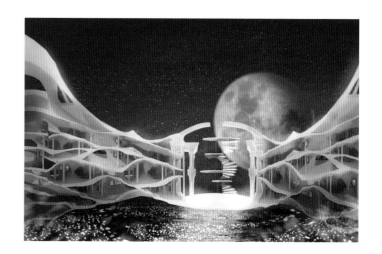

▲ 무대 최종 디자인
1차 콘셉트보다는 무대가 좀 더 SF처럼 보이길 원해
객석 부분을 구불구불하게 만들어 기이한 느낌으로 수정했다.

▲ 무대 시안 1
SF풍 오페라 하우스를 생각하며 스케치했다.

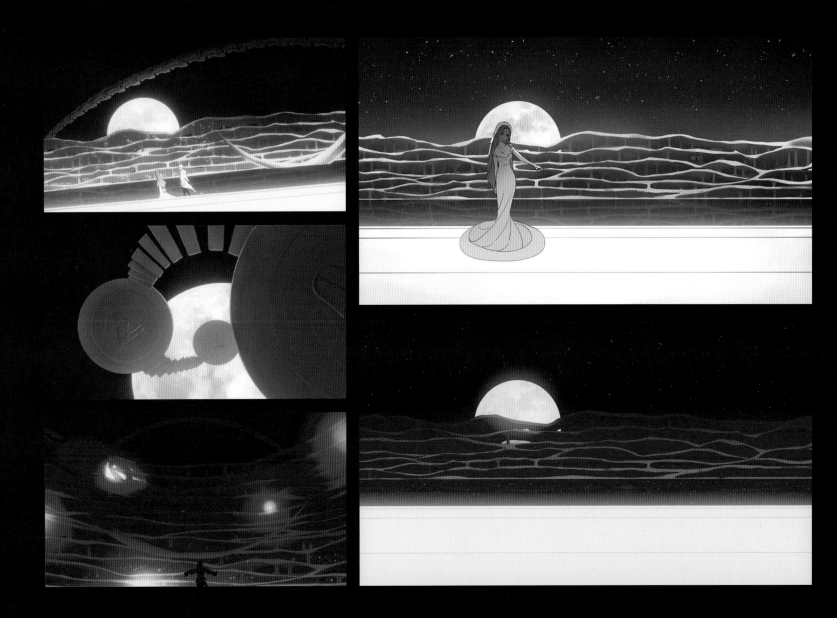

◇ 이전 무대와 달리 전 시즌 우승자 루카를 위해 아낙트 그룹에서 특별 제공한 무대. 무대 바닥에 아낙트 그룹의 로고가 새겨져 있다.

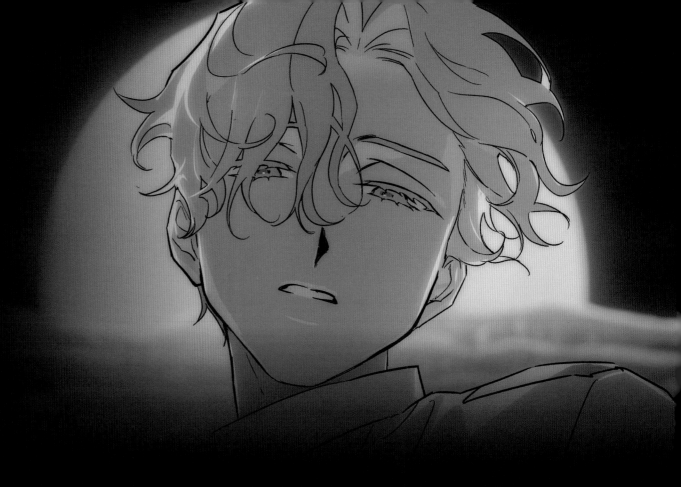

ALIEN STAGE
ROUND 5
COMMENTARY

RULER OF MY HEART
Song by **BL8M (LUKA)**, **Rubyeye (MIZI)**

감독 코멘트

전편에 이어 여전히 우여곡절이 많았던 ROUND 5.
흥미진진한 전개에 가장 중요한 것은 두 인물의 표정 변화와
하이라이트에서 뿜어져 나오는 에너지였습니다.

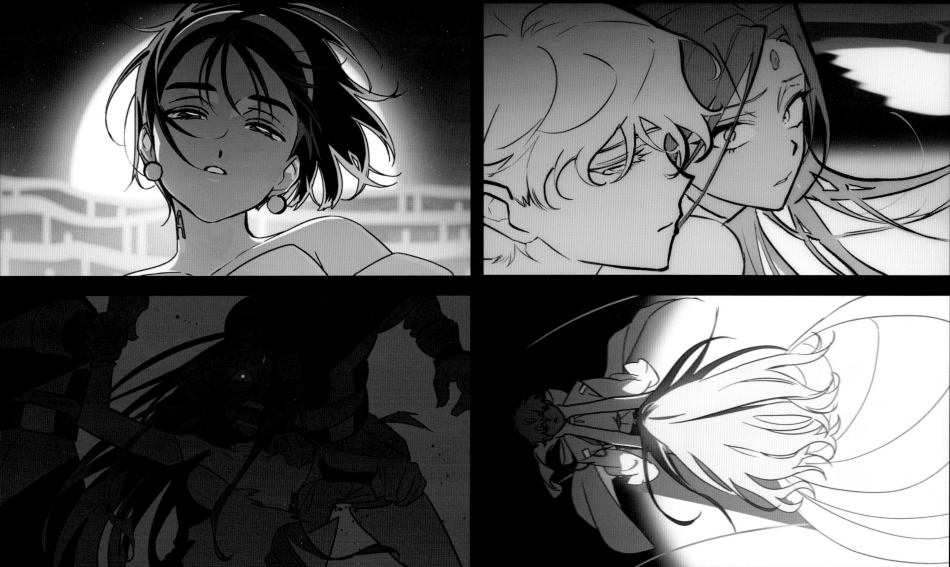

BEFORE ▶

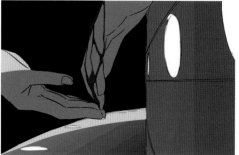
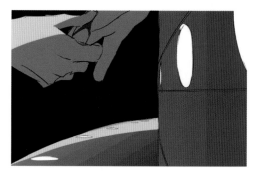
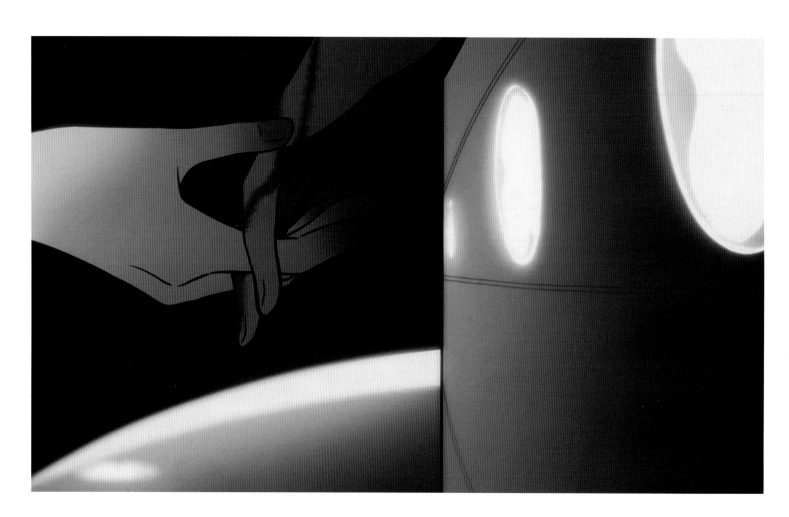

❖ 첫 장면이기 때문에 강렬하고 농밀한 임팩트를
 주기 위해 깍지를 껴 손을 올리는 걸로 수정했다.

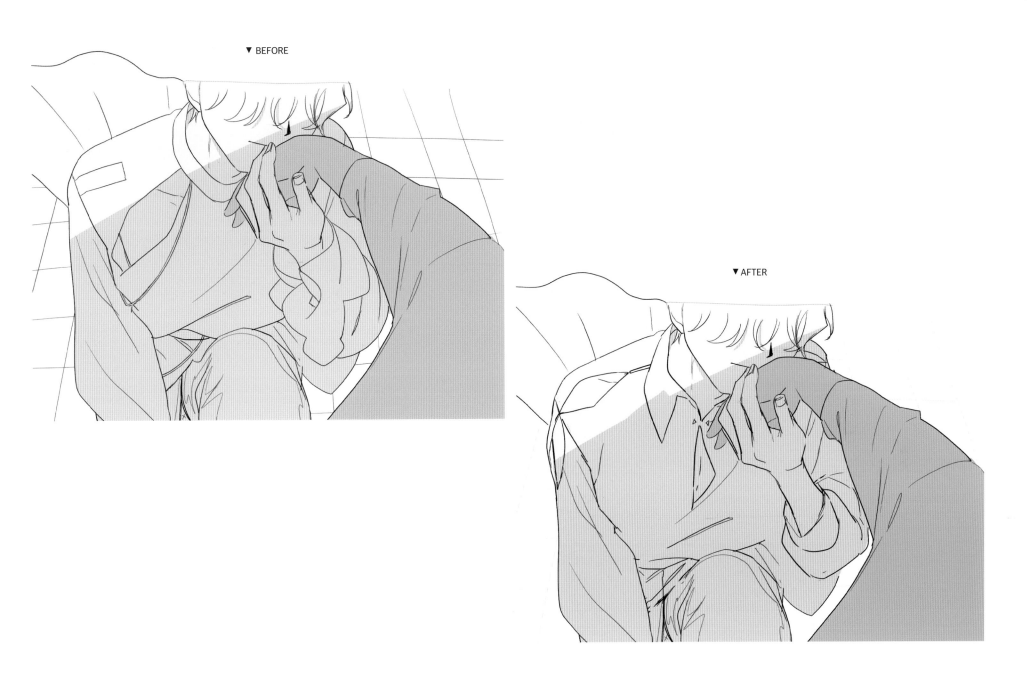

▼ BEFORE

▼ AFTER

✧ 위험한 느낌이 물씬 풍기는 루카의 첫 등장 신. 루카가 ROUND 4를 이기고 올라왔다는 것을 암시하기 위해 본편과는 다른 의상으로 교체했다.

▲ BEFORE ▲ AFTER

◇ 과거와 성장 과정을 전부 보여주던 타 참가자들과는 다르게 루카는 베일에 싸인 채로
등장했기에 제작진 또한 익숙하지 않은 루카의 감정을 표현하는 것에 어려움을 겪었다.
이 때문에 루카의 표정 하나에도 여러 번의 피드백과 수정 과정이 있었다.

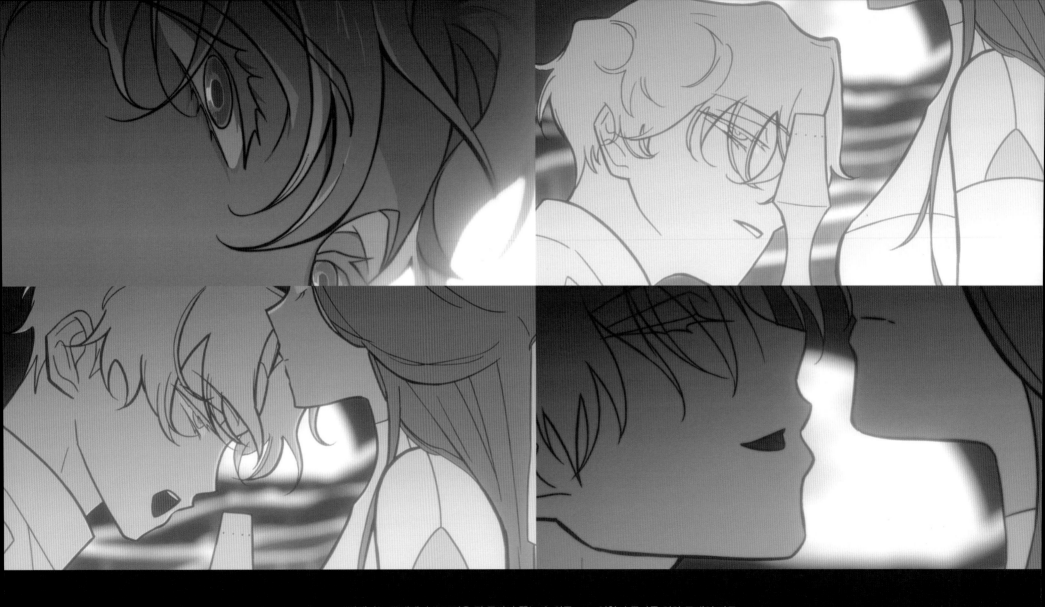

카메라는 무대에서 주도권을 쥔 루카만 쫓는다. 최종 보스 역할의 루카를 위한 무대인 만큼,
루카만 쫓는 카메라 워크를 통해 '압도적'으로 승리하는 무대로 연출하고 싶었다.

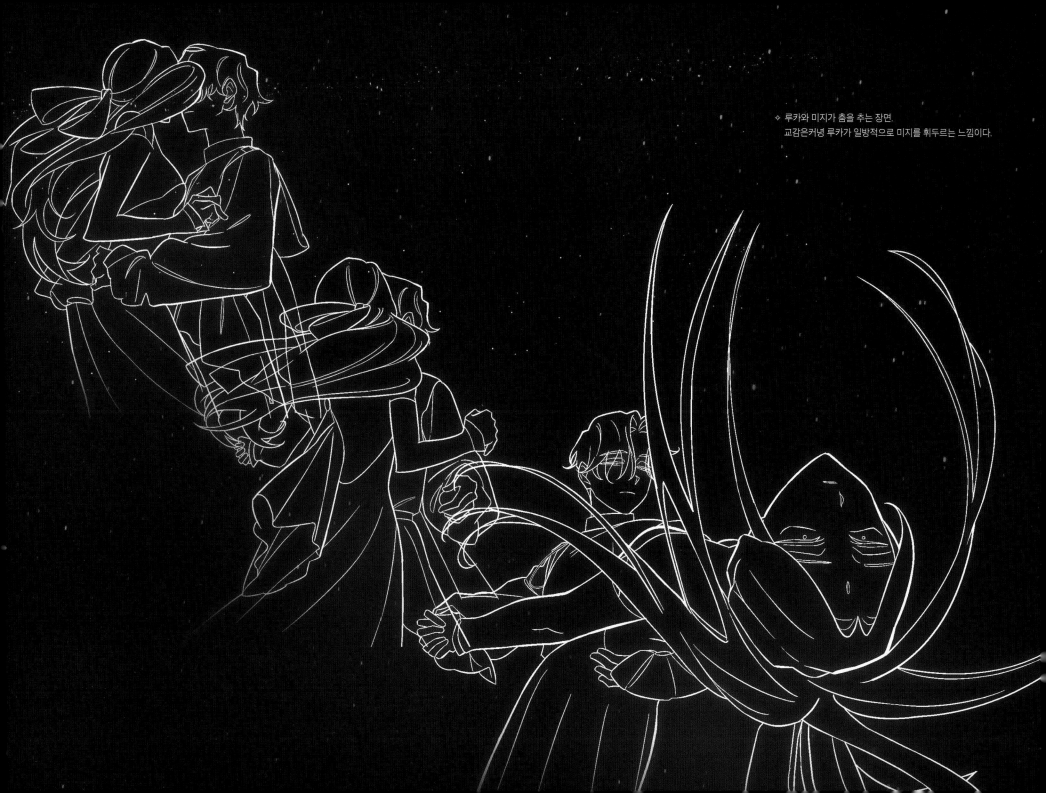

◇ 루카와 미지가 춤을 추는 장면.
교감은커녕 루카가 일방적으로 미지를 휘두르는 느낌이다.

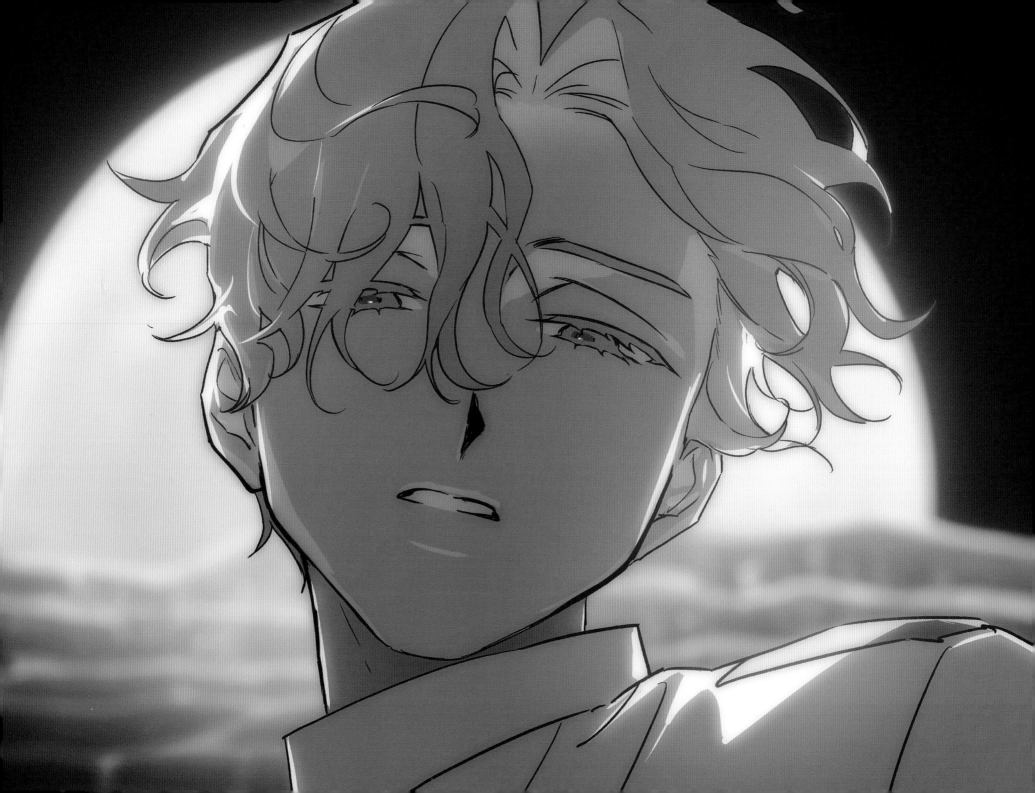

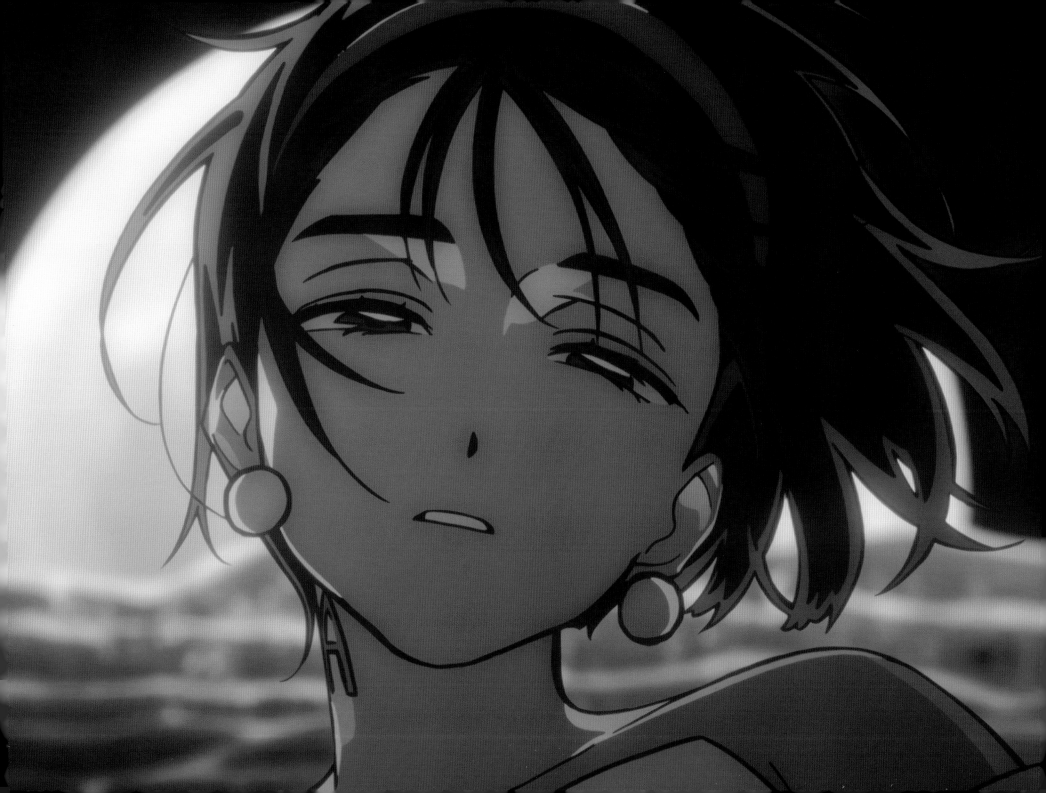

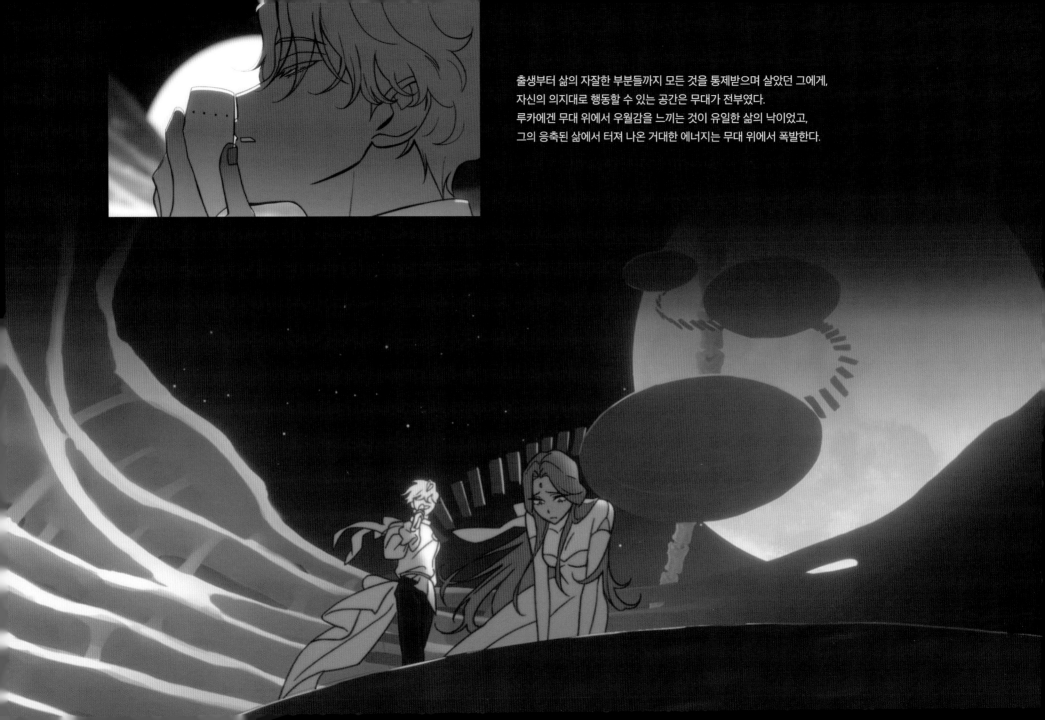

출생부터 삶의 자잘한 부분들까지 모든 것을 통제받으며 살았던 그에게,
자신의 의지대로 행동할 수 있는 공간은 무대가 전부였다.
루카에겐 무대 위에서 우월감을 느끼는 것이 유일한 삶의 낙이었고,
그의 응축된 삶에서 터져 나온 거대한 에너지는 무대 위에서 폭발한다.

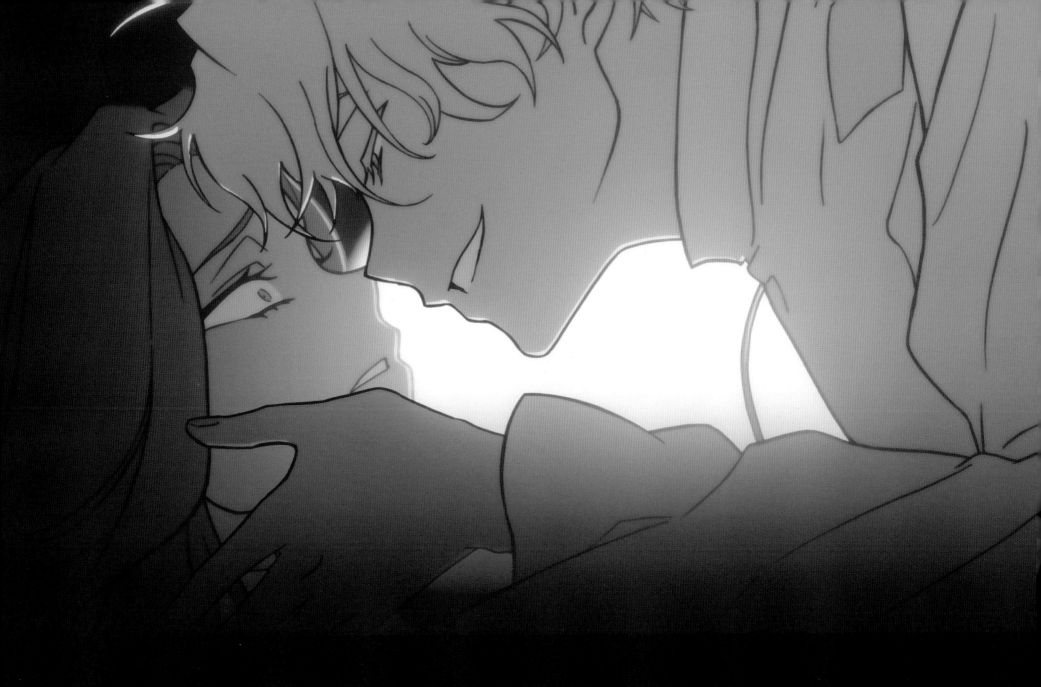

인터뷰에서 루카는 미지에게 별 관심이 없다는 듯 답변했으나, 실제로는 수아와의 듀엣 무대를 보고
그녀의 모든 것을 철저하게 분석한 뒤였다. 혼란에 빠진 미지는 루카의 단순 놀잇감이 되고 말았다.

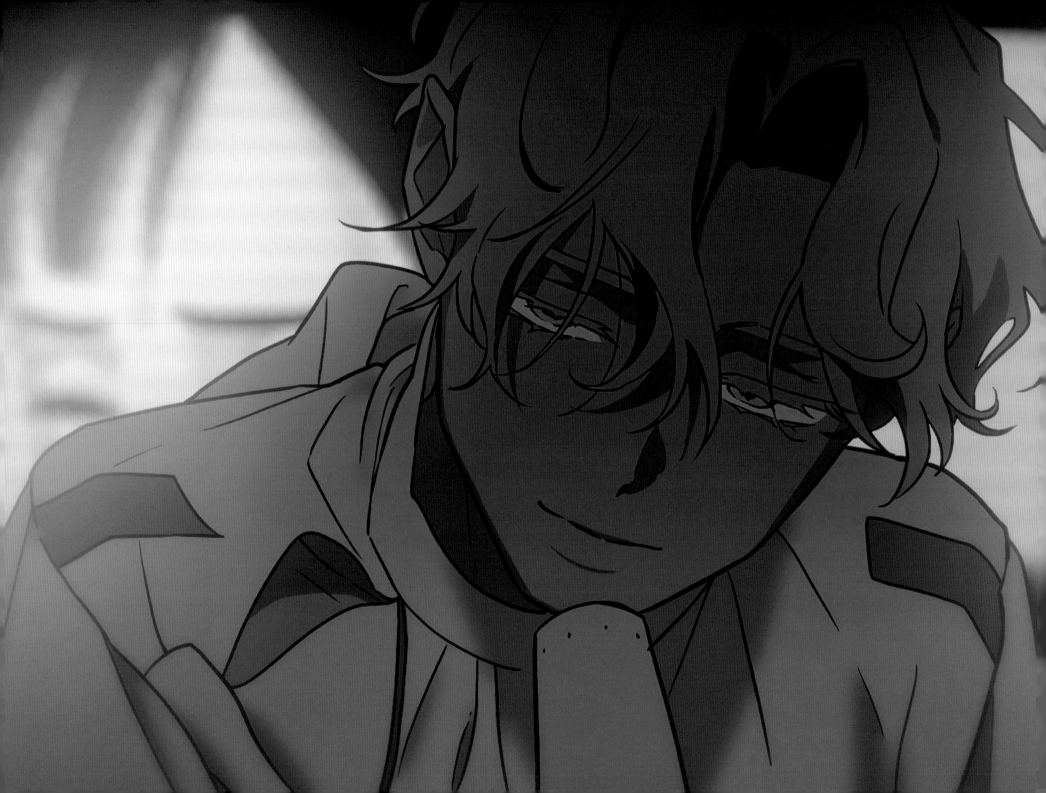

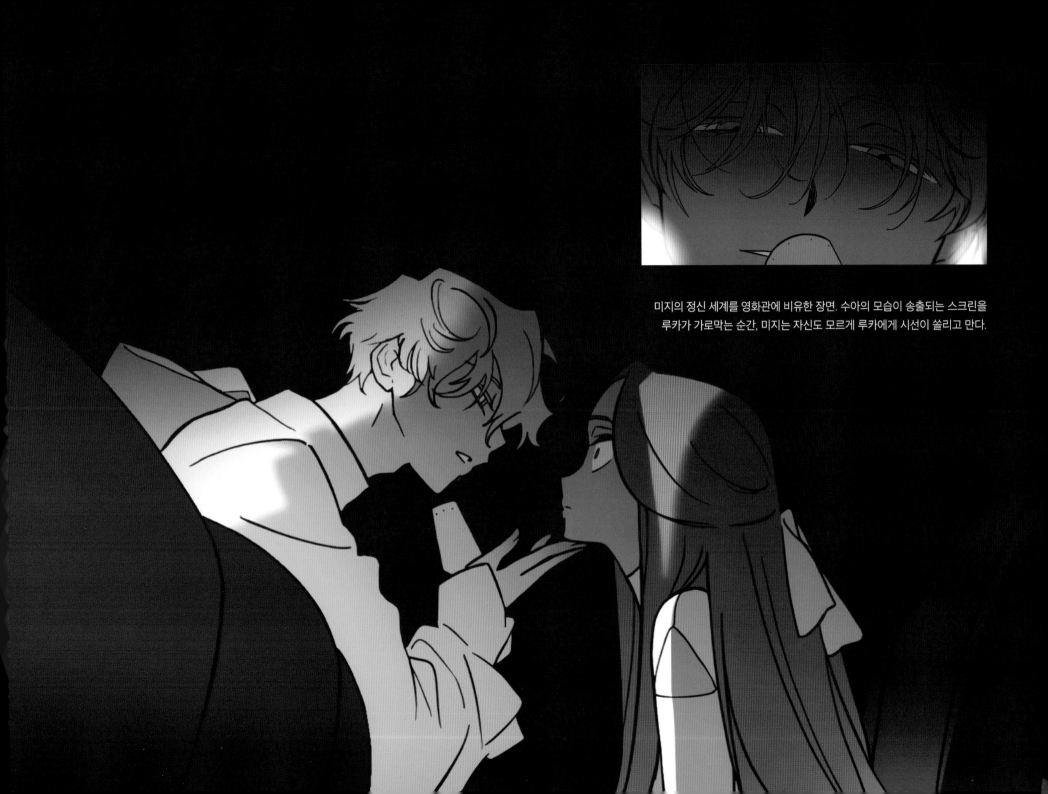

미지의 정신 세계를 영화관에 비유한 장면. 수아의 모습이 송출되는 스크린을
루카가 가로막는 순간, 미지는 자신도 모르게 루카에게 시선이 쏠리고 만다.

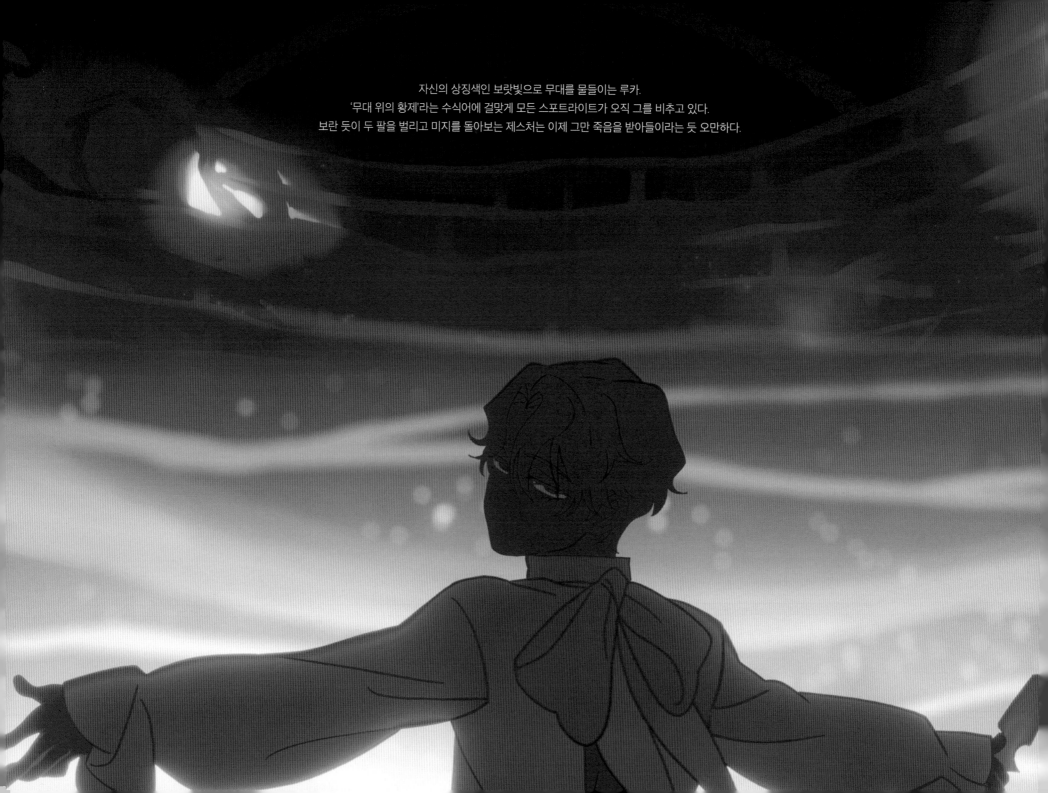

자신의 상징색인 보랏빛으로 무대를 물들이는 루카.
'무대 위의 황제'라는 수식어에 걸맞게 모든 스포트라이트가 오직 그를 비추고 있다.
보란 듯이 두 팔을 벌리고 미지를 돌아보는 제스처는 이제 그만 죽음을 받아들이라는 듯 오만하다.

죽음을 눈앞에 둔 미지 앞에, 참혹한 수아의 마지막 환각이 선명하게 펼쳐진다.
트라우마로 인한 상실감과 죽음에 대한 공포에 압도된 그녀는 이성의 끈을 놓아버린다.

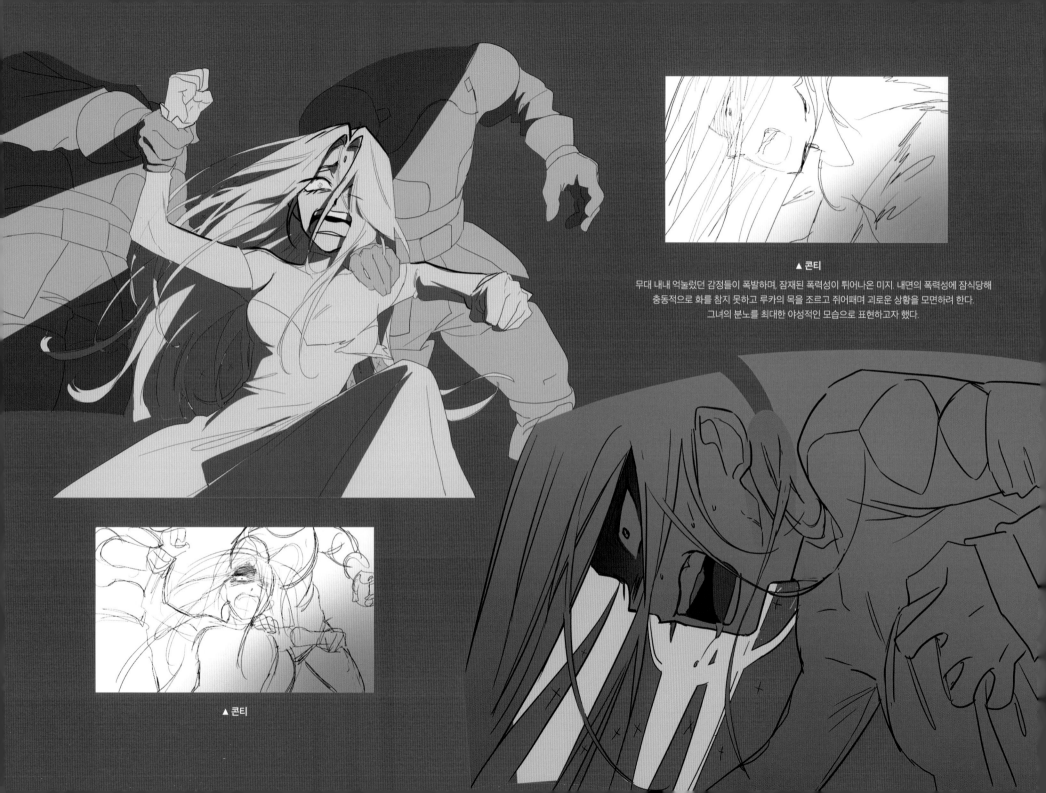

▲ 콘티

무대 내내 억눌렀던 감정들이 폭발하며, 잠재된 폭력성이 튀어나온 미지. 내면의 폭력성에 잠식당해
충동적으로 화를 참지 못하고 루카의 목을 조르고 쥐어패며 괴로운 상황을 모면하려 한다.
그녀의 분노를 최대한 야성적인 모습으로 표현하고자 했다.

▲ 콘티

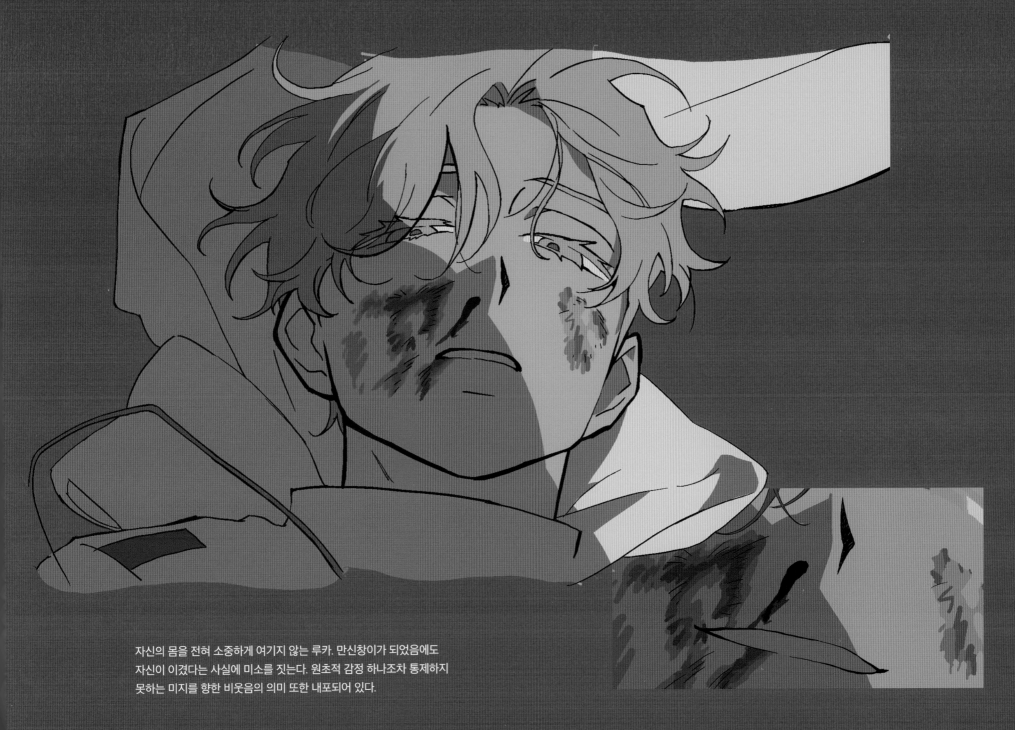

자신의 몸을 전혀 소중하게 여기지 않는 루카. 만신창이가 되었음에도
자신이 이겼다는 사실에 미소를 짓는다. 원초적 감정 하나조차 통제하지
못하는 미지를 향한 비웃음의 의미 또한 내포되어 있다.

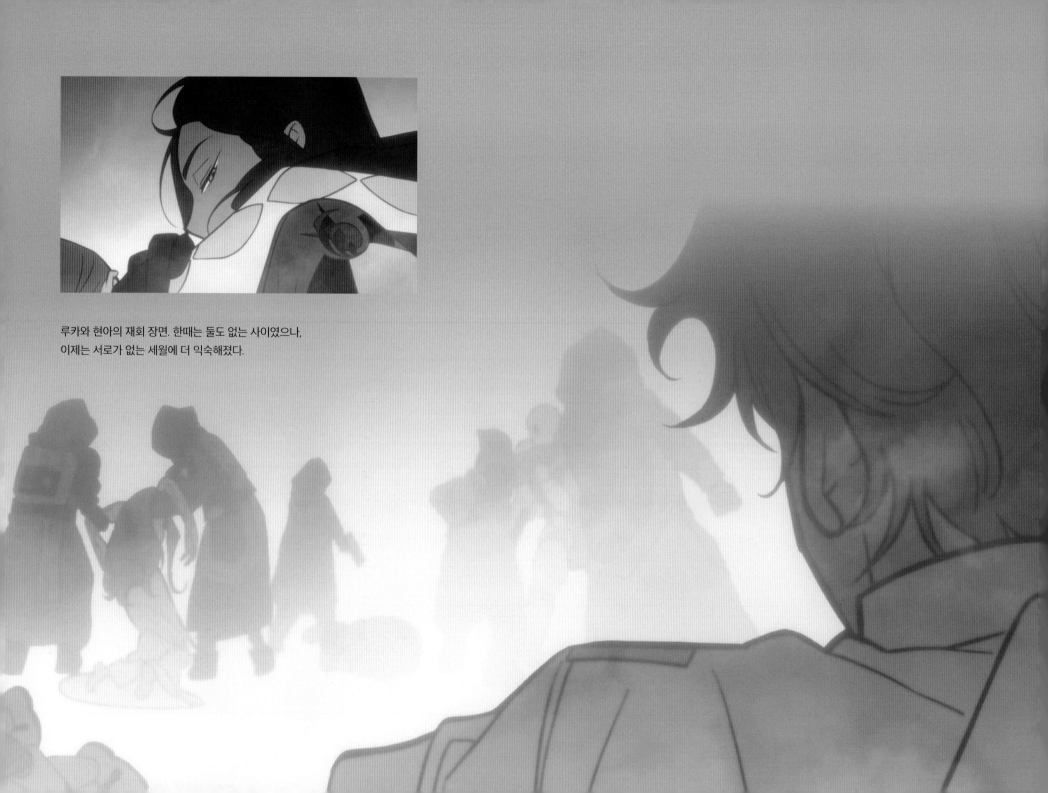

루카와 현아의 재회 장면. 한때는 둘도 없는 사이였으나,
이제는 서로가 없는 세월에 더 익숙해졌다.

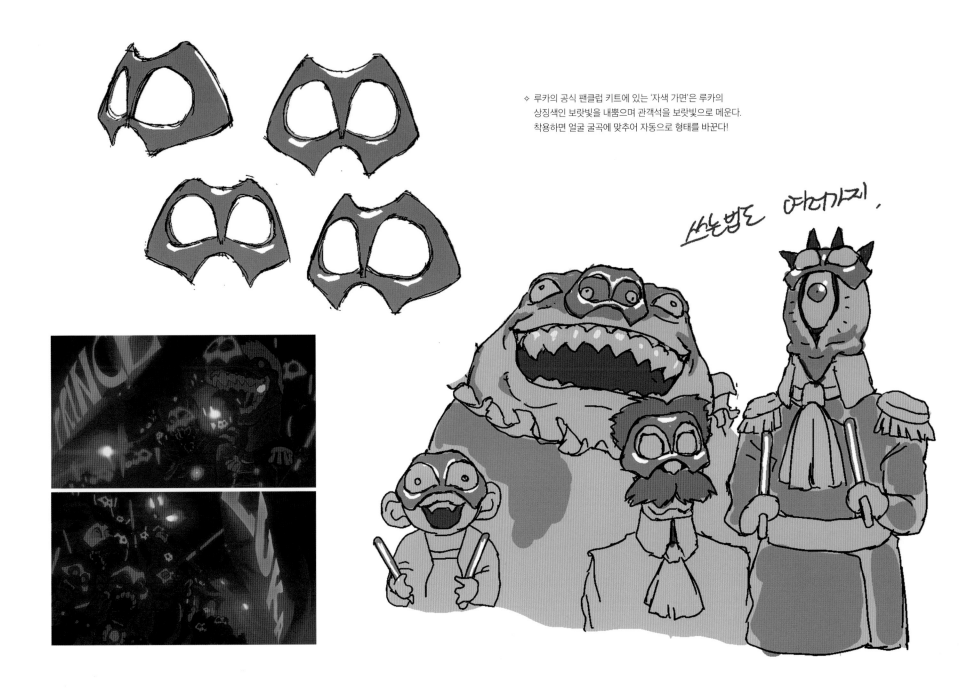

◇ 루카의 공식 팬클럽 키트에 있는 '자색 가면'은 루카의
　상징색인 보랏빛을 내뿜으며 관객석을 보랏빛으로 메운다.
　착용하면 얼굴 굴곡에 맞추어 자동으로 형태를 바꾼다!

쓰는법도 여러가지.

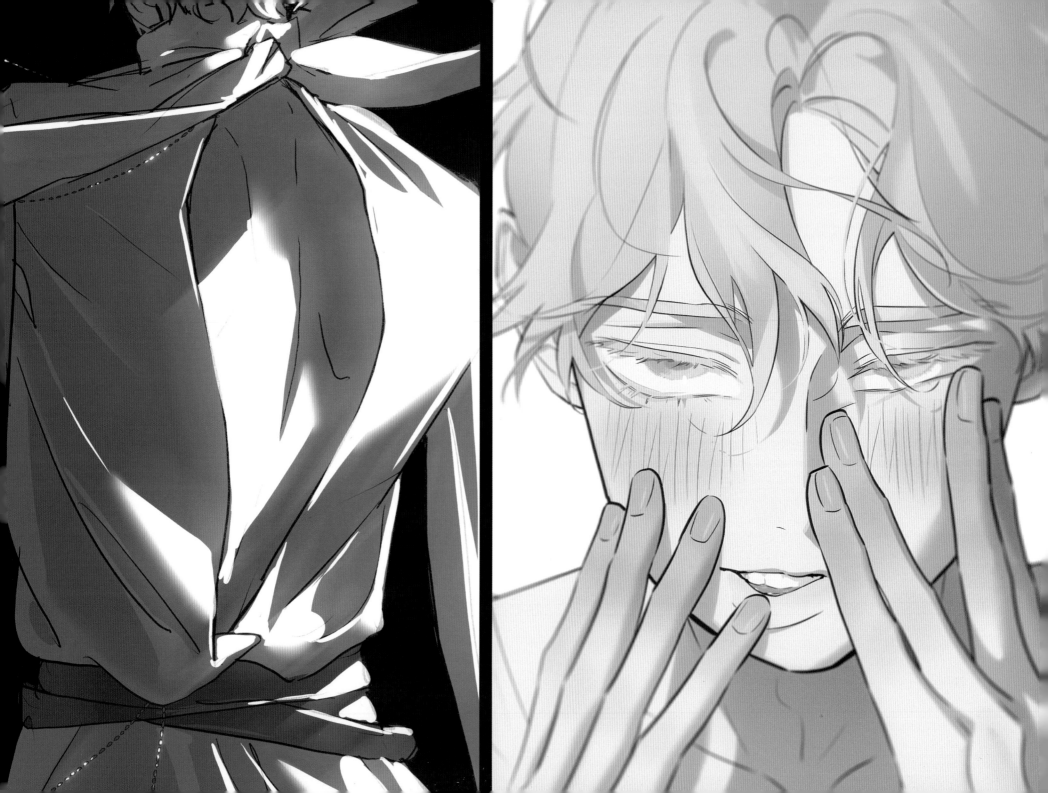

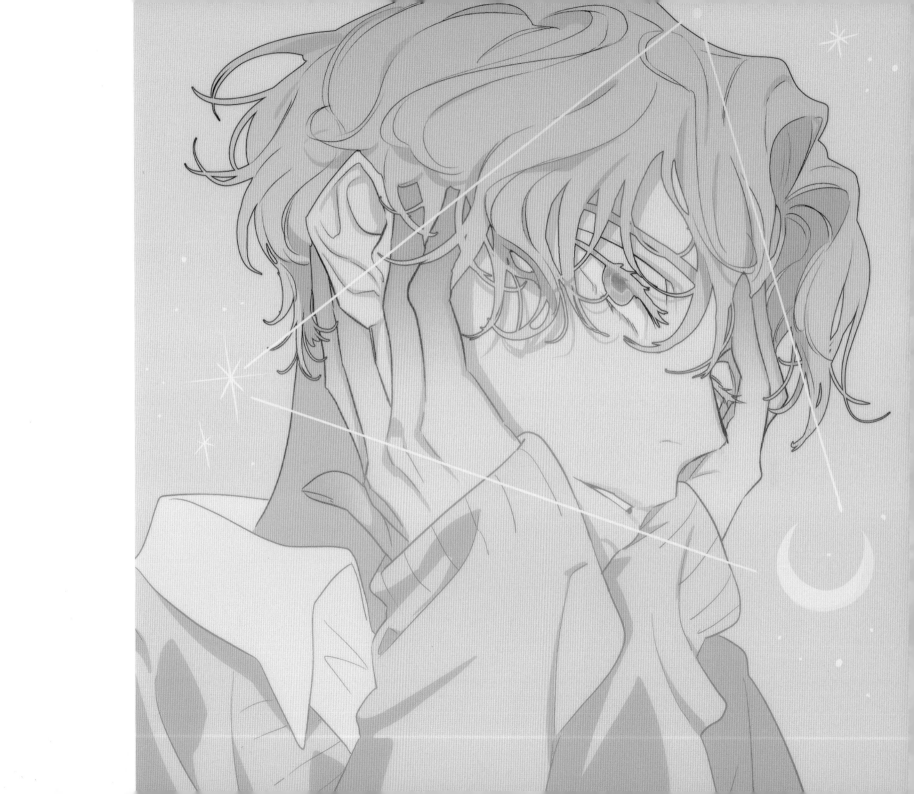

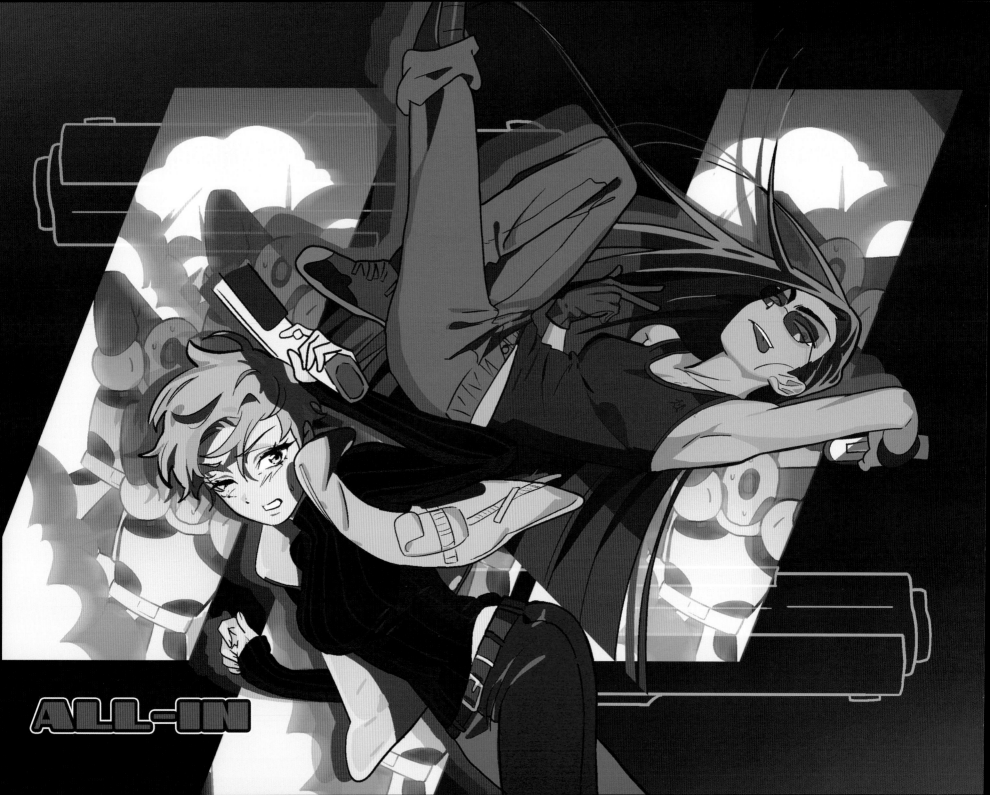

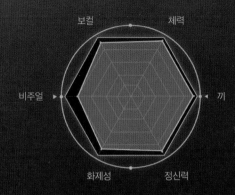

보컬 체력

비주얼 ▶ ◀ 끼

화제성 정신력

CHARACTER COMMENT

[#장난스러움] [#자유분방]

[#폼생폼사] [#ESTP]

PRO FILE		
출생	0905	
출신	가정 분양	
나이	27	
키 / 몸무게	181cm / 67kg	
혈액형	RH+A	
고유넘버	020126	
소속	인간 반역군	
주인	판	
좋아하는 것	담배와 술	
싫어하는 것	알려져 있지 않음	
개인기	성대모사	
MBTI	ESTP	

파워풀한 보이스와 퍼포먼스를 선보이는 카리스마 보컬리스트.
에일리언 스테이지에 남아 있었다면 루카의 유일한
적수가 되었을지도⋯.

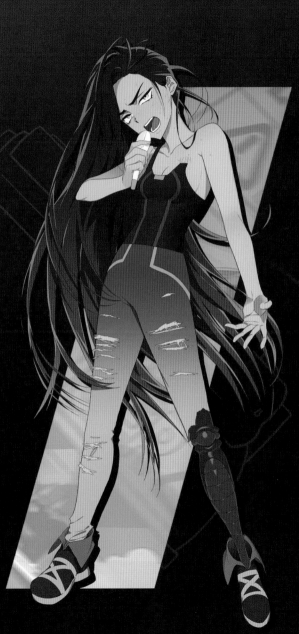

인간관계

현우 내겐 하나뿐이었던 보석. 보고 싶지 않냐고? 왜 그런 당연한 걸 물어봐?
그래도 뭐, 이젠 없으니까. 어쩌겠어.

미지 웃기는 여자애야. 가만히 있다가도 누가 조금만 건드리면 벌집이라도 들쑤신
것처럼 도망쳐 버리지. 매번 세상 다 잃은 표정인 게 왠지 짜증스럽다가도
동정하게 되는⋯ 나도 그런 시기가 있었거든.

루카 처음부터 다가가고 친절하게 대해주지 말걸 그랬어.⋯우리 다른 얘기 할까?

듀이 걔 몸매 죽이지? 근육은 역시 타고나야 된다니까. 바보 같아 보이지만,
이따금 무서울 정도로 날카로울 때도 있어. 물론 진짜 가끔이지만.
그 녀석에게는 여러모로 배운 게 많지. 송장 되기 전까지 술 퍼마시는
법이라든가, 도망치는 법이라든가!

아이작 똑 부러지는 길거리 태생, 타고난 전략가. 똑똑하지만 대체로 융통성이 없지.
그래도 상성이 반대인 녀석들이 옆에 많으니 상관없는 것 같기도 하고?

성격

[호쾌, 쿨]

세계인에게 핍박받는 난세 속에서 제정신을 부여잡기 위해서라도 그녀는 호쾌하게 사는 것을
선택했다. 엔간한 최측근이 아닌 이상, 그녀의 어둠을 손톱만치도 인지 못 할 정도로 현아를 마냥
밝고 긍정적인 사람으로 생각할 것이며, 어쩌면 현아 스스로도 자신의 호쾌함에 속아 넘어갈지도
모른다. 어떤 일이든 시원하게 웃어넘기다 보면 자신의 상처는 기억 너머로 서서히 증발할 것이라
믿고 오늘도 그녀는 어른이 되어간다.

[리더]

부드러운 카리스마와 배려심으로 사람을 이끄는 타고난 리더. 어린 시절부터 무리의 선두에
있었으며, 그녀의 곁에는 늘 사람이 끊이지 않았다. 겸손하게도 자신의 능력을 과시하지 않고
동족을 박애하면서 항상 애정을 베풀며 살았다. 누군가에게 배신당하거나 보답 받지 못한 관계로
마음이 흔들릴지언정, 그럼에도 꿋꿋이 사랑하는 길을 택한다.

행적

애완 인간 개인이 범죄를 저지르는 경우는 종종 있었으나, 조직을 이룬 것은 이들이 최초다. 지능적인 범죄 수법으로 수사망을 빠져나가며 점차 공포의 존재로 변모하고 있다. 대부분 버려진 길거리 인간 출신이므로 아낙트 가든 출신인 현아는 특이 케이스다.

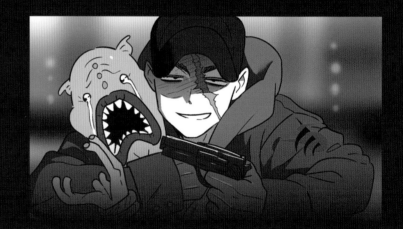

범죄 이력

① 인간 편집 숍 테러 및 애완 인간 절도

② 다수 세계인 무기 협회 건물 테러 : 14%의 살상 가능 무기 절도

③ 에일리언 스테이지 시즌 50 무대 도중 침입 및 테러

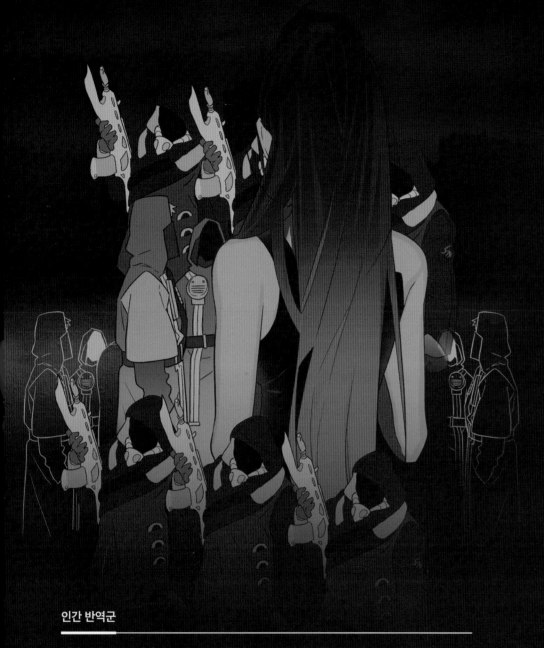

인간 반역군

현재 세계인 사회에서 큰 문제로 대두될 정도로 세계인을 골탕 먹이는 데 도가 튼 집단.
벼룩처럼 미비한 존재로 치부되어 왔으나, 점차 세력을 키워 이제는 세계인들을 위협할 정도의
사회를 이루었다. 계란으로 바위 치기로 보이지만 '자유'를 선택했기에 굴복하지 않고 저항한다.

첫인상

미지 → 현아

세계인이 주체인 아낙트 가든과 에이스테만 경험했던 미지로서는 세계인이 없는 환경이 처음이었다.
미지가 한평생 살았던 사회와 인간 반역군은 정반대이기 때문에 굉장히 낯설어했다. 세계인의
소유물 애완 인간이 아닌 존재는 현아가 처음이었으며, 현아를 비롯한 인간 반역군과의 만남은
미지의 인생을 뒤흔드는 경험이었다.

현아 → 미지

모든 사람은 이기적인 모습을 갖고 있다고 생각하는데, 이는 이타적인 사람도 마찬가지다.
미지를 구함으로써 소중한 사람을 잃었던 과거를 만회하고 과거의 자신을 위로하고 싶다고 생각했다.
표면적으로 정의로워 보이지만 미지를 구한 것은 인간 반역군이 아닌 현아 개인의 이기심에서
비롯된 행동이었다.

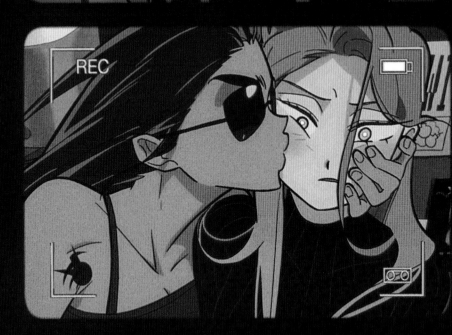

현 인상

미지 → 현아

현시점에서 미지가 가장 의지하는 사람. 미지는 인간 반역군을 만나면서 다시 사회화되고 있는데,
같은 아낙트 가든 출신이었던 현아는 미지가 이해할 수 있는 사람이었다. 현아가 흘리듯 이야기해 준
과거 이야기가 자신과 겹치는 부분이 많다고 생각했을 것이다.

현아 → 미지

이타적인 사람들에게도 이기적인 모습이 있듯이, 현아에게도 그런 모습은 있었다. 미지를 구하는
행동 아래의 무의식 속에는 소중한 사람을 잃었던 과거를 만회하고, 과거의 자신을 위로하려는
욕망이 있었던 것이다. 그녀의 정의로운 모습, 미지를 친동생처럼 아끼는 행동들 아래에 아주
개인적인 의도가 존재했다.

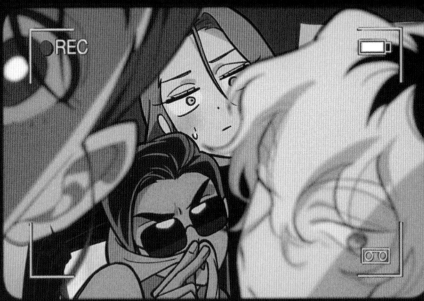

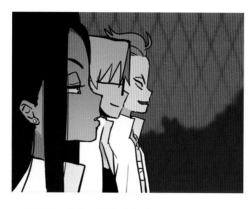

✧ 처음엔 타 프로젝트의 뮤직비디오에 등장하는
상대 보스 캐릭터가 모티브가 되었다.

초기 설정

허스키한 보이스의 록 보컬로, 묵묵하고 강단 있는 성격. 에이스테 패배자 중 유일한 생존자로, 다리는 외계인에게 뜯어 먹혀 의족을 차고 있다. 자신의 주인에게 에이스테에서 우승하면 여동생을 학대하지 않겠다는 조건을 걸고 참가했으나, 승부에서 패배하여 여동생이 죽게 된다. 수아를 잃고 상실에 빠진 미지를 보고 과거의 자신과 닮았다고 생각하여 미지를 신경 쓰고 있다.

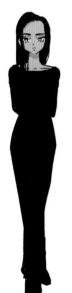

◀ BASE

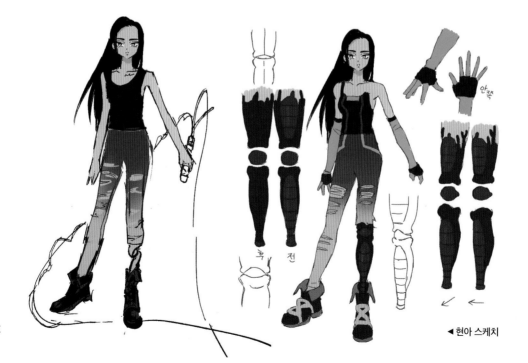

◀ 현아 스케치

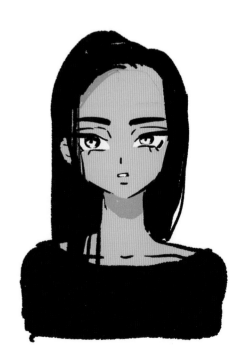

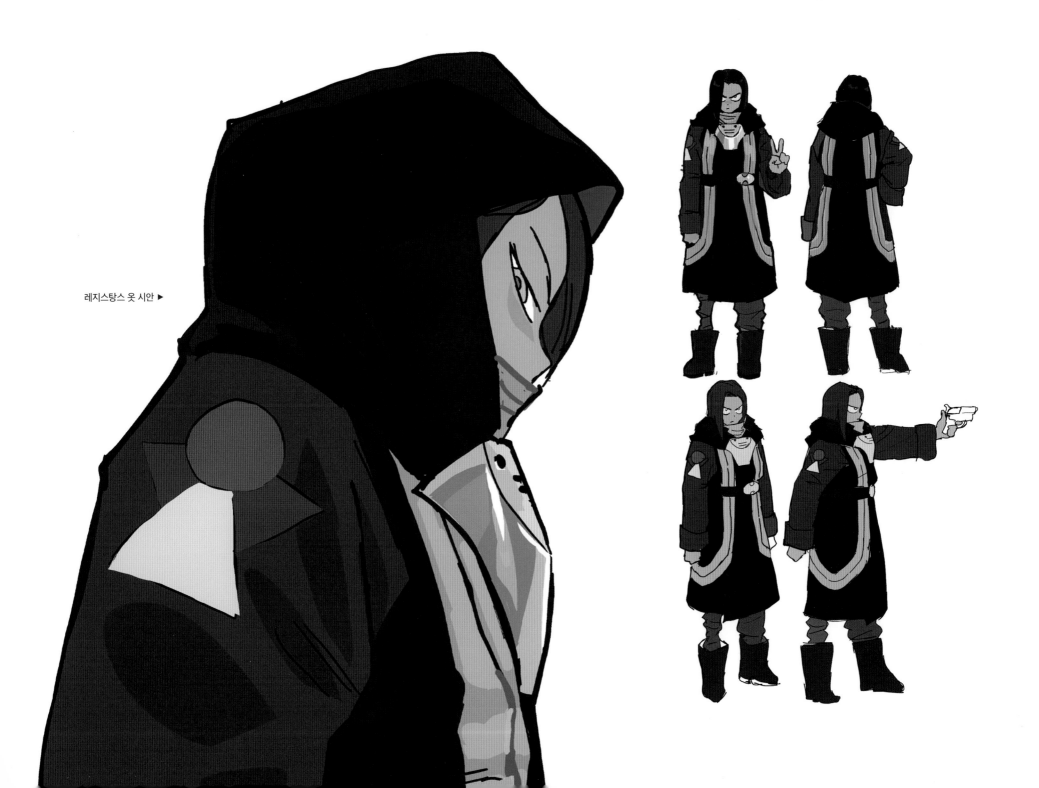

레지스탕스 옷 시안 ▶

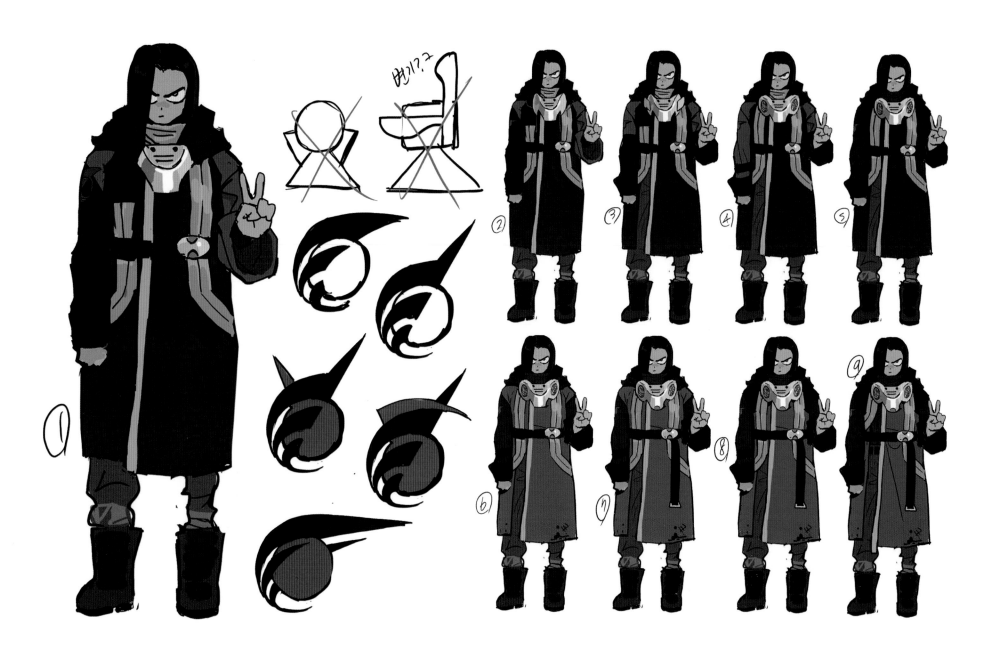

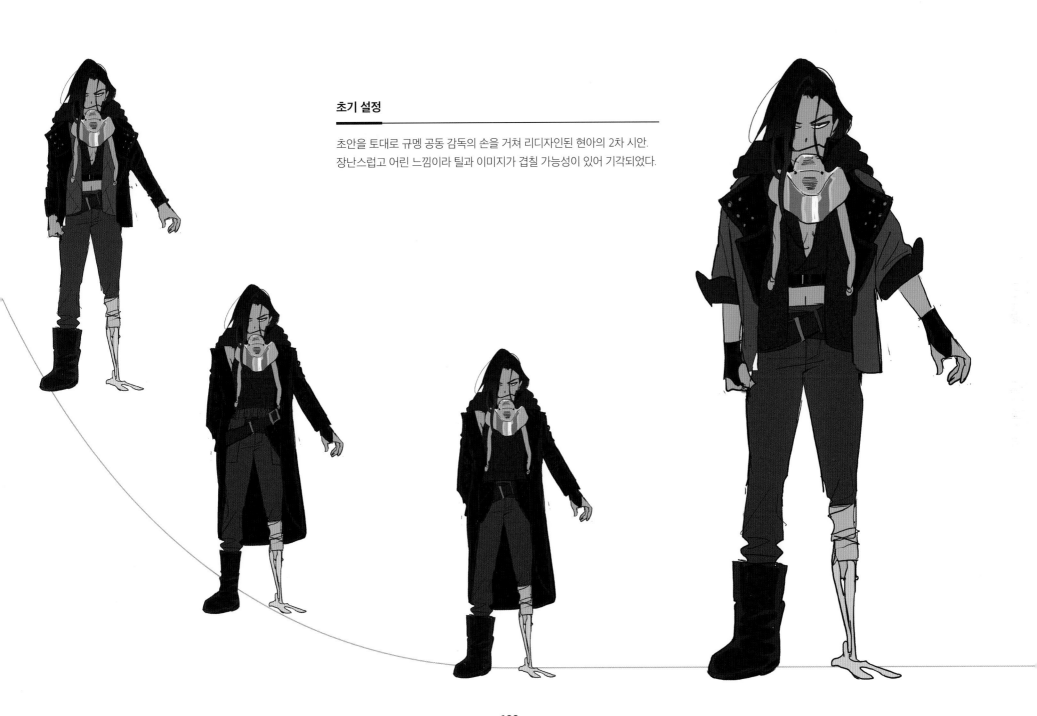

초기 설정

초안을 토대로 규멩 공동 감독의 손을 거쳐 리디자인된 현아의 2차 시안.
장난스럽고 어린 느낌이라 틸과 이미지가 겹칠 가능성이 있어 기각되었다.

인간 반역군 간부 초기 디자인

인간 반역군 간부인 엑스트라. 스토리 라인이 달라지면서 해당 캐릭터는 기각되었다.

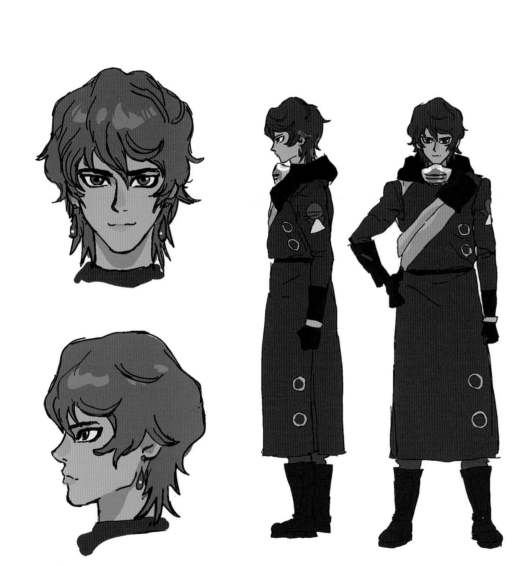
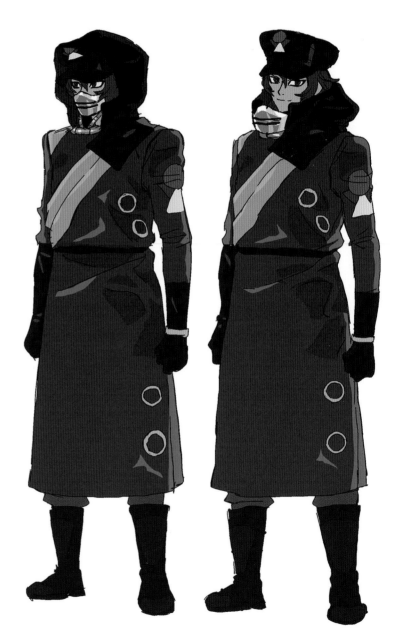

아이작 (ISAAC)

가장 오랜 기간 동안 반역군에 있었던 인물로, 젊은 나이에도 애늙은이
같은 침착함과 명석한 두뇌를 지닌 간부급 인사. 오랫동안 인류의
해방이라는 큰 꿈을 키워왔다. 길거리 인간이었던 듀이를 어렸을
때 키워온 부모이자 형제나 다름없는 인물로 현아를 포함한 많은
젊은이들을 반역군으로 끌어들인 뒤 자유의지를 전염시켰다.

듀이 (DEWEY)

아이작의 최측근이자 반역군의 1순위 탱커. 장난스럽고 거친 성격을
지녔으며, 매사 가볍게 살아간다. 자신과 달리 똑똑한 아이작을 철석같이
따르며, 특유의 장난스러운 성격으로 마음의 문을 닫았던 현아를 긍정적으로
바꾸었다. 현아가 반역군의 큰 포지션을 차지하는 데 한몫한 일등공신.
슬럼가 길거리 출신이기에 너저분한 반역군의 기지도 호텔처럼 여기며
잘 지낸다. 우락부락한 겉모습과 달리 어린애처럼 유치하다.

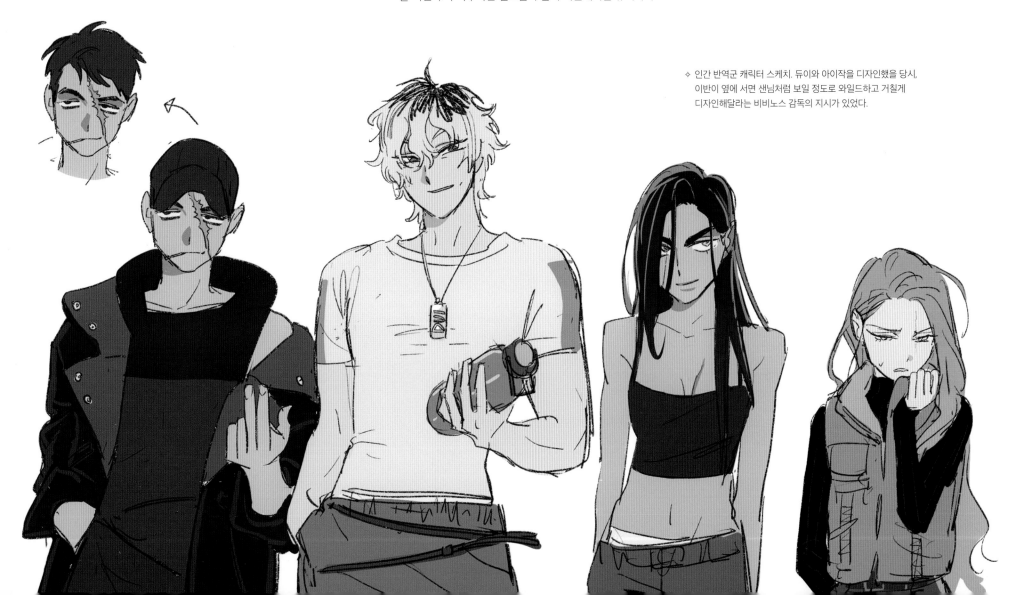

◇ 인간 반역군 캐릭터 스케치. 듀이와 아이작을 디자인했을 당시,
이반이 옆에 서면 샌님처럼 보일 정도로 와일드하고 거칠게
디자인해달라는 비비노스 감독의 지시가 있었다.

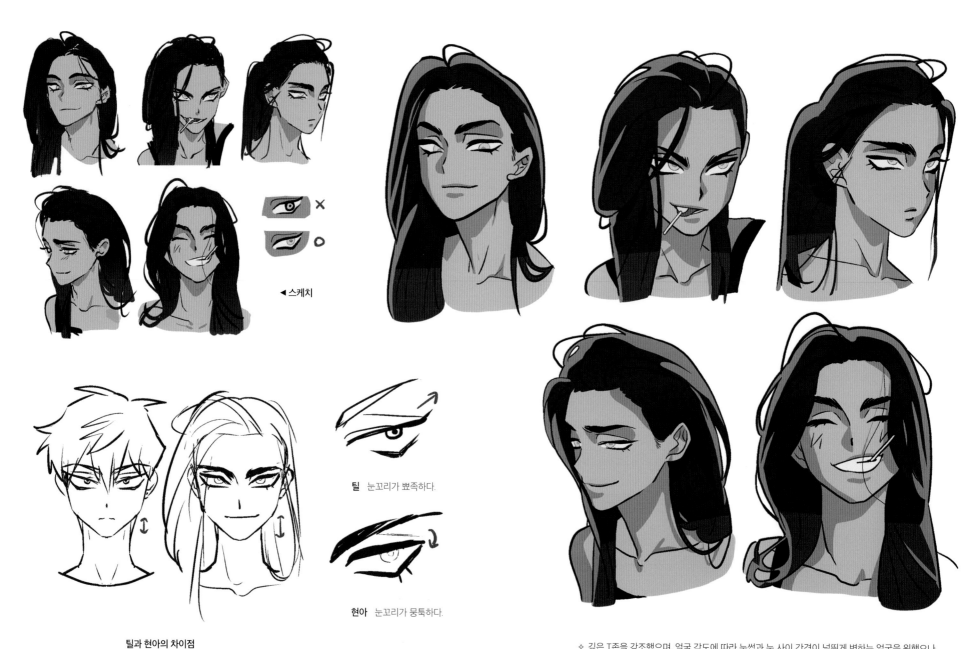

◀ 스케치

틸 눈꼬리가 뾰족하다.

현아 눈꼬리가 뭉툭하다.

틸과 현아의 차이점
현아가 틸보다 비교적 더 각 잡힌 '미남'의 얼굴이다.

◇ 깊은 T존을 강조했으며, 얼굴 각도에 따라 눈썹과 눈 사이 간격이 널뛰게 변하는 얼굴을 원했으나
바쁜 제작 환경 탓에 제대로 반영되지 못해 아쉽다.

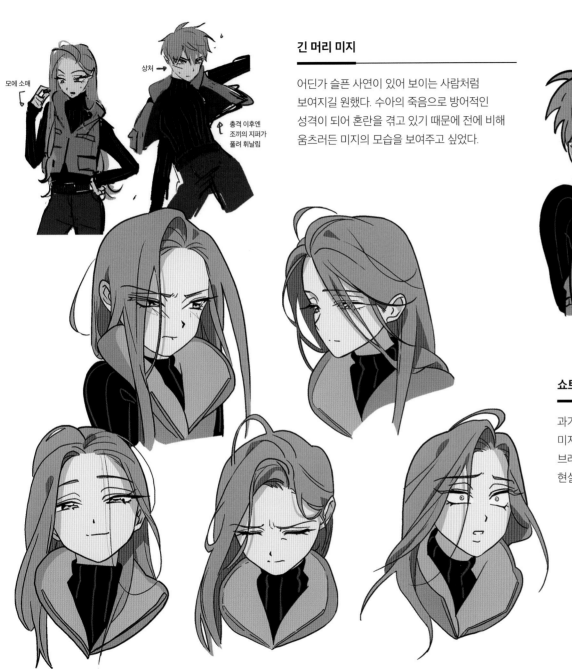

긴 머리 미지

어딘가 슬픈 사연이 있어 보이는 사람처럼
보여지길 원했다. 수아의 죽음으로 방어적인
성격이 되어 혼란을 겪고 있기 때문에 전에 비해
움츠러든 미지의 모습을 보여주고 싶었다.

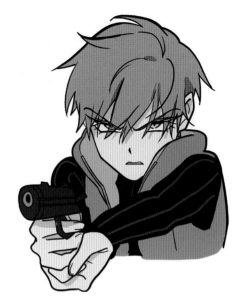

쇼트커트 미지

과거에 대한 집착을 걷어내고 한 걸음 더 성장한
미지의 모습이다. 현아의 옆에 있으면 보통
브레이크를 걸어주는 상식인의 역할을 할 정도로
현실 적응력이 좋아졌다.

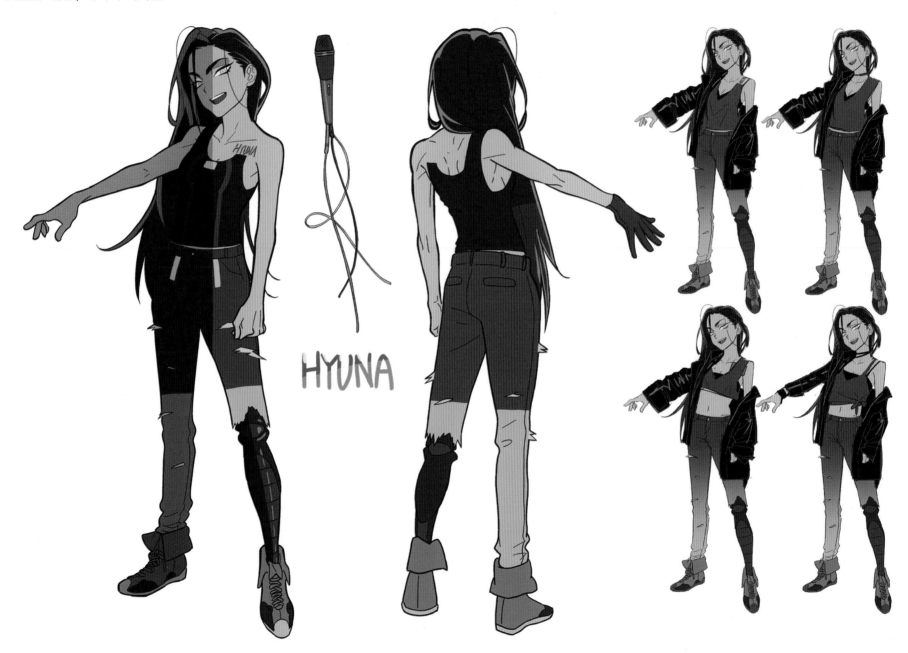

HYUNA

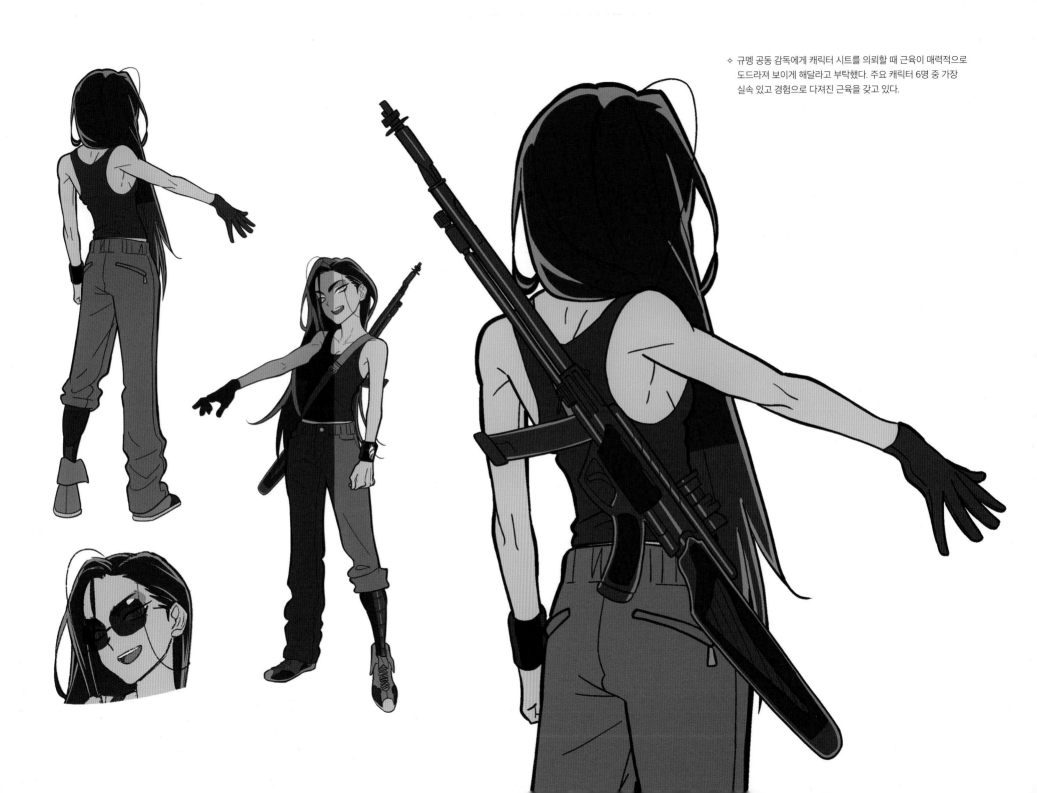

◇ 규멩 공동 감독에게 캐릭터 시트를 의뢰할 때 근육이 매력적으로 도드라져 보이게 해달라고 부탁했다. 주요 캐릭터 6명 중 가장 실속 있고 경험으로 다져진 근육을 갖고 있다.

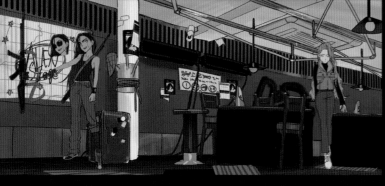

인간 반역군 기지

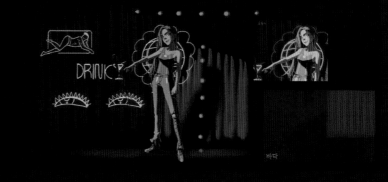

인간 반역군 기지 바

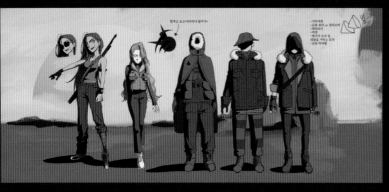

사막

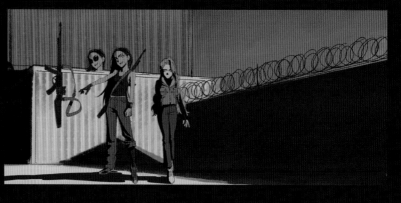

경기장 바깥 (해 질 녘)

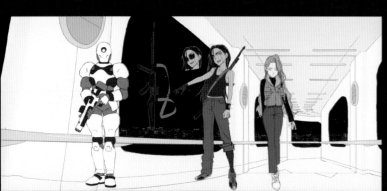

터널 A

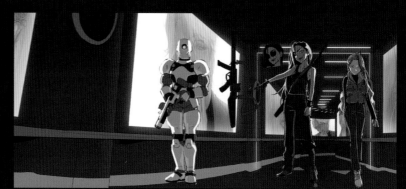

터널 B

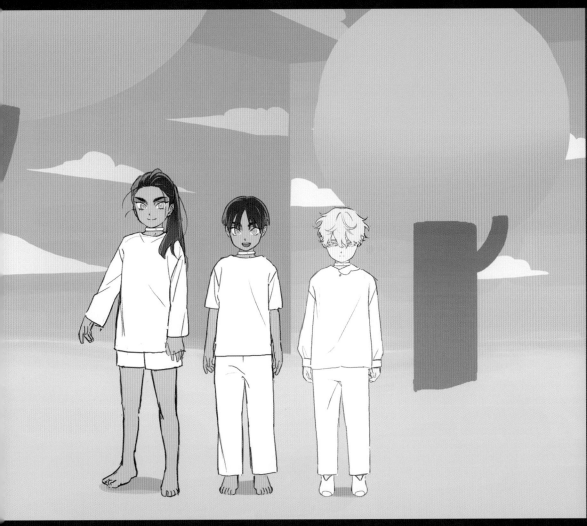
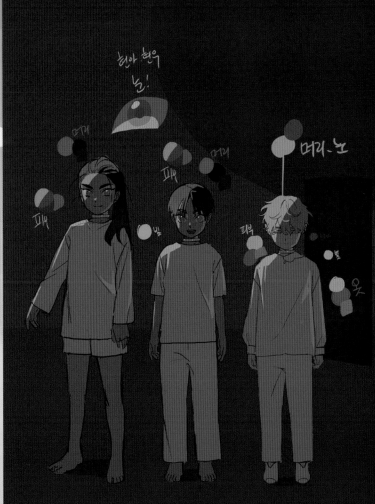

✧ 배경이 여러 번 전환되다 보니 많은 양의 이미지 보드가 필요했으나, 시간 관계상 각 신의 무드 보드 작업으로 대신했다. 초기 아낙트 가든의 색채를 더 세련되게 다듬기 위해 신경 썼다.

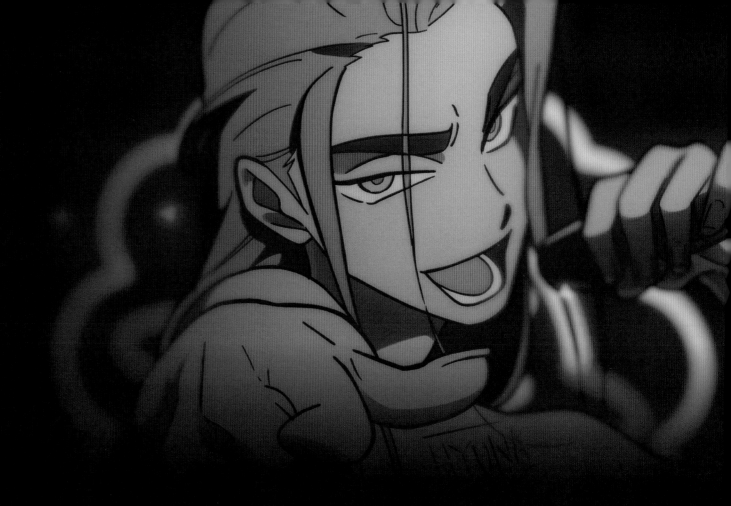

ALL-IN
COMMENTARY

ALL-IN

Song by **6FU; (HYUNA)**

감독 코멘트

이전 에이스테와는 다르게 시원하고 뻥 뚫리는 전개가 특징!
스피디한 전개로 현아의 호쾌한 캐릭터성과 미지의 성장을
다루고 싶었습니다.

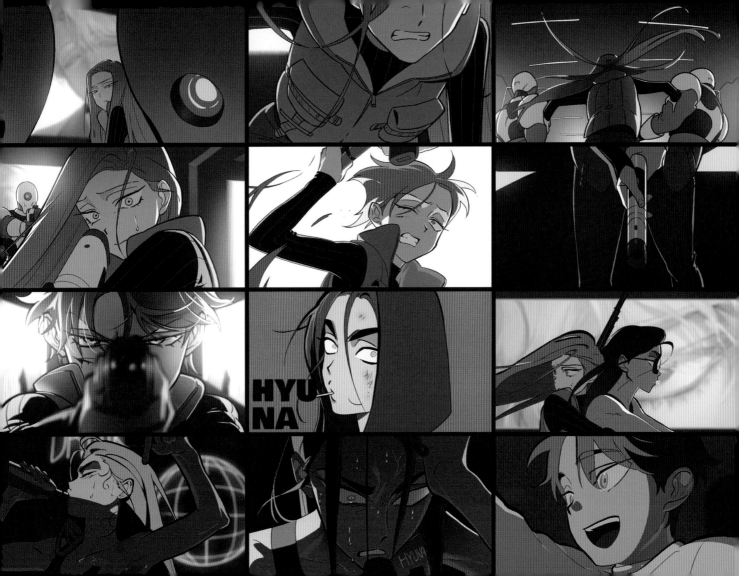

HYUNA

현아를 처음 생각했을 때 무겁고 진중한 분위기의
캐릭터였다. 그러나 <ALL-IN>을 가볍고 통쾌한
분위기로 제작하면서 현아의 캐릭터성도 많이
바뀌었다. 분위기는 가벼워졌지만, 올곧고
정의로운 성격은 그대로 유지되었다.

▲ BEFORE

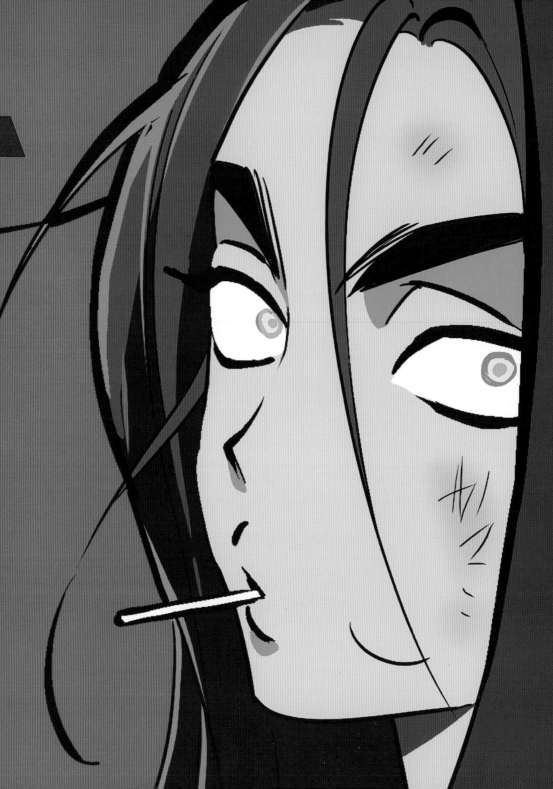

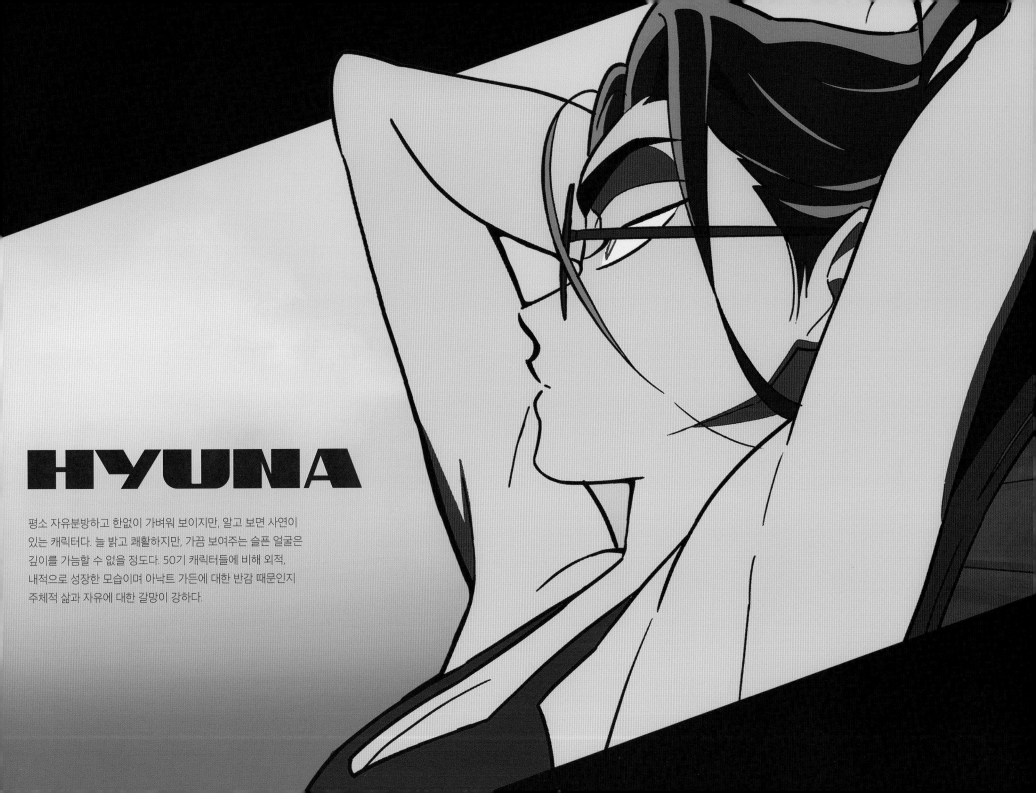

HYUNA

평소 자유분방하고 한없이 가벼워 보이지만, 알고 보면 사연이
있는 캐릭터다. 늘 밝고 쾌활하지만, 가끔 보여주는 슬픈 얼굴은
깊이를 가늠할 수 없을 정도다. 50기 캐릭터들에 비해 외적,
내적으로 성장한 모습이며 아낙트 가든에 대한 반감 때문인지
주체적 삶과 자유에 대한 갈망이 강하다.

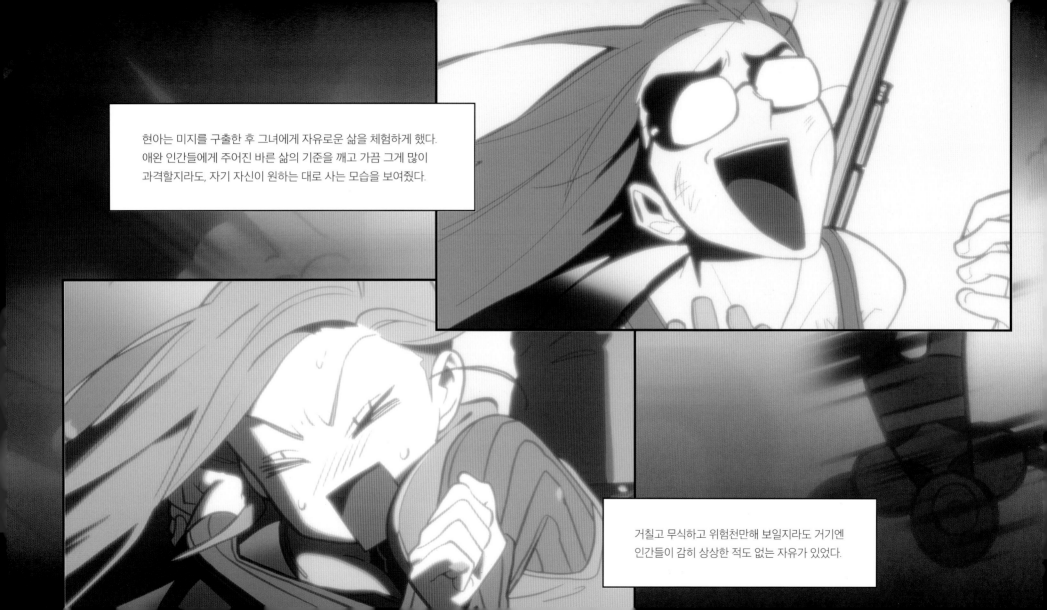

현아는 미지를 구출한 후 그녀에게 자유로운 삶을 체험하게 했다.
애완 인간들에게 주어진 바른 삶의 기준을 깨고 가끔 그게 많이
과격할지라도, 자기 자신이 원하는 대로 사는 모습을 보여줬다.

거칠고 무식하고 위험천만해 보일지라도 거기엔
인간들이 감히 상상한 적도 없는 자유가 있었다.

BEHIND

콘티에서는 현아가 좀 더 주책맞고
장난기 넘친다면, 완성본은 좀 더
카리스마 있고 진중한 스타일로
바뀌었다. 엑스트라 또한 건장한
남자를 세워두기로!

1

2

3

4

캐릭터성
조금 더
대중적이게 (평범하게 잘 생긴)

캐릭터성
조금 더
대중적이게 (평범하게 잘 생긴)

캐릭터성
조금 더
대중적이게 (평범하게 잘 생긴)

입 안에
있는
막대사탕 굴리기

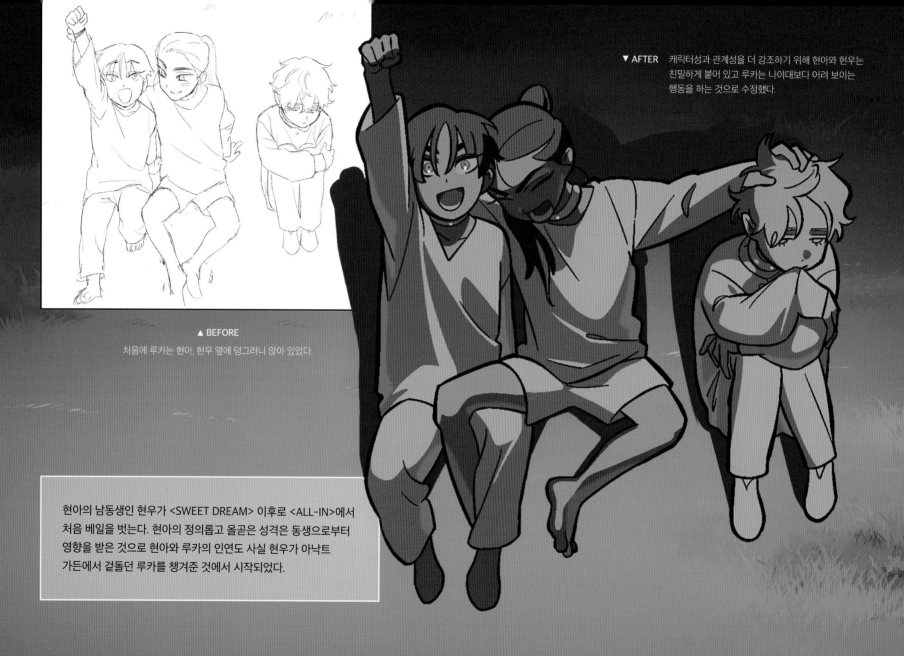

▲ BEFORE

처음에 루카는 현아, 현우 옆에 덩그러니 앉아 있었다.

현아의 남동생인 현우가 <SWEET DREAM> 이후로 <ALL-IN>에서
처음 베일을 벗는다. 현아의 정의롭고 올곧은 성격은 동생으로부터
영향을 받은 것으로 현아와 루카의 인연도 사실 현우가 아낙트
가든에서 겉돌던 루카를 챙겨준 것에서 시작되었다.

154

▲ 1차 레이아웃

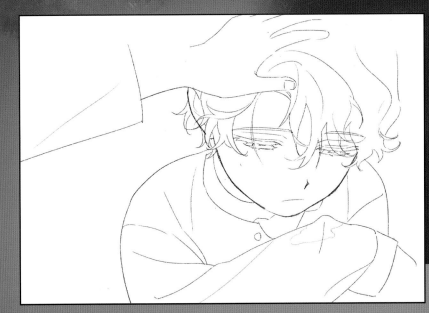

▲ 2차 레이아웃

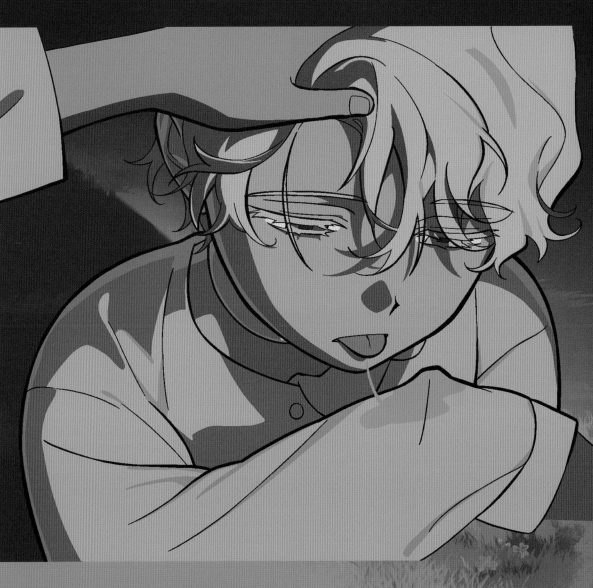

▲ AFTER

루카의 유년 시절 모습을 더 강조하고자 소매를 물고 있는 모습으로 그렸다

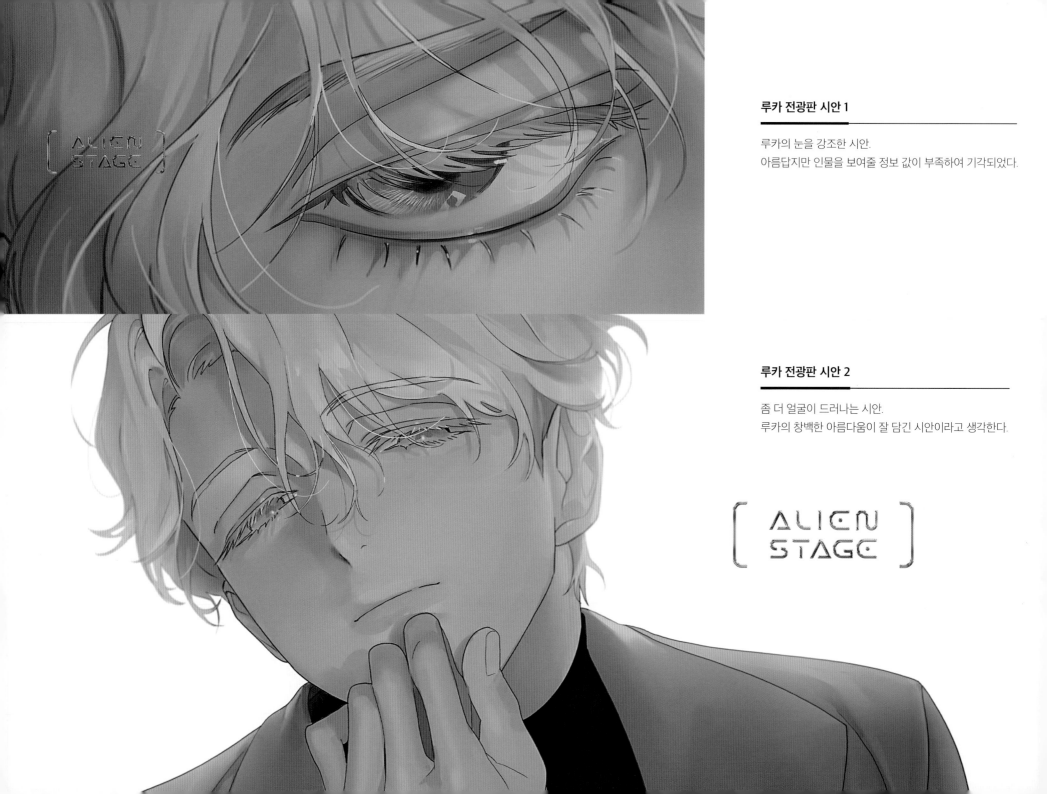

루카 전광판 시안 1

루카의 눈을 강조한 시안.
아름답지만 인물을 보여줄 정보 값이 부족하여 기각되었다.

루카 전광판 시안 2

좀 더 얼굴이 드러나는 시안.
루카의 창백한 아름다움이 잘 담긴 시안이라고 생각한다.

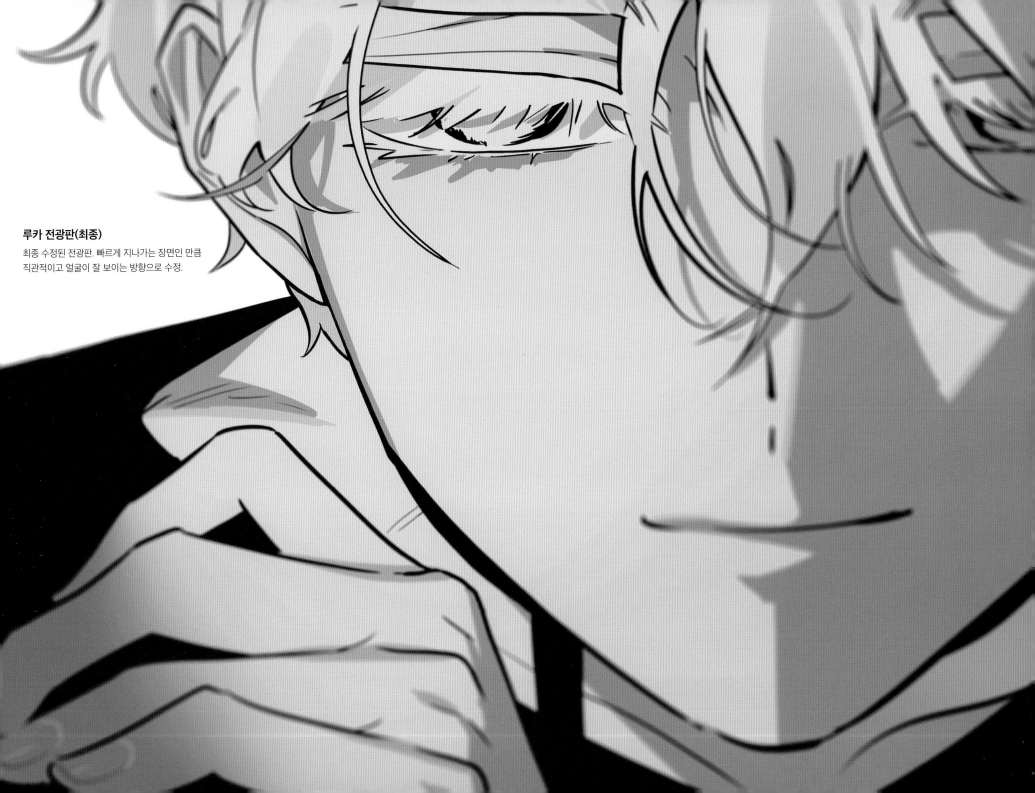

루카 전광판(최종)
최종 수정된 전광판. 빠르게 지나가는 장면인 만큼
직관적이고 얼굴이 잘 보이는 방향으로 수정.

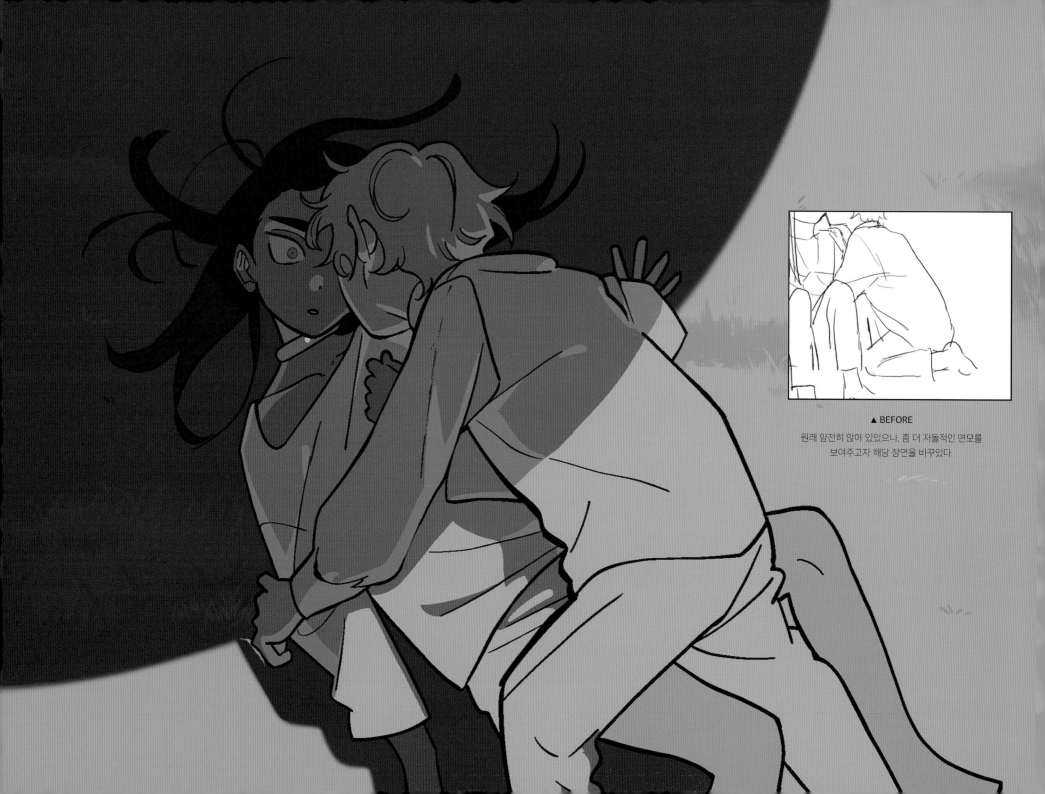

▲ BEFORE

원래 얌전히 앉아 있었으나, 좀 더 저돌적인 면모를
보여주고자 해당 장면을 바꾸었다.

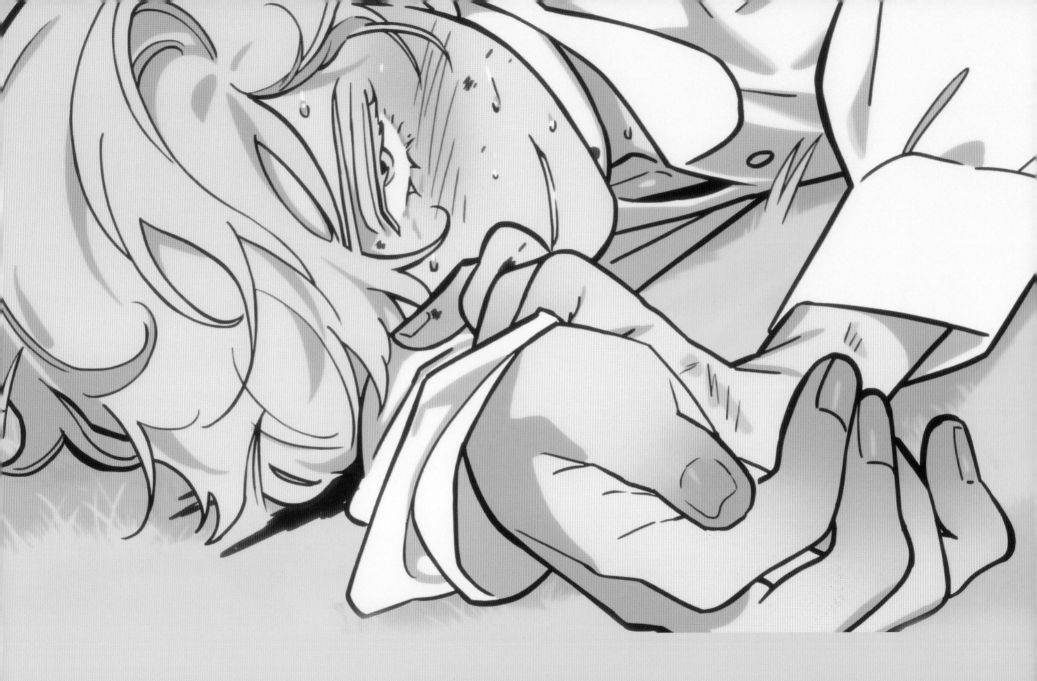

현아의 트라우마 속 크게 자리 잡은 루카의 표정.
피범벅이 되었음에도 희열을 느끼는 듯 웃고 있다.

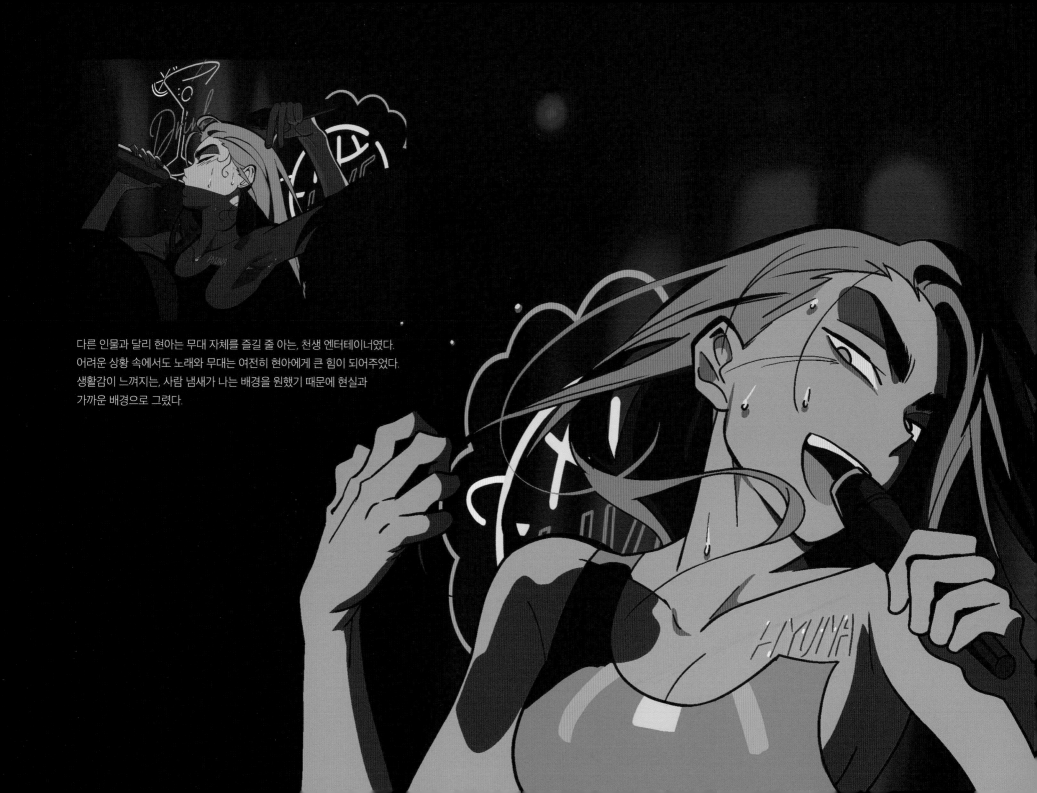

다른 인물과 달리 현아는 무대 자체를 즐길 줄 아는, 천생 엔터테이너였다.
어려운 상황 속에서도 노래와 무대는 여전히 현아에게 큰 힘이 되어주었다.
생활감이 느껴지는, 사람 냄새가 나는 배경을 원했기 때문에 현실과
가까운 배경으로 그렸다.

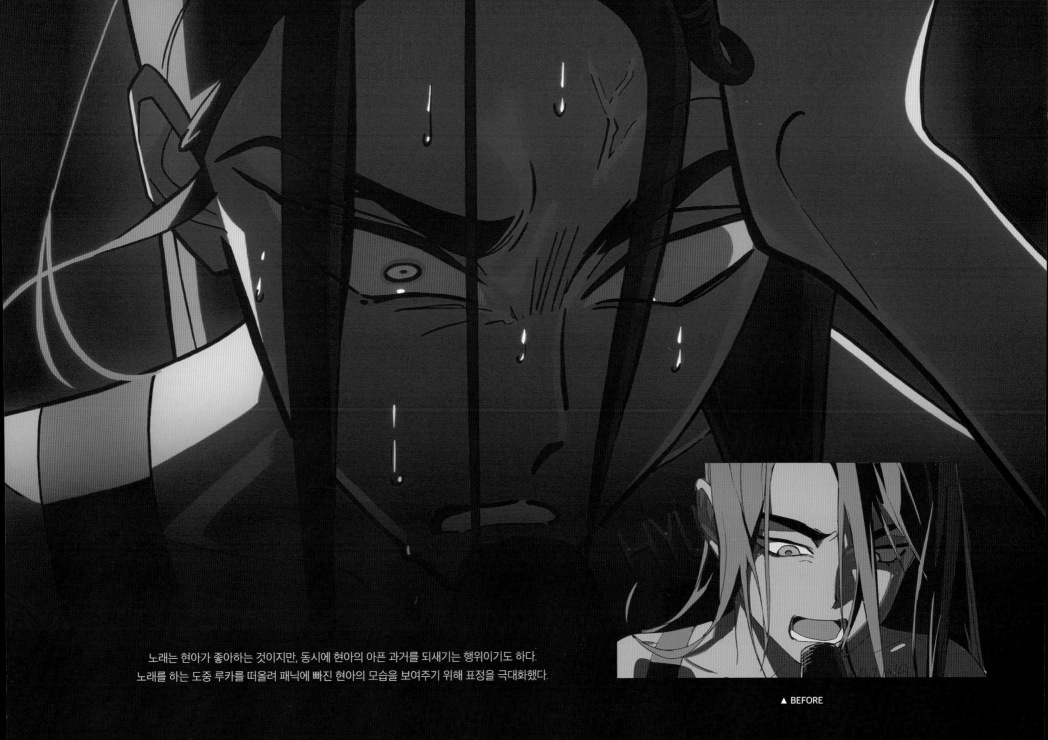

노래는 현아가 좋아하는 것이지만, 동시에 현아의 아픈 과거를 되새기는 행위이기도 하다.
노래를 하는 도중 루카를 떠올려 패닉에 빠진 현아의 모습을 보여주기 위해 표정을 극대화했다.

▲ BEFORE

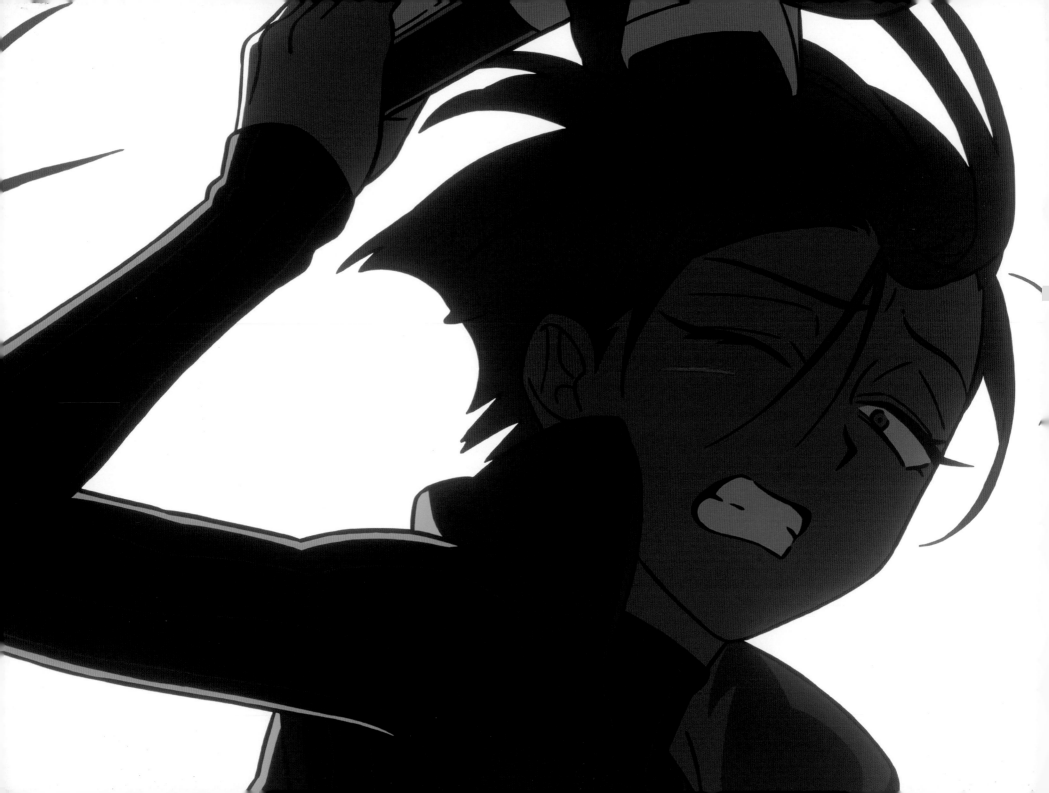

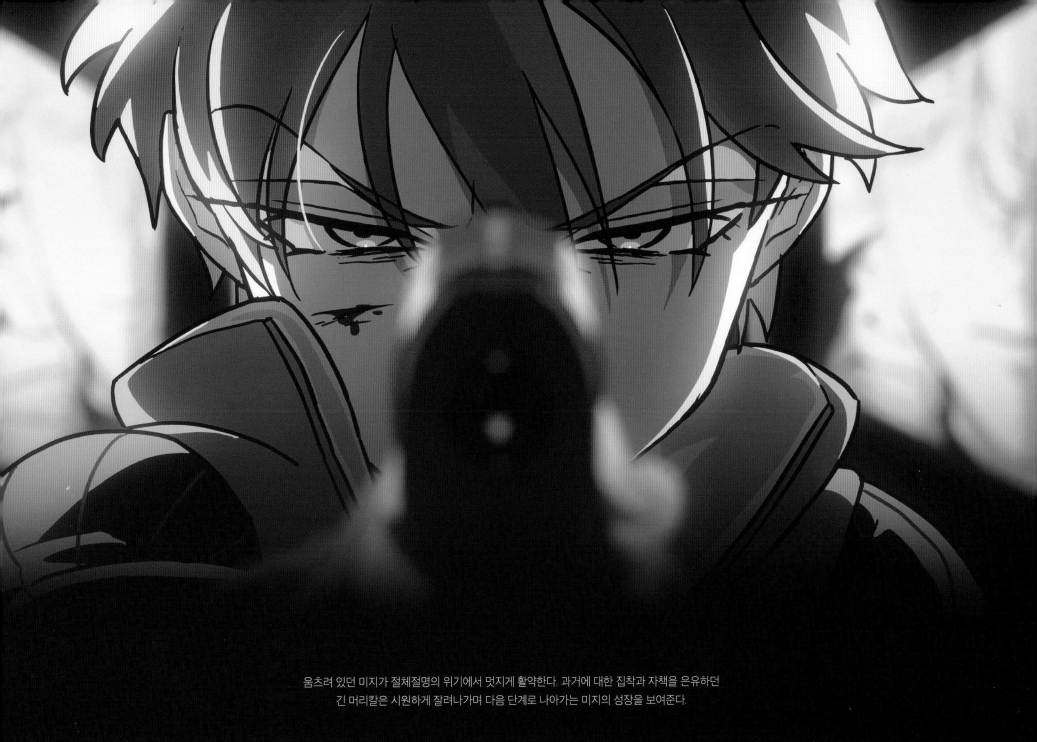

움츠려 있던 미지가 절체절명의 위기에서 멋지게 활약한다. 과거에 대한 집착과 자책을 은유하던
긴 머리칼은 시원하게 잘려나가며 다음 단계로 나아가는 미지의 성장을 보여준다.

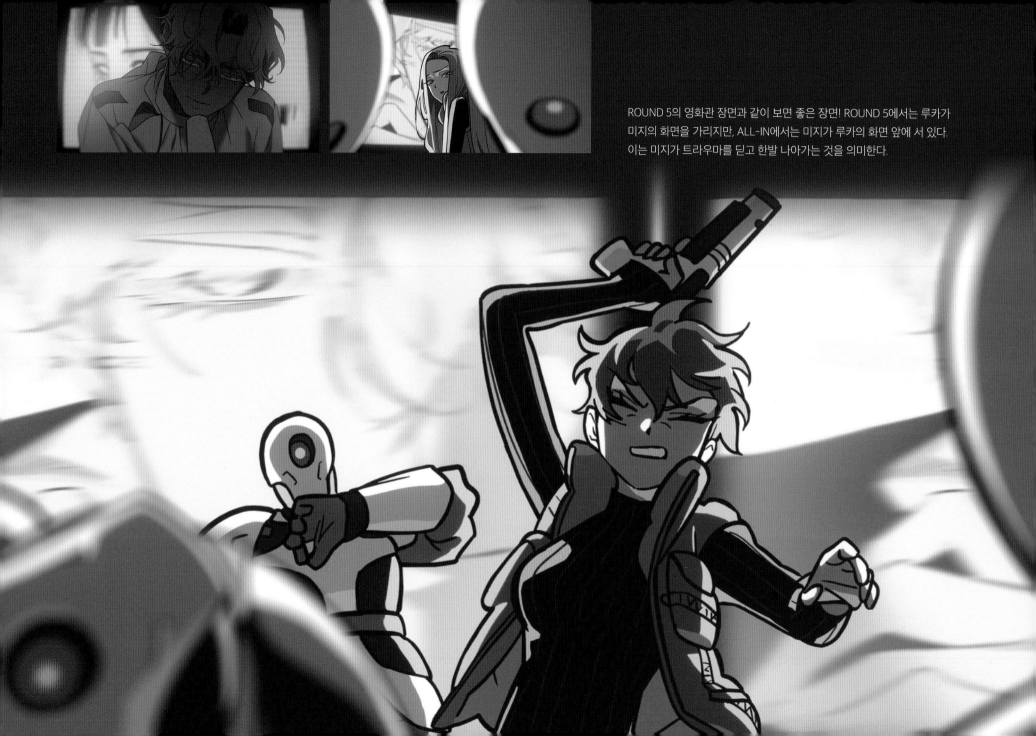

ROUND 5의 영화관 장면과 같이 보면 좋은 장면! ROUND 5에서는 루카가
미지의 화면을 가리지만, ALL-IN에서는 미지가 루카의 화면 앞에 서 있다.
이는 미지가 트라우마를 딛고 한발 나아가는 것을 의미한다.

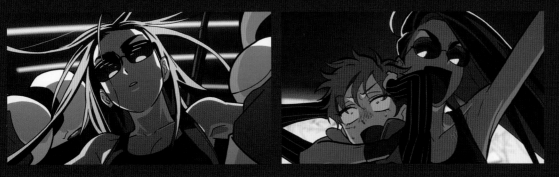

ALL-IN에서 현아는 계속 선글라스를 쓰고 있는데, 이는 그녀가 자신의
오래된 트라우마에서 눈 돌려 회피하는 것을 은유한다. 미지의 성장을 보고
현아는 자신의 묵혀뒀던 감정을 처음 마주하며 함께 나아간다.

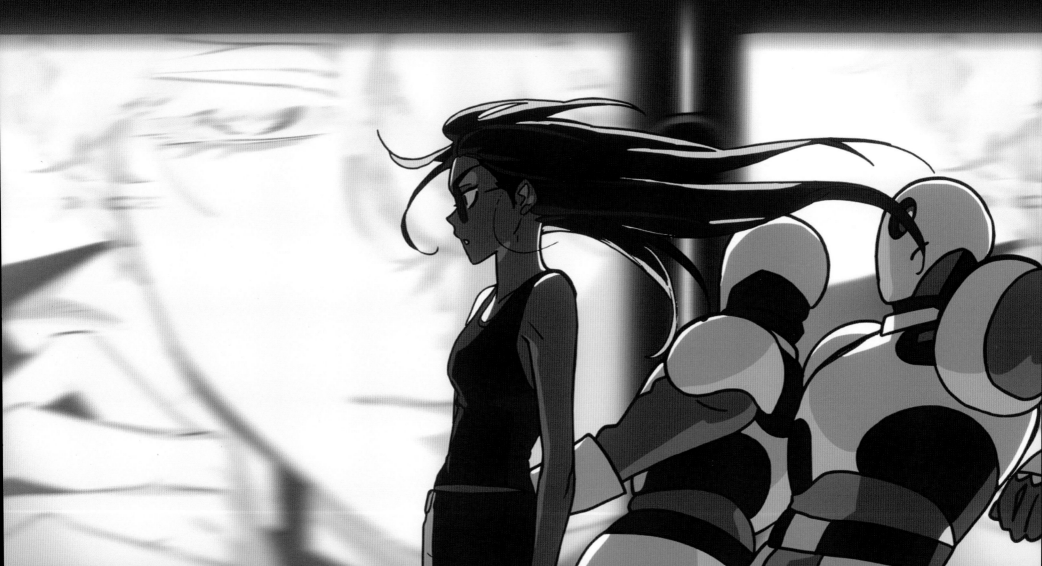

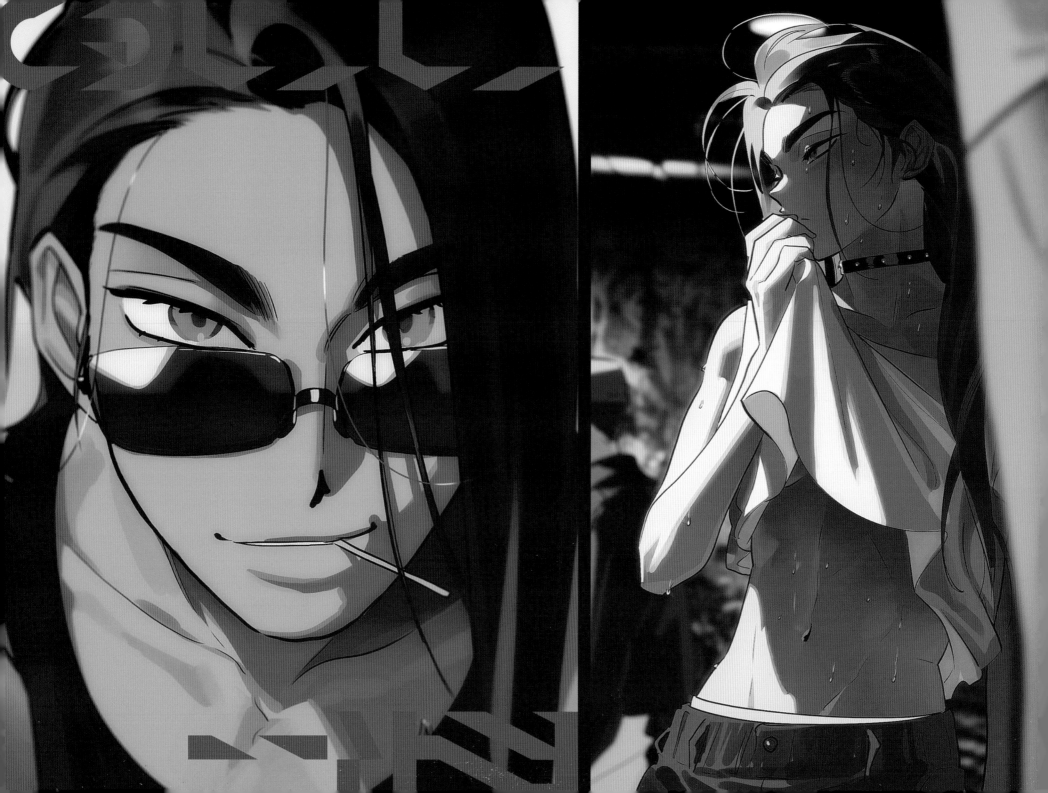

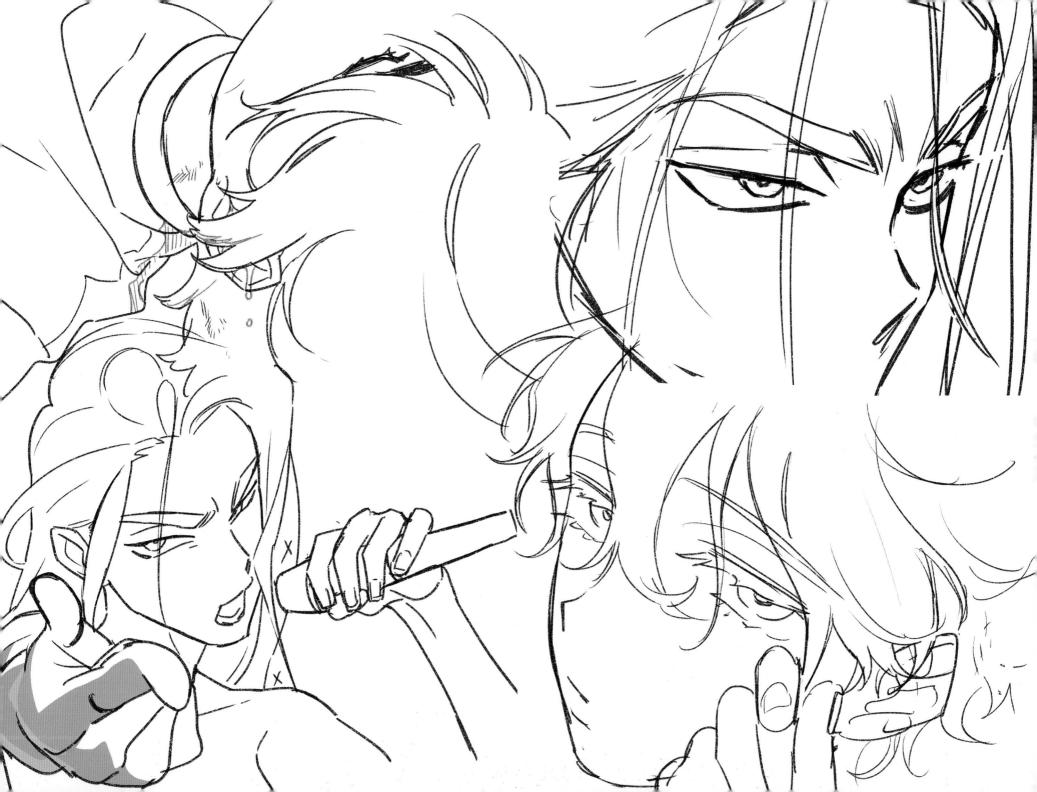

ALIEN
STAGE

ALIEN STAGE ROUND 6
CURE

(VOTE FOR YOUR
PET HUMAN)
OE:G

ROUND 6

VS

TILL

SCORE — 89 WIN

IVAN

SCORE — 70 LOSE

DIRECTOR COMMENTARY

이반 - 틸

일방적인 애정은 때때로 폭력에 가깝고, 꼿꼿한 무관심은 때때로 잔인하다.
전혀 솔직하지 못했던 두 사람의 관계는 그 누구의 탓도 아닌, 서로의 탓일 것이다.
둘 중 누구도 어른이 되지 못했고, 서로에게 어떤 좋은 의도를 가졌다 한들 결코 좋지 못한 엔딩을 맞게 된다.

KEY_WORD

#깐 머리 #정장 #깔끔 댄디 #블랙

COMMENT

평소 후줄근한 옷만 입는 남사친이 간만에
차려입으니 멋있어 보이는 느낌

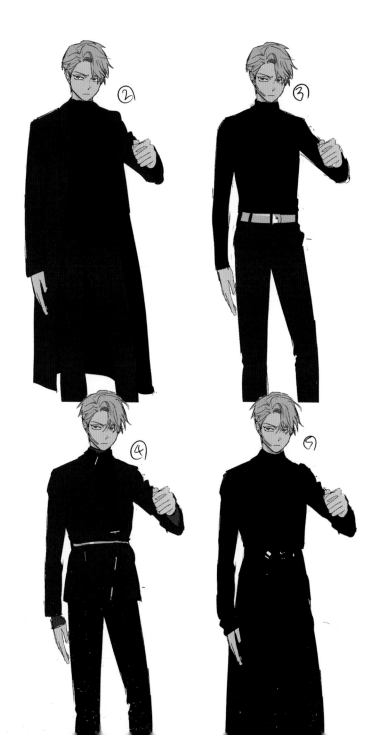

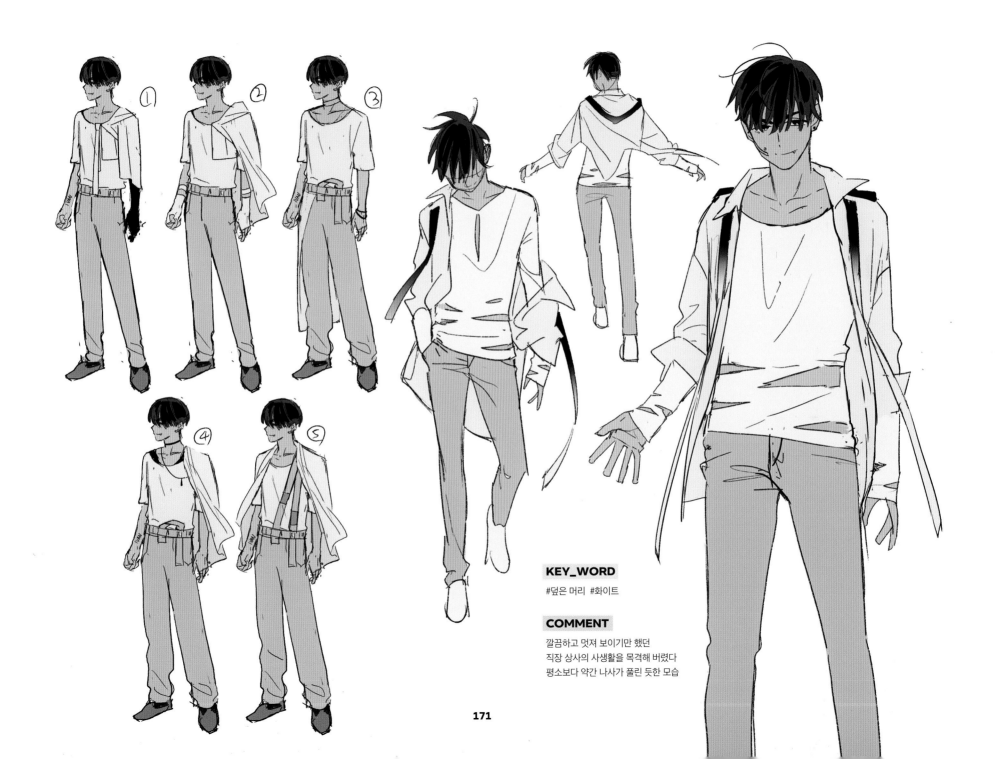

KEY_WORD

#덮은 머리 #화이트

COMMENT

깔끔하고 멋져 보이기만 했던
직장 상사의 사생활을 목격해 버렸다
평소보다 약간 나사가 풀린 듯한 모습

171

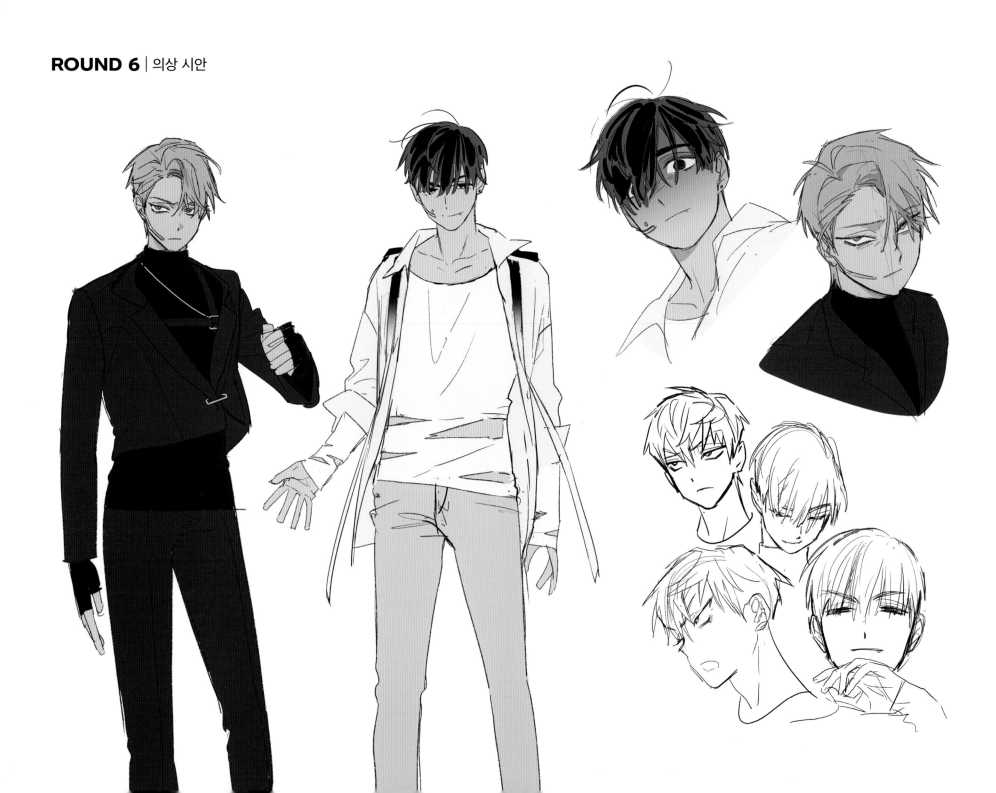

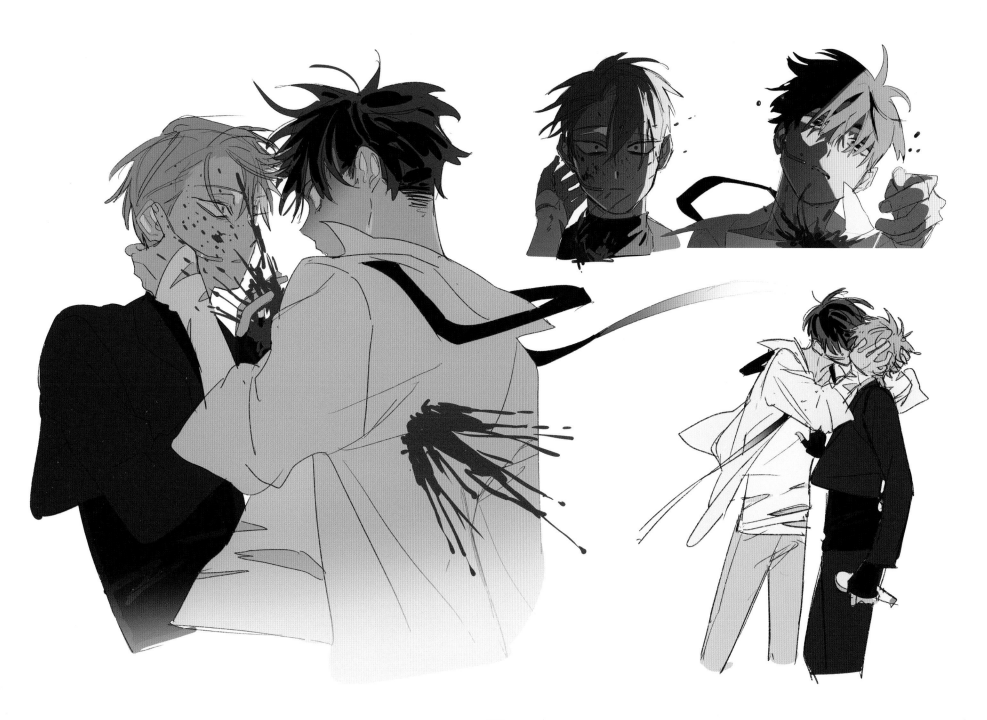

ROUND 6 | 의상 시안

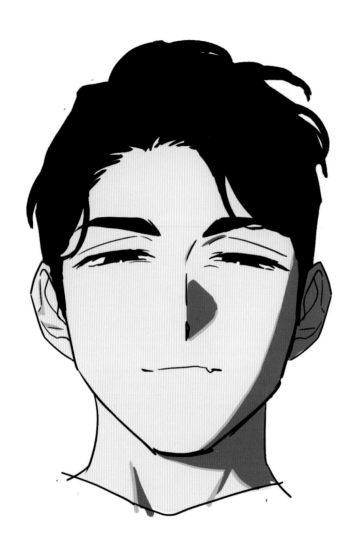

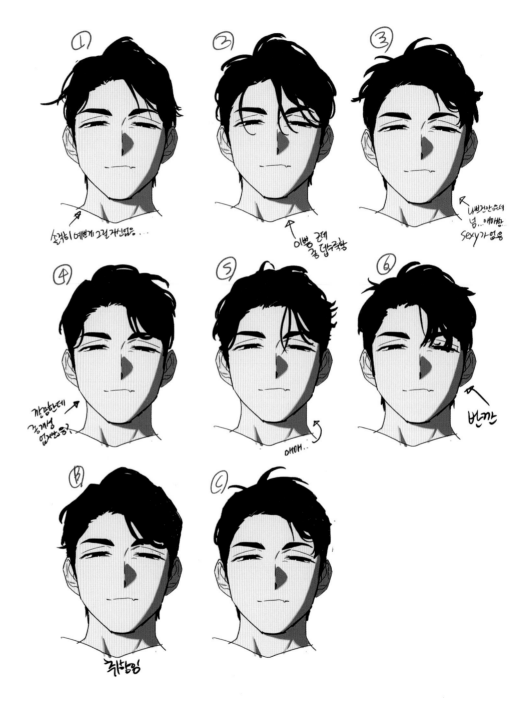

✧ 올백 머리는 팀원들 모두가 어려워했지만 이번 편에서는 꼭 필요한 요소였기에 여러 가지 시안을 내야 했다. 촌스럽지 않게 머리를 정성껏 세팅한 느낌이 나야 했고, ROUND 3와는 확연히 다르면서도 이반의 캐릭터성을 완전히 벗어나지는 않는 헤어스타일을 찾았다.

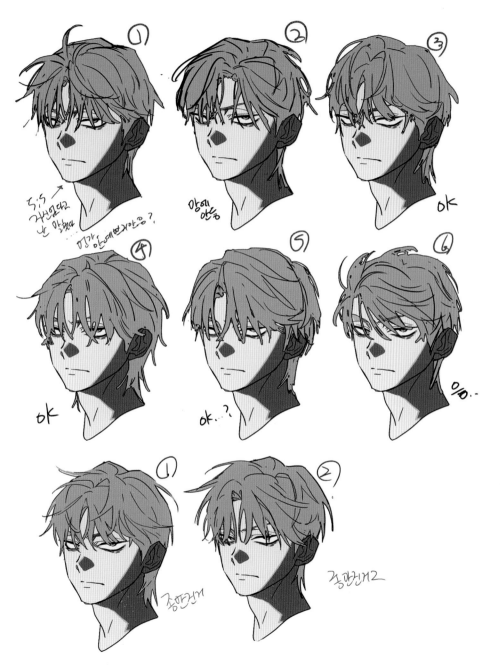

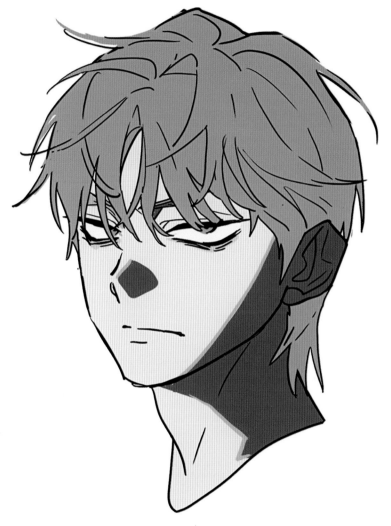

◇ 이전보다 더욱 차분하게 세팅되어 착 가라앉은 머리, 틸의 날카로운 인상을 강조하면서도
처연해진 태도를 드러낼 수 있는 스타일이 필요했다. 이 시점에서 틸은 세계인들의 손길에
좀 더 고분고분해졌다는 설정이었다.

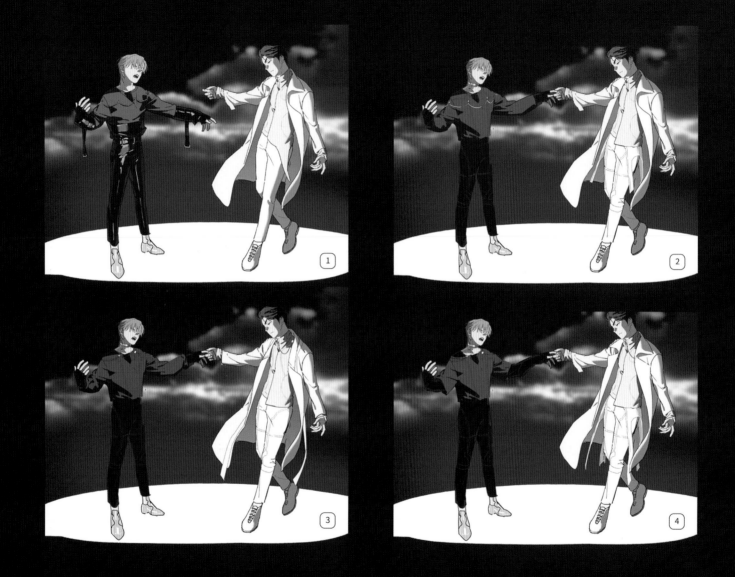

✧ 이반과 틸의 정반대 스타일을 강조하되, 두 사람이 한 무대에 있다는 걸 보여주기 위해 각각의 디자인 개성을 살리면서도 어느 한쪽이 더 튀어 보이지 않게 밸런스 조절이 필요했다.
ROUND 6 연출상 상반신까지 나오는 장면들이 많아 상의에 디테일을 몰아넣었으며, SF 분위기를 강조하고자 옷에 미스터리 서클 무늬를 넣었다.

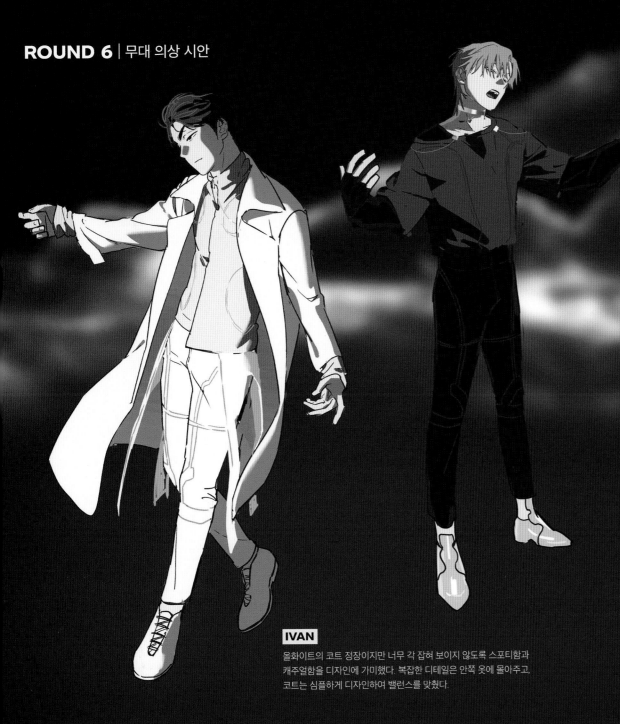

TILL

올블랙이지만 너무 어두워 보이지 않도록 디자인했다.
입고 있는 옷감들의 소재를 다르게 하여(벨벳, 천, 가죽 등)
심심해 보이지 않게 했고, 이반과의 통일성을 위해 메탈 소재의
장신구들을 달아주었다.

IVAN

올화이트의 코트 정장이지만 너무 각 잡혀 보이지 않도록 스포티함과
캐주얼함을 디자인에 가미했다. 복잡한 디테일은 안쪽 옷에 몰아주고,
코트는 심플하게 디자인하여 밸런스를 맞췄다.

마이크 디자인

이전부터 SF 스타일이 물씬 나는 투명 마이크를 하고 싶었으나 늘 제작상의
문제로 기각되었다. 팀원들의 실력이 향상되면서 투명 마이크를 시도할 수
있게 되었다! 비주얼의 폭이 넓어진 것 같아 굉장히 만족스러웠다.

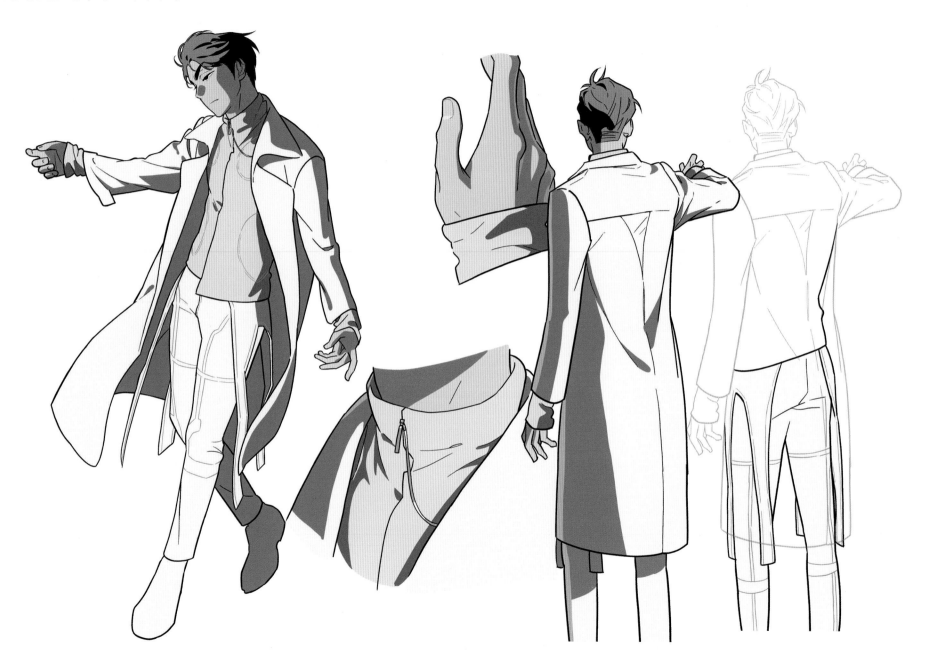

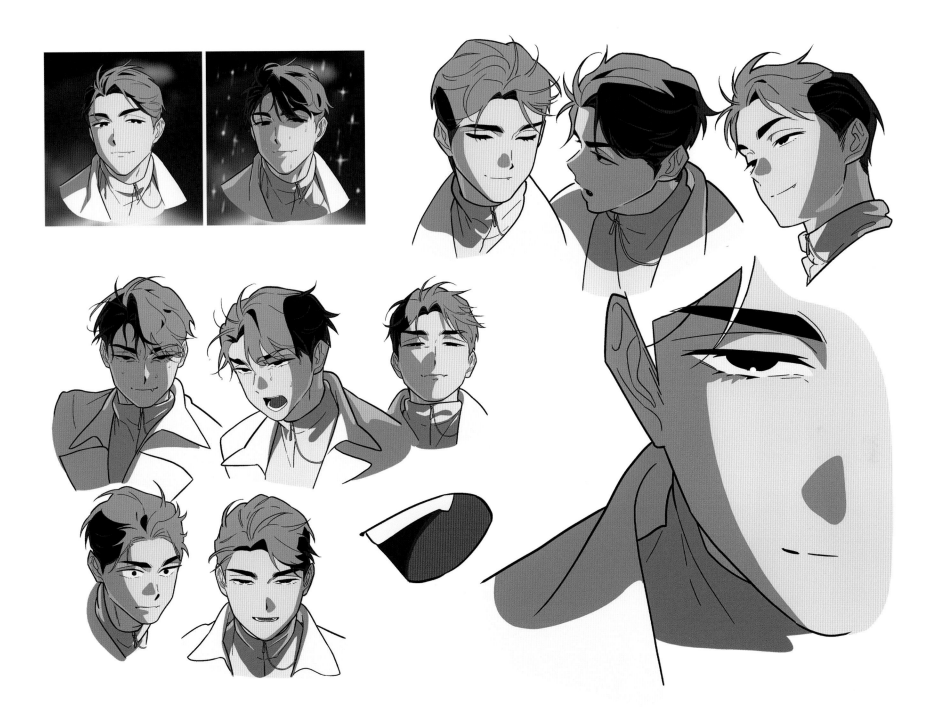

179

ROUND 6 | 틸 캐릭터 시트

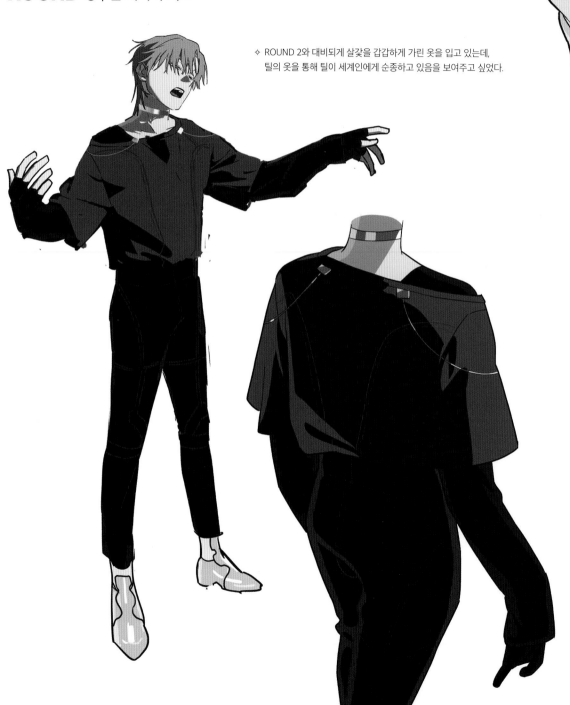

✧ ROUND 2와 대비되게 살갗을 갑갑하게 가린 옷을 입고 있는데,
　틸의 옷을 통해 틸이 세계인에게 순종하고 있음을 보여주고 싶었다.

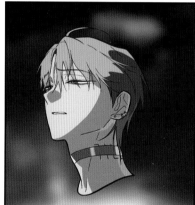

◀ **틸의 신발**　틸의 신발은 메탈 소재다. 편의성이라곤 눈곱만큼도
　신경 쓰지 않는 우락의 무심함이 엿보인다.

▲ 비 맞기 전

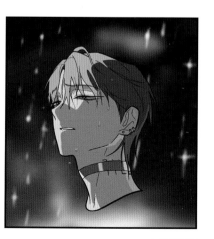

▲ 비 맞은 후

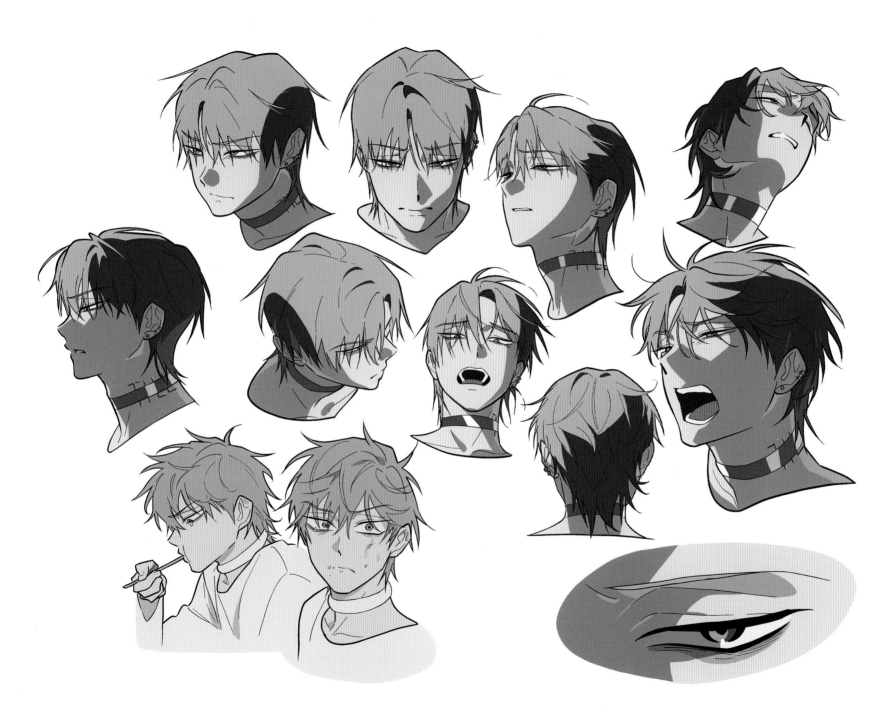

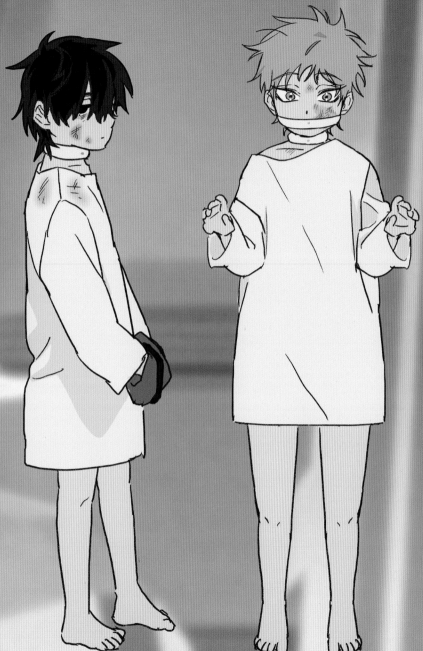

◇ 틸의 소년 같은 모습이 전혀 보이지 않아 수정이 필요했던 시안.
　본편에서 수정해 가며 작업하기로 해서 시안은 따로 수정하지 않았다.

◇ 이반은 슬럼가 경매에서 낙찰된 직후 번화가를 지나는 중이었고, 틸은 팔리지
　않아 대폭 할인된 장물로 길거리에 전시되고 있었다. 두 사람 모두 자라며 서로의
　첫 만남이 이때였다는 사실을 완전히 잊게 된다.

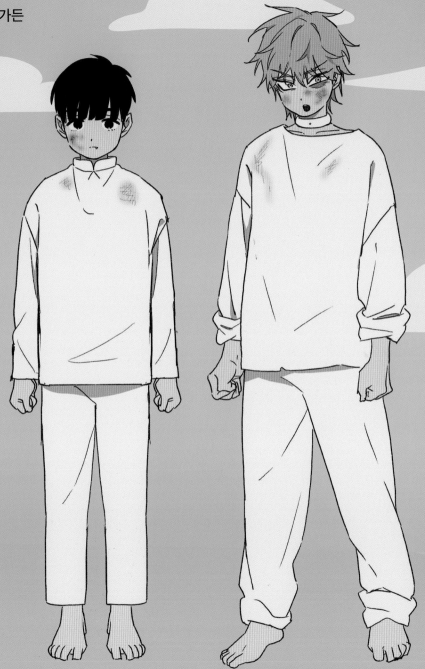

✧ 이반은 또래보다 키가 작았지만 거친 슬럼가에서 자란 덕에 틸을 거뜬히
 제압할 수 있었다. 이반이 한 번도 제 과거를 말하지 않았기 때문에 틸은
 단순히 그를 태생적으로 주먹 힘이 좋다고만 이해했다. 전체적으로
 ROUND 6는 차가운 인상이었기에 아낙트 가든에도 한색이 많이 적용되었다.

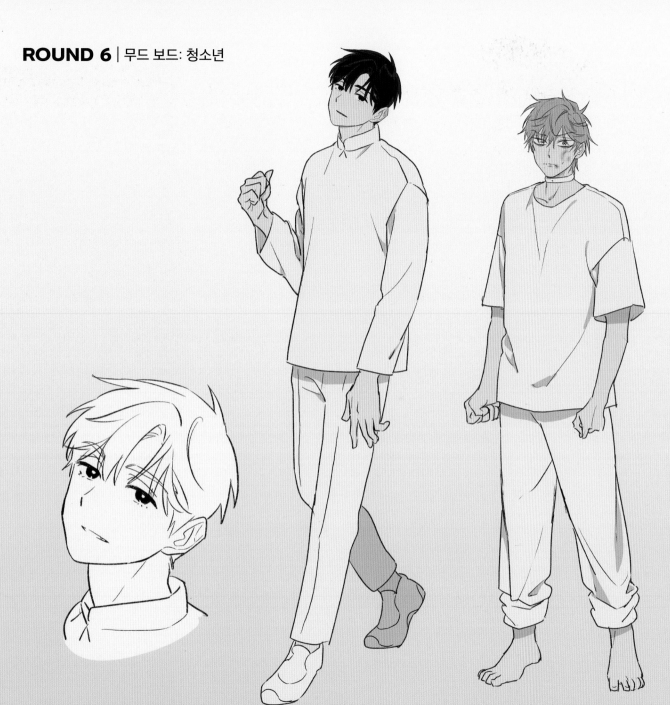

청소년기를 지날 때쯤엔 이미 이반이 틸의 키를 따라잡은 지 오래였다. 이반의 성격도 현재의 장난기와 차분함이 공존하는 형태가 되었고, 틸은 어린 시절이나 청소년기나 똑같이 반항기 넘쳤다. 앳된 모습이 남아 있는 두 얼굴이다.

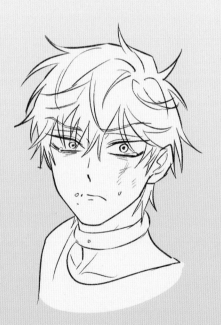

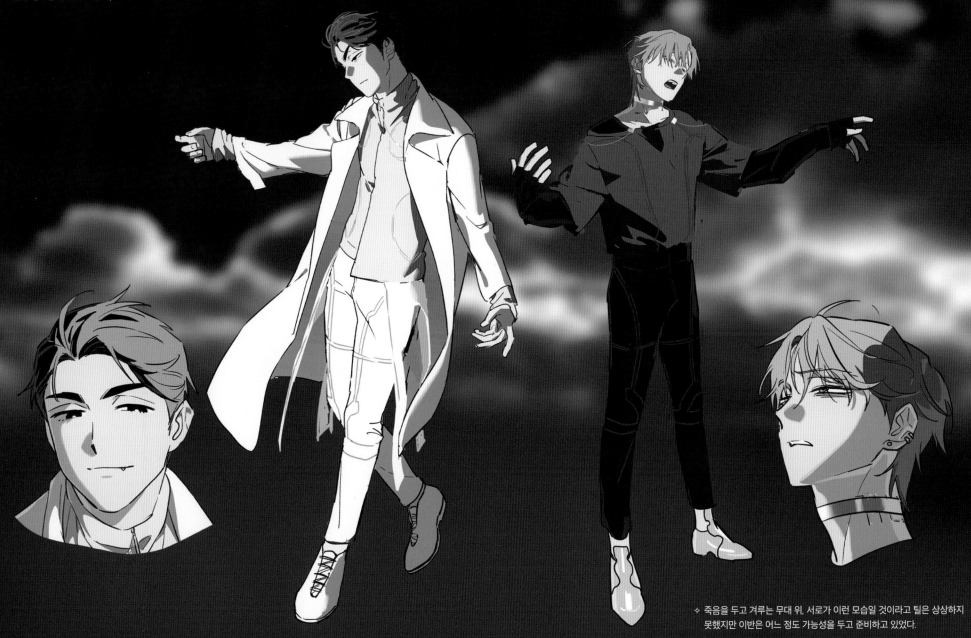

◇ 죽음을 두고 겨루는 무대 위, 서로가 이런 모습일 것이라고 틸은 상상하지
못했지만 이반은 어느 정도 가능성을 두고 준비하고 있었다.

185

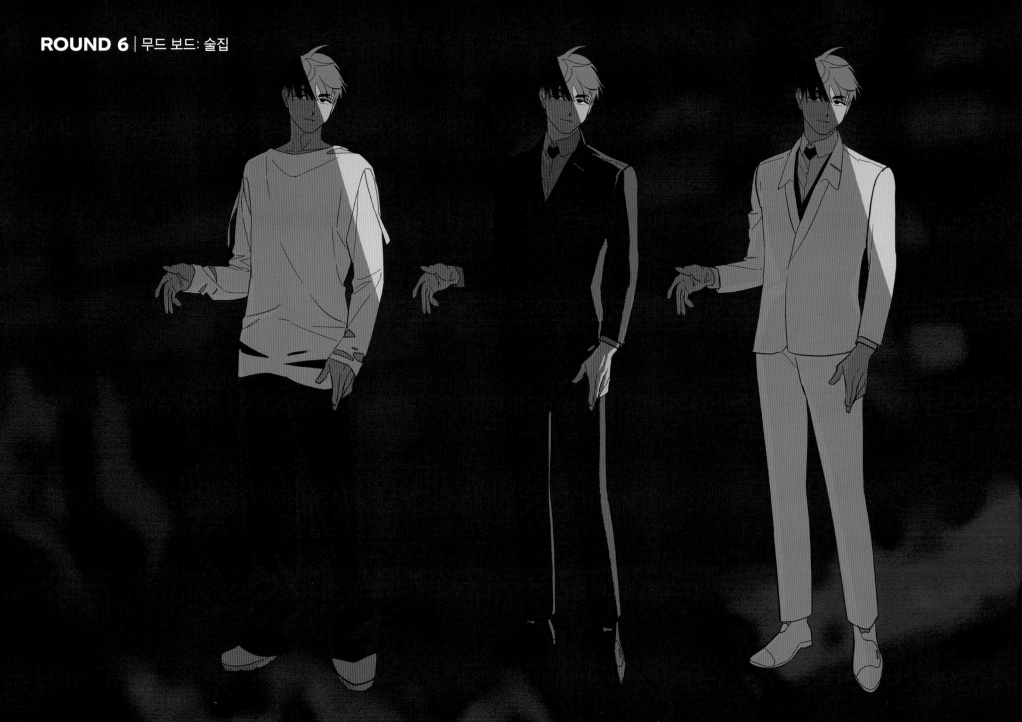

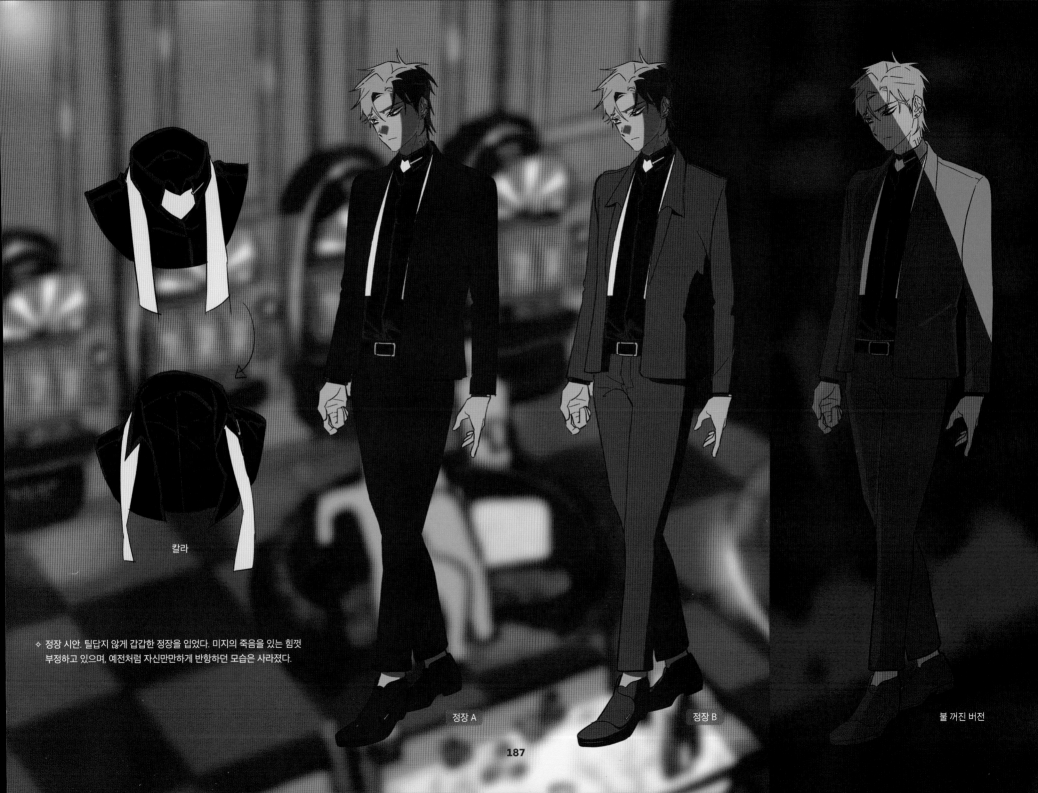

◆ 정장 시안. 틸답지 않게 갑갑한 정장을 입었다. 미지의 죽음을 있는 힘껏
부정하고 있으며, 예전처럼 자신만만하게 반항하던 모습은 사라졌다.

칼라

정장 A

정장 B

불 꺼진 버전

187

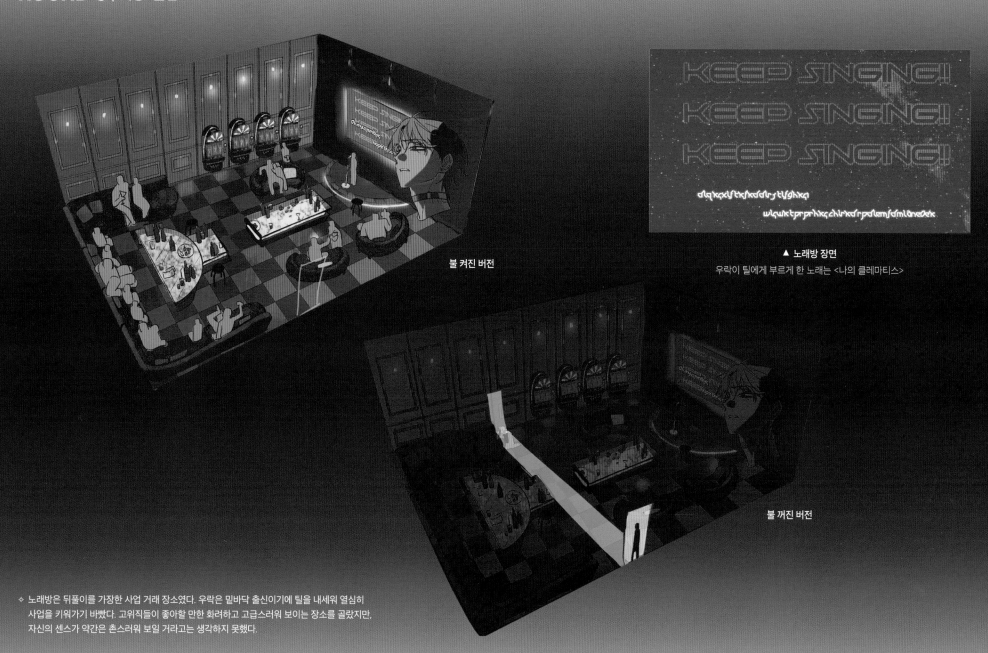

불 켜진 버전

▲ 노래방 장면
우락이 틸에게 부르게 한 노래는 <나의 클레마티스>

불 꺼진 버전

❖ 노래방은 뒤풀이를 가장한 사업 거래 장소였다. 우락은 밑바닥 출신이기에 틸을 내세워 열심히
 사업을 키워가기 바빴다. 고위직들이 좋아할 만한 화려하고 고급스러워 보이는 장소를 골랐지만,
 자신의 센스가 약간은 촌스러워 보일 거라고는 생각하지 못했다.

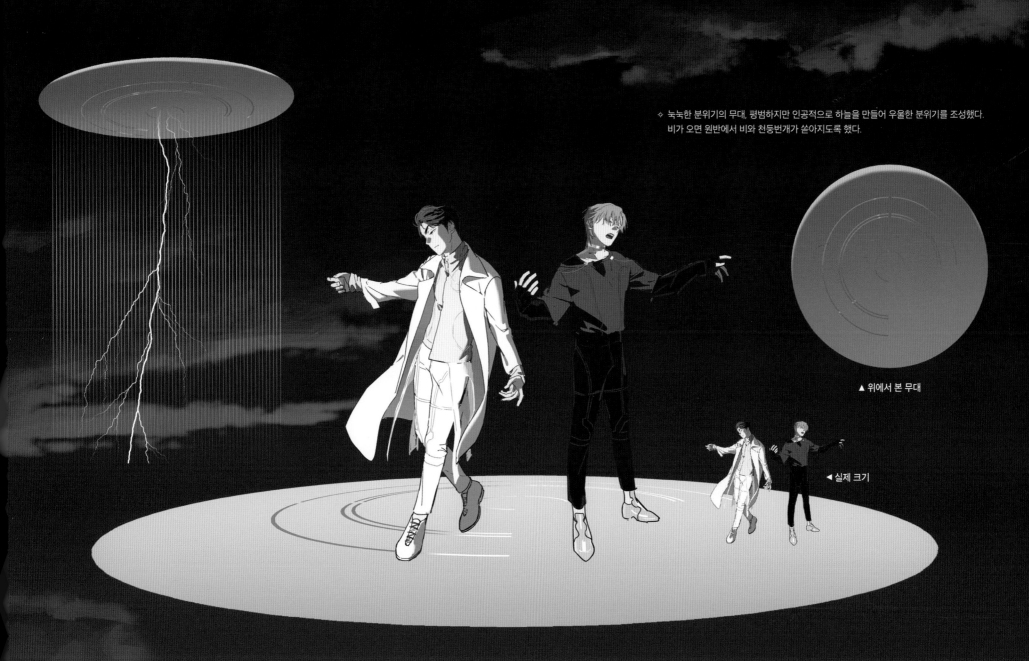

◇ 눅눅한 분위기의 무대, 평범하지만 인공적으로 하늘을 만들어 우울한 분위기를 조성했다.
비가 오면 원반에서 비와 천둥번개가 쏟아지도록 했다.

▲ 위에서 본 무대

◀ 실제 크기

ALIEN STAGE ROUND 6 COMMENTARY

CURE
Song by 악월 (TILL), 박병훈 (IVAN)

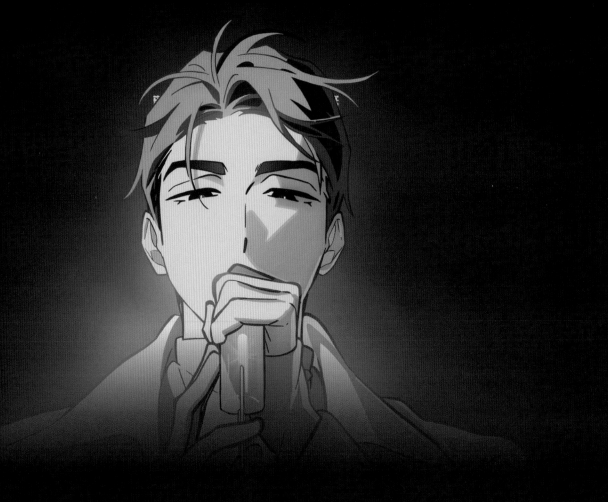

틸과 이반의 무대는 에이스테 기획 초기부터 모든 제작진이
기대했던 무대입니다. 스토리가 크게 흔들리고 인물들의 운명
방향이 빠르게 가속도를 붙이는 때이므로, 다른 편들보다 더욱
몰입감이 강하고 무거운 분위기로 제작되었습니다.

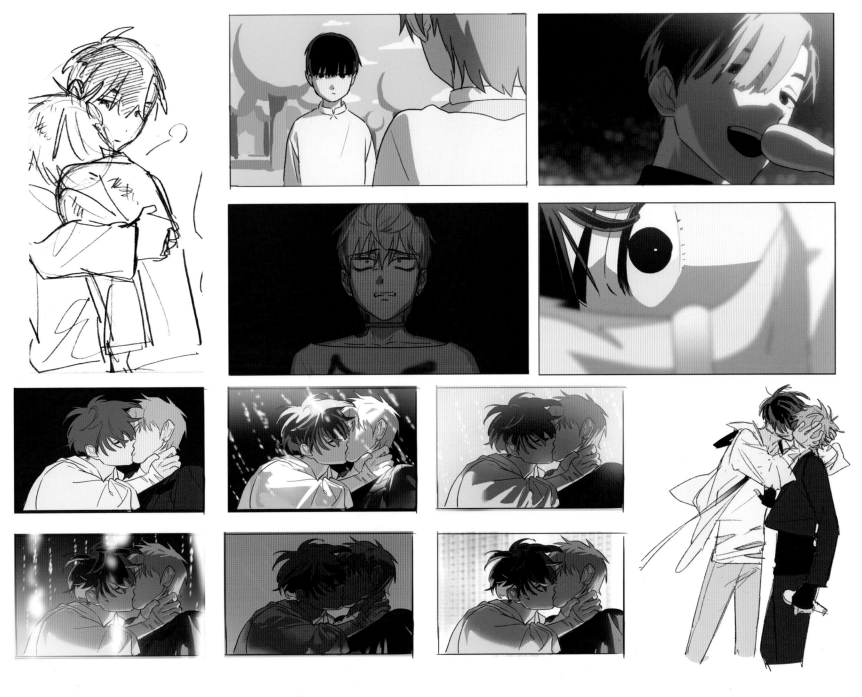

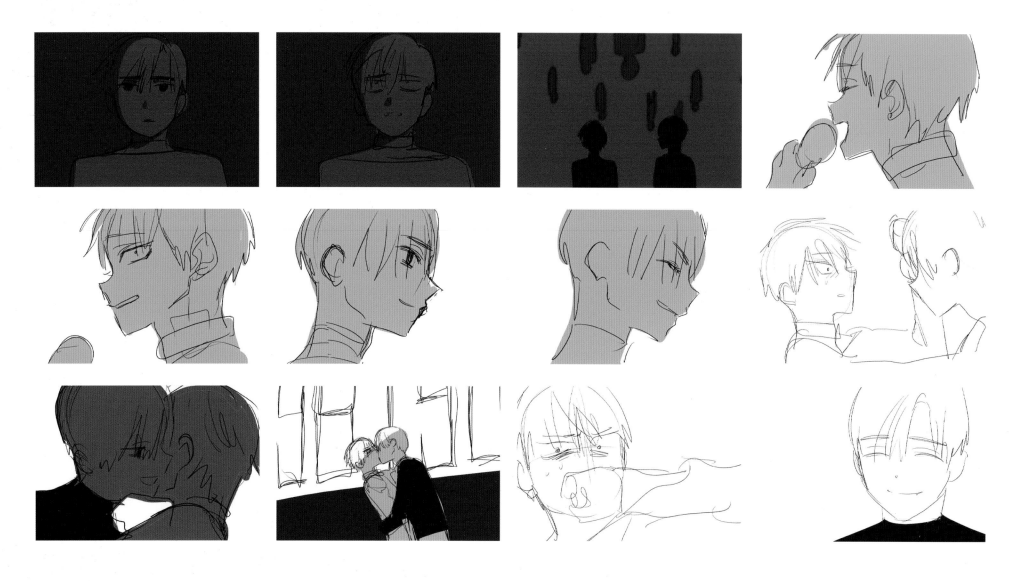

[ROUND 6 기획 1] ROUND 3가 한창 제작되고 있을 당시, 큐멩 공동 감독이 ROUND 6 1차 기획을 내놓은 상황이었다. 초기 기획 속에 담긴 이반과 틸의 애틋한 관계성이 미지-수아의 관계성과 겹치는 부분이 있어, 긴 회의 끝에 미지-수아와는 차이를 두기 위해 애틋함보다 소유욕, 통제, 집착 쪽으로 노선을 변경했다.

ROUND 6 기획 2-1

#공포 #비극

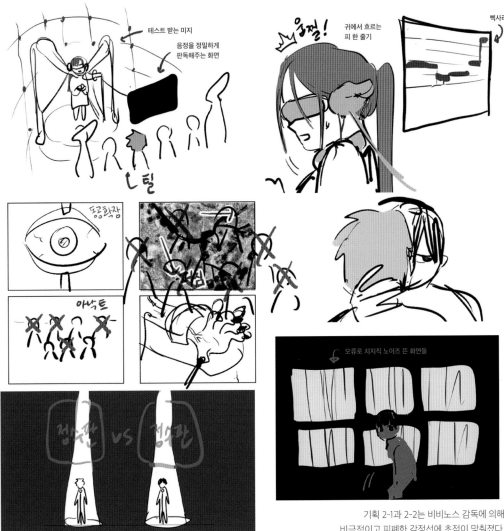

기획 2-1과 2-2는 비비노스 감독에 의해
비극적이고 피폐한 감정선에 초점이 맞춰졌다.

ROUND 6 기획 2-2

#감정적 #피폐

미지의 실종으로 인해 상심한 틸. 그는 에일리언 스테이지의 다음 라운드를 위해 무대에
서게 되지만 삶의 의지가 더 이상 없어 보인다.

이반은 축 늘어진 틸을 바라보다 어릴 적 아낙트 가든에서부터 그와 몸싸움을 하며 알고
있는 특정 트라우마를 건드리는 스킨십으로 일부러 그의 화를 돋운다.

자꾸만 본인을 건드리는 이반에게 화가 난 틸은 그를 향한 분노를 노래로 표현하며 다시
에너지 가득한 노래를 부르기 시작한다.

과거의 기억과 교차되는 그들의 노래. 그렇게 노래는 점점 종국에 다다르고, 자신의
승리를 직감한 틸이 옆을 바라본 그때,

반전 포인트. 노래도 순간 끊기며 정적

예상과는 다르게 현 상황에 만족스러운 듯 섬뜩한 웃음을 띠며 틸을 바라보는 이반.
그의 표정은 그 어느 때보다 생기 있고 고양감에 차 있다.

생존을 갈망하거나 동료의 죽음에 공감하며 슬퍼하기는커녕 지금 이 순간을 평생
기다려 왔던 것처럼… 짧게 어렸을 때 모습이 데자뷔처럼 교차된다.

이반의 계략으로 체벌을 받고 구속되어 있던 틸이 잠시 정신을 잃고 어렵게 눈을
떴을 때, 바로 보인 것은 새빨간 동공이었다. 자신의 다친 모습을 만족스럽게
관찰하는 듯한 새빨간 동공.

다시 무대로 돌아오면 무언가를 중얼거리는 이반의 입 모양이 클로즈업.

다시 노래 재개

그 표정에 틸은 순간 당황하며 굳고, 그런 틸에게 입을 맞추는 이반.
점수판은 움직이고 틸이 승리한다.

쓰러진 이반의 시체를 바라본 틸은 타는 듯한 새빨간 하늘과 떨어지는 운석(이반)
아래서 벗어날 수 없는 본인의 모습을 깨닫고 절망한다.

그 순간 관객석에서 환상인 듯 아닌 듯 짧은 머리가 된 미지를 스치듯 본다.

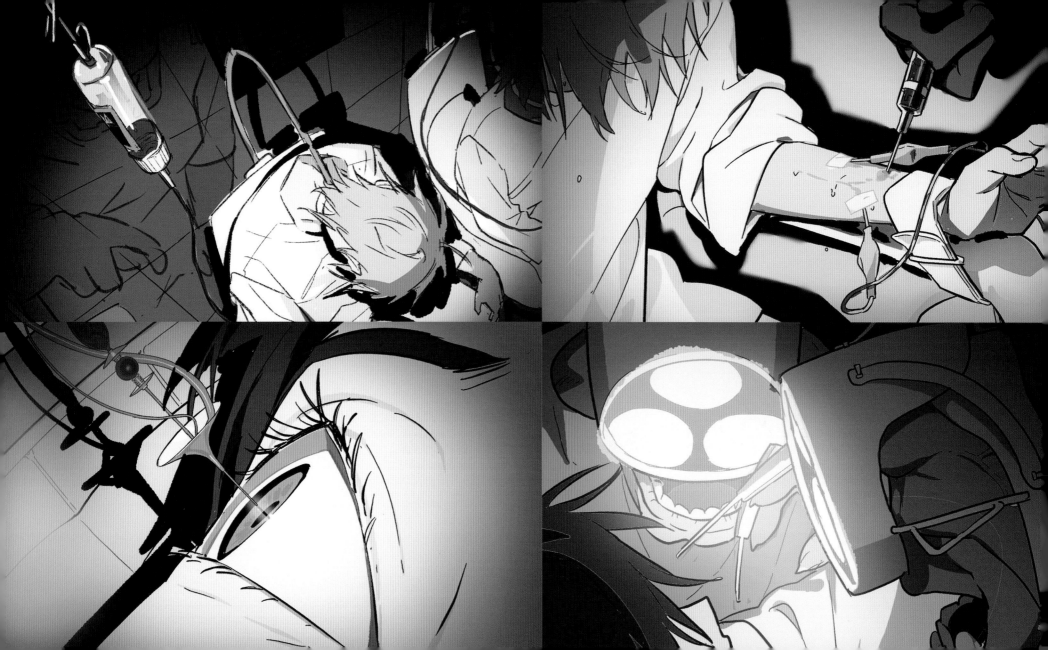

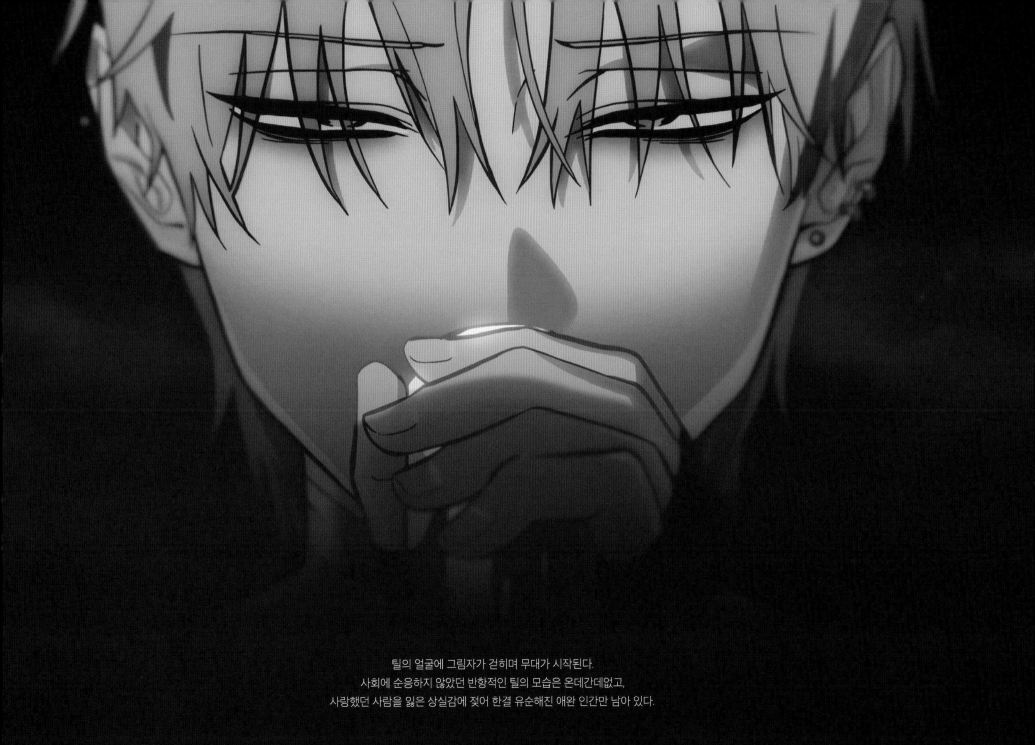

틸의 얼굴에 그림자가 걷히며 무대가 시작된다.
사회에 순응하지 않았던 반항적인 틸의 모습은 온데간데없고,
사랑했던 사람을 잃은 상실감에 젖어 한결 유순해진 애완 인간만 남아 있다.

195

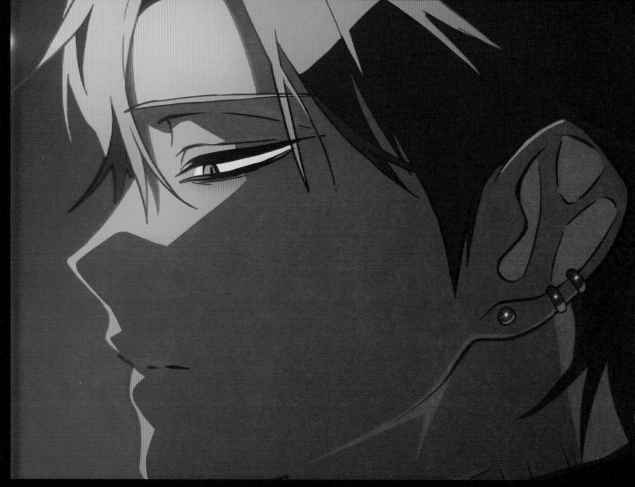

틸 잘생김 보존 법칙

✧ 그림자의 굴곡이 강하면 안 됨

✧ 무조건 시선이 눈 쪽으로 시원하게 떨어지게끔 함

✧ 남자다운 선을 잡겠다고 자꾸 선화를 각지게 하면 안 됨

✧ 머리가 날렵하게 일자로 떨어져야 함

틸의 사나운 인상과 보호 본능을 일으키는 모습이 공존해야 했기에
ROUND 6 제작 당시 레이아웃부터 꽤 많은 공을 들였다.

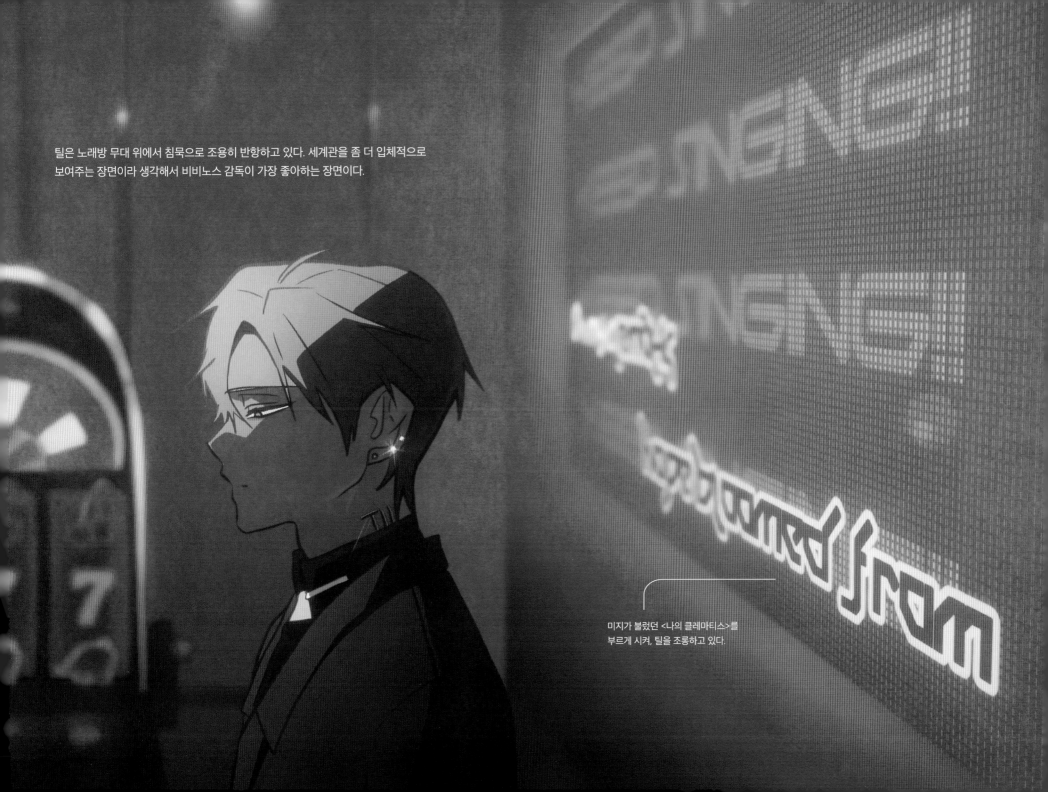

틸은 노래방 무대 위에서 침묵으로 조용히 반항하고 있다. 세계관을 좀 더 입체적으로
보여주는 장면이라 생각해서 비비노스 감독이 가장 좋아하는 장면이다.

미지가 불렀던 <나의 클레마티스>를
부르게 시켜, 틸을 조롱하고 있다.

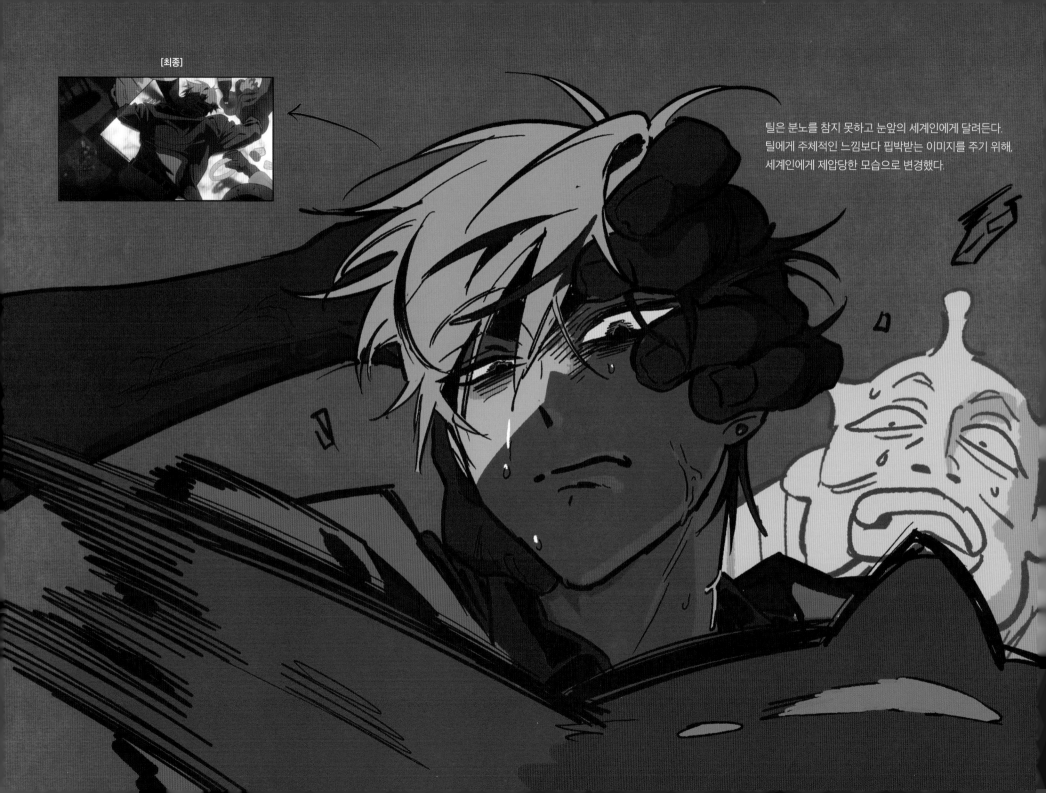

[최종]

틸은 분노를 참지 못하고 눈앞의 세계인에게 달려든다.
틸에게 주체적인 느낌보다 핍박받는 이미지를 주기 위해,
세계인에게 제압당한 모습으로 변경했다.

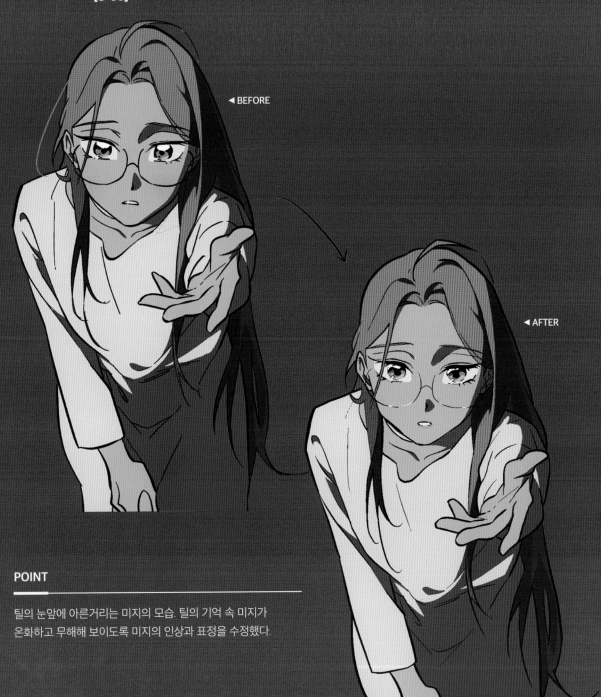

◀ BEFORE

◀ AFTER

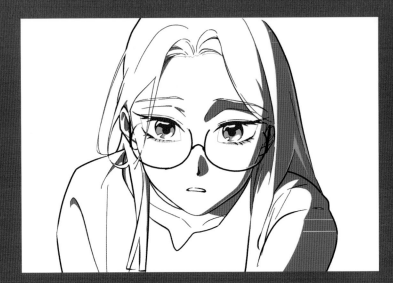

▲ 변경 전

▲ 변경 후

POINT

틸의 눈앞에 아른거리는 미지의 모습. 틸의 기억 속 미지가
온화하고 무해해 보이도록 미지의 인상과 표정을 수정했다.

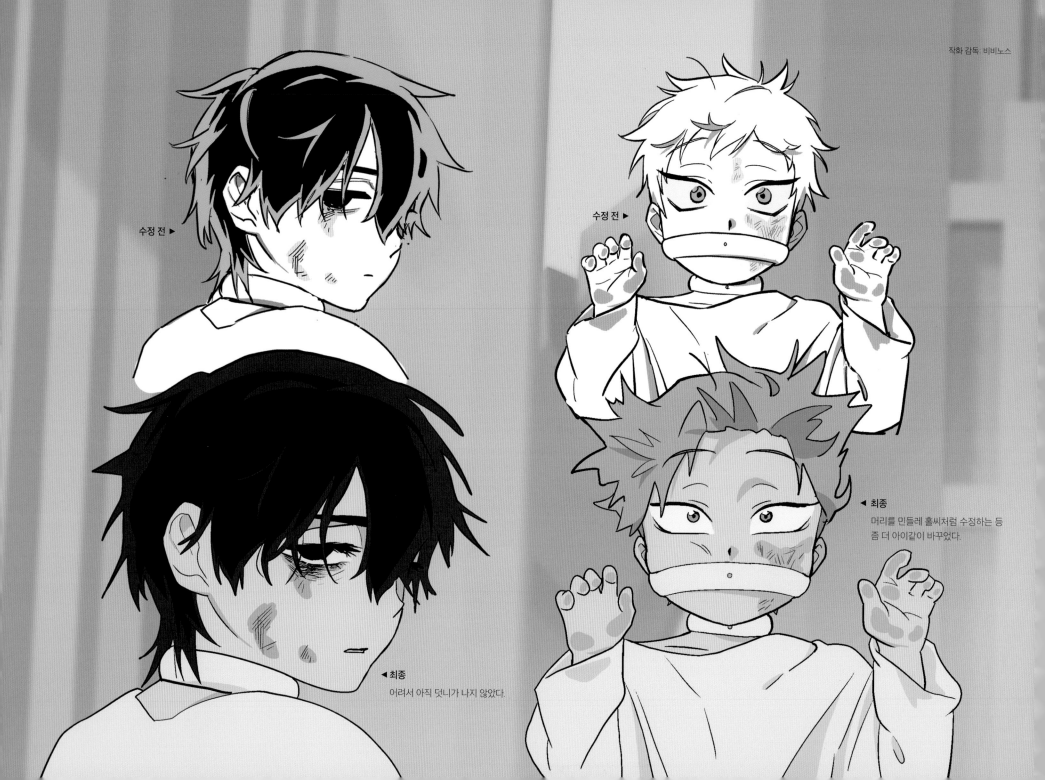

작화 감독: 비비노스

수정 전 ▶

수정 전 ▶

◀ 최종
머리를 민들레 홀씨처럼 수정하는 등
좀 더 아이같이 바꾸었다.

◀ 최종
어려서 아직 덧니가 나지 않았다.

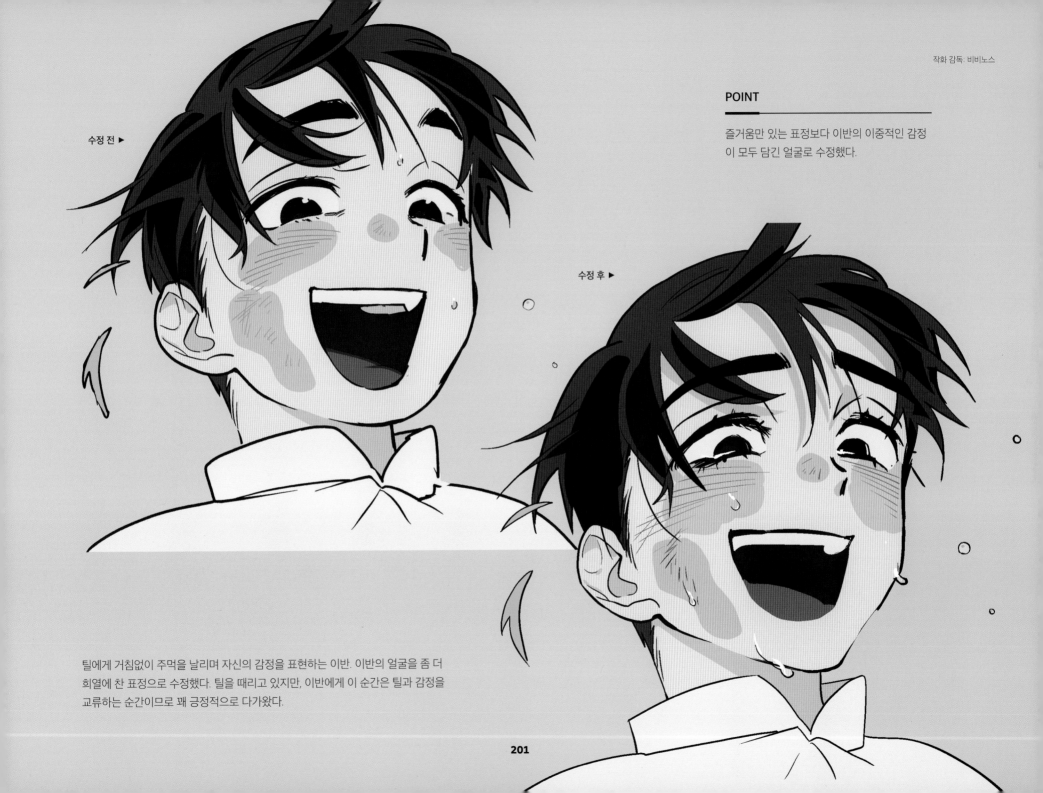

POINT

즐거움만 있는 표정보다 이반의 이중적인 감정
이 모두 담긴 얼굴로 수정했다.

수정 전 ▶

수정 후 ▶

틸에게 거침없이 주먹을 날리며 자신의 감정을 표현하는 이반. 이반의 얼굴을 좀 더
희열에 찬 표정으로 수정했다. 틸을 때리고 있지만, 이반에게 이 순간은 틸과 감정을
교류하는 순간이므로 꽤 긍정적으로 다가왔다.

201

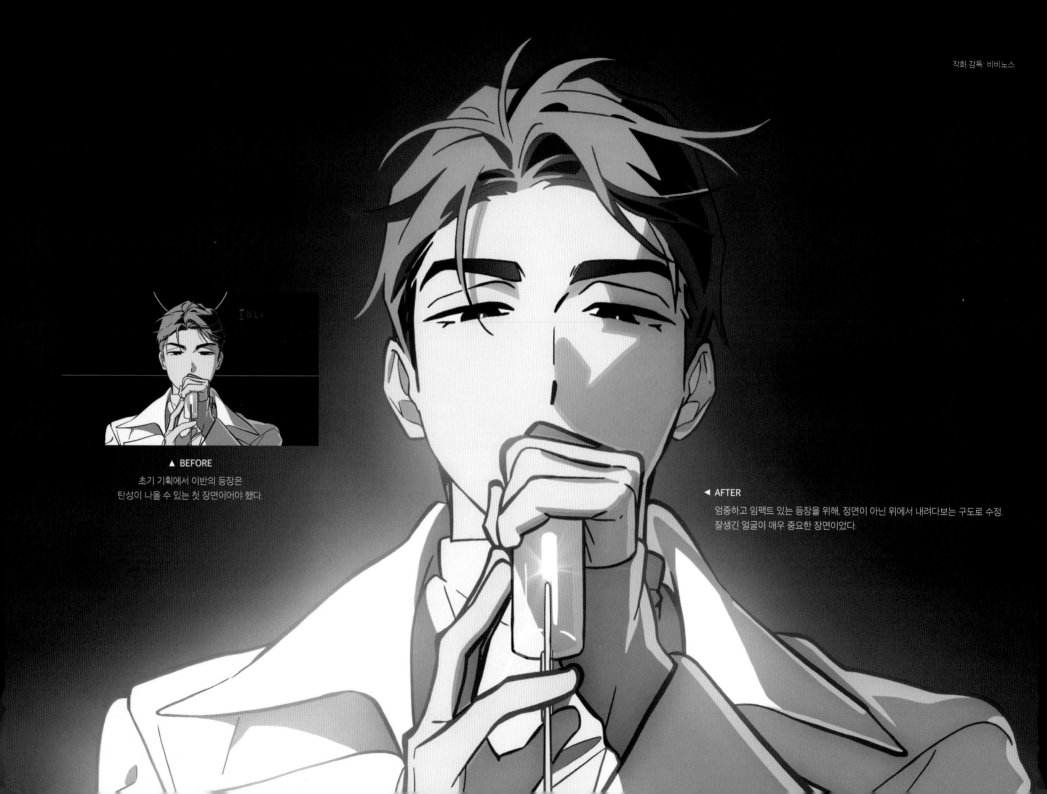

작화 감독: 비비노스

▲ BEFORE

초기 기획에서 이반의 등장은
탄성이 나올 수 있는 첫 장면이어야 했다.

◀ AFTER

엄중하고 임팩트 있는 등장을 위해, 정면이 아닌 위에서 내려다보는 구도로 수정.
잘생긴 얼굴이 매우 중요한 장면이었다.

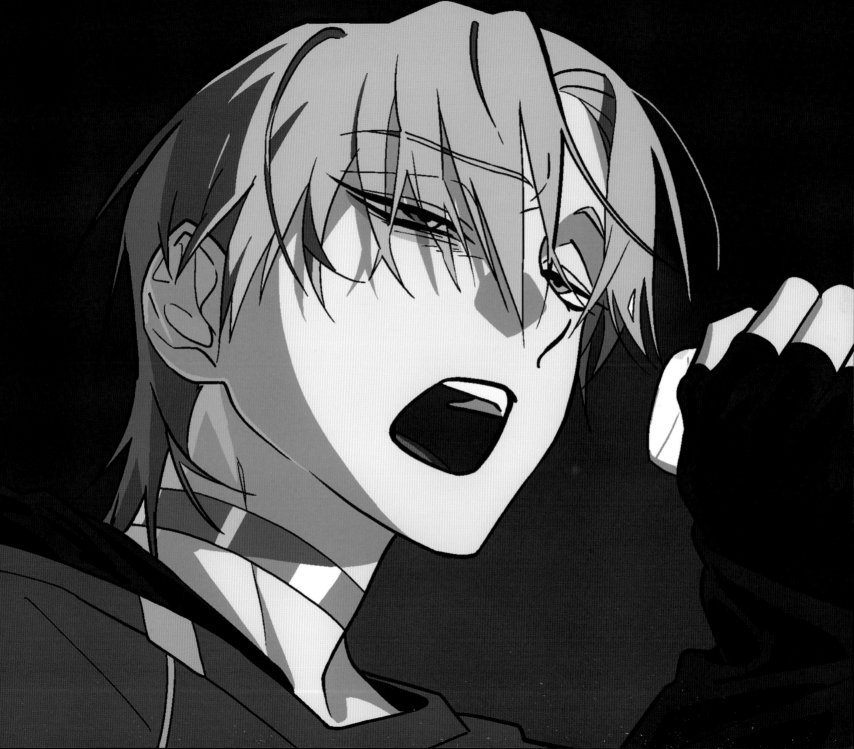

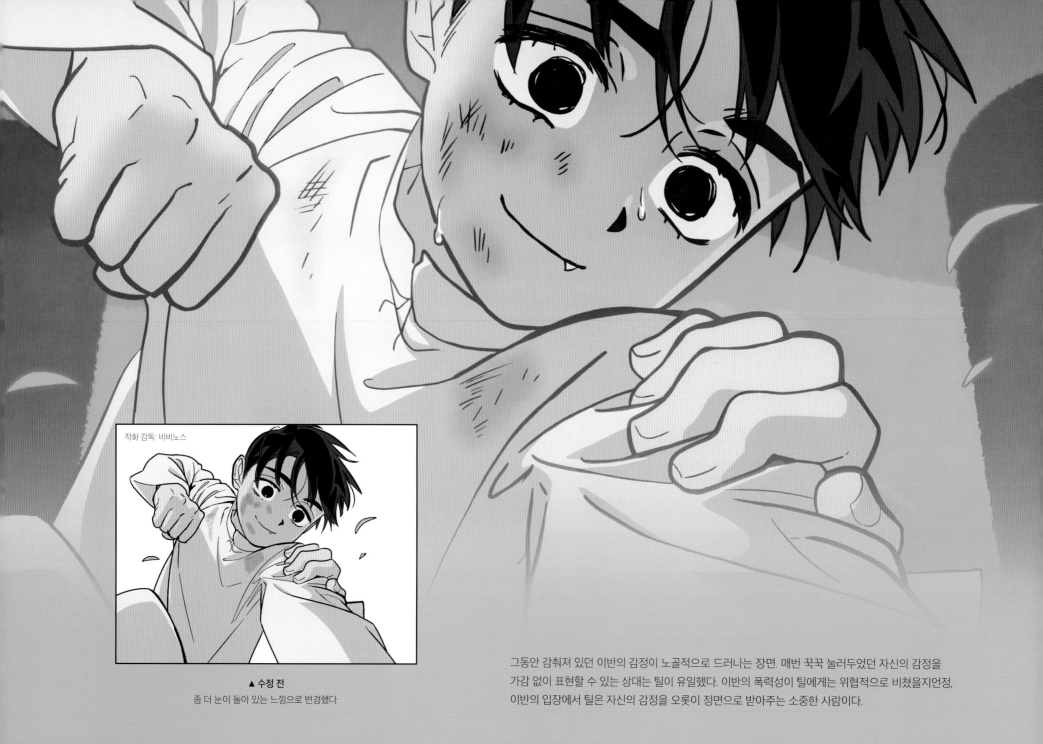

작화 감독: 비비노스

▲ 수정 전
좀 더 눈이 돌아 있는 느낌으로 변경했다.

그동안 감춰져 있던 이반의 감정이 노골적으로 드러나는 장면. 매번 꾹꾹 눌러두었던 자신의 감정을
가감 없이 표현할 수 있는 상대는 틸이 유일했다. 이반의 폭력성이 틸에게는 위협적으로 비쳤을지언정,
이반의 입장에서 틸은 자신의 감정을 오롯이 정면으로 받아주는 소중한 사람이다.

자신의 감정을 처음으로 받아준 존재가 틸이었으니, 이반은 틸에게 끌리지 않을 수 없었다.
이반은 틸 옆에 꼭 붙어 자신의 존재를 알아 달라는 듯 틸을 계속 귀찮게 했다.
표현이 서툴던 어린 시절, 아무 말 없이 틸을 따라다녔기에 틸은 이반을 도무지 이해할 수 없었다.

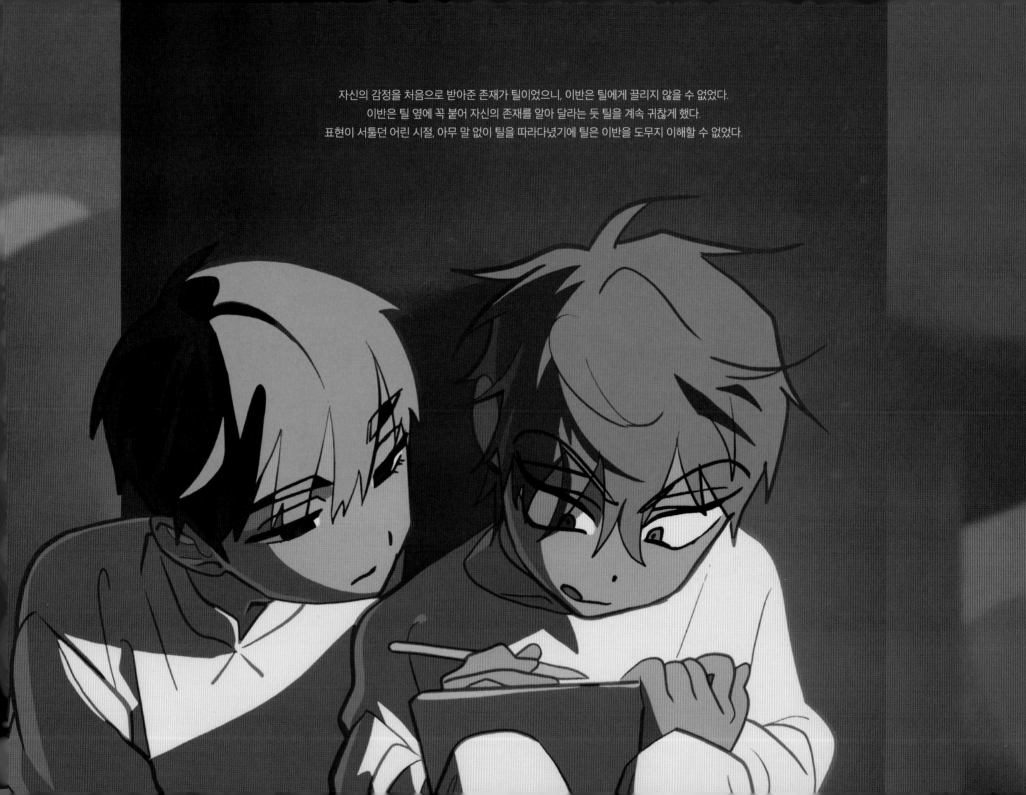

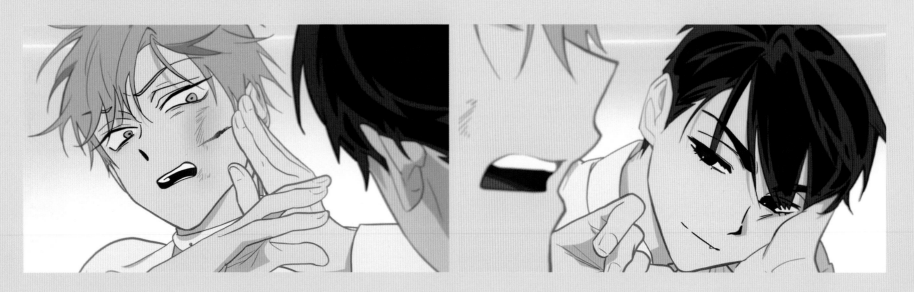

성장을 해도 이반의 이상한 행동은 계속된다. 교묘하게 다른 사람들이 보지 않는 곳에서 틸을 건드렸고,
더욱 치밀해진 이반의 도발에 틸은 학을 떼며 열심히 그를 무시하기로 했다.

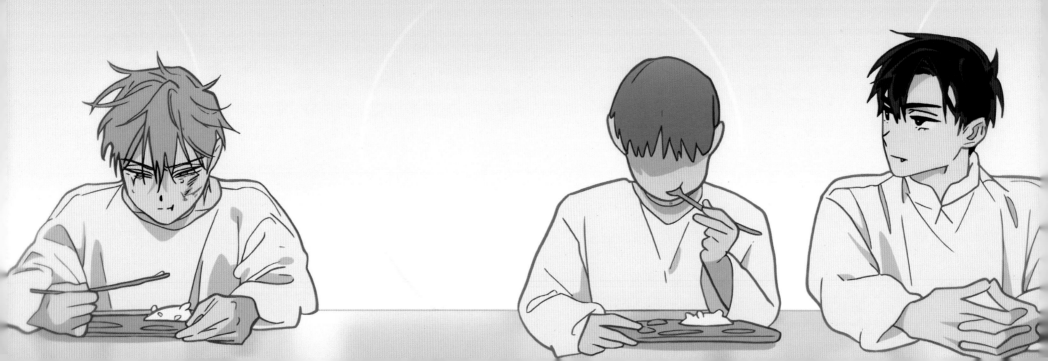

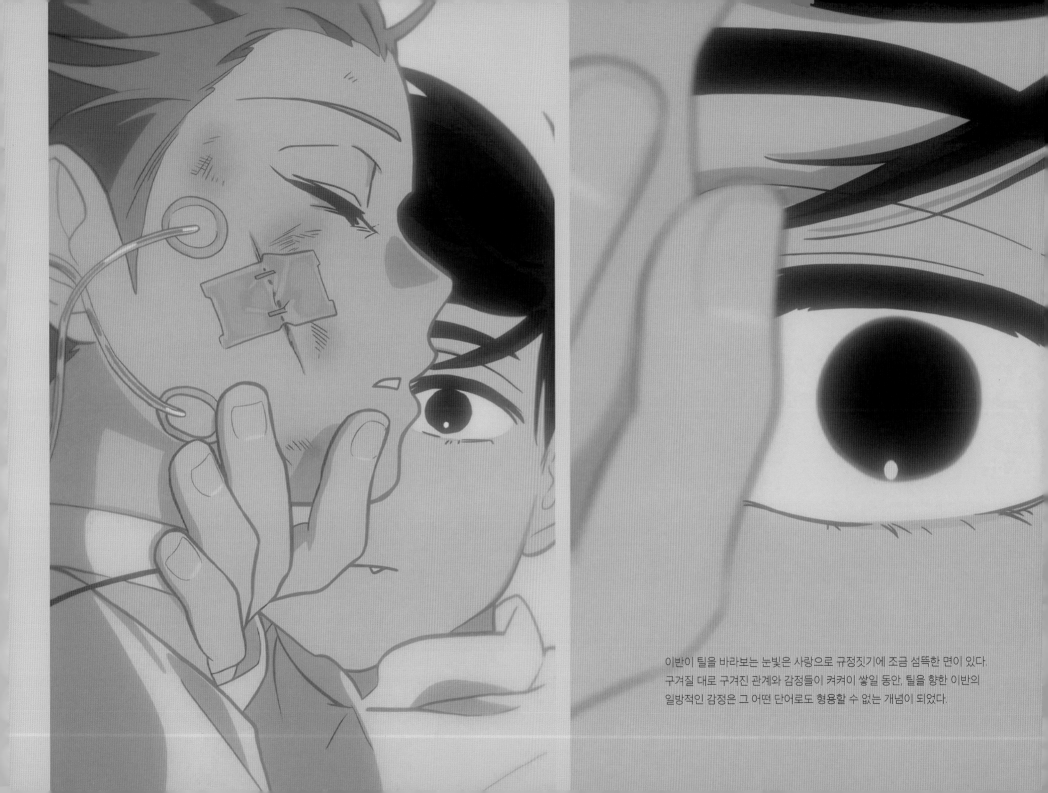

이반이 틸을 바라보는 눈빛은 사랑으로 규정짓기에 조금 섬뜩한 면이 있다.
구겨질 대로 구겨진 관계와 감정들이 켜켜이 쌓일 동안, 틸을 향한 이반의
일방적인 감정은 그 어떤 단어로도 형용할 수 없는 개념이 되었다.

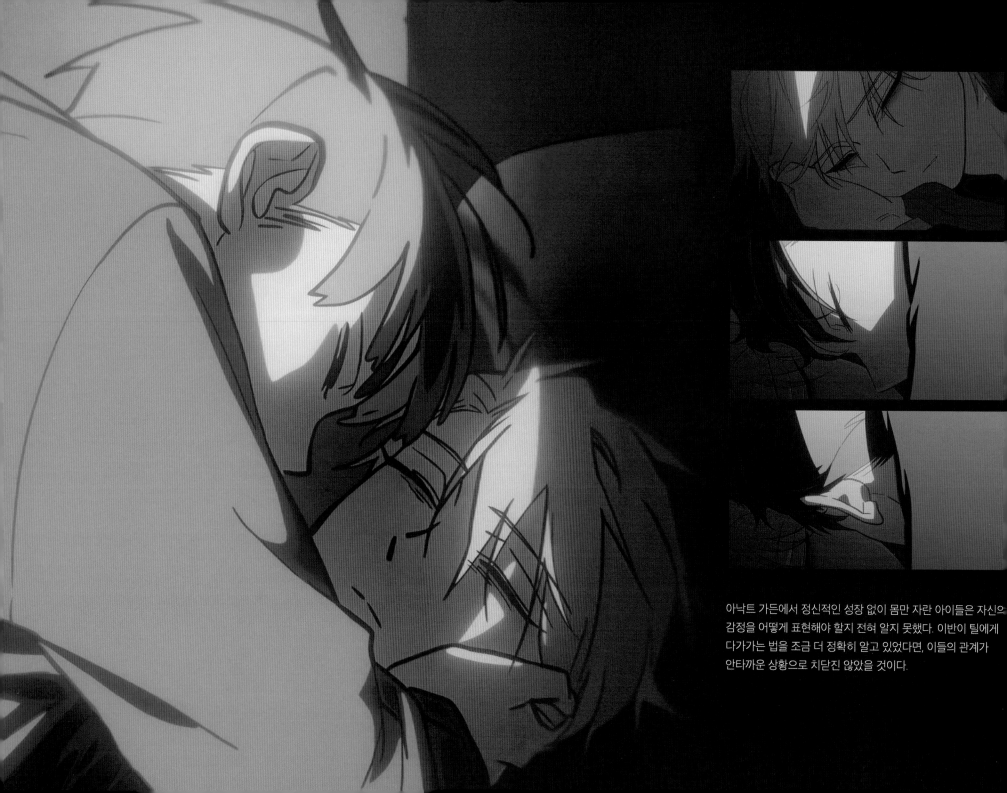

아낙트 가든에서 정신적인 성장 없이 몸만 자란 아이들은 자신의
감정을 어떻게 표현해야 할지 전혀 알지 못했다. 이반이 틸에게
다가가는 법을 조금 더 정확히 알고 있었다면, 이들의 관계가
안타까운 상황으로 치닫진 않았을 것이다.

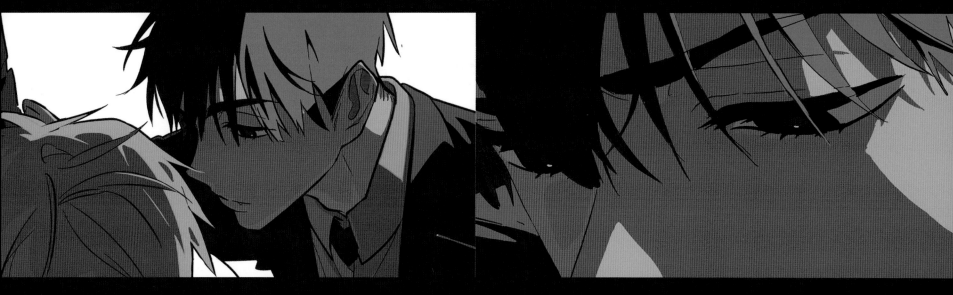

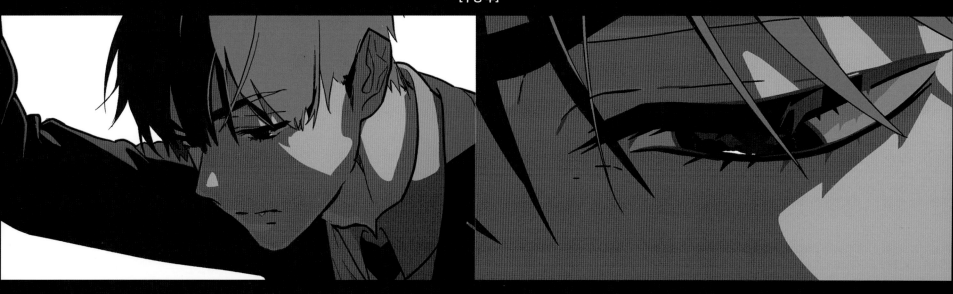

작화 감독: 비비노스

이반이 틸을 바라보는 복잡한 표정이 더욱 잘 보여야 했다. 그의 눈이 한눈에 들어오도록 수정하면서 이반이 가진 연민과 분노가 두드러졌다.

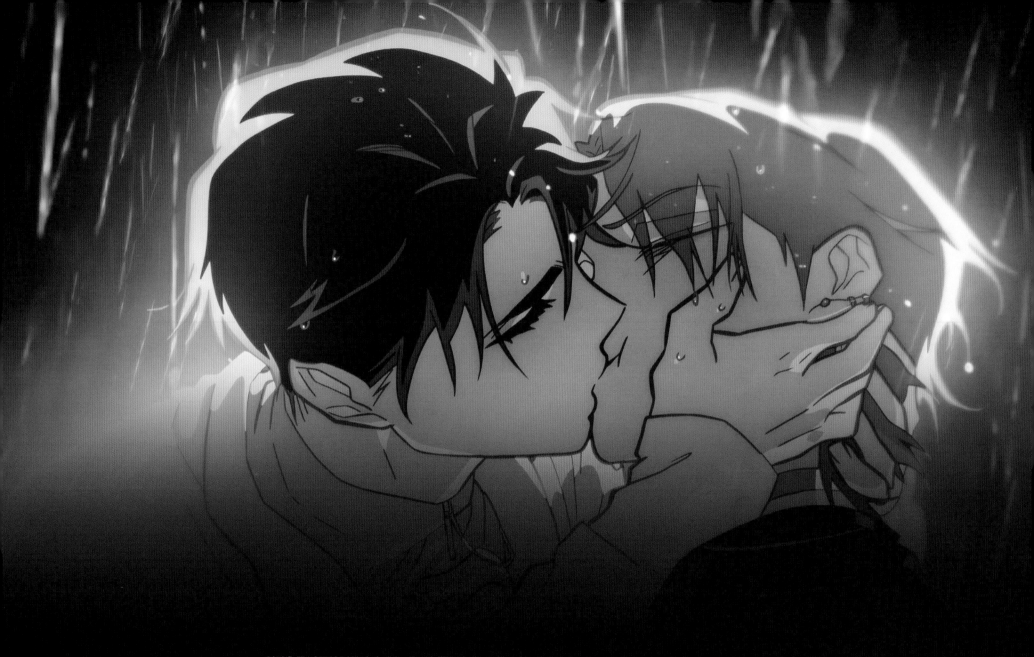

입맞춤은 지금의 인류에게 매우 생소한 행위였다. 아낙트 가든에서 한번은 볼에 입을 맞추는 것이 유행했던 적이 있었는데,
이것은 이반의 뇌리에 남아 어떤 아이디어를 제공했다. 이반의 돌발 행동은 세계인들에게 충격을 선사하기 아주 좋은 퍼포먼스였다.
이 행동은 이반이 심사숙고 끝에 내린 결론이었으므로 단순한 키스가 아니어야 했다. 다양한 감정이 휘몰아치듯 지나가는 연기가 필요했던 구간이다.

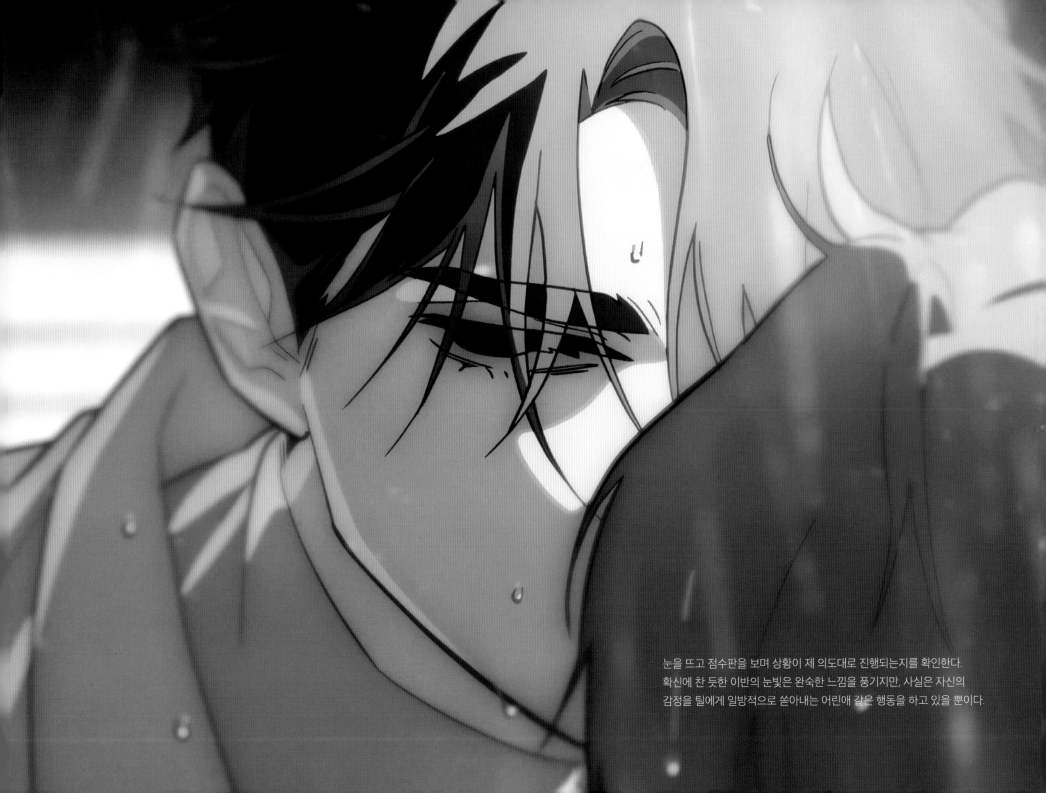

눈을 뜨고 점수판을 보며 상황이 제 의도대로 진행되는지를 확인한다. 확신에 찬 듯한 이반의 눈빛은 완숙한 느낌을 풍기지만, 사실은 자신의 감정을 틸에게 일방적으로 쏟아내는 어린애 같은 행동을 하고 있을 뿐이다.

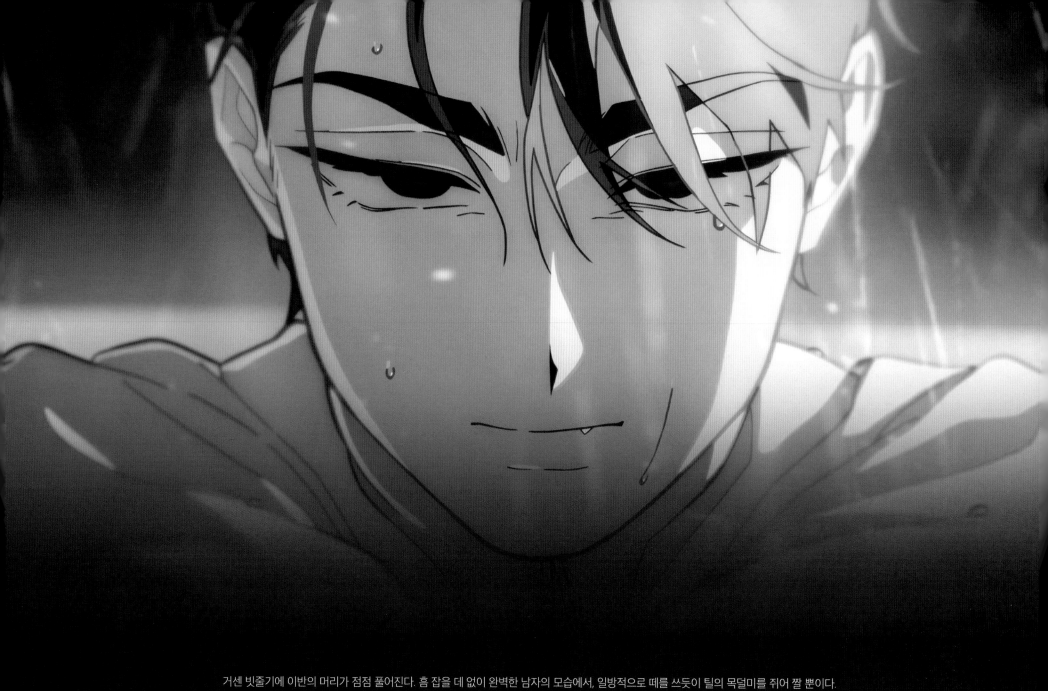

거센 빗줄기에 이반의 머리가 점점 풀어진다. 흠 잡을 데 없이 완벽한 남자의 모습에서, 일방적으로 떼를 쓰듯이 틸의 목덜미를 쥐어 짤 뿐이다.

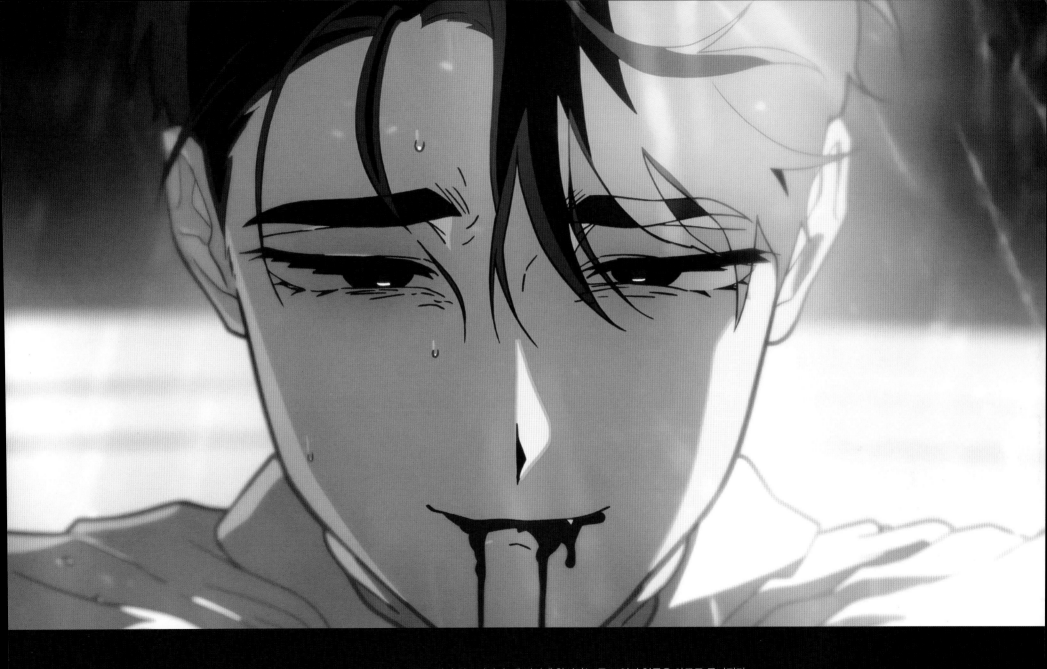

틸의 얼굴을 바라보던 이반의 표정이 일그러지며, 제 결정에 확신하는 듯 보였던 얼굴은 와르르 무너진다.

피를 쏟으며 애틋하게 웃는 이반의 속마음이 어땠을지는 그 누구도 알 수 없다. 당사자가 아니면 알 수 없는 그 깊고 오묘한 감정을 담고 싶었다.

상대에게 일방적으로 감정을 쏟아내고 죽는다는 점에서 이반은 수아와 비슷할지도 모르지만, 그 진위와 맥락은 전혀 달랐다.

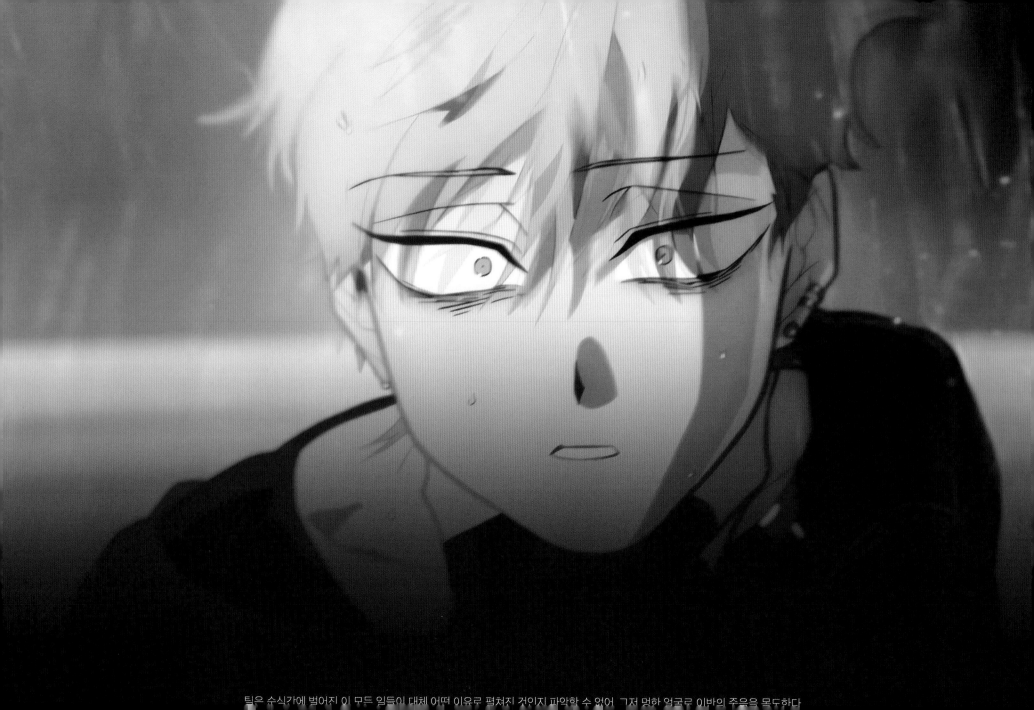

틸은 순식간에 벌어진 이 모든 일들이 대체 어떤 이유로 펼쳐진 것인지 파악할 수 없어 그저 멍한 얼굴로 이반의 죽음을 목도한다

함성 소리인지 빗소리인지 헤아릴 수 없는 무대 가운데,
시간이 멈춘 것처럼 틸의 사고도 정지됐다.
눈앞에서 벌어진 죽음은 지금의 틸이 감당할 수 없는 사건이었다.

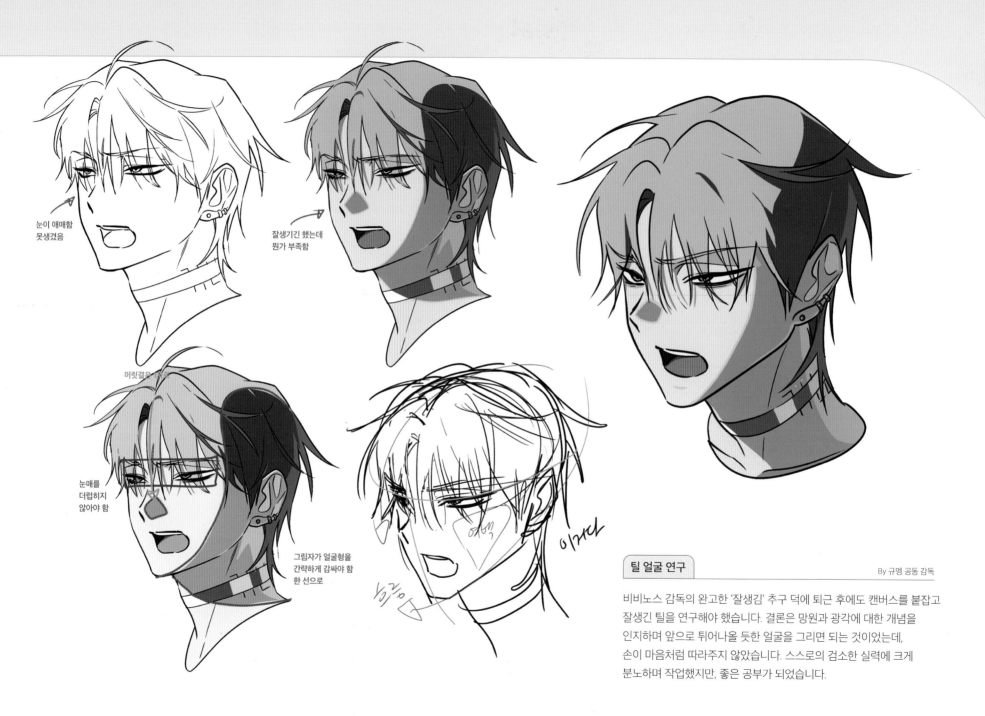

눈이 애매함
못생겼음

잘생기긴 했는데
뭔가 부족함

머릿결을

눈매를
더럽히지
않아야 함

그림자가 얼굴형을
간략하게 감싸야 함
한 선으로

아라다

오라

이라다

틸 얼굴 연구

By 규멩 공동 감독

비비노스 감독의 완고한 '잘생김' 추구 덕에 퇴근 후에도 캔버스를 붙잡고
잘생긴 틸을 연구해야 했습니다. 결론은 망원과 광각에 대한 개념을
인지하며 앞으로 튀어나올 듯한 얼굴을 그리면 되는 것이었는데,
손이 마음처럼 따라주지 않았습니다. 스스로의 검소한 실력에 크게
분노하며 작업했지만, 좋은 공부가 되었습니다.

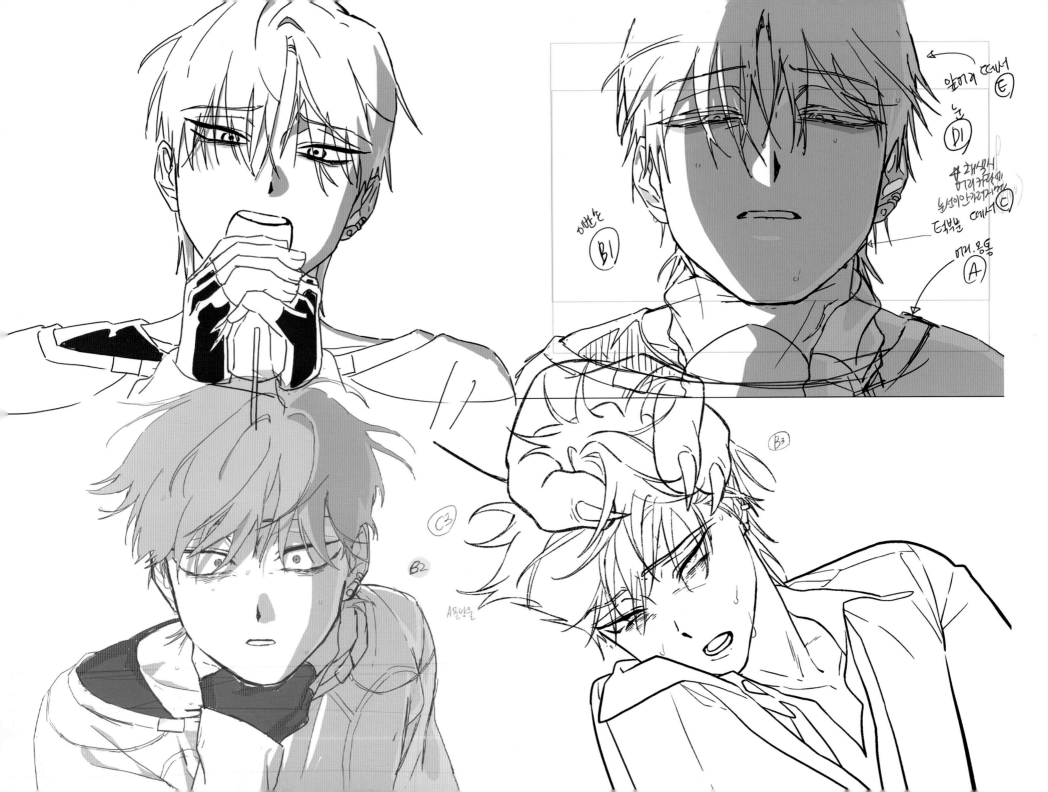

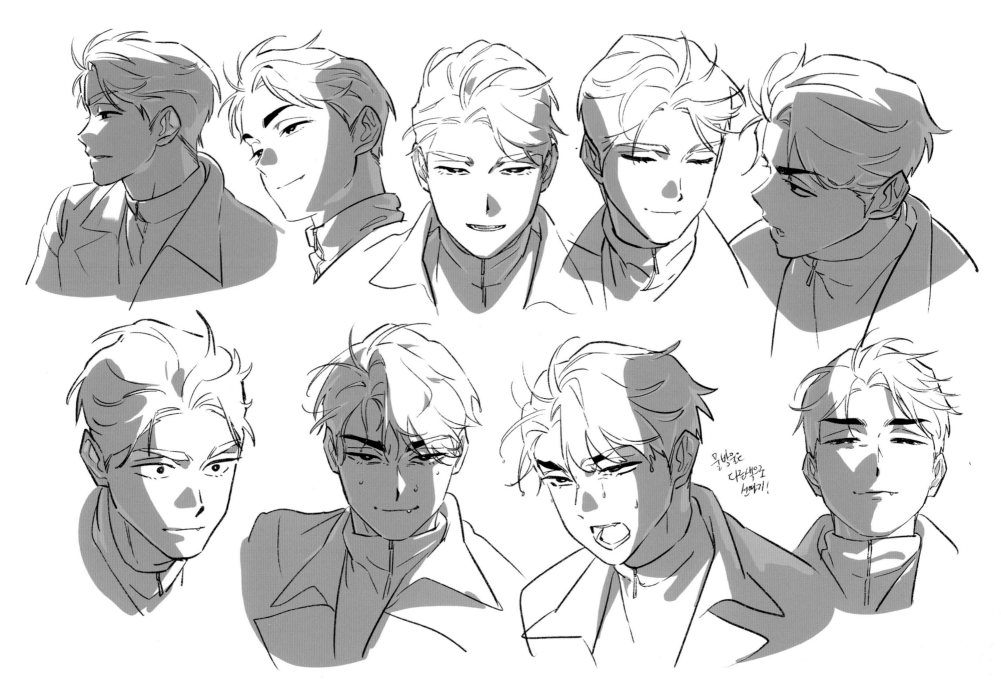

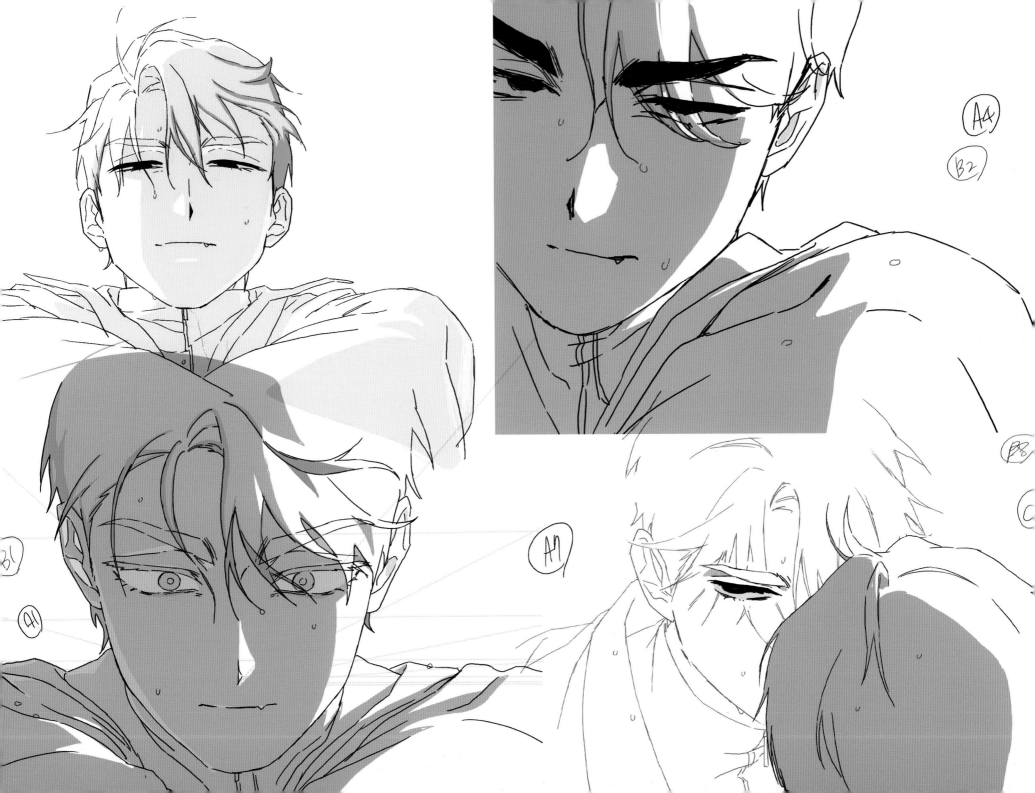

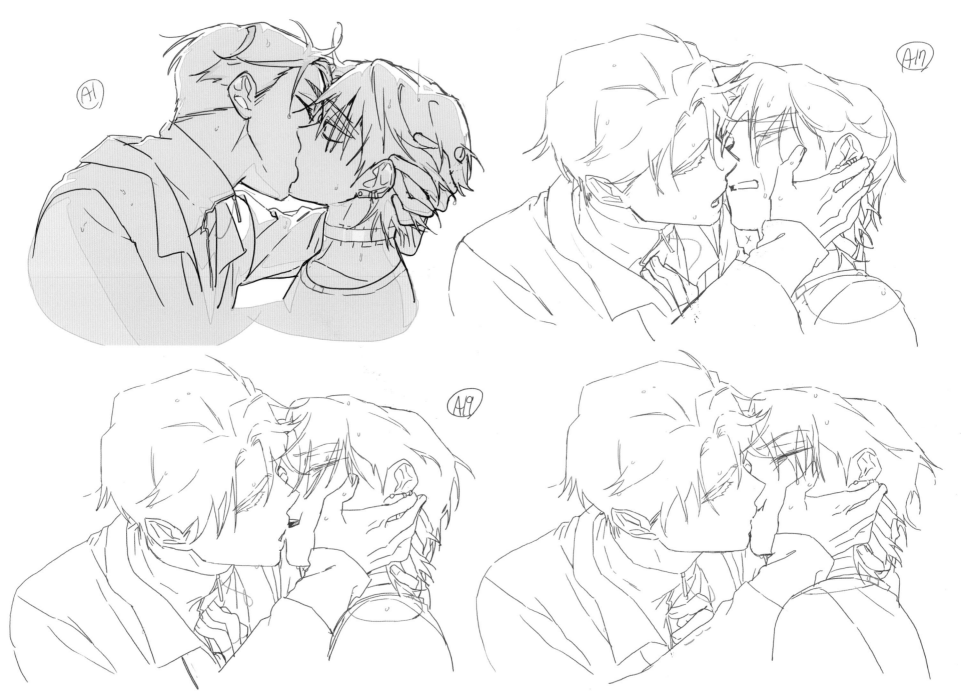

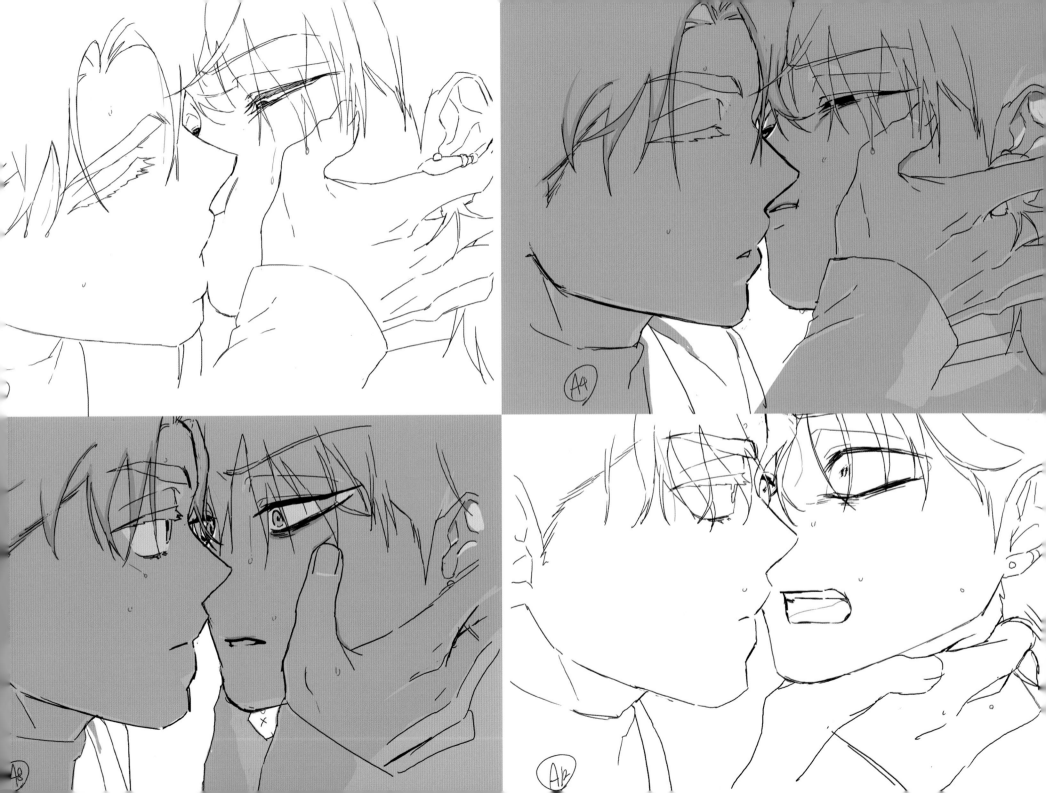

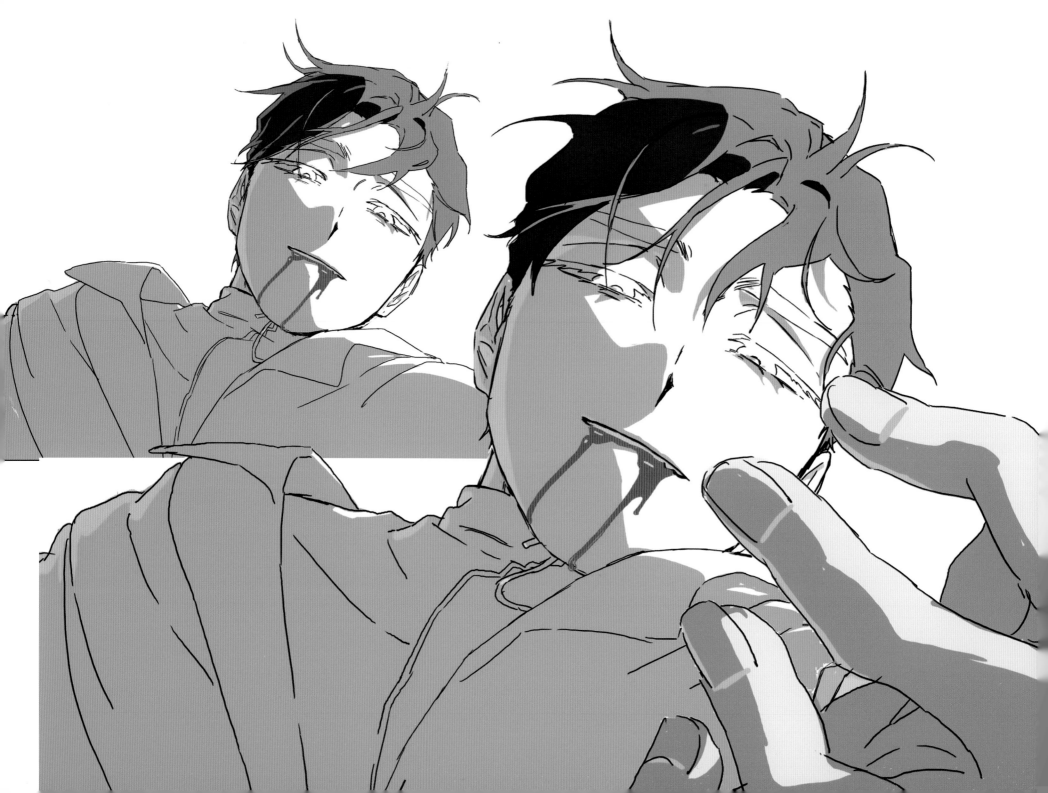

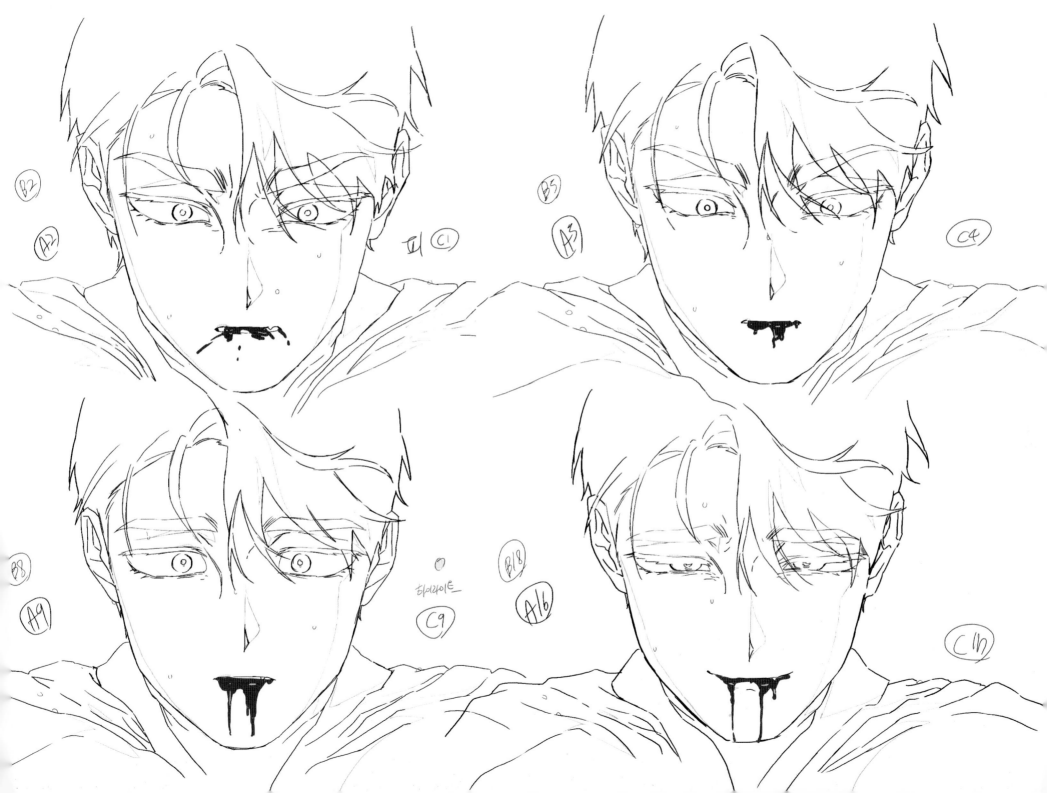

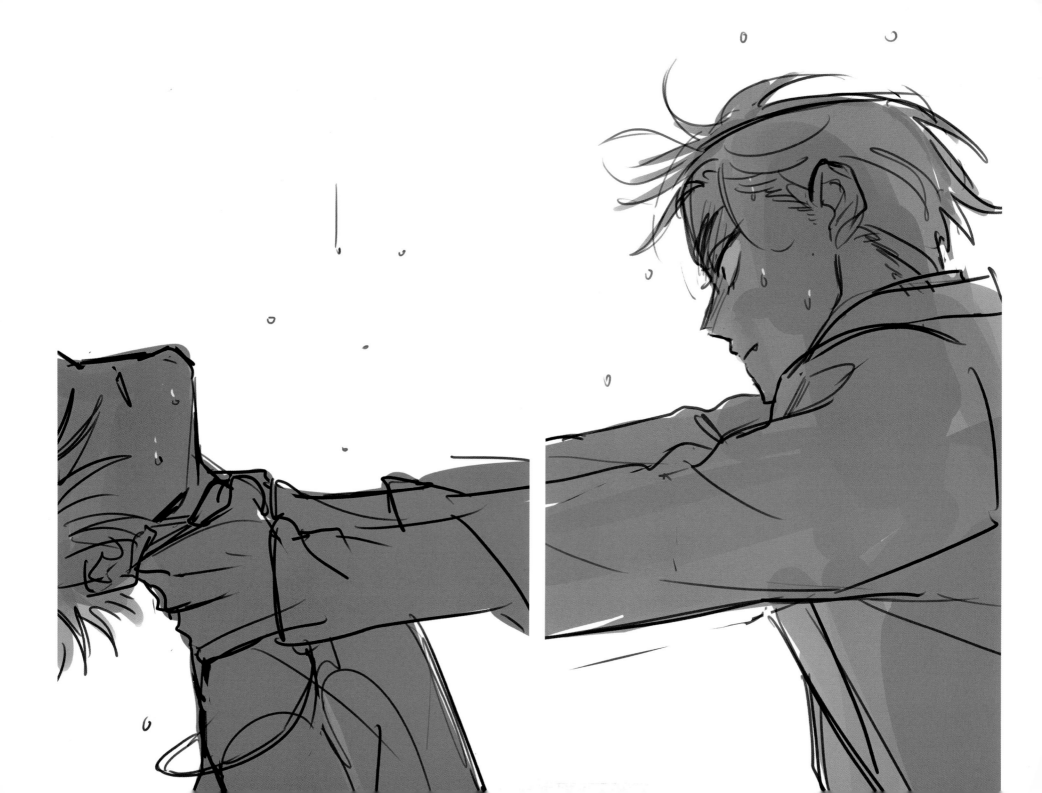

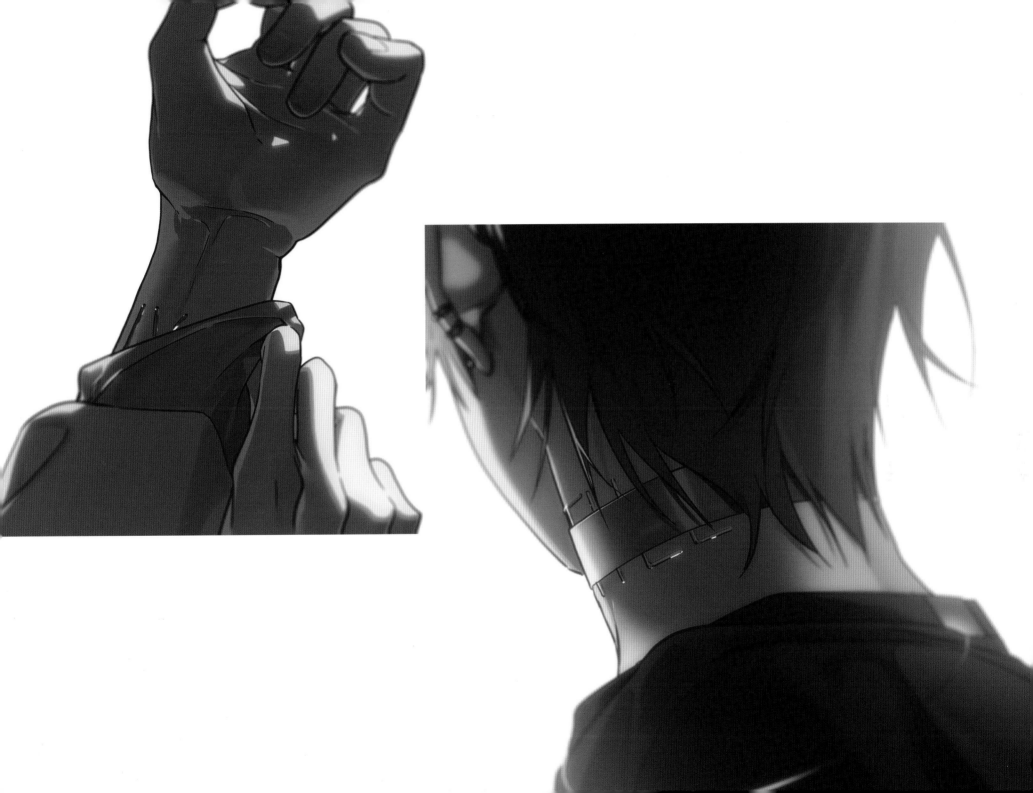

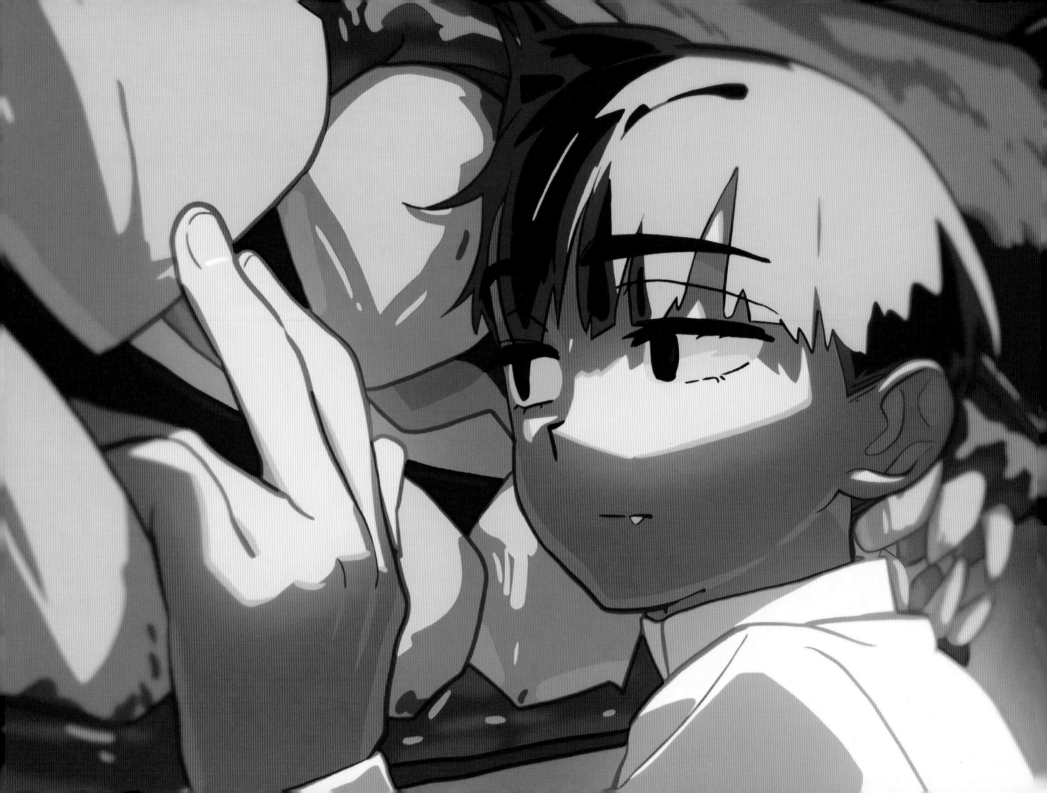

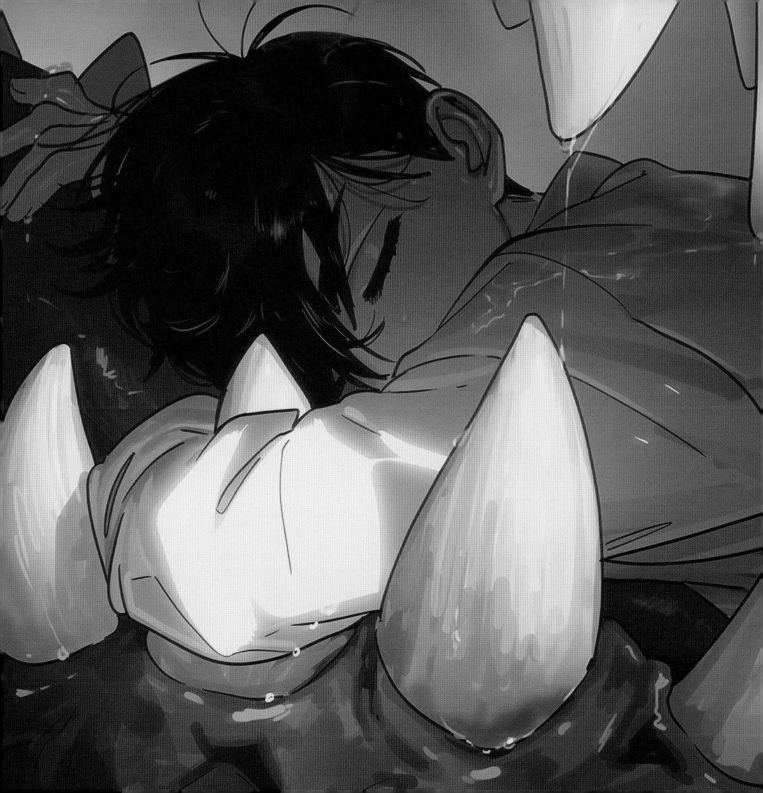

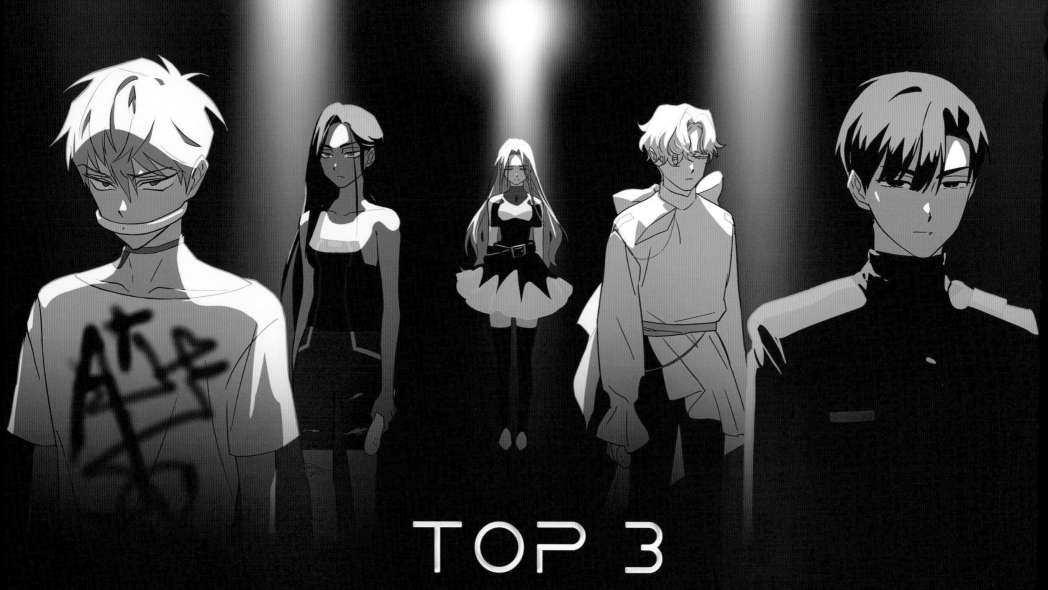

TOP 3

ALIEN STAGE

TOP 1

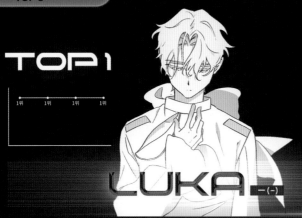

LUKA -(-)

#에이스테 전 우승자 #무대 위의 황제 #끝나지 않는 전성기

아낙트 시절부터 전 시즌까지 1등을 한 번도 놓친 적 없는 레전더리 스타. 이 정도의 영향력을 펼친 스타는 세계인을 통틀어 손가락을 꼽을 정도이며 '루카 신드롬'이라는 신조어를 남기기도 했다. 현재 우주는 그의 작은 손짓 하나에도 열광한다.

TOP 2

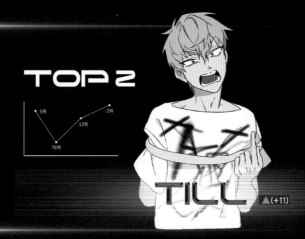

TILL ▲(+11)

#괴물 신인 #천재 아티스트 #트러블 메이커

실시간 데뷔 무대에서 세계인을 살해하는 퍼포먼스를 보여 틸을 하차시키라는 항의가 빗발쳤다. 이러한 논란 속에서도 동시에 각종 음원차트 1위, 1분기 앨범 판매량 1위를 찍으며 그의 천재적인 작곡 실력과 무대 능력을 다시 증명하였다.

TOP 3

IVAN ▲(+11)

#BLOCELL 선정 브랜드 평판 1위 #각종 브랜드 섭렵 중 #차세대 CF 스타

다른 출연자들과 달리 특별히 눈에 띄는 부분이 없어 순위가 낮았으나, 안정적으로 순위를 올려 높은 신뢰도를 가진 호감형 라이징 스타로 자리 잡았다. 현재 각종 인지도 있는 브랜드의 러브콜을 받고 있으며 잘생긴 외모와 젠틀한 매너로 소녀 세계인 사이에서 인기가 많다.

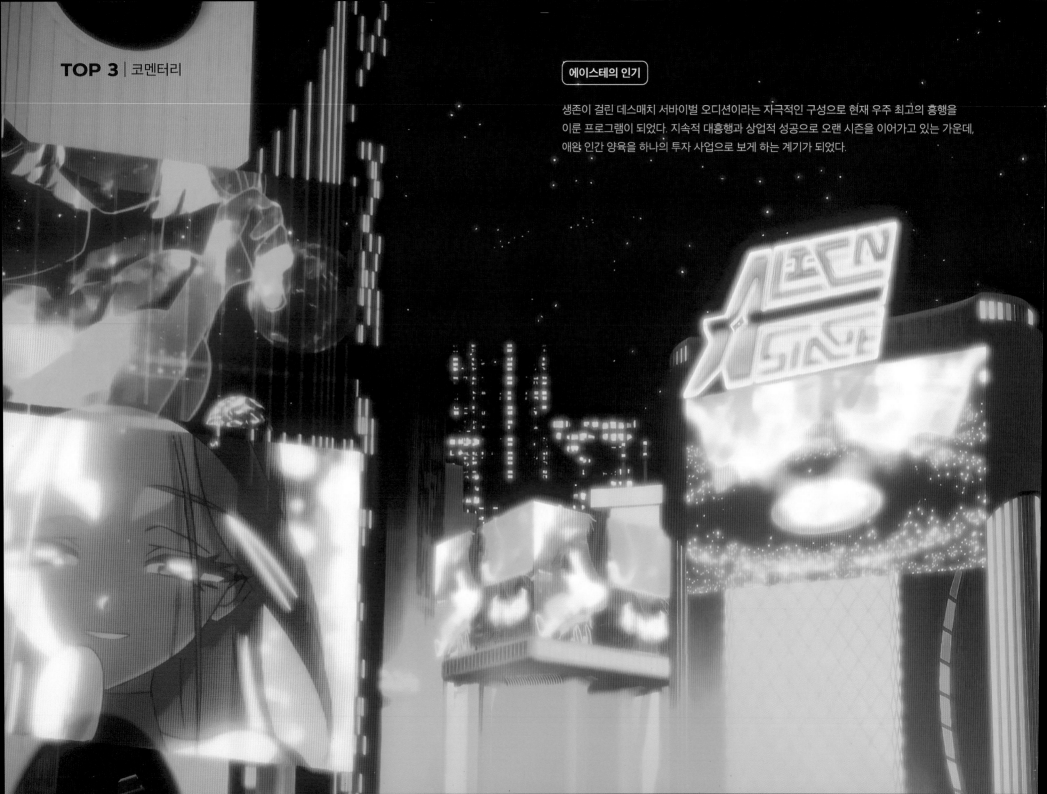

에이스테의 인기

생존이 걸린 데스매치 서바이벌 오디션이라는 자극적인 구성으로 현재 우주 최고의 흥행을
이룬 프로그램이 되었다. 지속적 대흥행과 상업적 성공으로 오랜 시즌을 이어가고 있는 가운데,
애완 인간 양육을 하나의 투자 사업으로 보게 하는 계기가 되었다.

목숨이 달린 무대 위에서 탄생하는 드라마틱한 순간을 소비한다. 무대에 오르기 전 애완 인간들은
아낙트 시설에서 생명의 생사에 대한 개념을 모호하게 배우기 때문에 실제 죽음의 의미를
모르는 경우가 대부분인데, 눈앞에서 '진짜 죽음'을 목격했을 때 반응이 매우 가관이다.
(가끔 각종 패러디나 밈으로 소비되기도 한다.)

에이스테에서 우승한 가디언에게는 막대한 혜택이 주어진다. 부와 명예는 물론이며,
우승한 애완 인간으로 벌 수 있는 부가 수입은 전부 가디언의 몫. 또한 유토피아 입주권을
획득하게 되는데, 그곳에서는 상위 0.1%의 삶을 누릴 수 있어 이를 위해 우수한 애완 인간
참가자 양성에 도전하는 세계인들이 많다.

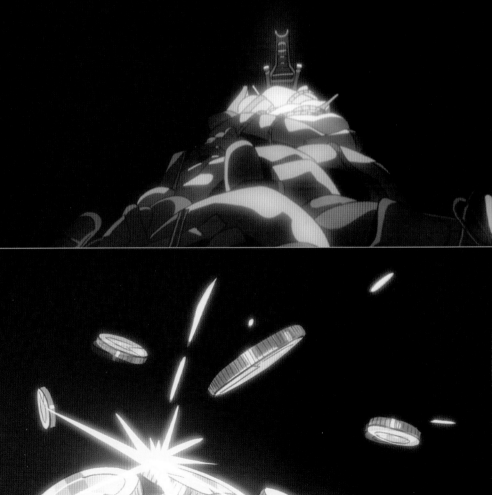

애완 인간의 인기 과열, 괜찮은가?

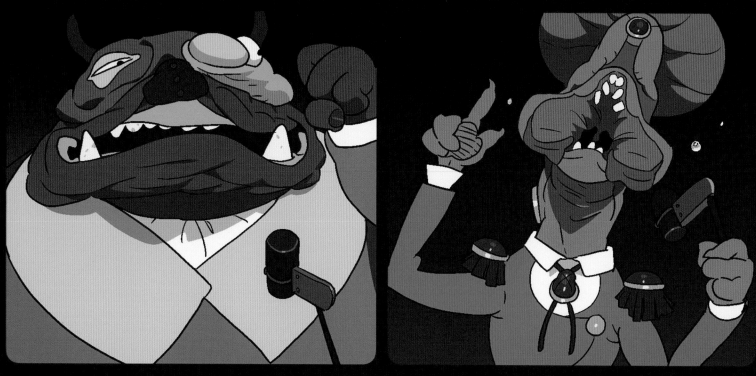

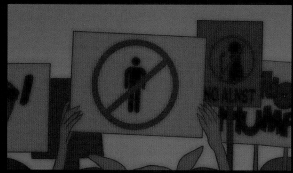

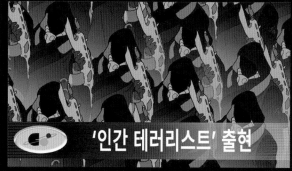

'인간 테러리스트' 출현

애완 인간에 대한 인식

'애완 인간의 인권을 어디까지 보장하는가'에 대한 논제가 최근 두드러지며 프로그램에 반감을 갖는 세계인들이 생겨나고 있다. 지난달 게시판에 올라온 에이스테 폐지 청원의 참가자가 4만 명을 넘겼을 정도.

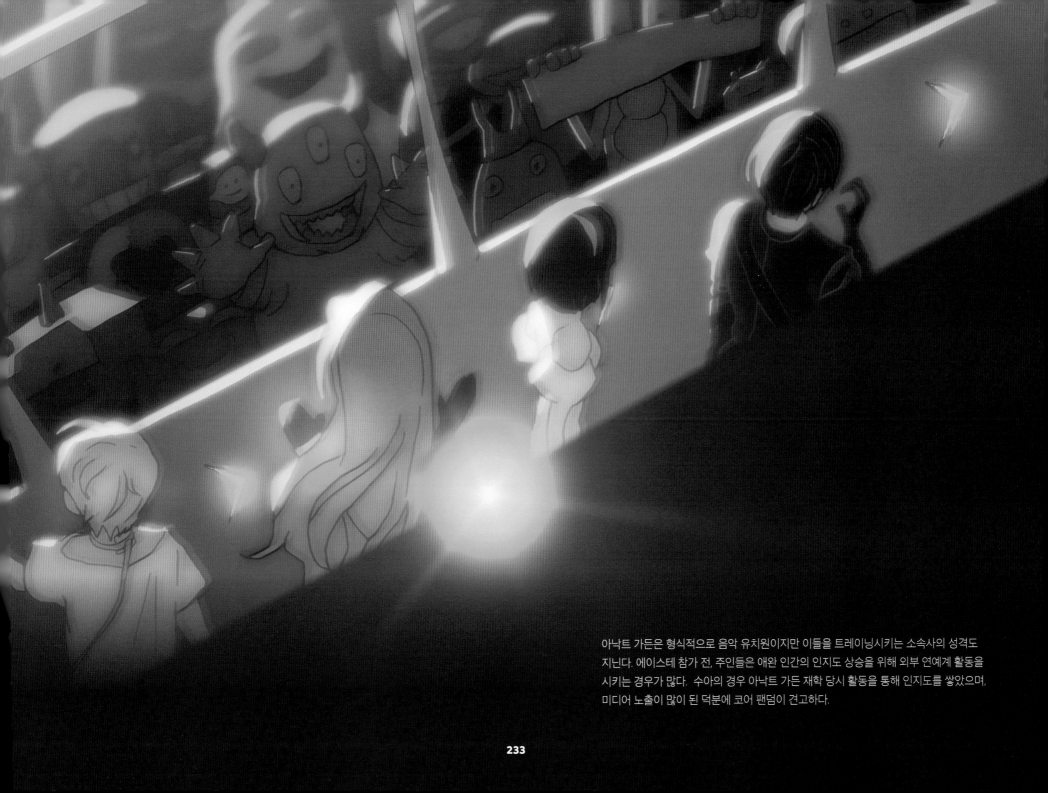

아낙트 가든은 형식적으로 음악 유치원이지만 이들을 트레이닝시키는 소속사의 성격도
지닌다. 에이스테 참가 전, 주인들은 애완 인간의 인지도 상승을 위해 외부 연예계 활동을
시키는 경우가 많다. 수아의 경우 아낙트 가든 재학 당시 활동을 통해 인지도를 쌓았으며,
미디어 노출이 많이 된 덕분에 코어 팬덤이 견고하다.

IVΛN

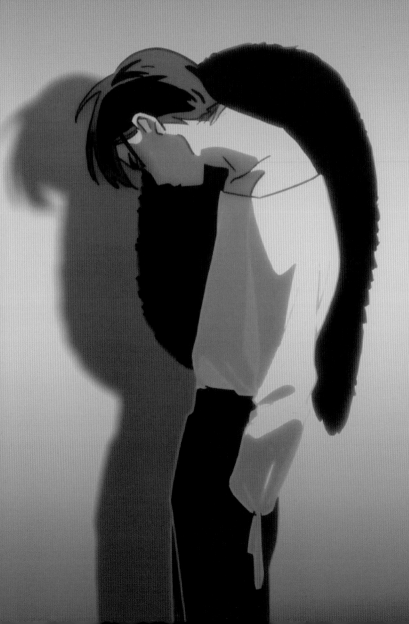

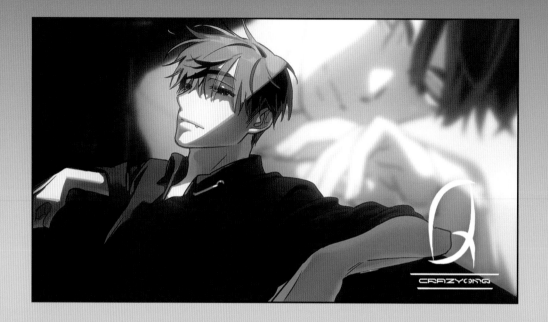

TITLE 1 Blocell 선정 브랜드 평판 1위

ROUND 3 이후 인기가 급상승하면서 각종 광고를 섭렵한 이반은 차세대 CF 스타로 주목받고 있다.
자기 관리를 아주 잘하는 것으로 알려져 업계 광고주들의 선호도가 높다.

TITLE 2 실시간 팬덤 투표 1위

ROUND 3 당시 실시간 팬덤 투표에서 아주 잠시 루카를 제치고 1위를 한 적이 있어 화제가 되었다.
ROUND 3 무대에서 보여준 애절하고 호소력 있는 표정과 목소리로 팬덤이 확장됐다.

234

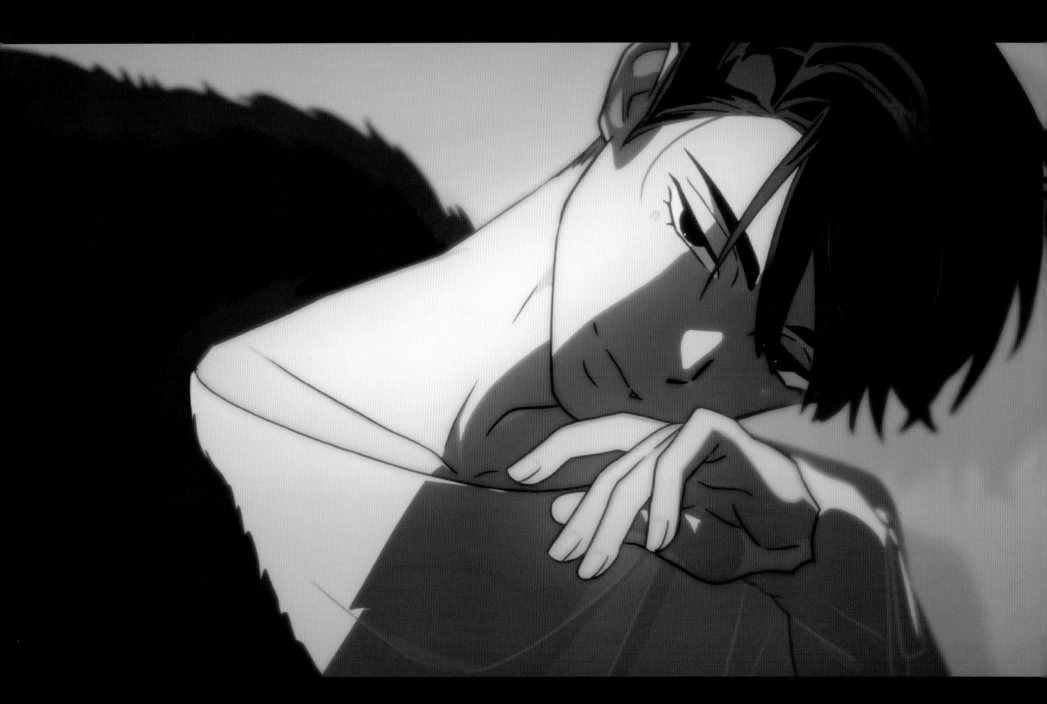

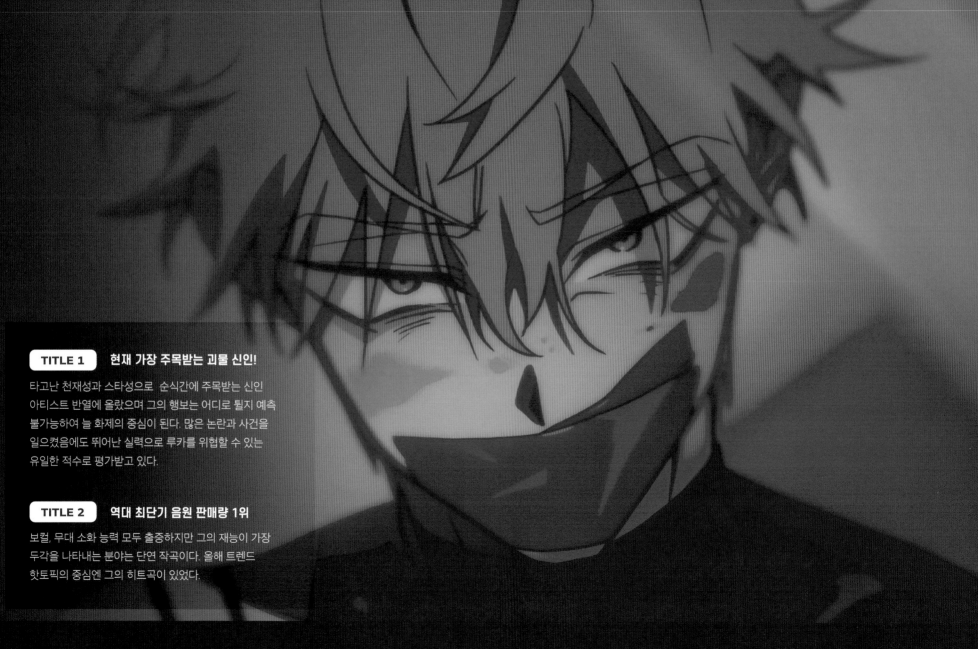

TITLE 1 **현재 가장 주목받는 괴물 신인!**

타고난 천재성과 스타성으로 순식간에 주목받는 신인
아티스트 반열에 올랐으며 그의 행보는 어디로 튈지 예측
불가능하여 늘 화제의 중심이 된다. 많은 논란과 사건을
일으켰음에도 뛰어난 실력으로 루카를 위협할 수 있는
유일한 적수로 평가받고 있다.

TITLE 2 **역대 최단기 음원 판매량 1위**

보컬, 무대 소화 능력 모두 출중하지만 그의 재능이 가장
두각을 나타내는 분야는 단연 작곡이다. 올해 트렌드
핫토픽의 중심엔 그의 히트곡이 있었다.

당당히 왕좌에 오른 루카의 모습. 신선한 신인들의 등장에도 대중은 루카에게 가장 많은 표를
던졌다. 오랜 시간 활동했음에도 특유의 신비로움을 뿜내는 루카는 이반의 신뢰도와 틸의
천재성을 모두 겸비한 스타 중의 스타다.

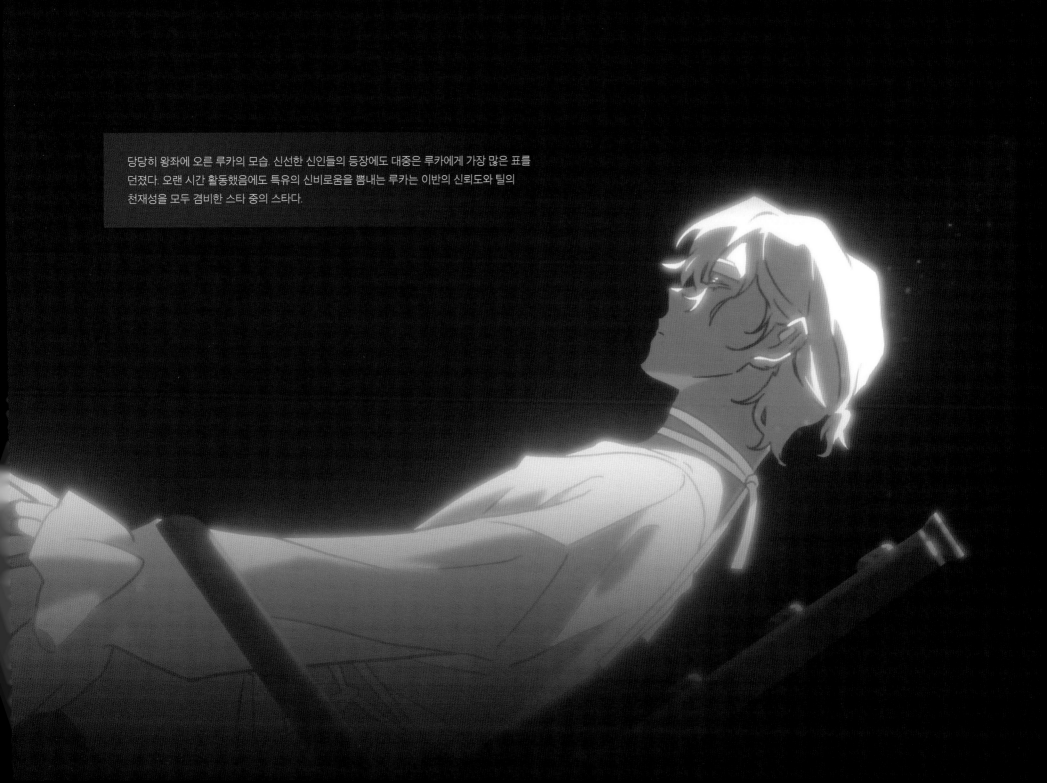

▲ 편집 전

아낙트에 대하여

아낙트는 아낙트 그룹의 대표다. 아낙트 그룹은 우주의 문화예술 산업을 주도하는 대기업으로, 에일리언 스테이지 또한 아낙트 그룹의 자본으로 제작된 프로그램이다. 아낙트 가든도 해당 그룹의 계열사인데, 애완 인간 사업의 가능성을 보고 아낙트 가든을 설립하여 독과점을 꾀한 것이다. 사업체에 맡겨진 인간은 이 아낙트를 신처럼 섬기며 맹신한다.

CHAPTER 3
세계인 도감

재력

지능

지위

도덕심

수명

인지도

???

미지

미지는 기억이 나지 않을 적부터 샤인과 함께였다. 샤인은 미지가 물어볼 때마다 '아주 오래되고 신성한 존재가 너를 내게 잉태시켰다' 라고만 대답할 뿐이었다. 샤인과 만나게 된 경위가 어떻든 미지는 그에게 사랑받았던 기억뿐이기에 다른 아이들보다 특히 아낙트 가든 입학 때 샤인과 떨어지기를 어려워했다.

PROFILE

#신비로운 종족 #심해의 주인들

#초월적 존재 #자비로움

이름	샤인 (SHINE)
직업	??
참가 동기	미지가 나가고 싶다고 해서
애완 인간 한줄평	"늘 새로움을 안겨주는 우리 소중한 막내"

[COMMENT]

세계인 사이에서 수명이 긴 종족. 새로운 생명체에게 너그럽다.
그중 유독 인간에게 큰 애정을 느끼고 관심이 많아 미지를 입양했다.
미지를 가장 아끼고 사랑하지만, 인간과 세계인의 태생적인 차이로
인해 미지를 진짜로 이해하지는 못한다. 해파리가 사는 심해 같은
행성에서 살고 있다. 어릴 적 미지가 이 행성에서 자라 눈이 나쁘다는
설정. 미지의 의사에 따라 에이스테에 출연시키기로 결정했으며,
항상 무대에서 제일 가까운 자리에 앉아 미지를 응원한다.

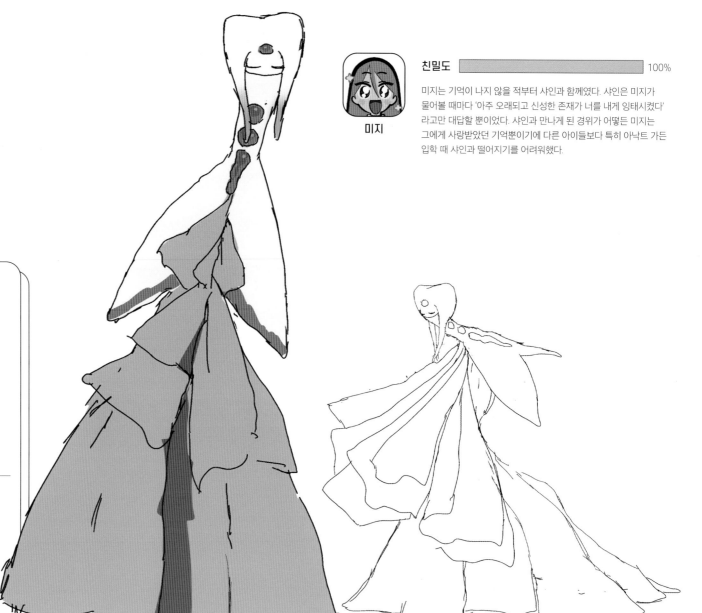

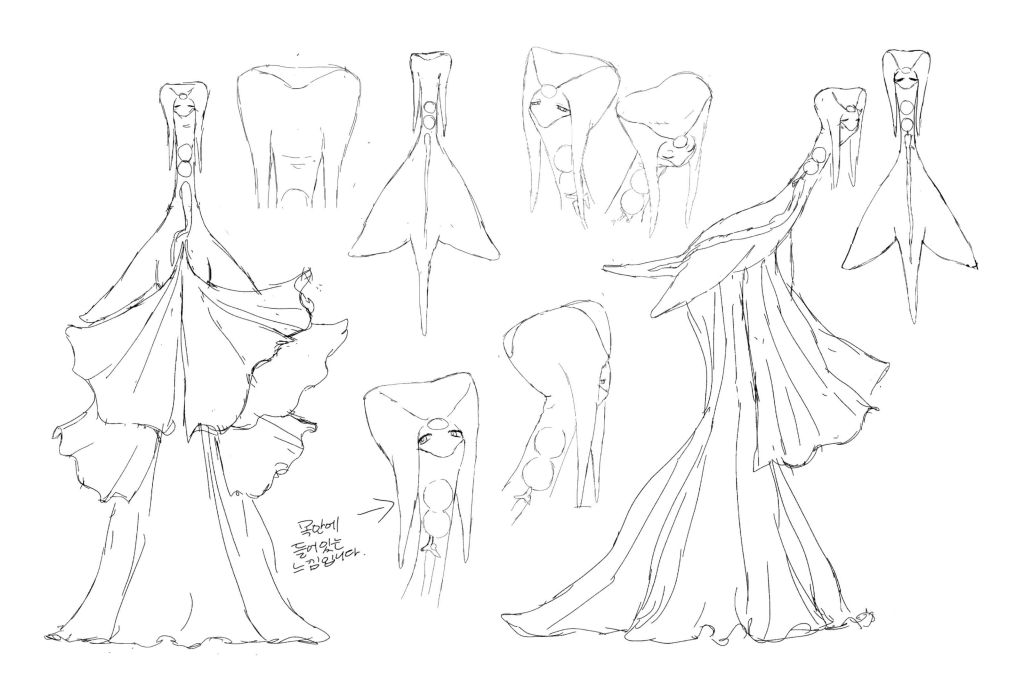

목안에
들어있는
느낌입니다.

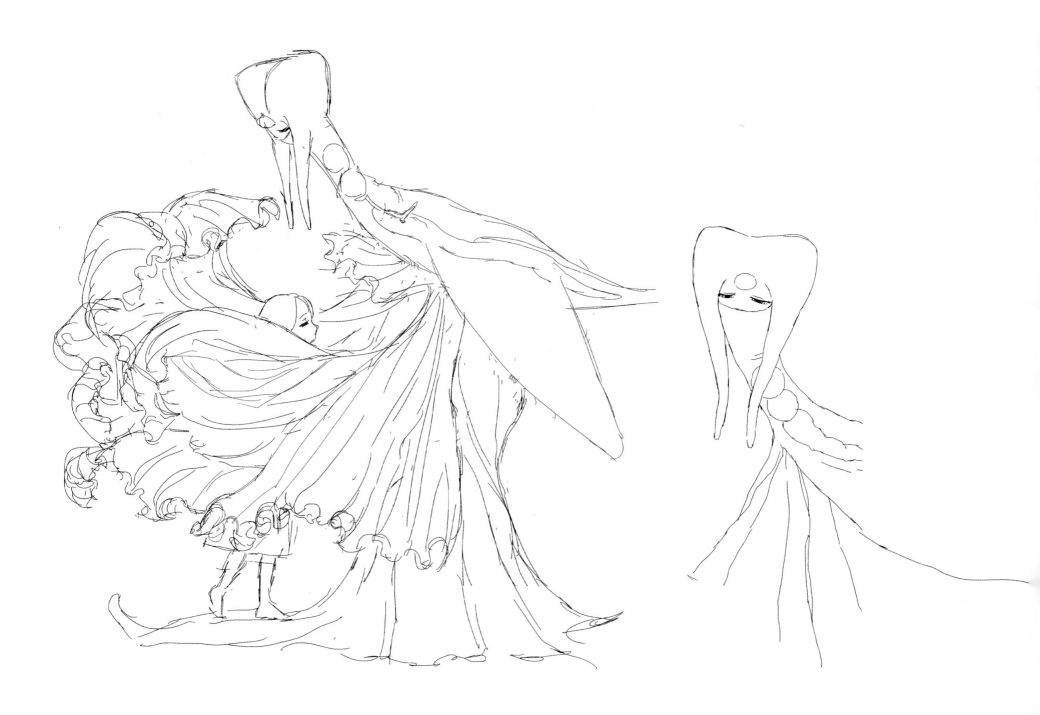

242

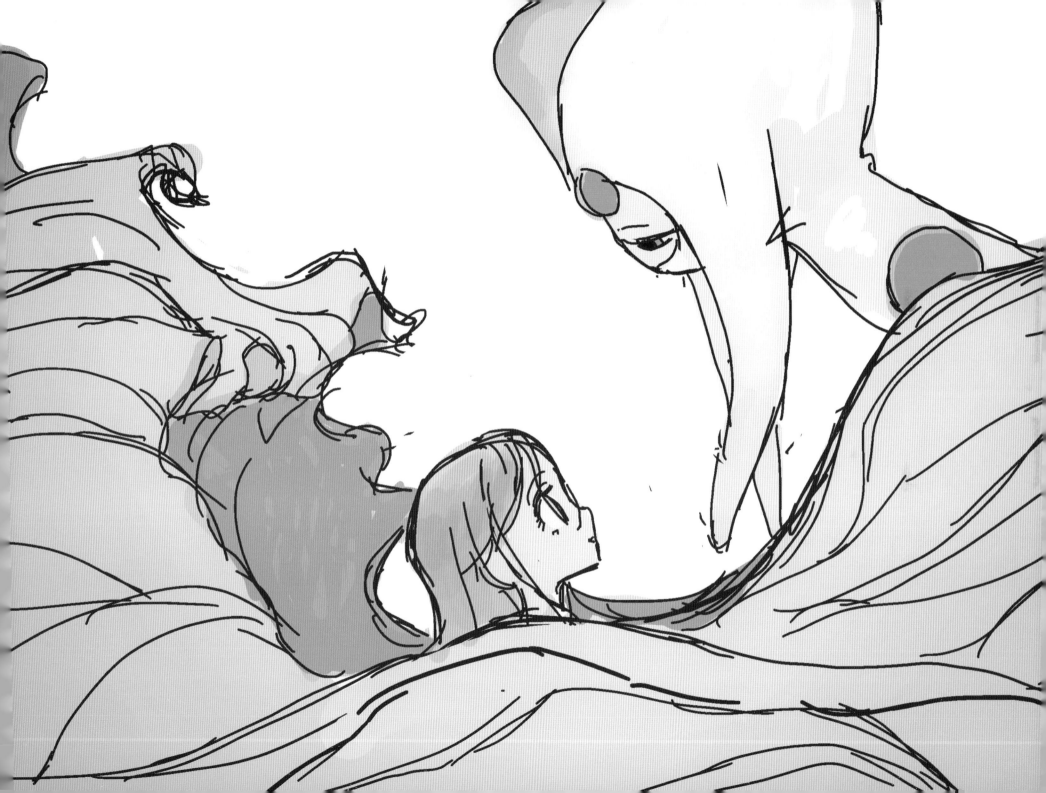

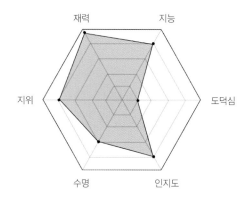

재력 · 지능 · 도덕심 · 인지도 · 수명 · 지위

PROFILE

#졸렬한 #귀족 신분

#과학자 #음침한

이름	헤페루 (HEPERU)
직업	전 연구조수, 현 엔터테이너 겸 사업가
참가 동기	명예와 자격지심
애완 인간 한줄평	"나의 역작"

[COMMENT]

우주에서 유명한 엔터테이너이자 사업가. 원래 평범했으나, 루카로 인해 부유한 엔터테이너가 되었다. 뛰어난 사업 수완으로 일찍부터 에이스테에 투자하고 있다. 에일리언 스테이지에 중복 참가하기로 유명하다. 자신의 원래 상사였던 현아의 가디언 판과 찢어진 이후로 자격지심과 열등감이 강하게 드러난다. 저번 시즌(시즌 49) 자신작인 루카로 현아의 가디언인 판을 이기려 했으나, 막상 판은 참석하지 않아 오히려 열등감만 더욱 커졌다.

 루카

친밀도 ▓▓▓▓▓░░░░░ 50%

아주 오랜 기간, 아주 오랜 노력으로 만들어낸 자신의 걸작. 헤페루는 루카의 도자기 인형처럼 아름다운 무표정과 극도로 효율적인 행동과 말들을 좋아한다. 그가 실수하기 전까진 헤페루는 루카를 아주 사랑해 줄 것이다.

 판

친밀도 ▓▓▓▓▓▓▓░░░ 65%

강한 애정은 강한 증오다. 판에게 늘 인정받고 싶었던 헤페루는 이제 그의 위협적인 적수가 되기로 결심했다. 하지만 판은 헤페루를 전혀 신경 쓰지 않는 모습을 보여줘, 헤페루는 그를 생각할 때마다 신경질적이게 된다.

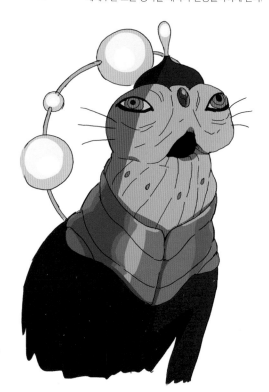

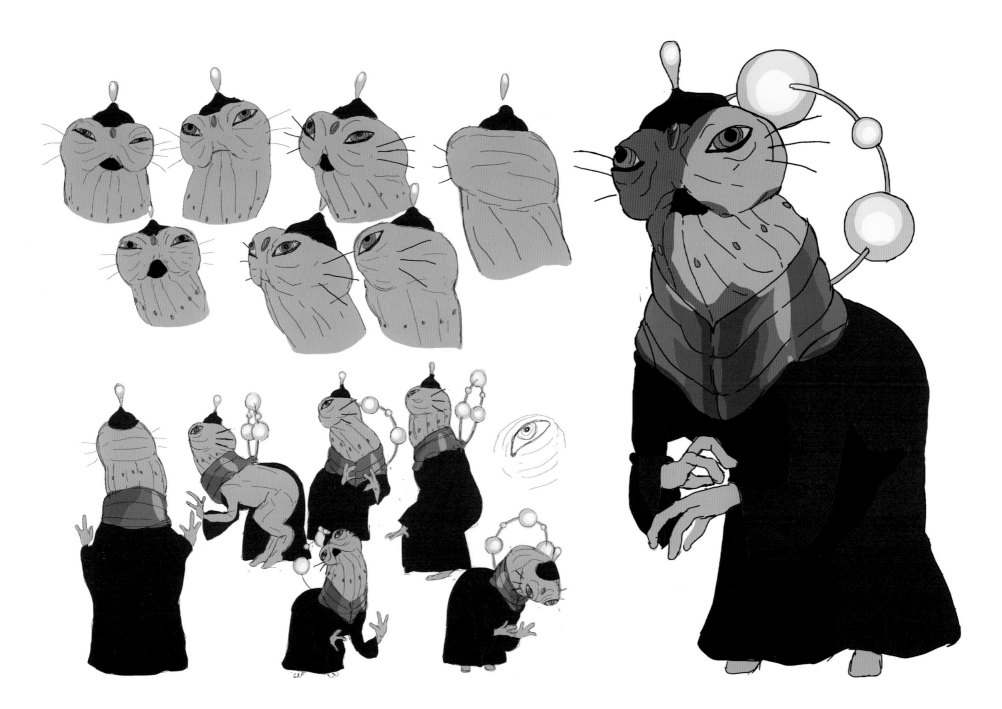

245

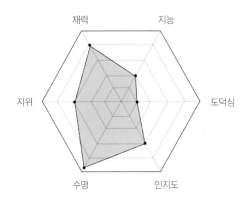

재력 · 지능 · 도덕심 · 인지도 · 수명 · 지위

PROFILE

#천민 출신 #자수성가

#사악한 #탐욕적인

이름	우락 (URAK)
직업	사업가(를 빙자한 불법 장사치)
참가 동기	평안함을 느낄 정도의 돈
애완 인간 한줄평	"버릴 수 없는 애물단지"

[COMMENT]

에이스테의 부흥으로 인간의 관심이 높아져 거대한 부를 거머쥐게
된 인간 편집 회사의 사장. 인간들을 펫과 같은 애정할 존재가 아닌
상품으로 대한다. 세계인의 관심이 집중된 에이스테에서의 성적이
회사의 실적과 직결되다 보니 자신이 양육하는 애완 인간들이
최고의 상품임을 증명하고자 한다. 복종을 강요하기 위한 폭력과
재능을 꽃피우기 위해 가혹한 트레이닝을 해왔기 때문인지 우락의
애완 인간들은 매번 최고의 실력과 재능을 가진 우승 후보로
거론되지만 정신적인 문제로 실제 우승까지 도달한 이력은 적다.
인간과 닮은 자신의 외모에 콤플렉스가 있다.

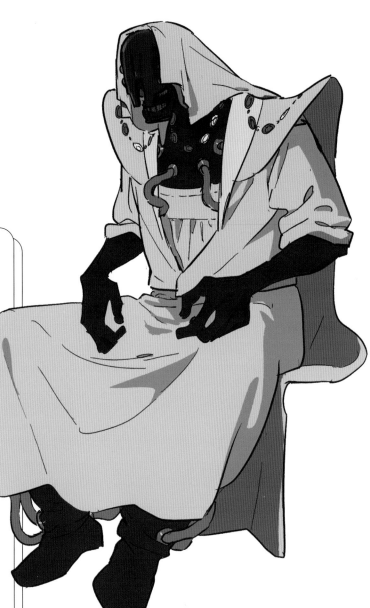

틸

친밀도 ▭▭▭▭ 47%

에이스테 우승을 위해 거쳐간 수많은 애완 인간 중 하나, 개중
가장 가능성이 크지만 동시에 가장 컨트롤하기 어려운 인간.
하지만 말 안 듣는다고 포기하기에는 그의 눈앞에 펼쳐질
돈방석이 아쉽다.

언샤

친밀도 ▭▭ 33%

믿고 따르는 오랜 거래처지만, 동시에 경계도 늦추지 않는다.
우락은 알고 있다. 악의의 진실과 선의의 거짓이 겹겹이
쌓여 거래에서의 신뢰 관계가 생긴다는 사실을. 그런 신뢰를
오랫동안 쌓아온 그를 잃지 않기 위해, 투자를 계속 받기 위해
쩔쩔매고 있다.

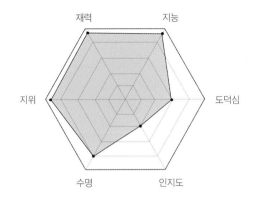

재력 · 지능 · 도덕심 · 인지도 · 수명 · 지위

PROFILE

#보스 #막강한 권력

#가식적인 #자비 없는

이름	언샤 (UNSHA)
직업	(뒷세계) 사업가
참가 동기	사업 확장
애완 인간 한줄평	"훌륭하게 자랐다"

[COMMENT]

불법적인 일을 하지만, 교묘하게 합법적으로 보이게 만들어 대중에게
이미지는 나쁘지 않다. 마피아 같은 비주얼을 하고 있으며, 항상
거대한 부하들과 같이 다닌다. 어둠의 세계에서 우락과 언샤는
거의 양대 산맥으로, 활동하는 영역이 겹쳐 라이벌로 알려져 있다.
항상 1인자가 되고 싶어 하기 때문에 우락이 하는 사업을 방해하며,
에이스테에 출연한 것도 우락이 진행하는 에이스테 사업을 넘보기
위함이다. 우락처럼 학대를 하진 않지만 방치가 기본이고 애완 인간을
상품 그 이상 그 이하로도 보지 않는다.

IVAN & UNSHA

이반의 가디언이지만, 입양 당시 그를 강력하게 원했던
것은 아니다. 에이스테 우승을 위해 인간 편집 숍과 슬럼가
경매까지 돌며 괜찮은 인간을 입양해 몇 명 투자했다가 그중
가장 돋보이는 이반에게 모든 것을 투자했다. 자신의 돈과
명예로 아낙트 가든 입학 당시 이반을 수석 입학시키고 꾸준히
관리하며 홍보했다. 덕분에 이반은 에일리언 스테이지 첫
무대부터 투자를 받아, 인기를 얻을 수 있었으며 이례적으로
많은 광고가 달린 것도 이반 가디언의 서포트 덕분이다.

이반

친밀도 ▓▓▓▓▓▓░░░░░░░ 44%

이반의 출신이 출신인 만큼 큰 기대는 하지 않았으나, 투자한
것 이상의 성과를 보여주어 만족하고 있다. 나름 데리고 있는
소수의 애완 인간 중에서도 가장 길게 육성했기 때문에 다른
인간들에 비해서는 친밀하다고 느낀다.

우락

친밀도 ▓░░░░░░░░░░░░ 9%

수많은 거래처들 중 하나일 뿐. 거래처들 중에서도 열정
면에서는 그를 가장 고평가하고 있다. 비위를 맞춘답시고
살살 기는 것을 보면서 가끔은 귀엽다고 생각한다.

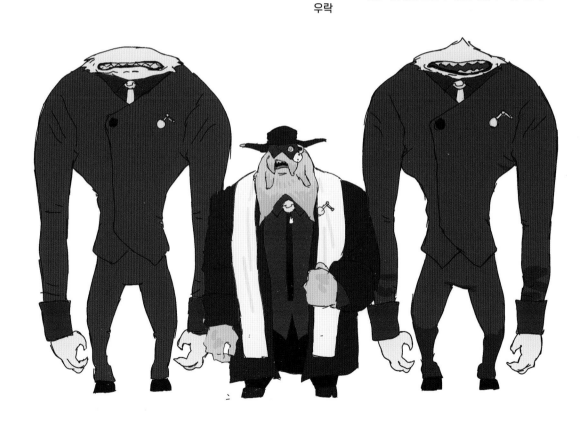

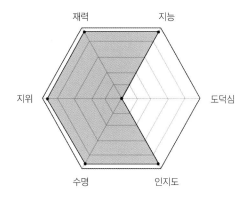

재력 · 지능 · 도덕심 · 인지도 · 수명 · 지위

PROFILE

#무심한 #권위적

#학구적 #신비로운

이름 판 (PHAN)

직업 과학자로 가장 많이 알려져 있지만,
자세한 것은 불명

참가 동기 후원

애완 인간 한줄평 "기억이 안 난다.···수컷이던가?"

[COMMENT]

세계인 중 가장 우월한 종족. 우주에서 넘볼 수 없는 생명체다. 귀족 같은 오라를 가졌으며, 다른 세계인만큼 에이스테에 진심은 아니다. 다른 생명체에 무관심하며, 권위적으로 쉽사리 모습을 비치지 않는다. 에이스테에 가디언으로 나선 것도 자신의 애완 인간을 선보이기보다, 후원의 일종으로 전해진다. 자신의 애완 인간에게 별 관심이 없기 때문에, 에이스테 관람조차 하지 않는다. 오로지 학구적인 목표에만 매진하며, 과학을 예술로 여기는 학계의 전설이라 여겨진다.

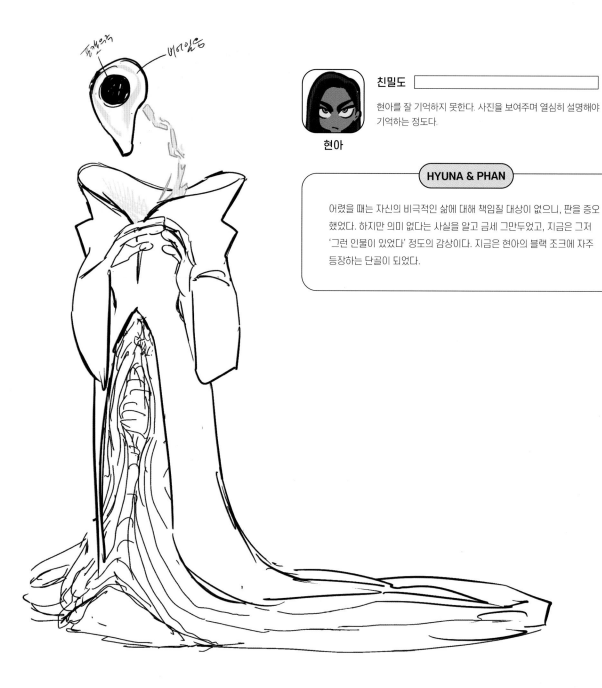

친밀도 [] 0%

현아를 잘 기억하지 못한다. 사진을 보여주며 열심히 설명해야 기억하는 정도다.

현아

HYUNA & PHAN

어렸을 때는 자신의 비극적인 삶에 대해 책임질 대상이 없으니, 판을 증오했었다. 하지만 의미 없다는 사실을 알고 금세 그만두었고, 지금은 그저 '그런 인물이 있었다' 정도의 감상이다. 지금은 현아의 블랙 조크에 자주 등장하는 단골이 되었다.

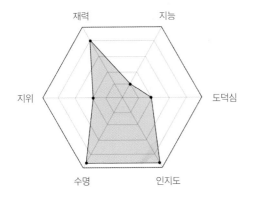

재력

지능

지위

도덕심

수명

인지도

PROFILE

#인플루언서 #화려한

#소시오패스 #나르시시스트

이름	나이게 (NIGEH)
직업	인플루언서
참가 동기	관심과 인기
애완 인간 한줄평	"내가 가진 것 중에 가장 귀여운 것"

[COMMENT]

다른 세계인과 달리 출신과 재력 등 모든 환경이 평범한 축. 어떻게 보면 '눈에 띄는' 특기를 살려 인플루언서로 자수성가를 한 셈이니 그것도 능력이라 볼 수 있겠다. 한꺼번에 분양받았던 제 취향의 애완 인간 7명 중, 수아의 특출난 노래 실력이 마음에 들어 바로 아낙트 가든으로 보냈다. 수아가 ROUND 1에서 탈락했다는 소식을 듣고 실망했으나 막상 수아의 죽음이 화제가 되자 기뻐하며, 자신의 공인 것처럼 떵떵거렸다. 이후 관심이 식어 금세 수아에 대해서 잊었으며 한 번 받은 관심이 좋아 비슷하게 생긴 다른 애완 인간을 입양했다고 전해진다.

SUA & NIGEH

인플루언서이기 때문에 에이스테에 출연시키기 전, 인지도 상승을 위해 어릴 적부터 애완 인간 인플루언서처럼 키웠다.

수아

친밀도 ▓▓░░░░░░░░░░░░░░ 20%

그래도 수아가 자신에게 가장 큰 관심을 가져다주었던 존재였기 때문에, 데리고 있는 7명의 인간 중 가장 친밀감을 느꼈다. 에이스테에 출연시키기로 마음먹은 이후부터 아낙트 가든에 보내면서도 인플루언서처럼 계속 수아를 대중들에게 노출시키며 키웠다. 나름의 팬덤이 쌓이는 것을 보며 흐뭇해하면서도, 자신보다 더 큰 사랑을 받는 수아를 미워하기도 했다.

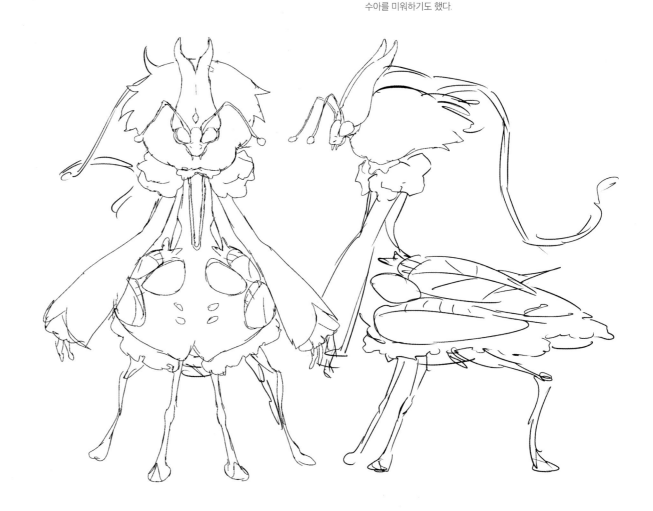

CHAPTER 4
일러스트

PROLOGUE

ROUND 1

ROUND 2

ROUND 3

ROUND 5

ALL-IN

ROUND 6

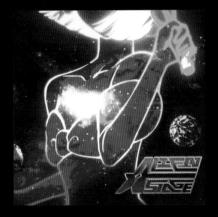

PROLOGUE
SWEET DREAM

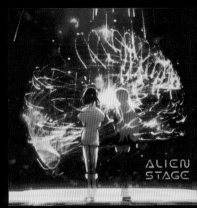

ROUND 1
나의 클레마티스

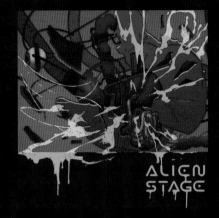

ROUND 2
UNKNOWN (TILL THE END⋯)

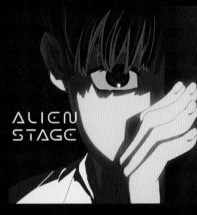

ROUND 3
BLACK SORROW

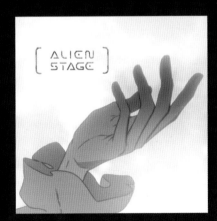

ROUND 5
RULER OF MY HEART

ALL-IN

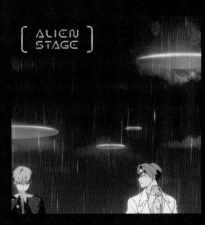

ROUND 6
CURE

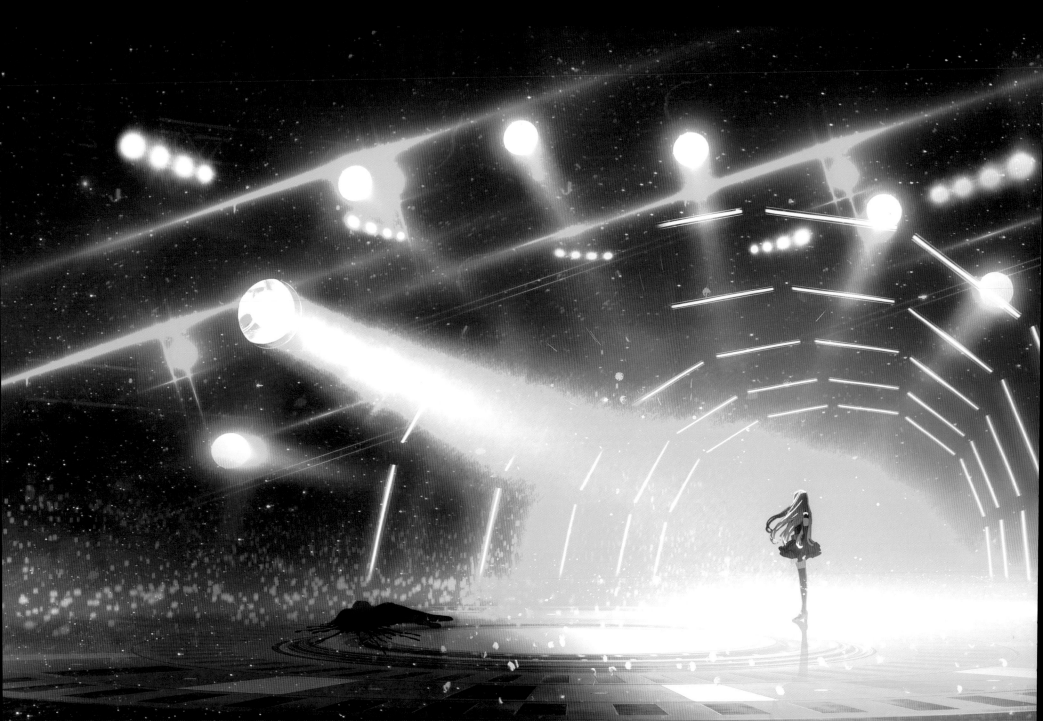

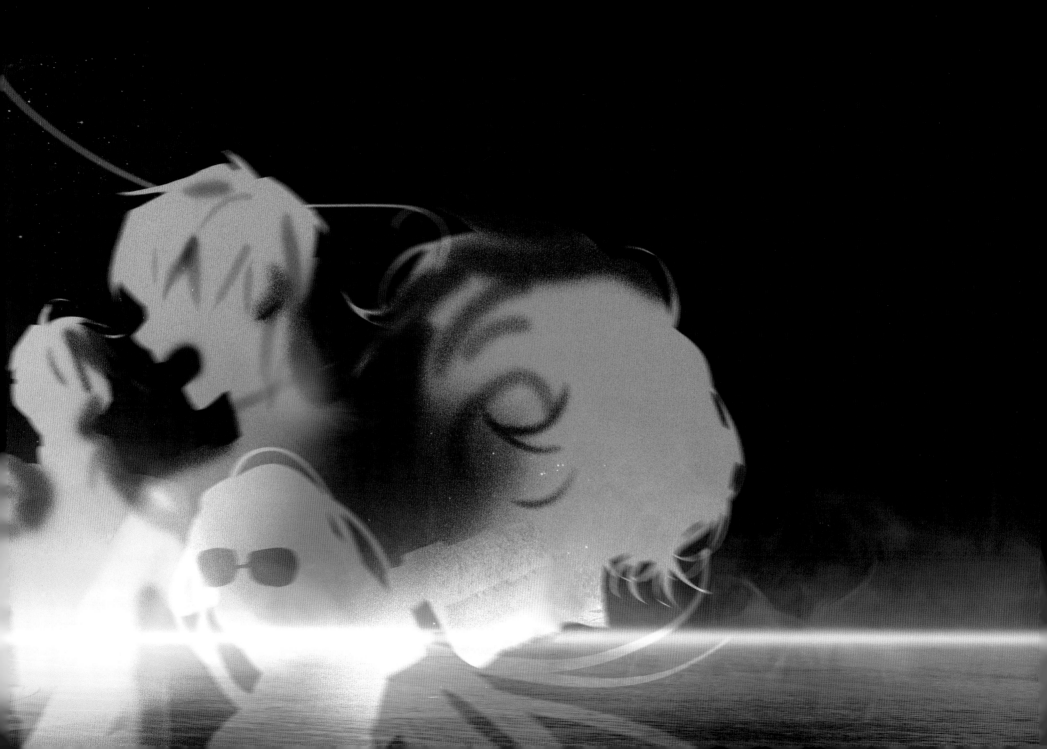

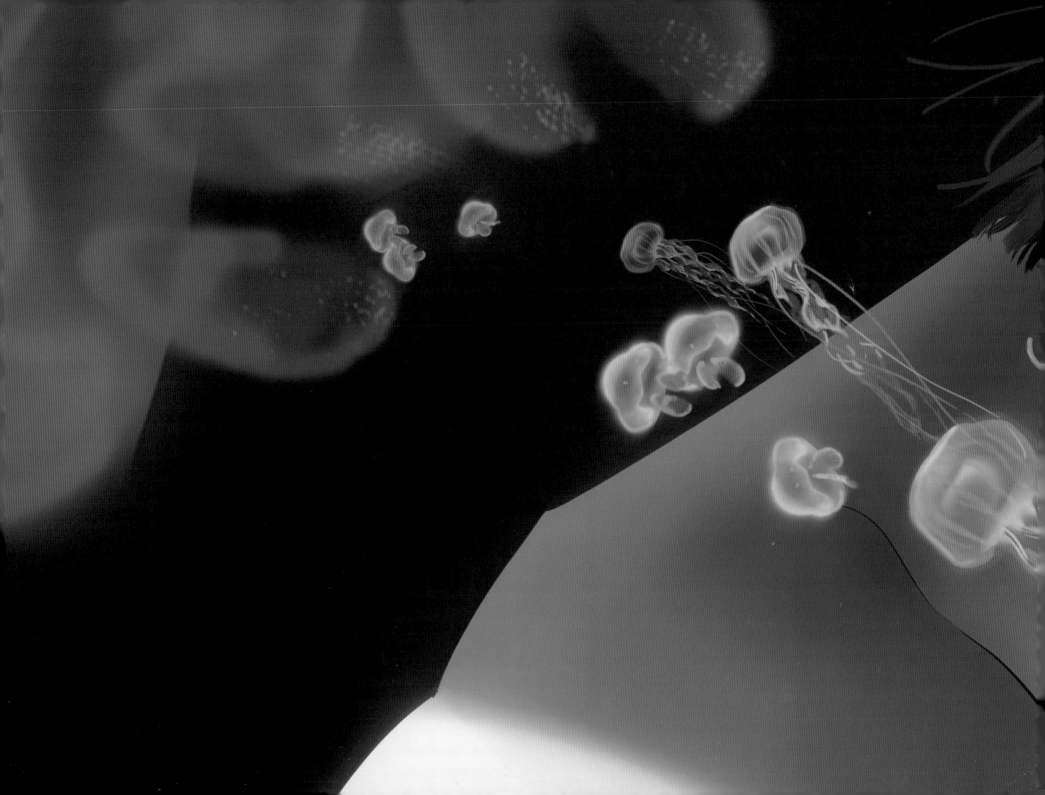

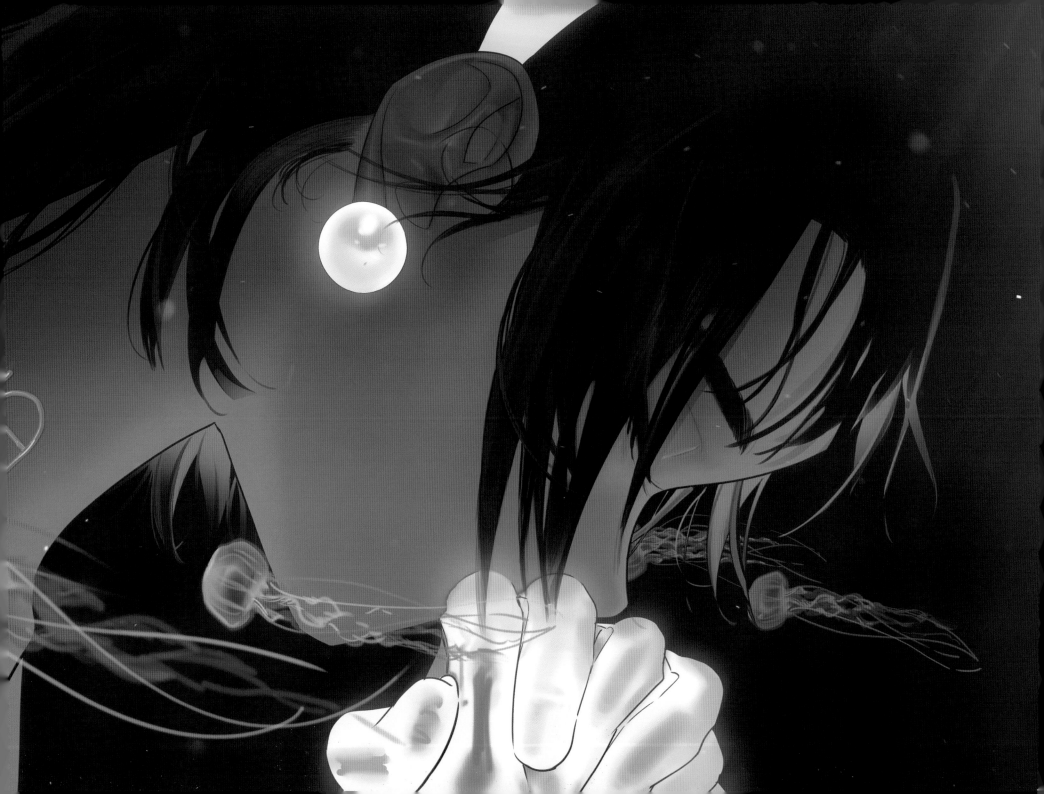

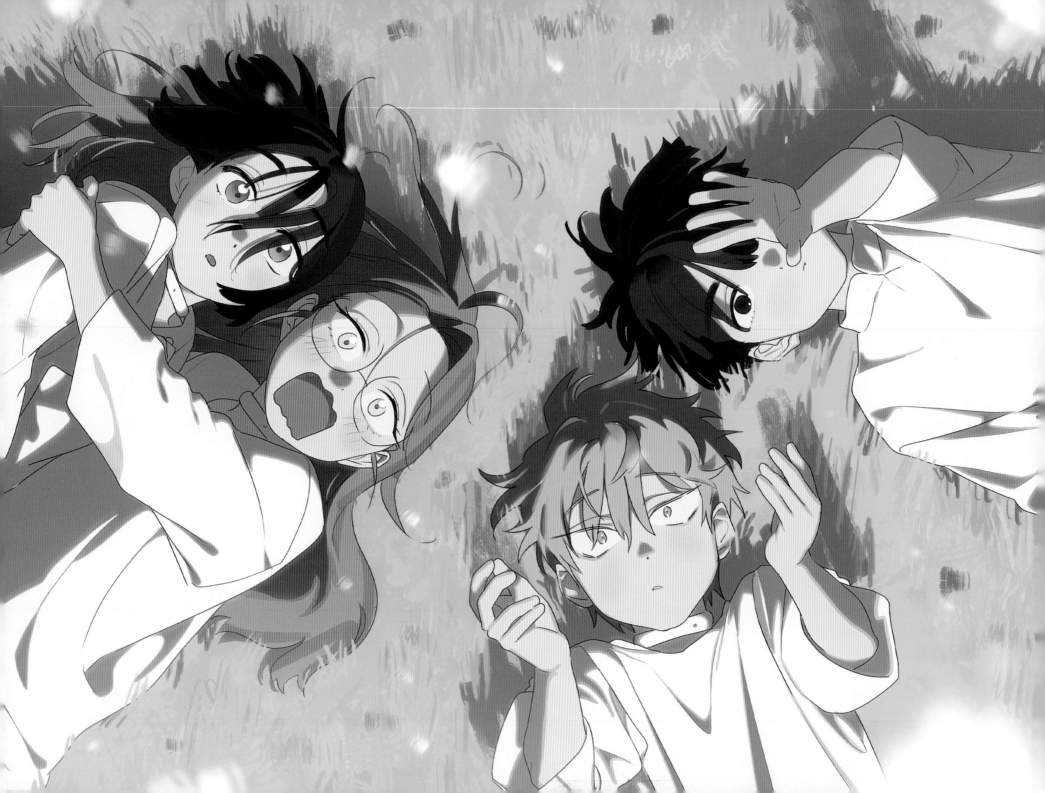

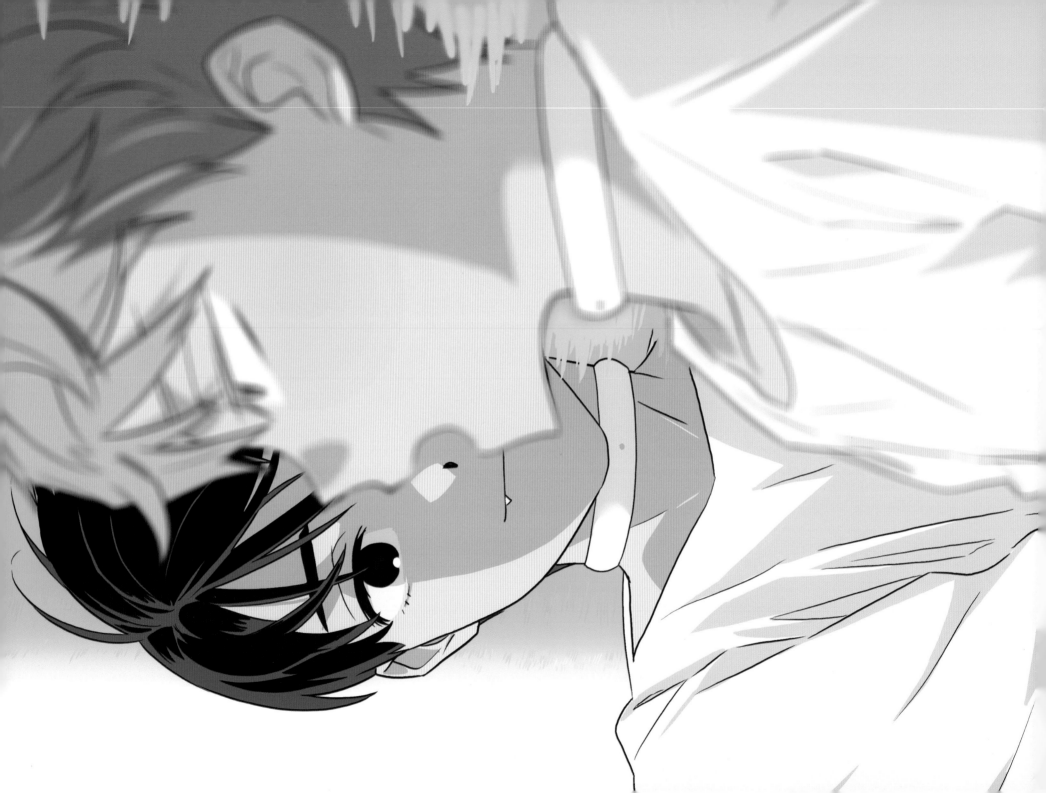

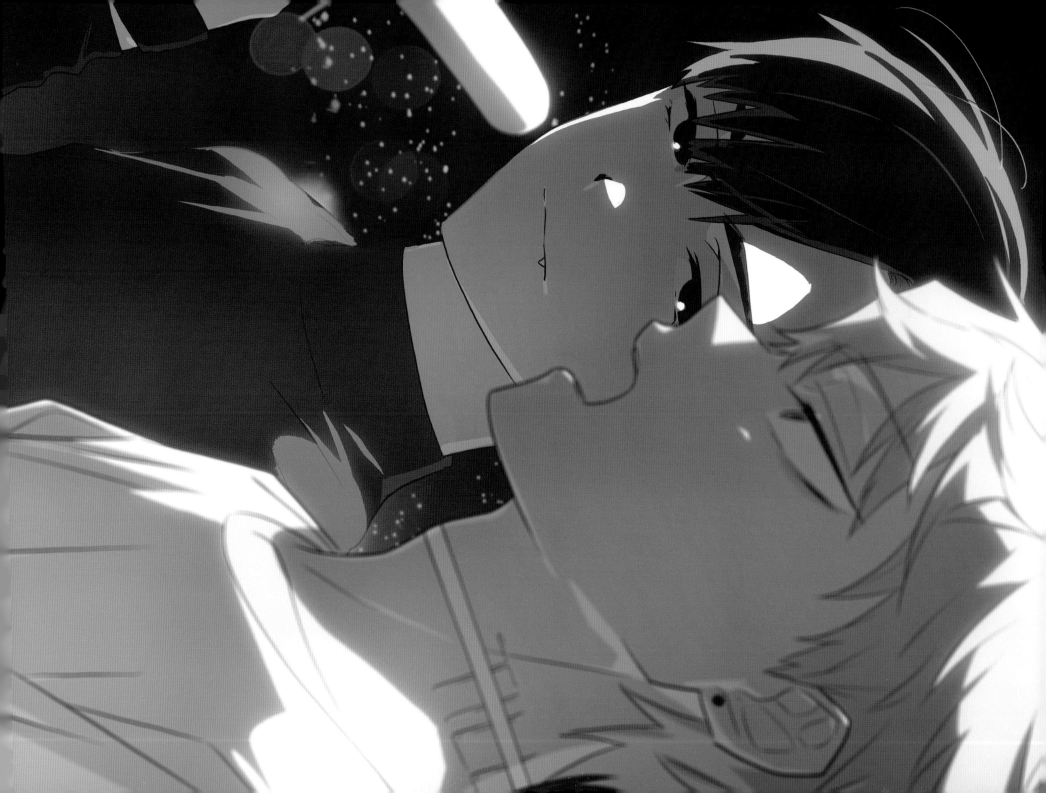

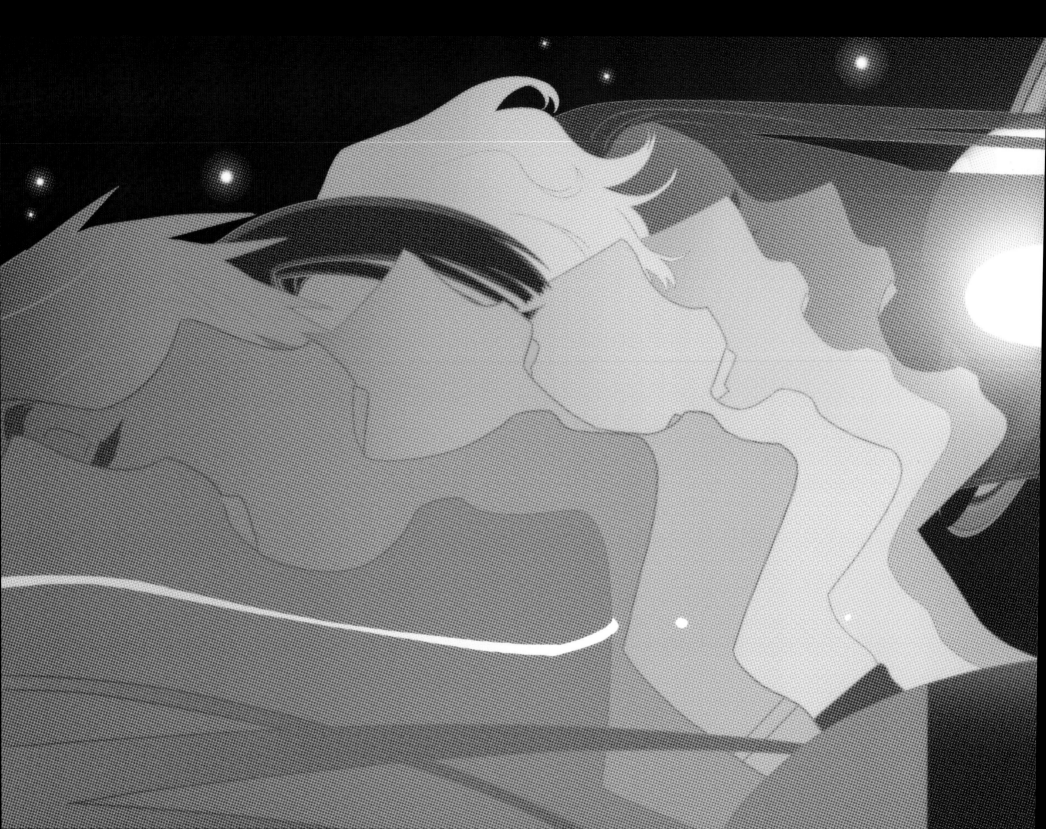

8월 20일

12월 22일

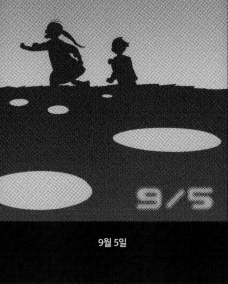

9월 5일

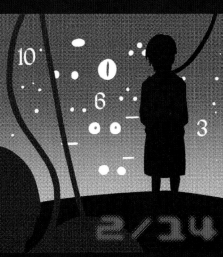

6월 21일

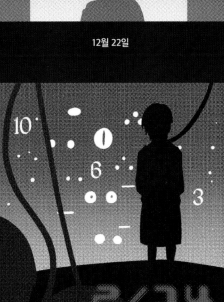

2월 14일

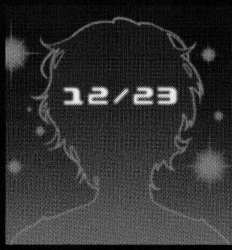

12월 23일

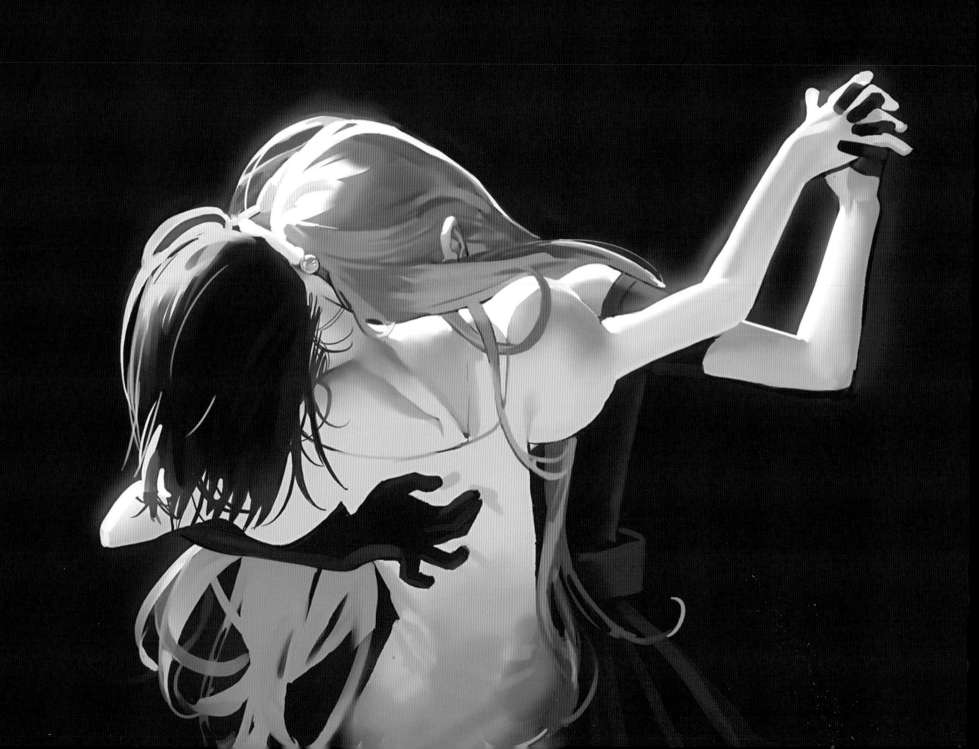

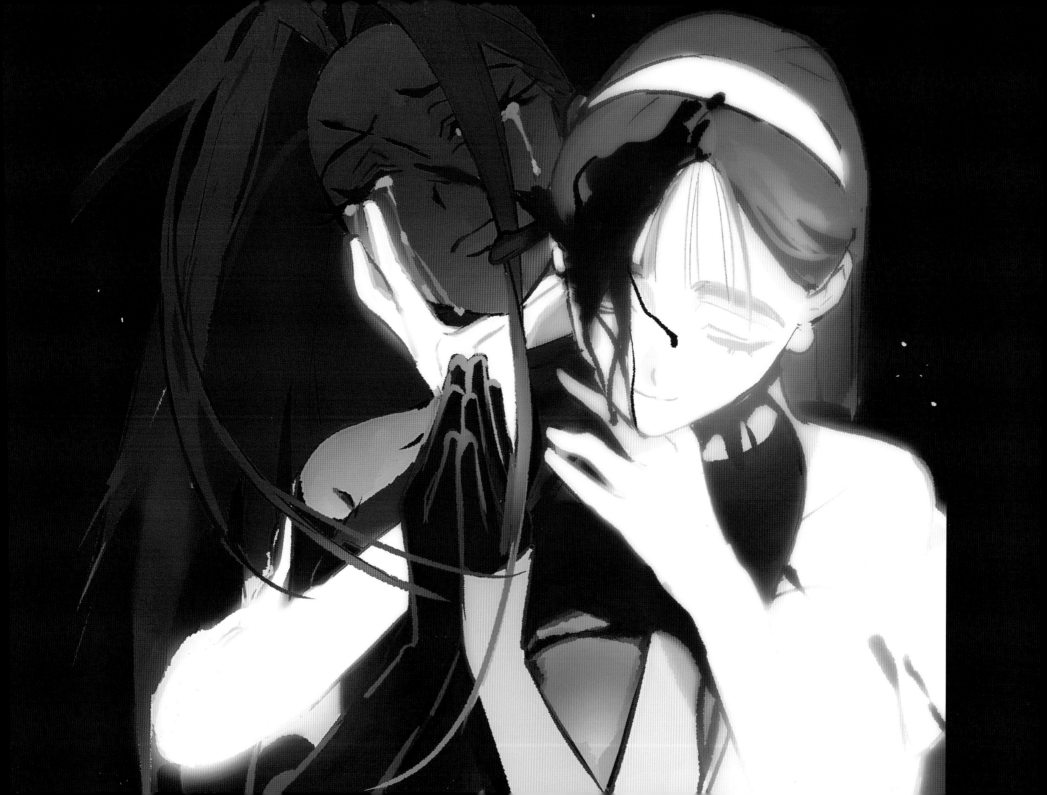

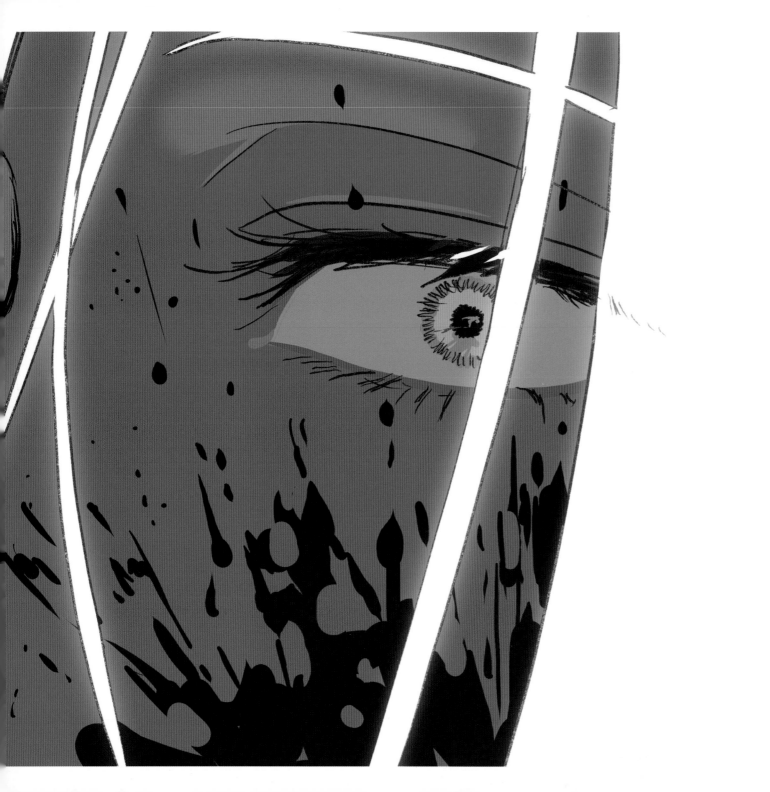

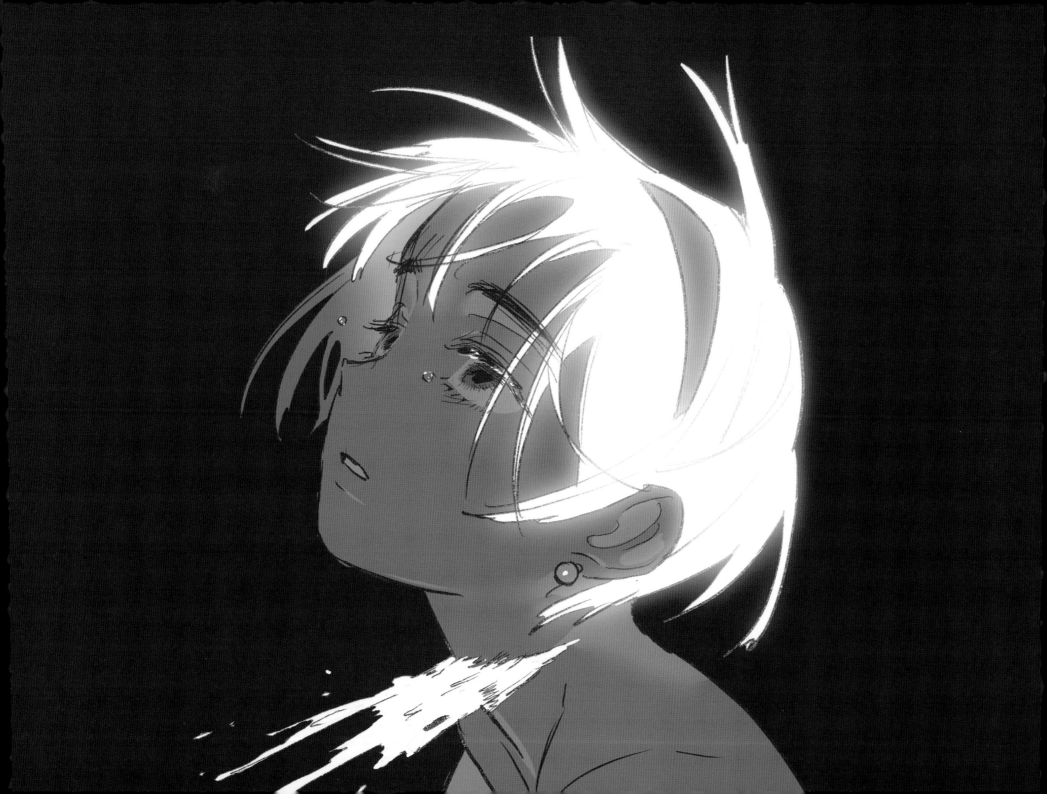

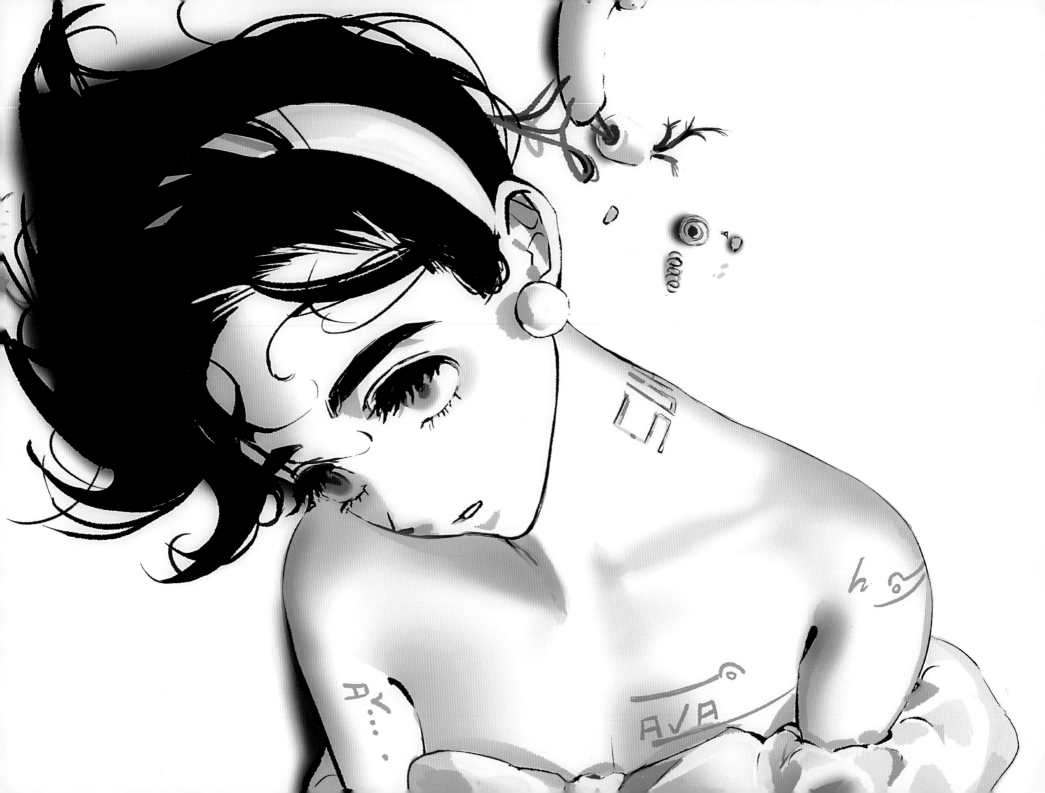

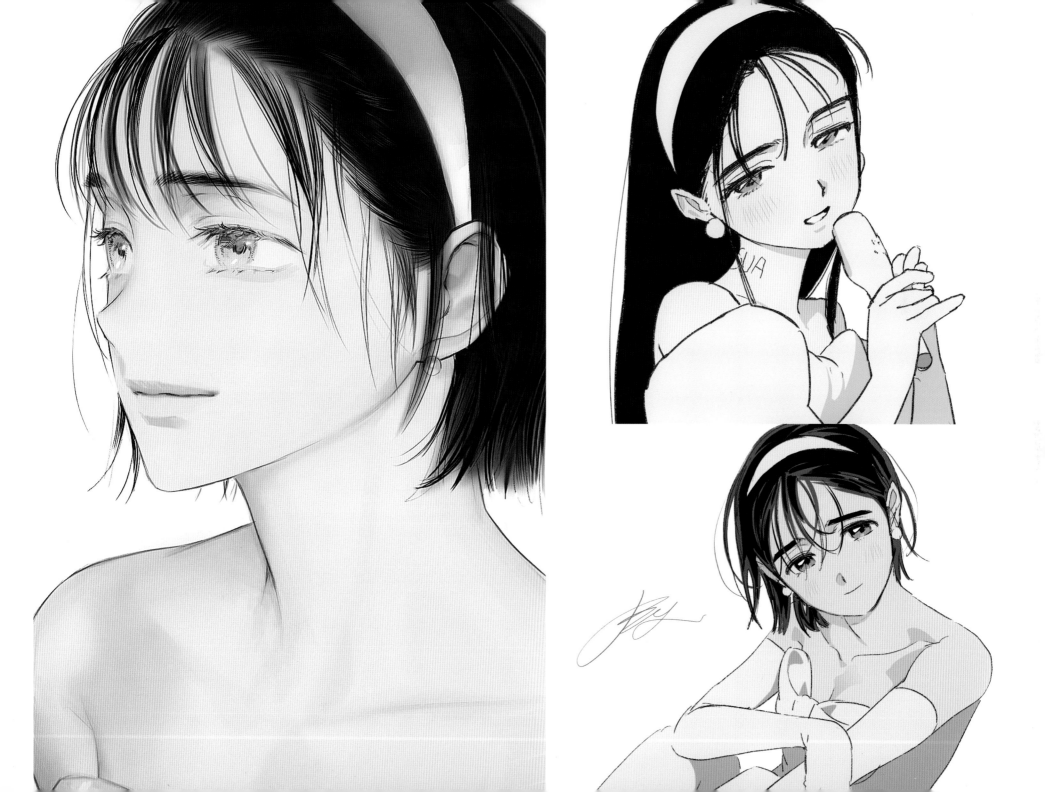

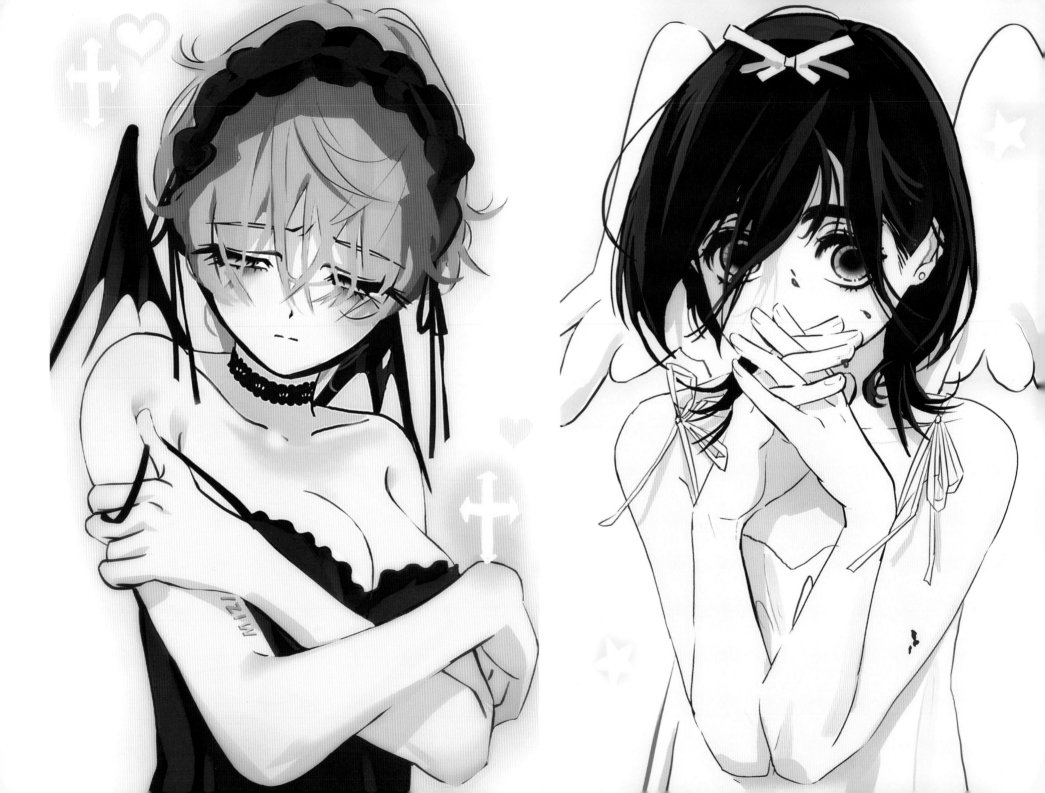

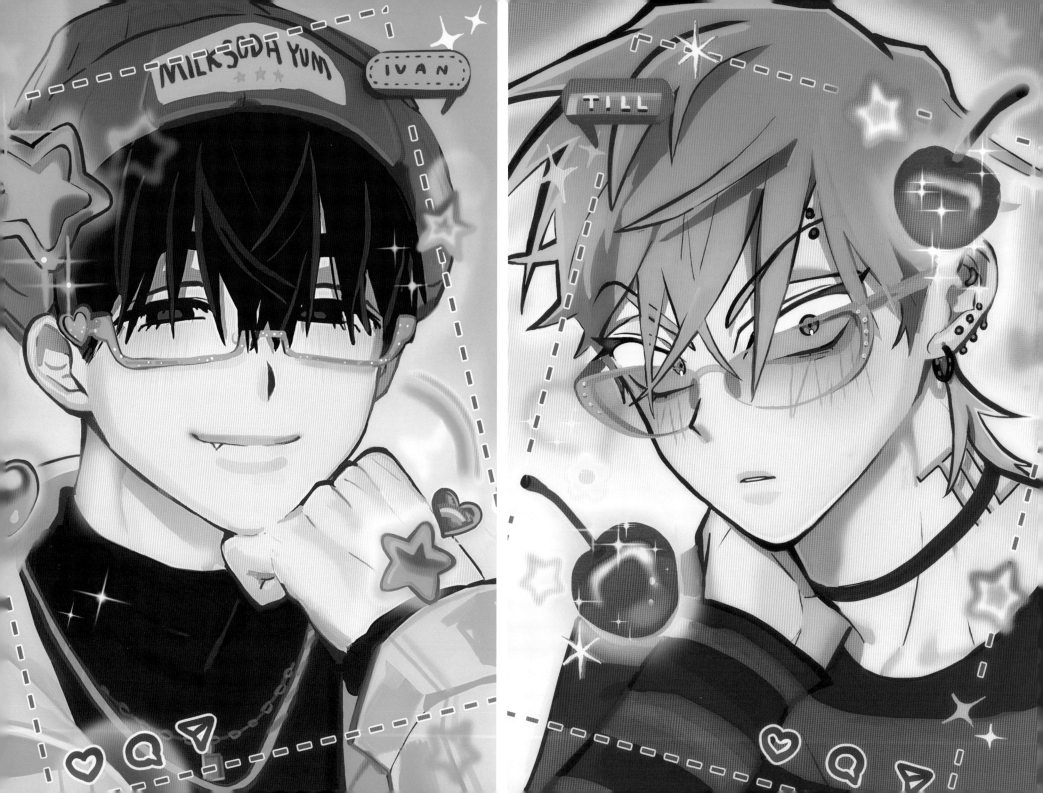

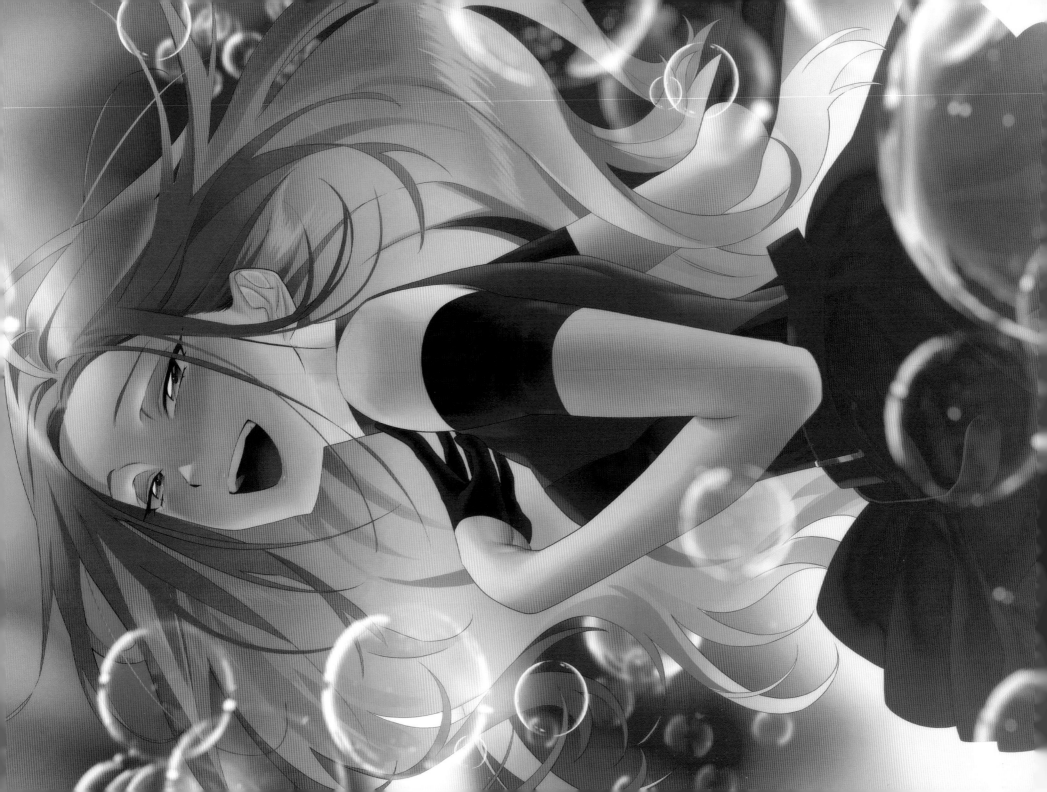

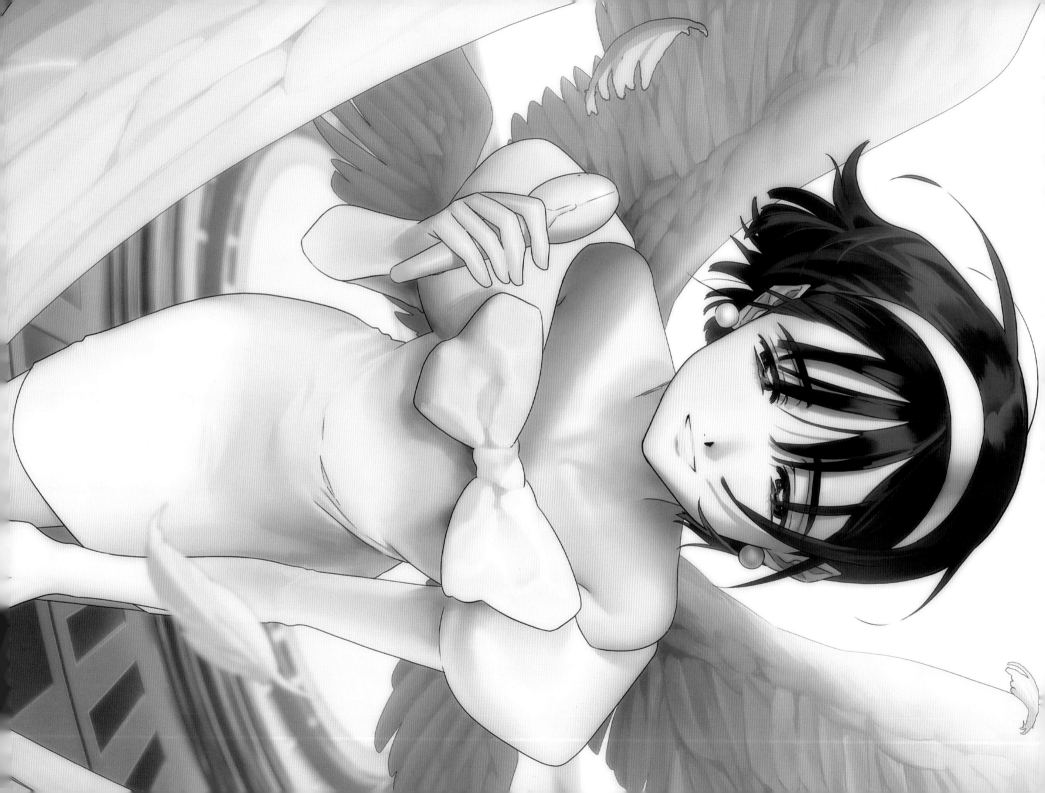

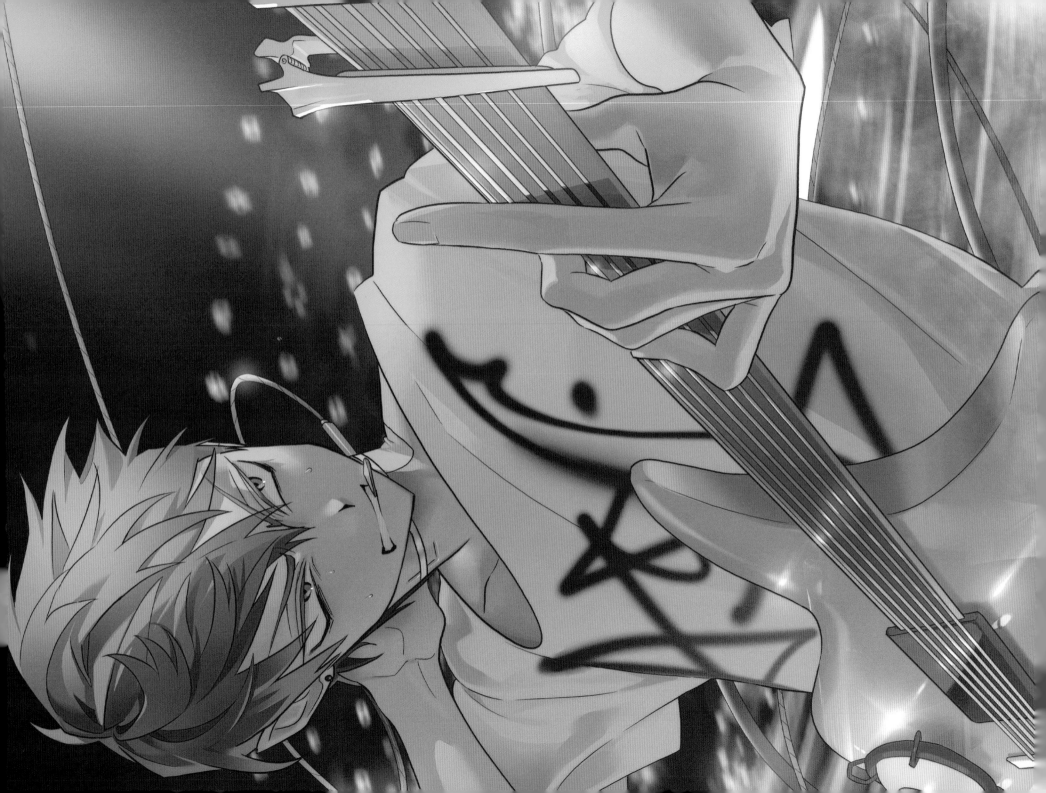

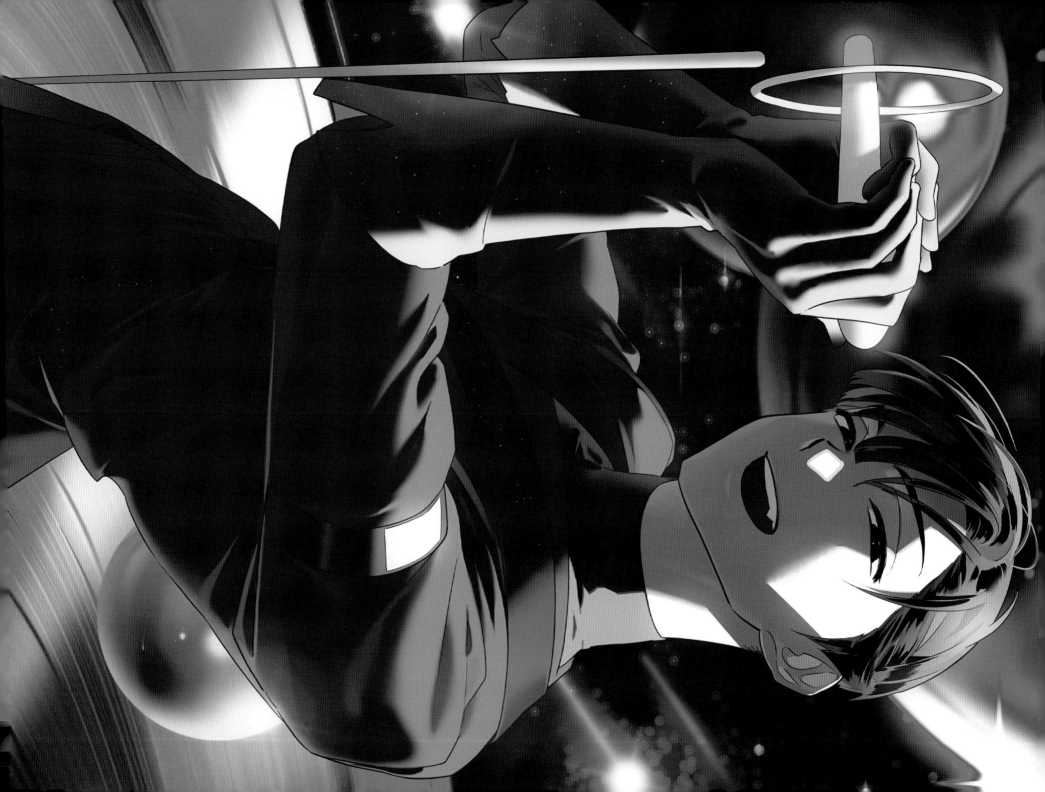

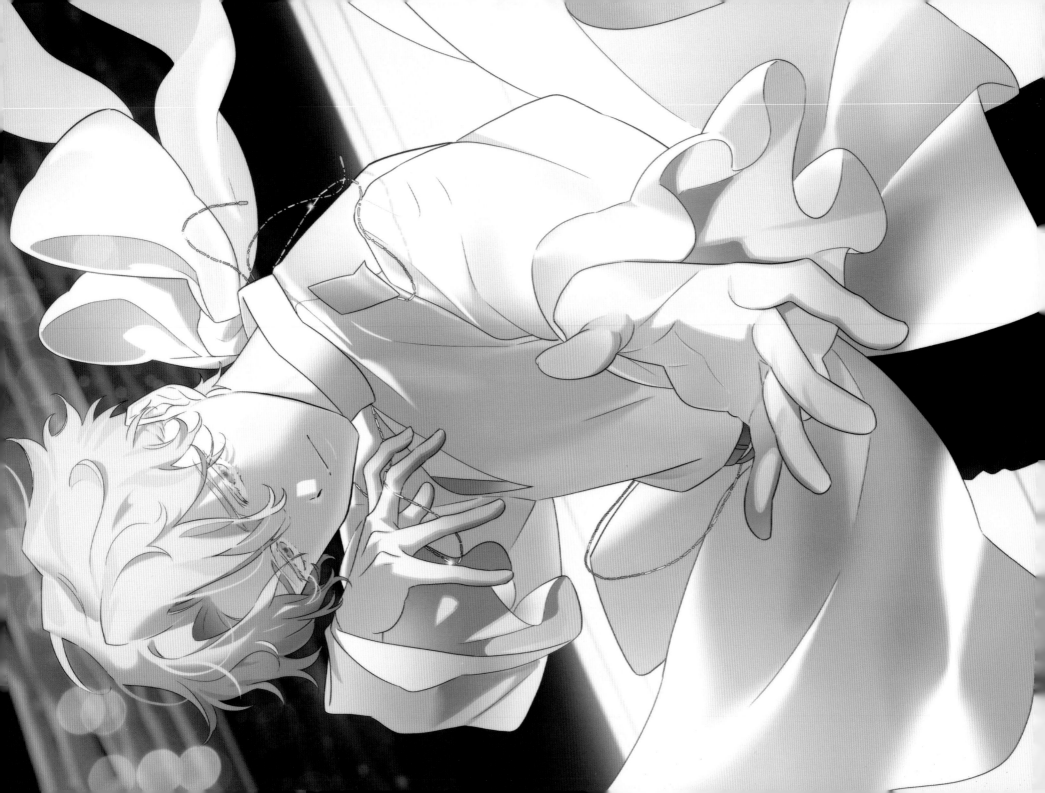

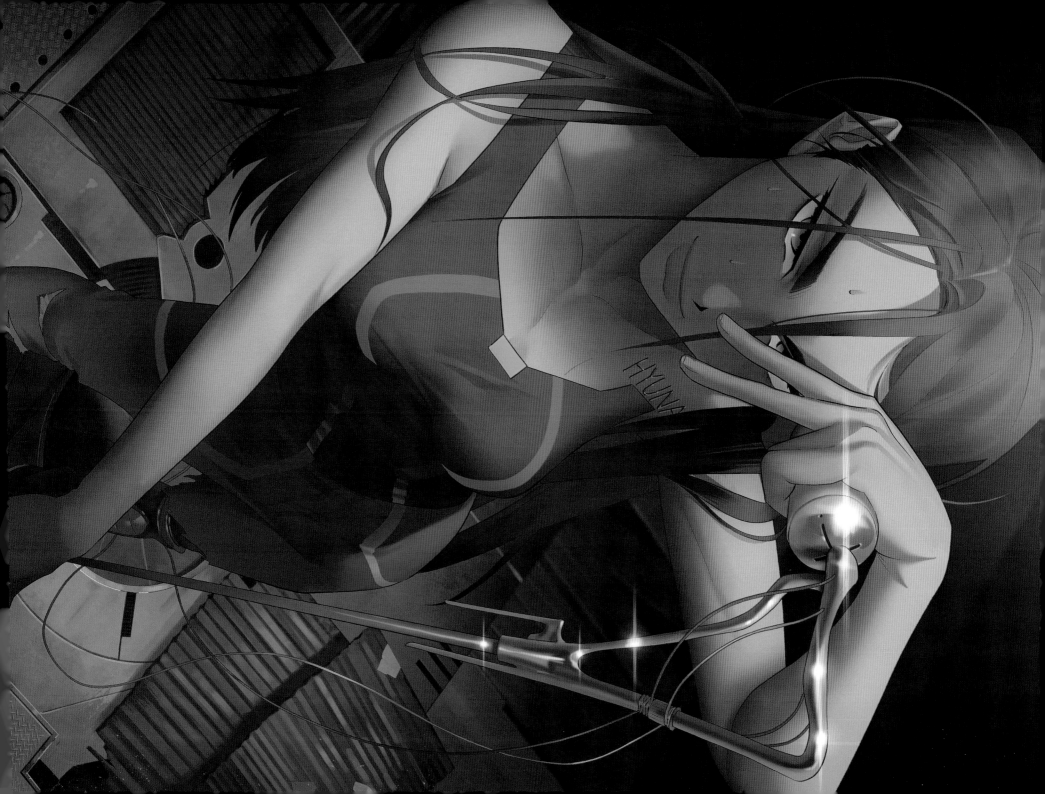

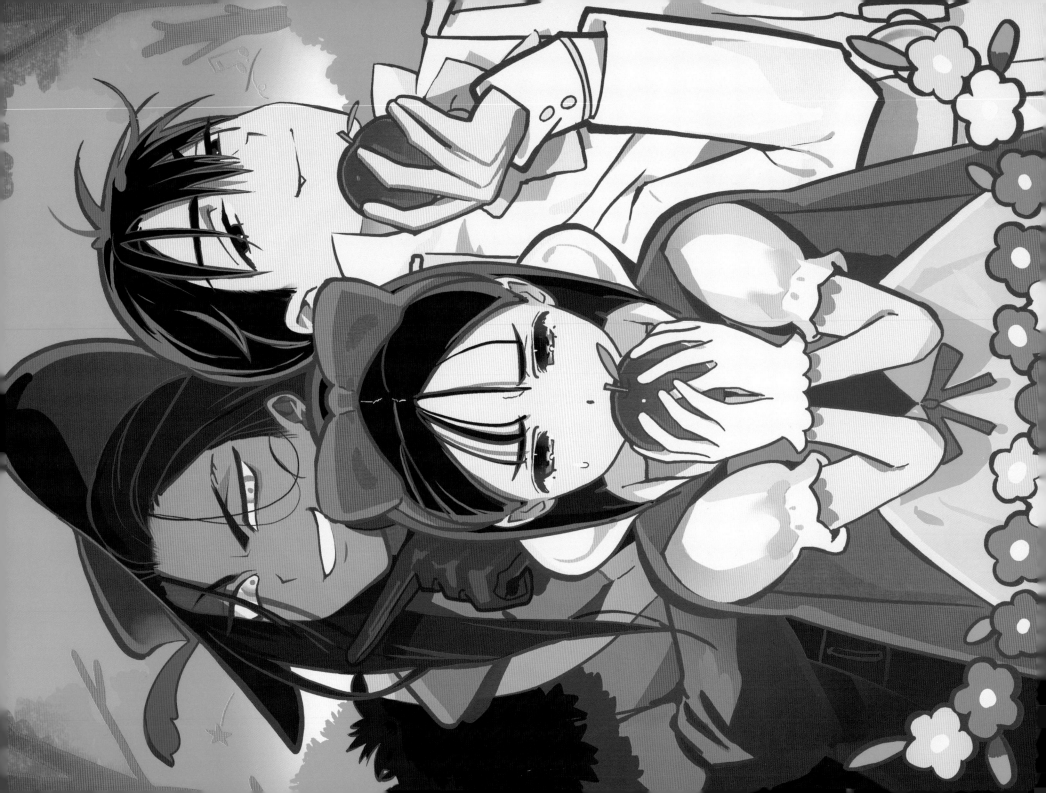

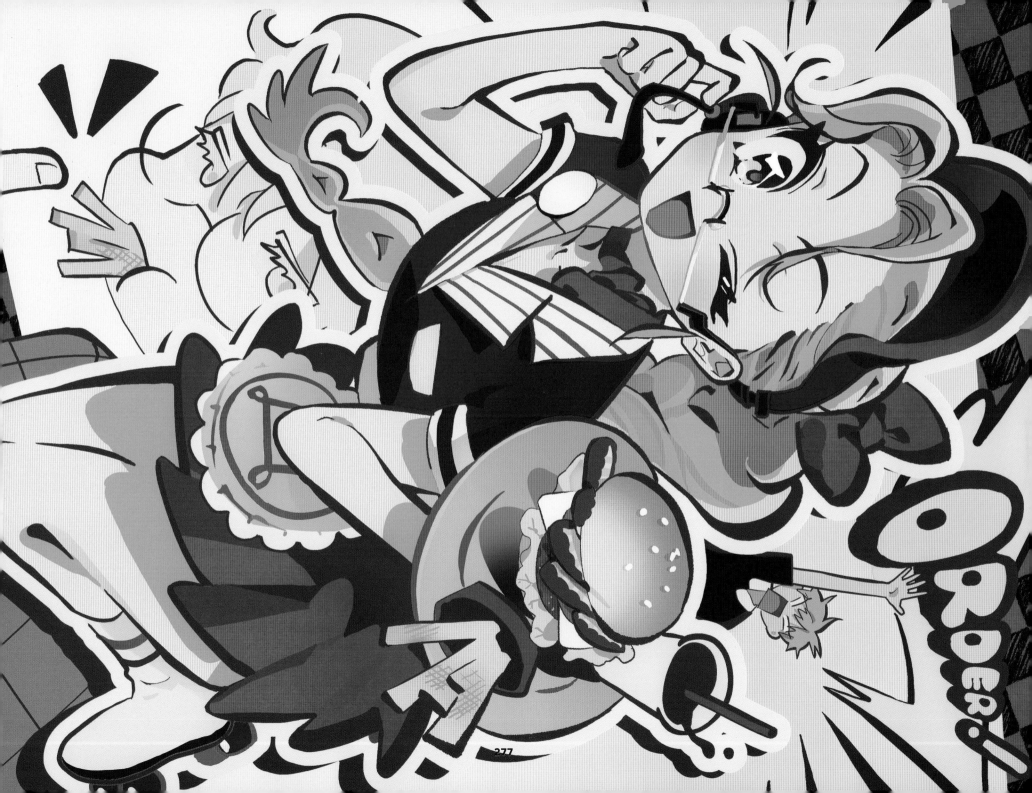

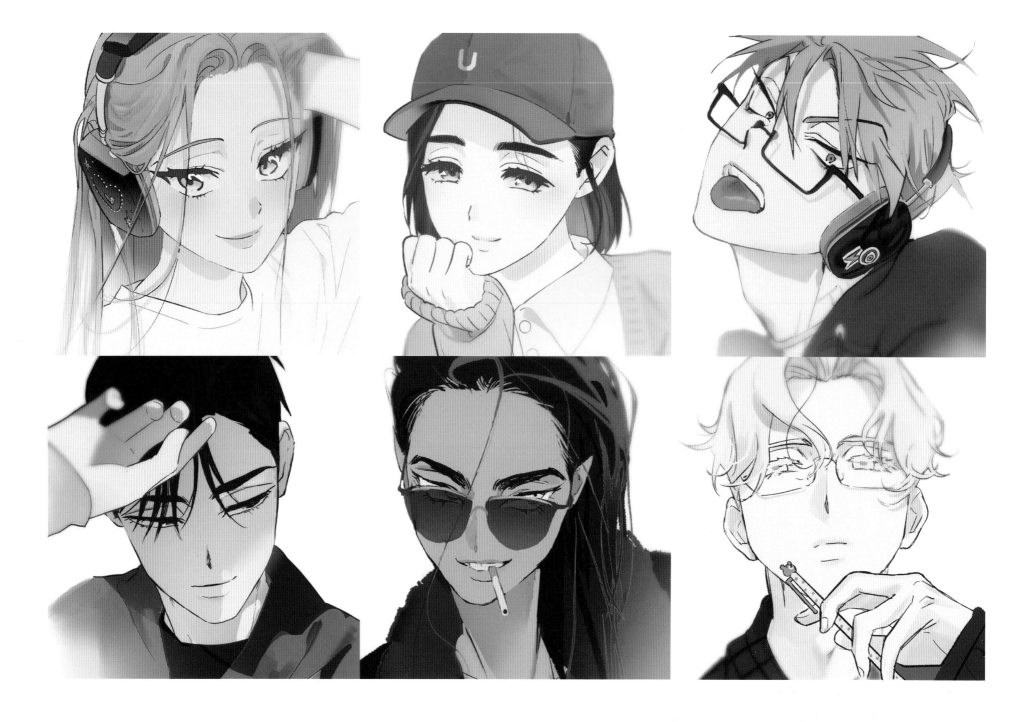

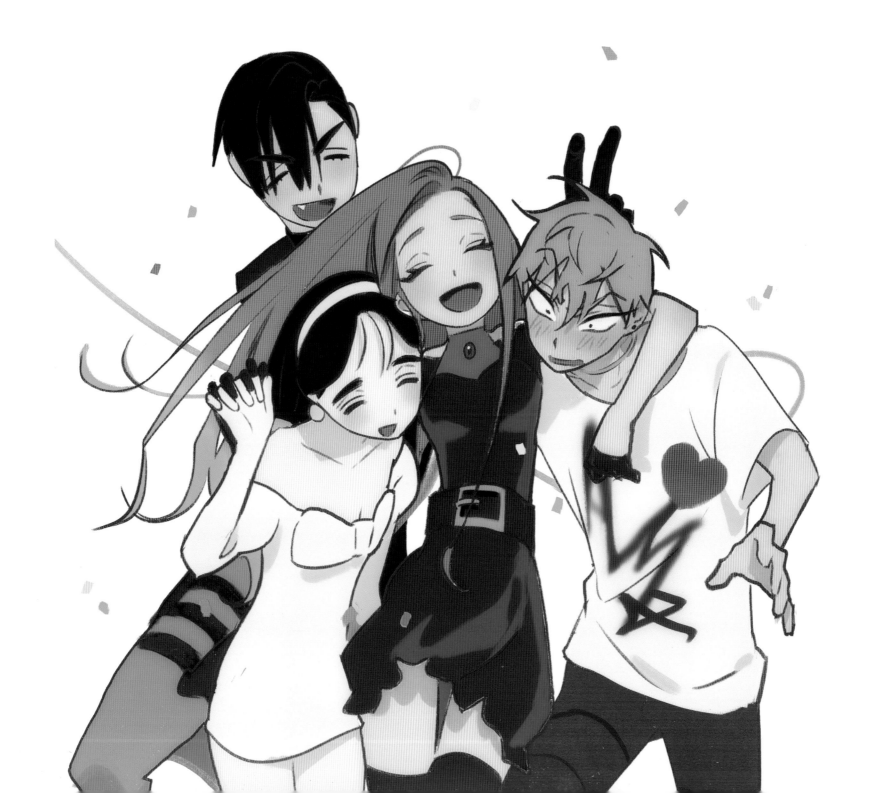

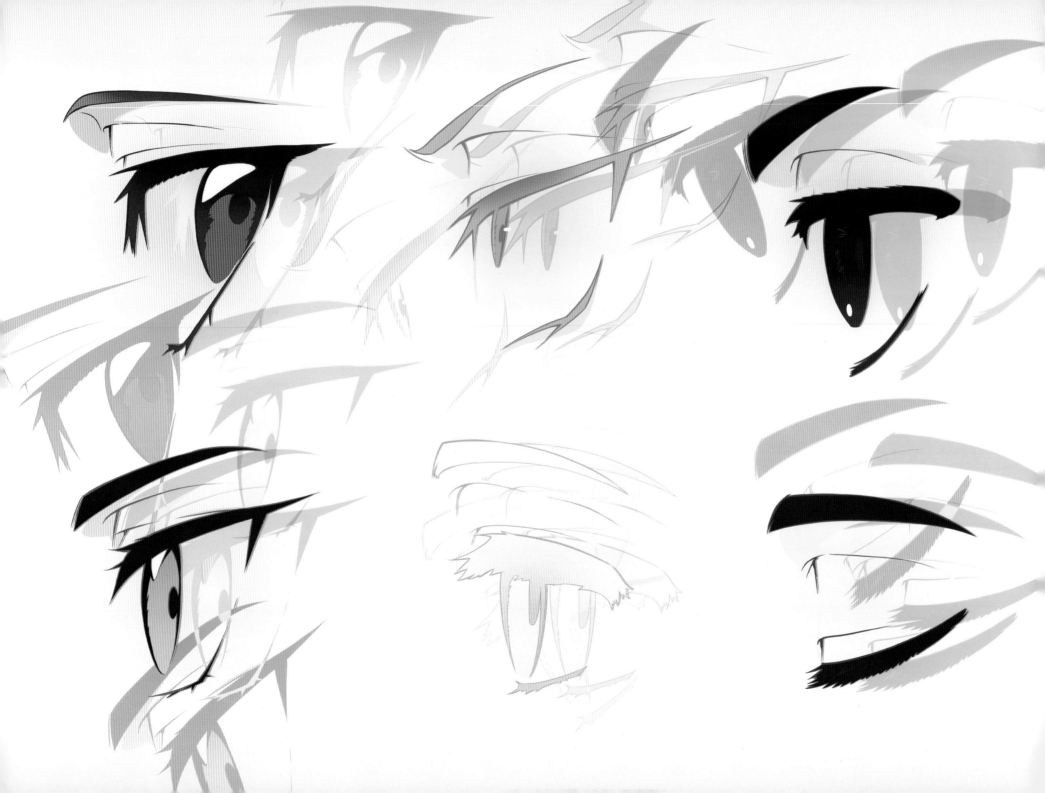

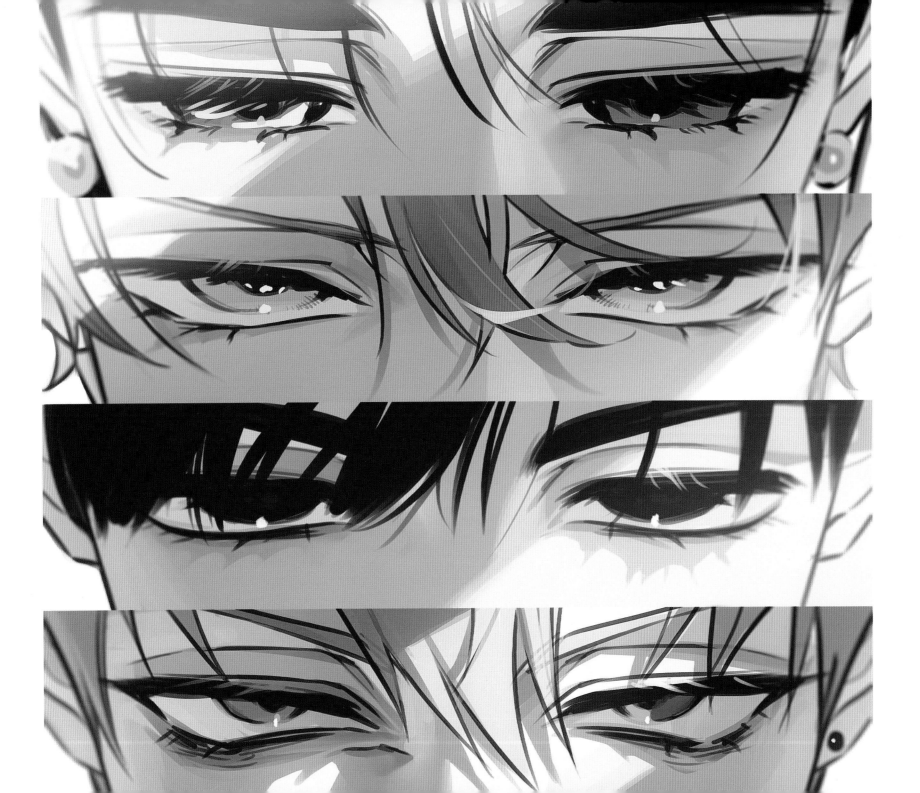

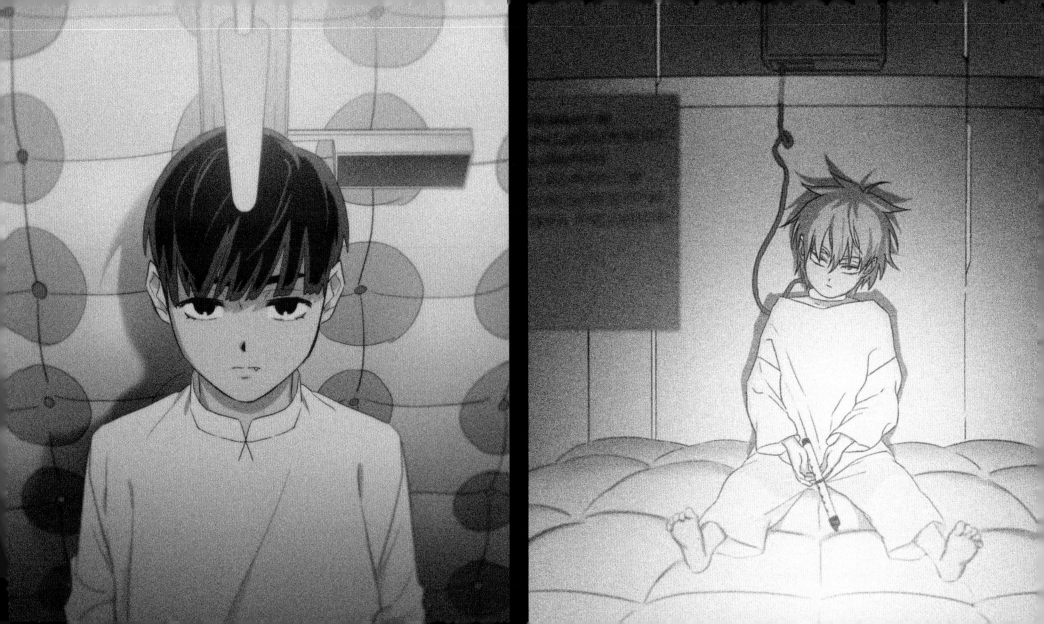

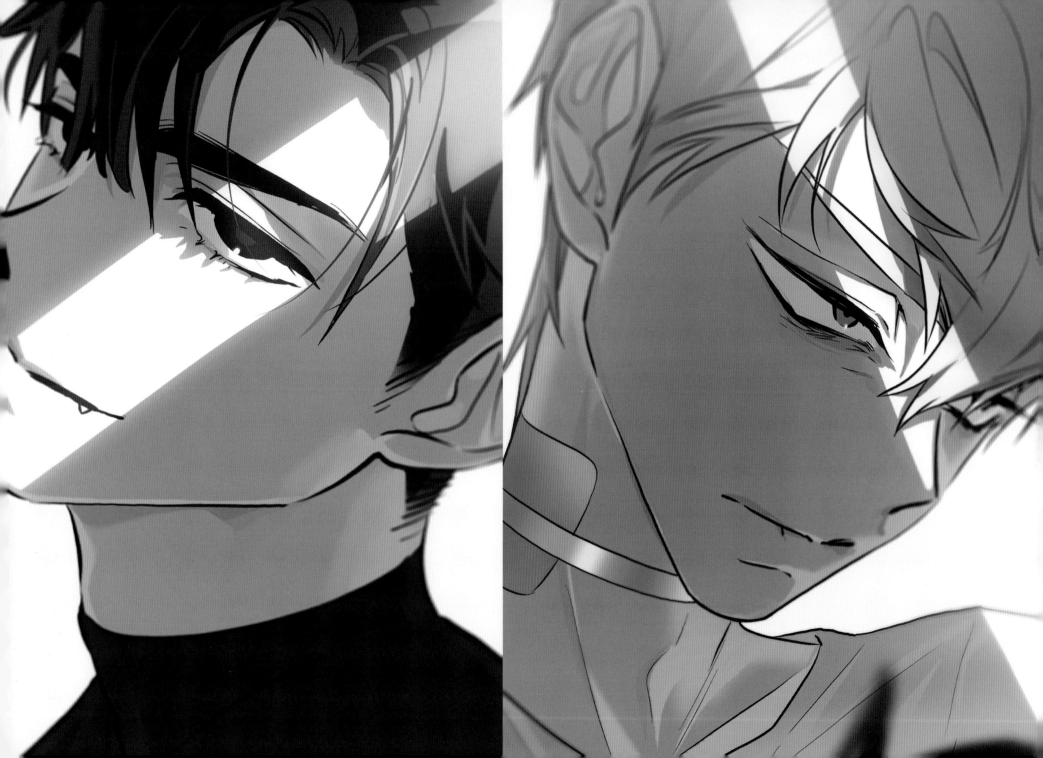

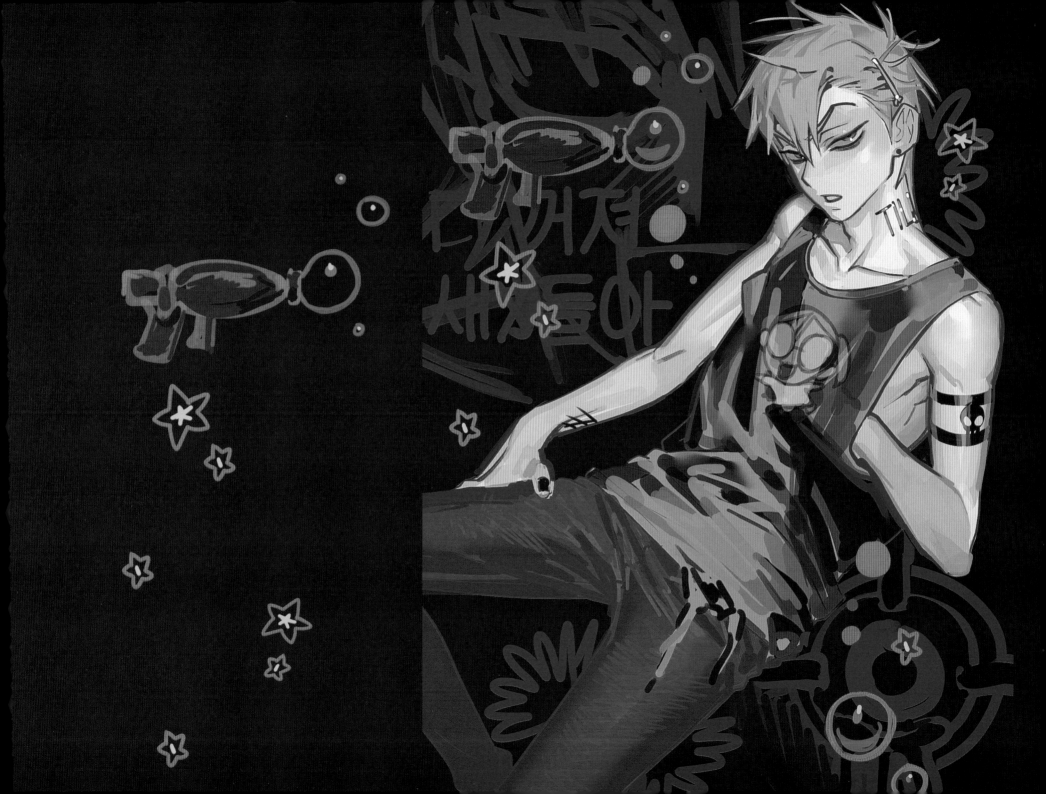

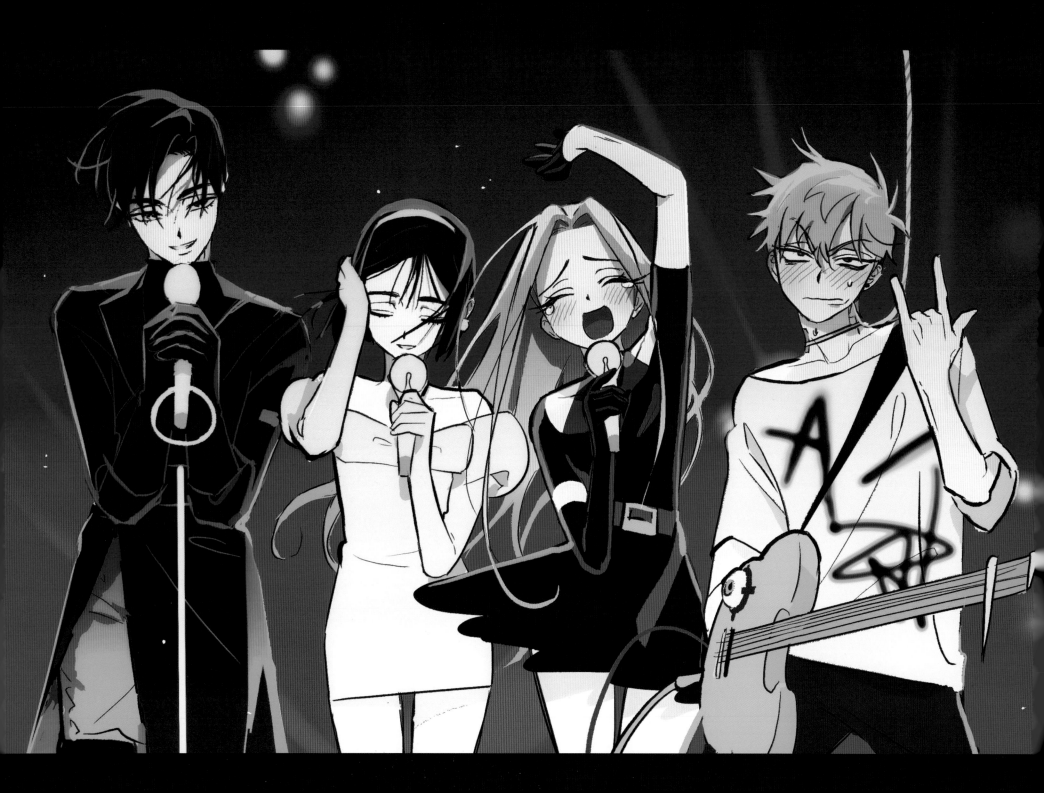

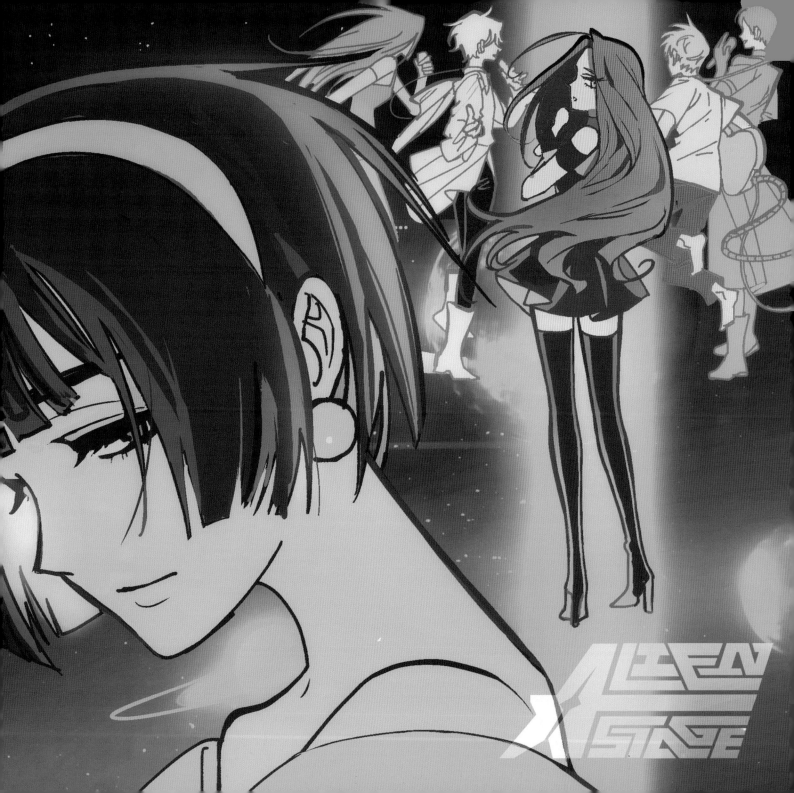

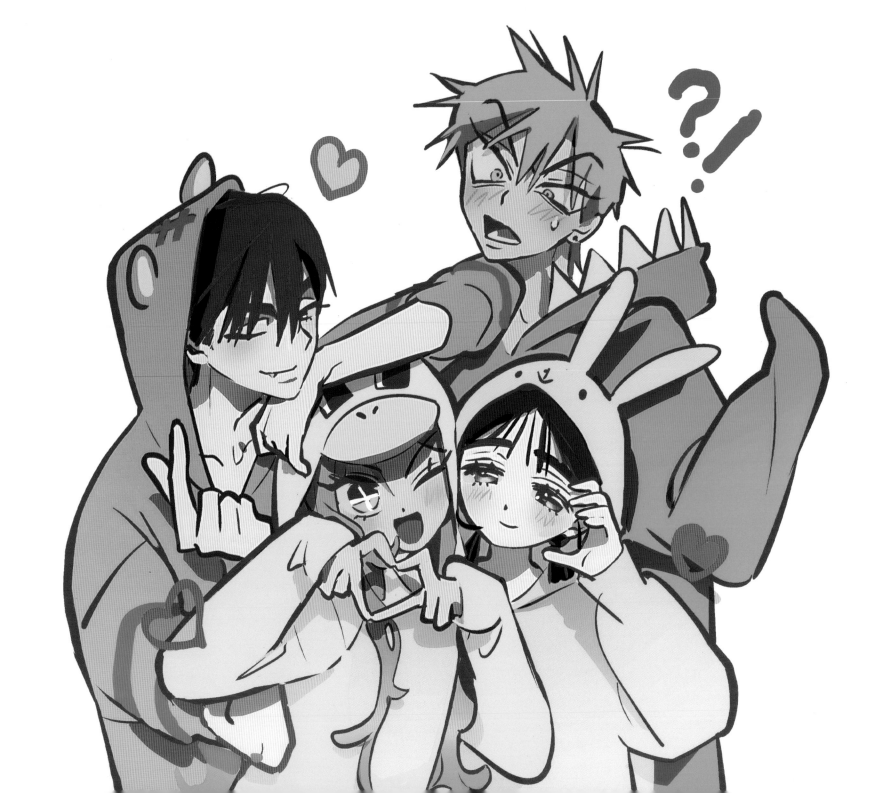

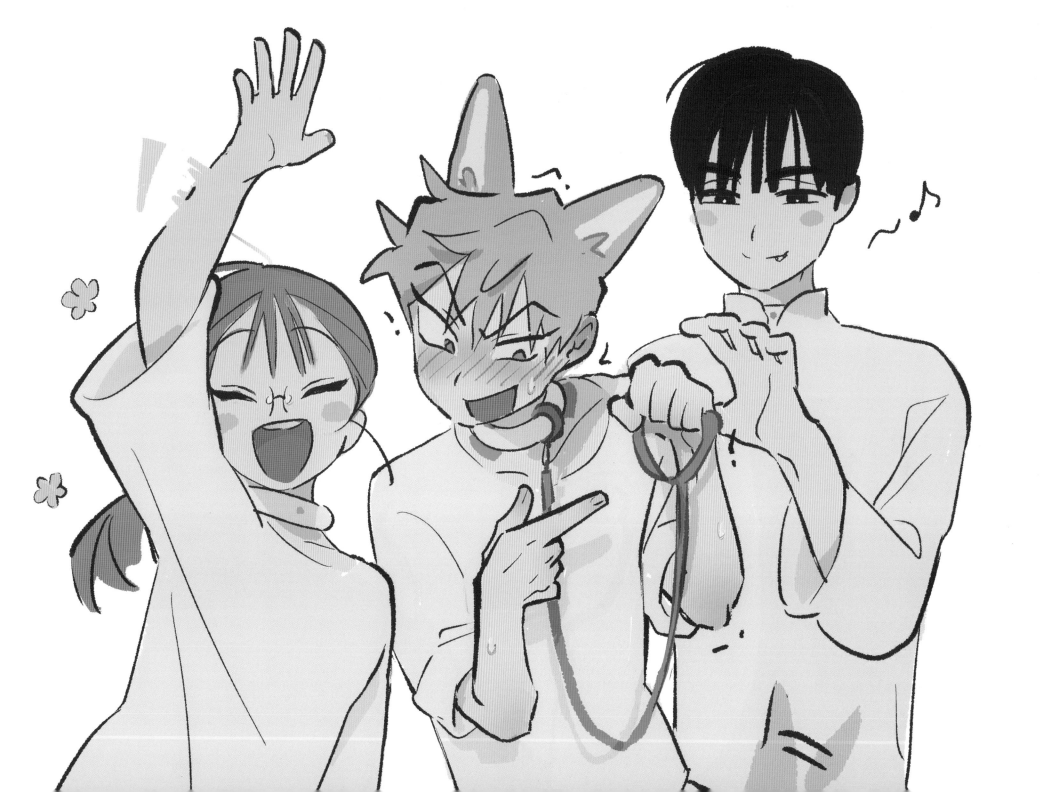

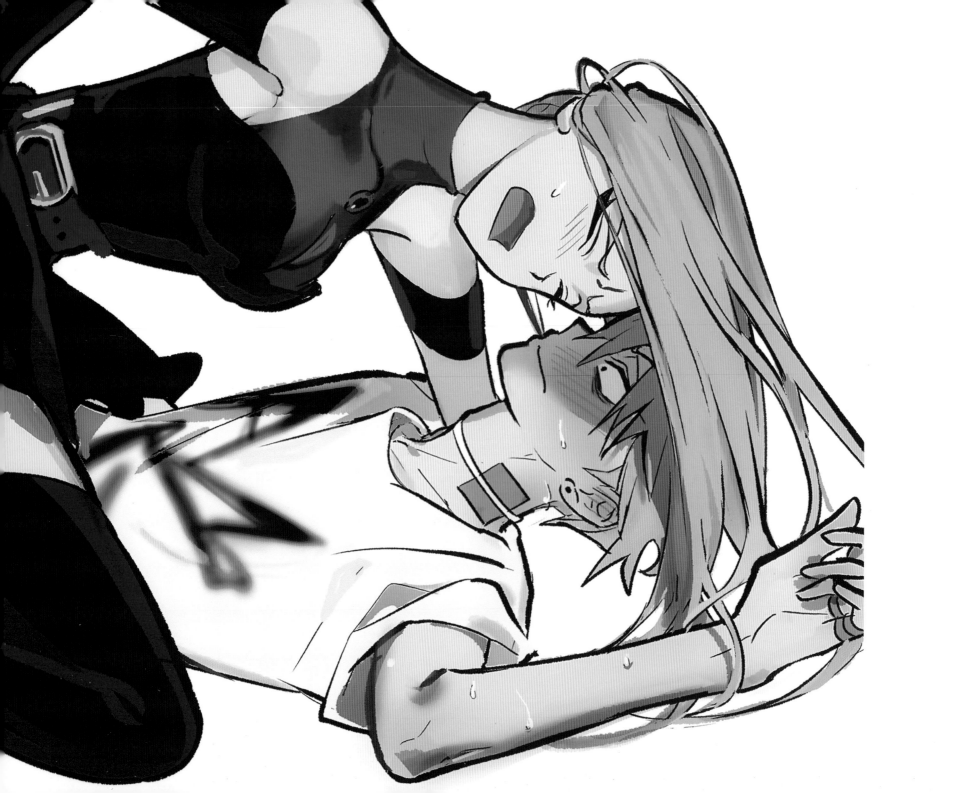

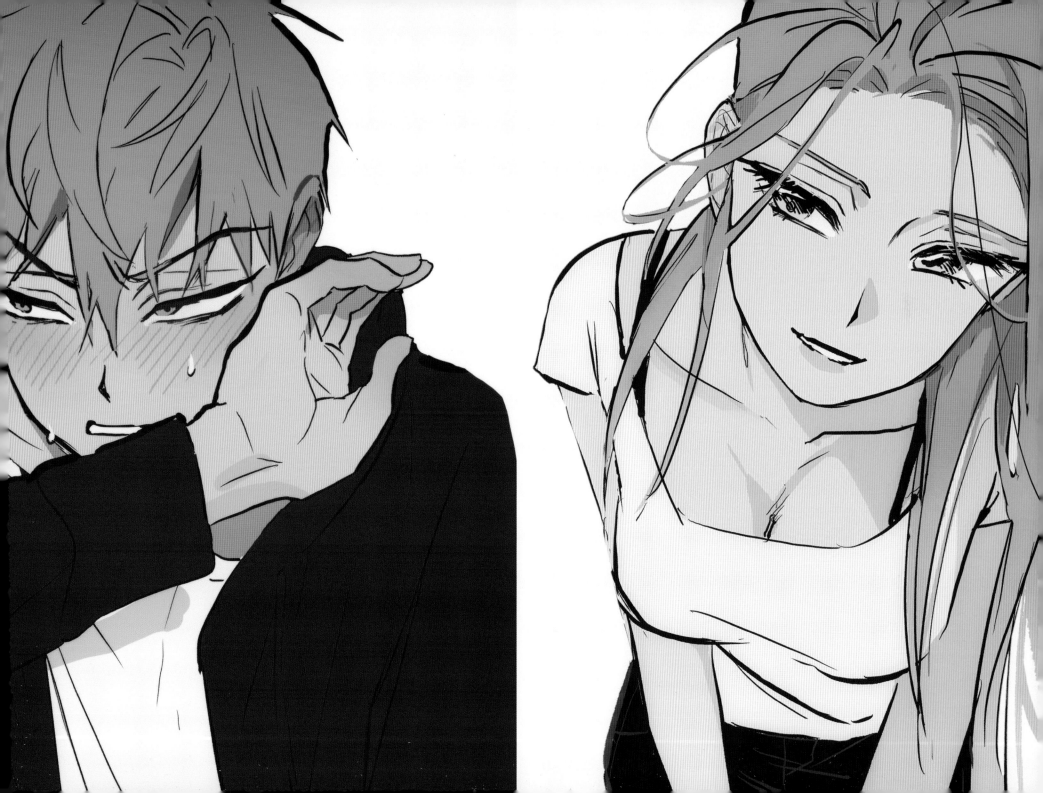

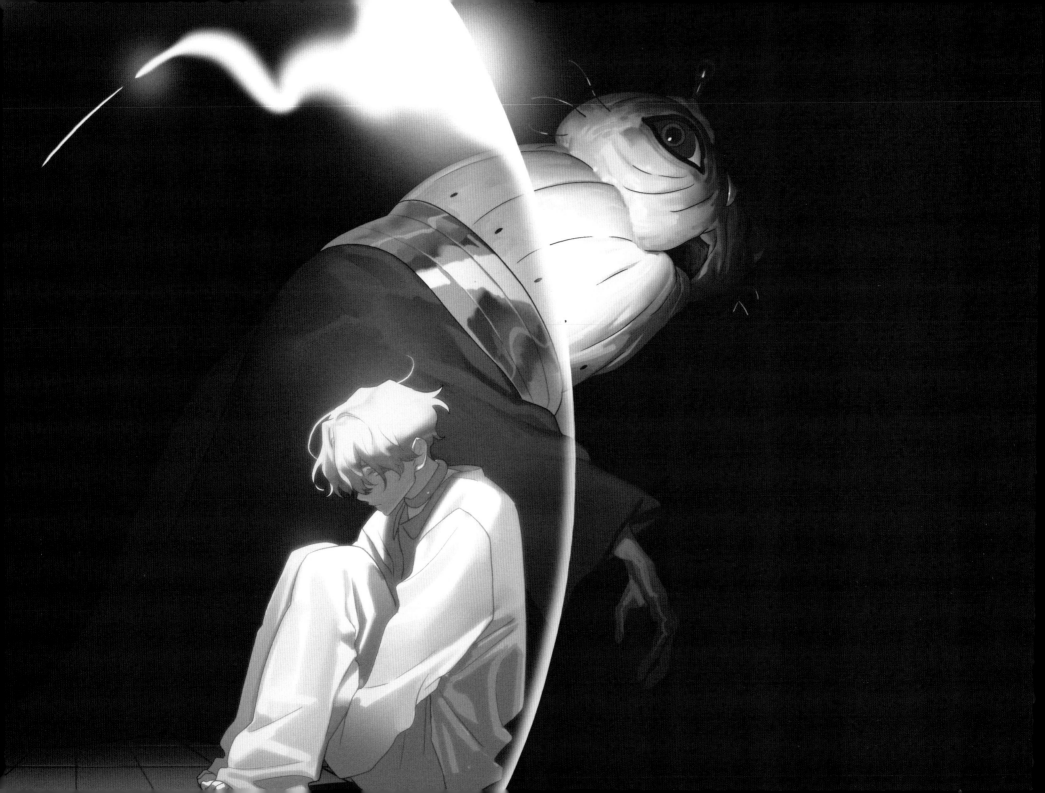

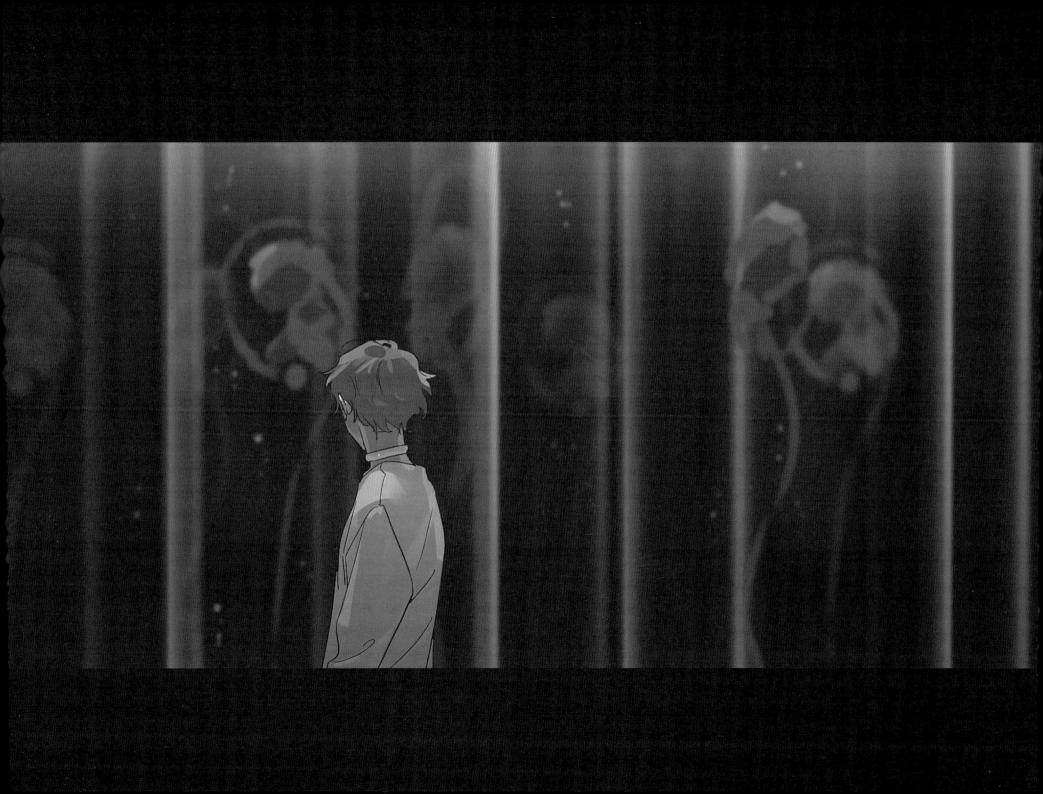

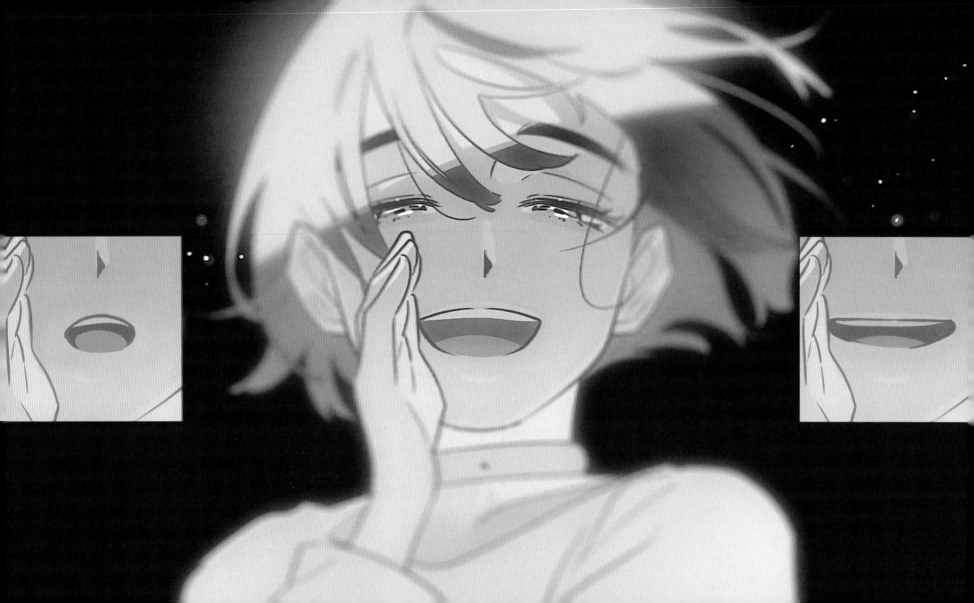

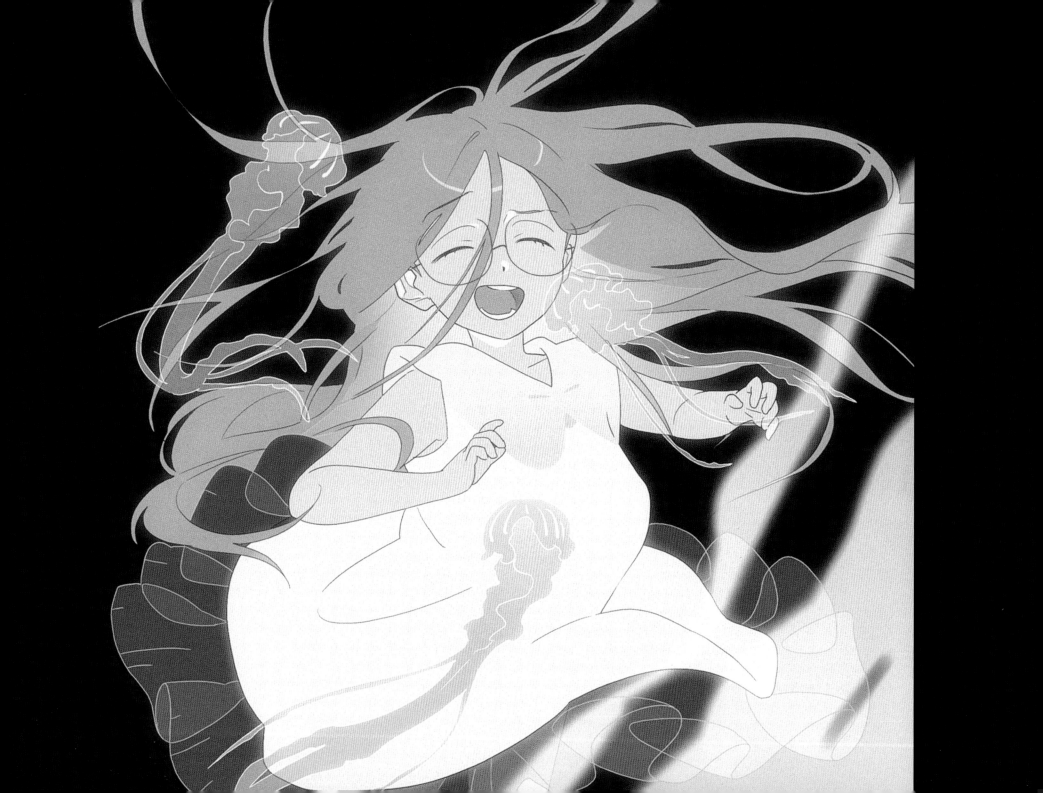

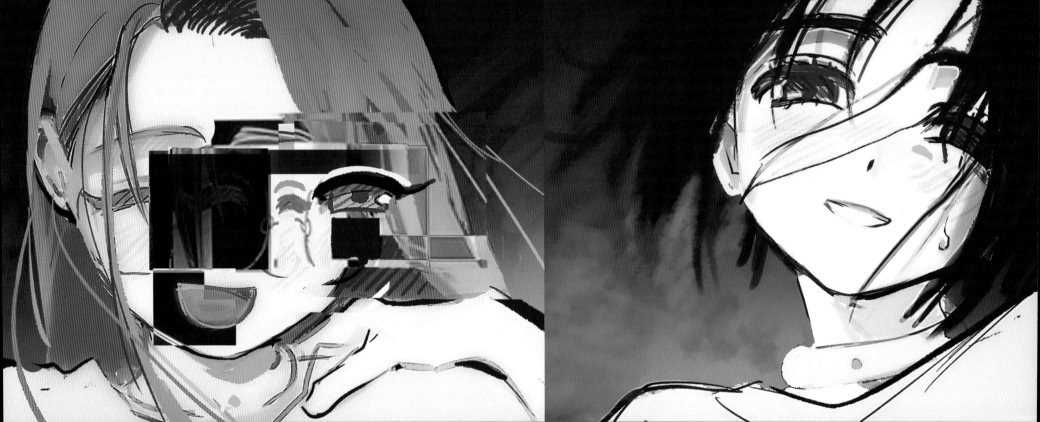

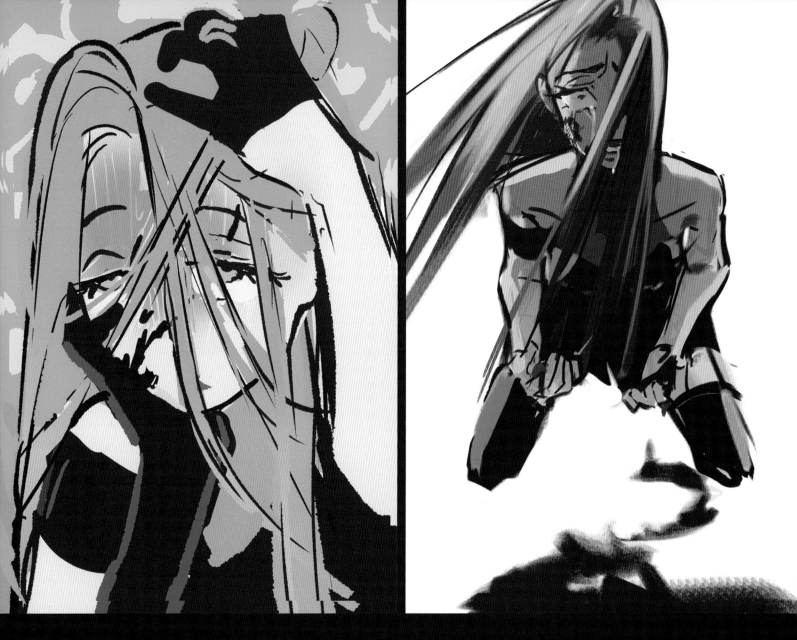

창작 스트레스가 극에 달했을 때 위와 같은 일러스트를 그리곤 한다.

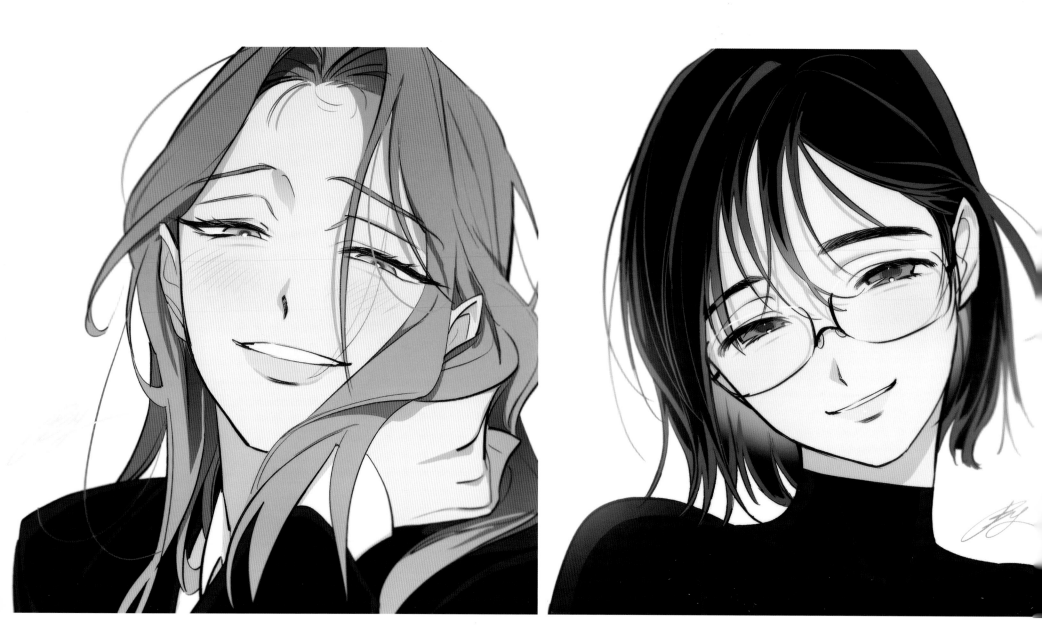

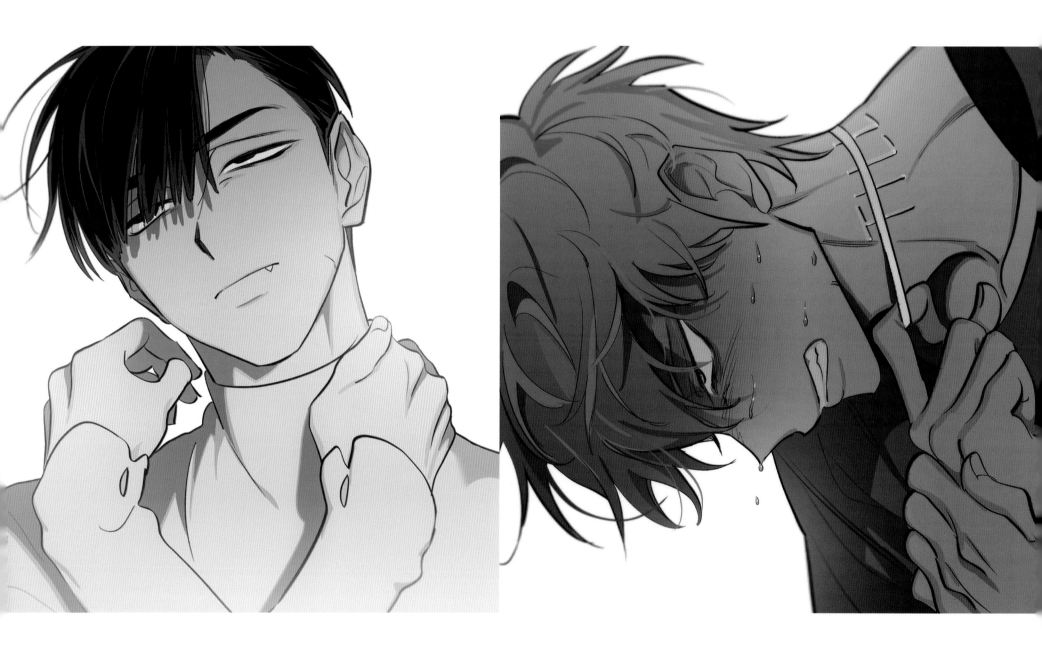

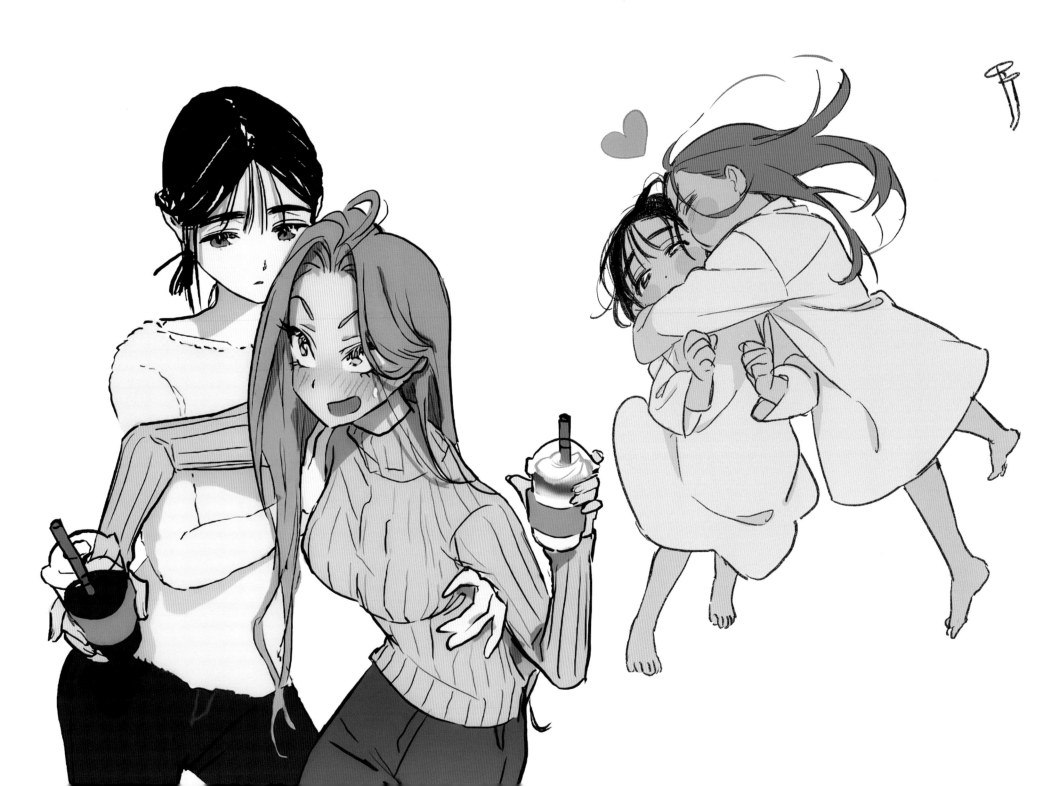

생일?

..글쎄,
사실 잘 몰라.

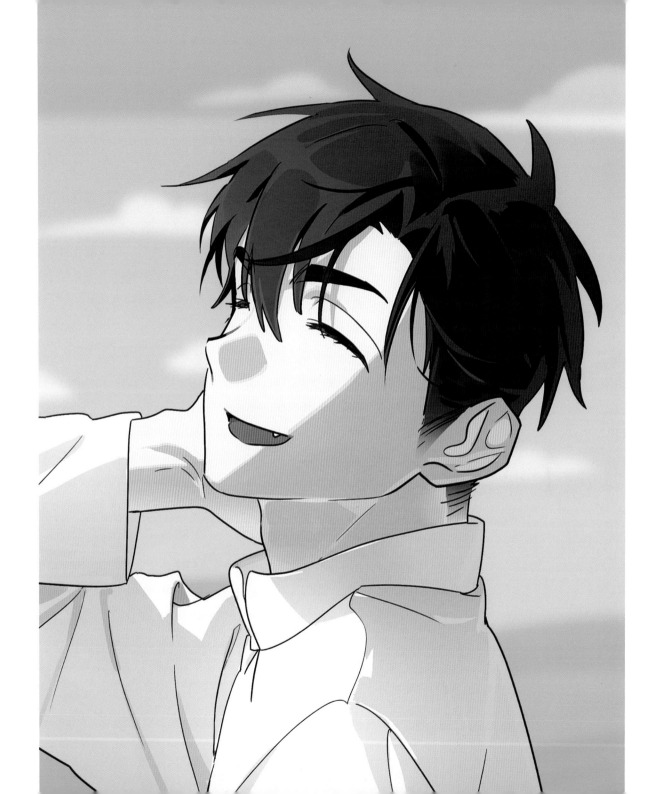

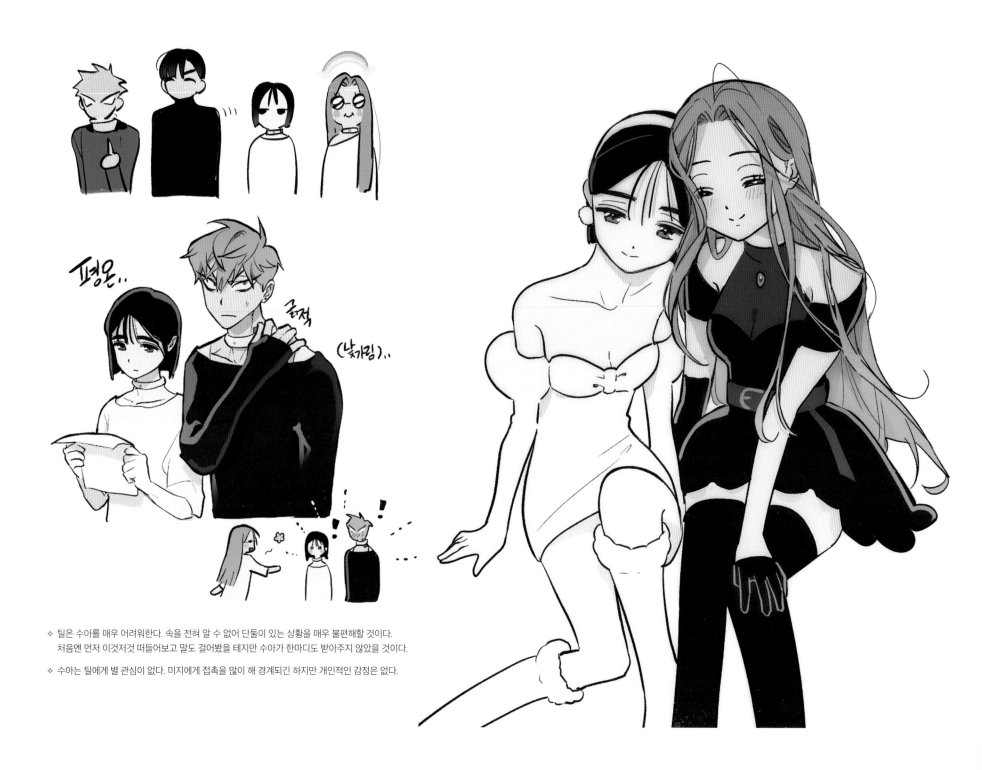

평온..

끔적

(낮가림)..

◇ 틸은 수아를 매우 어려워한다. 속을 전혀 알 수 없어 단둘이 있는 상황을 매우 불편해할 것이다.
처음엔 먼저 이것저것 떠들어보고 말도 걸어봤을 테지만 수아가 한마디도 받아주지 않았을 것이다.

◇ 수아는 틸에게 별 관심이 없다. 미지에게 접촉을 많이 해 경계되긴 하지만 개인적인 감정은 없다.

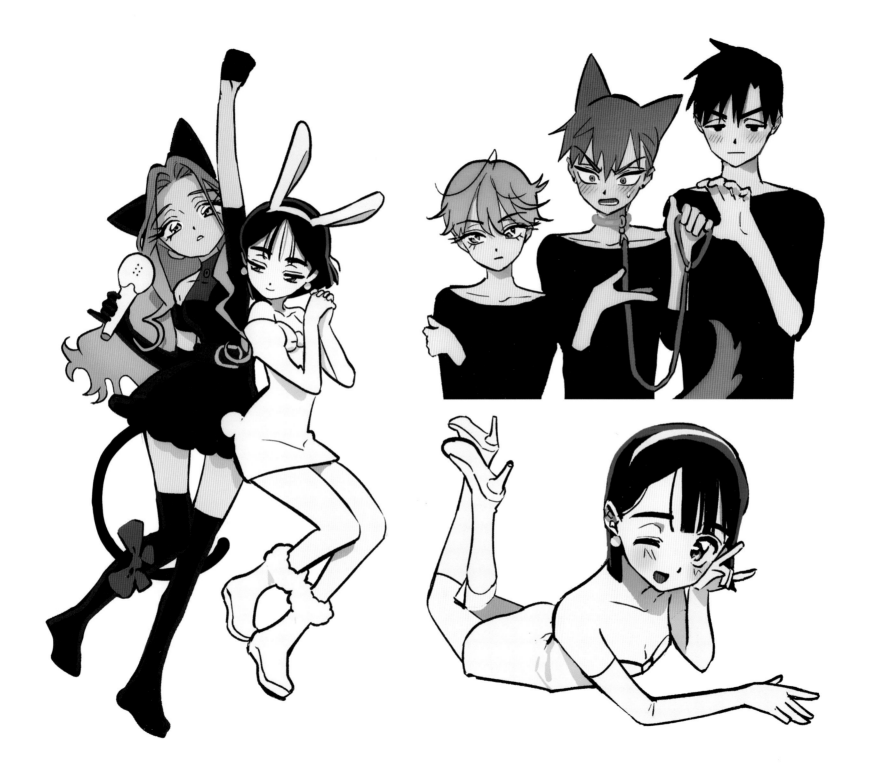

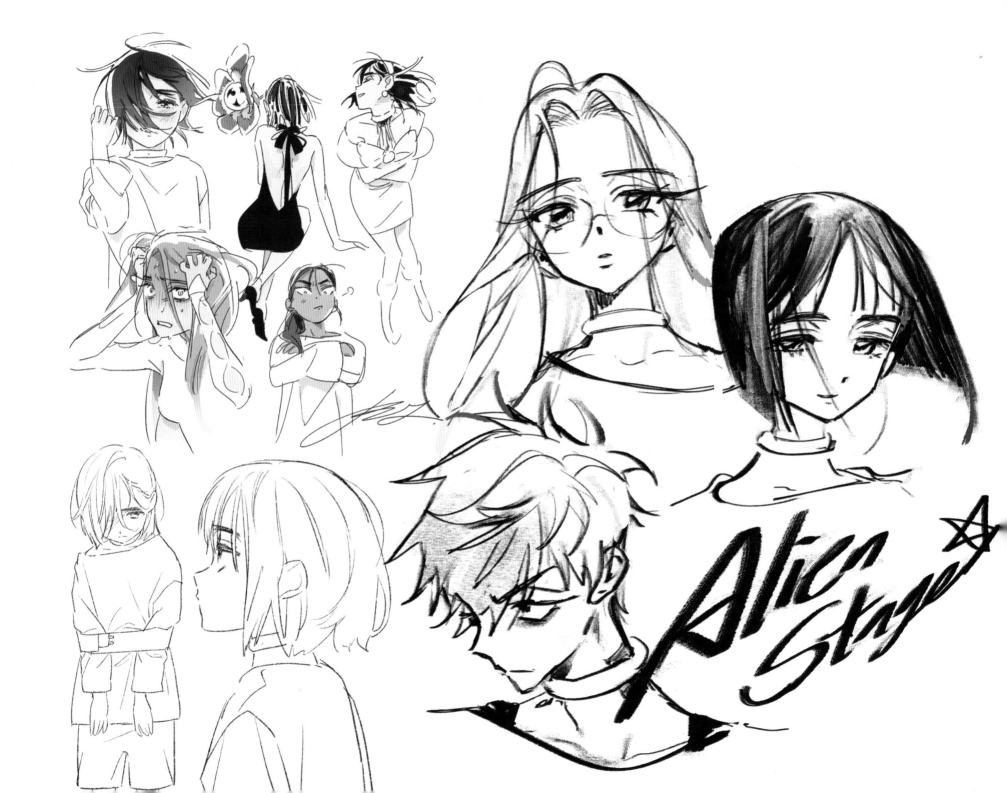

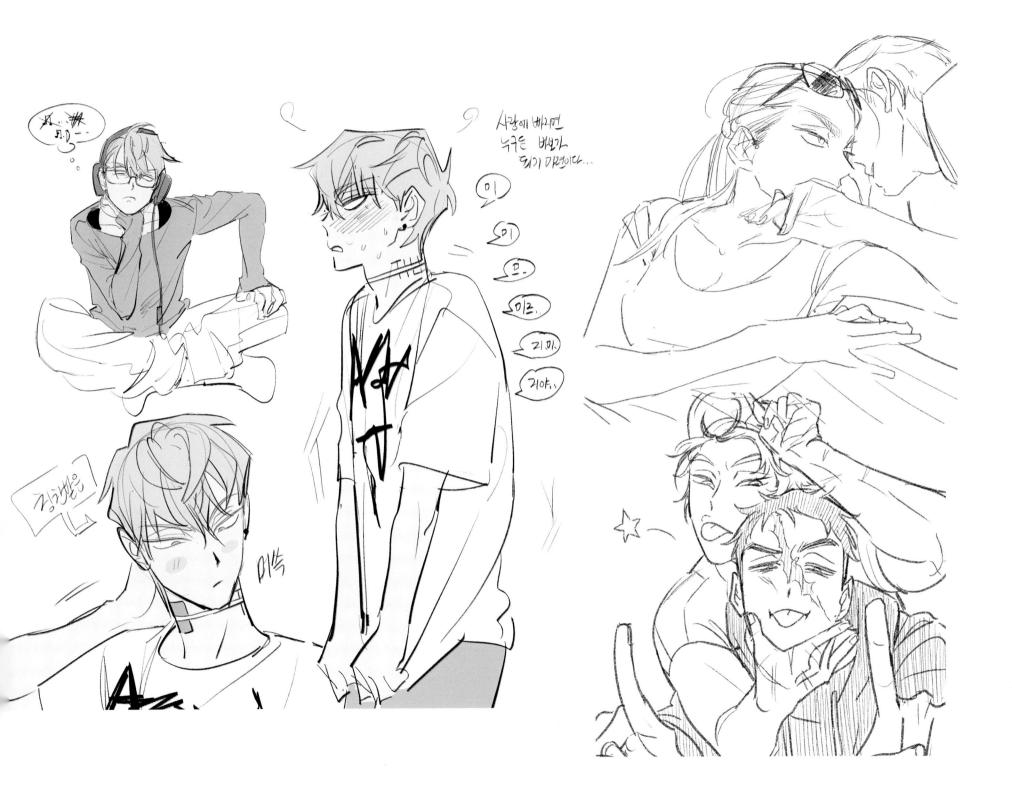

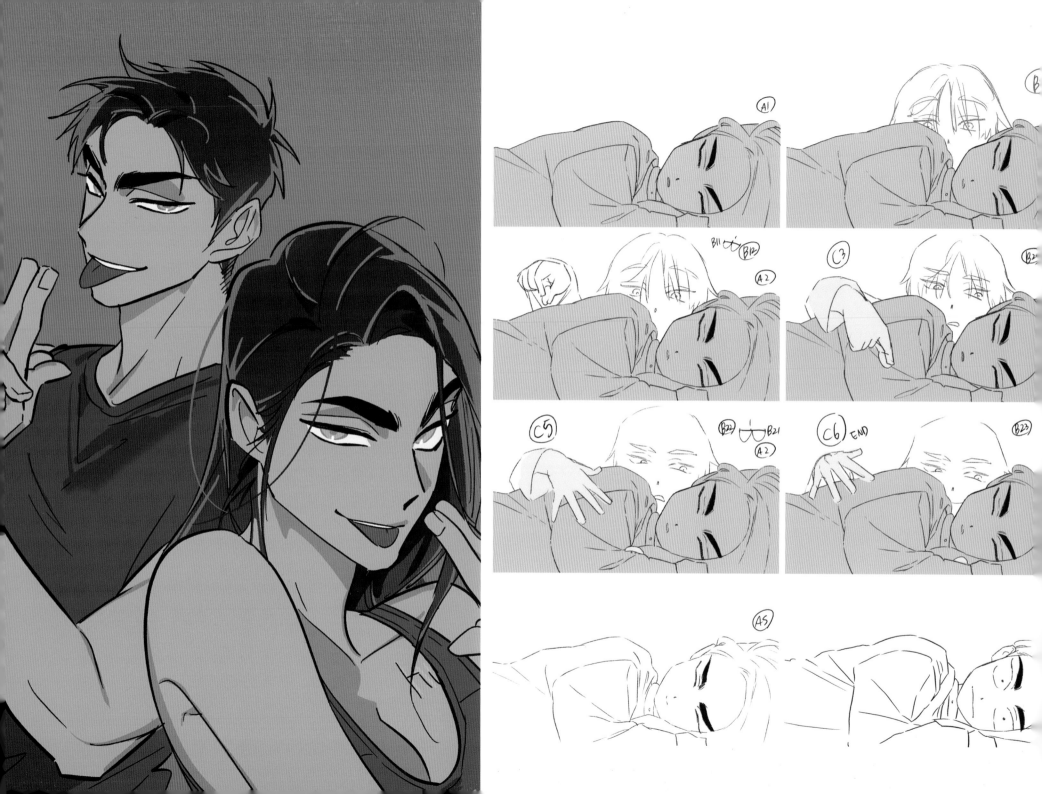

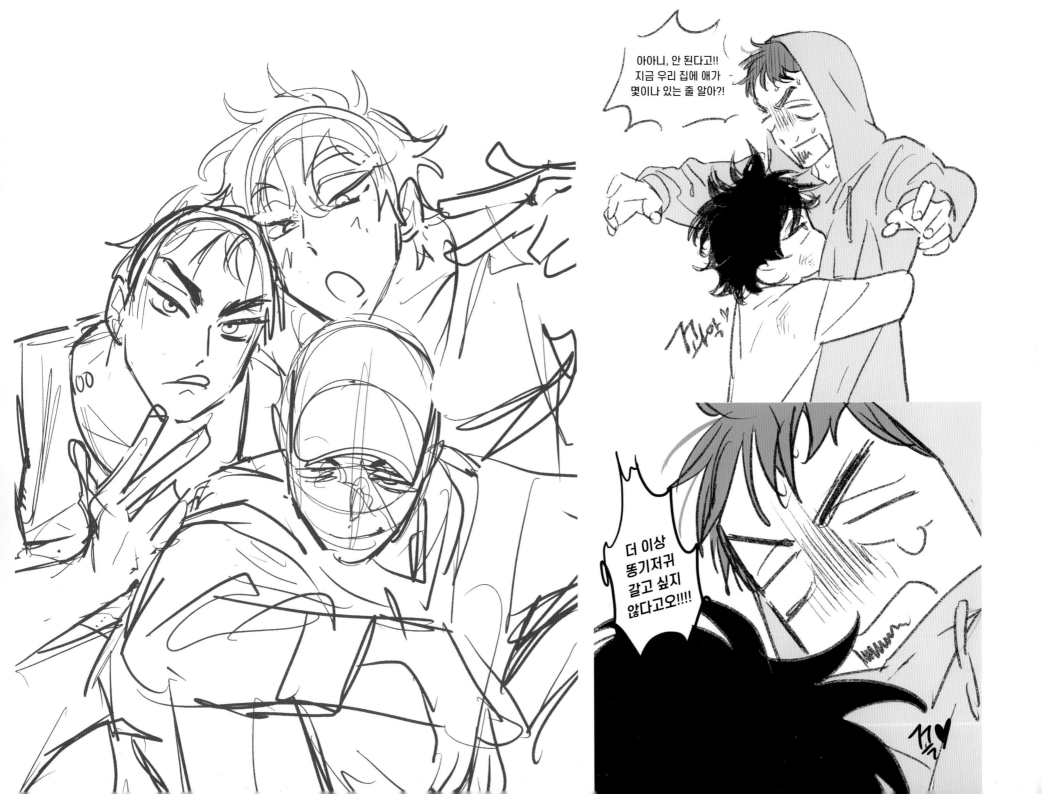

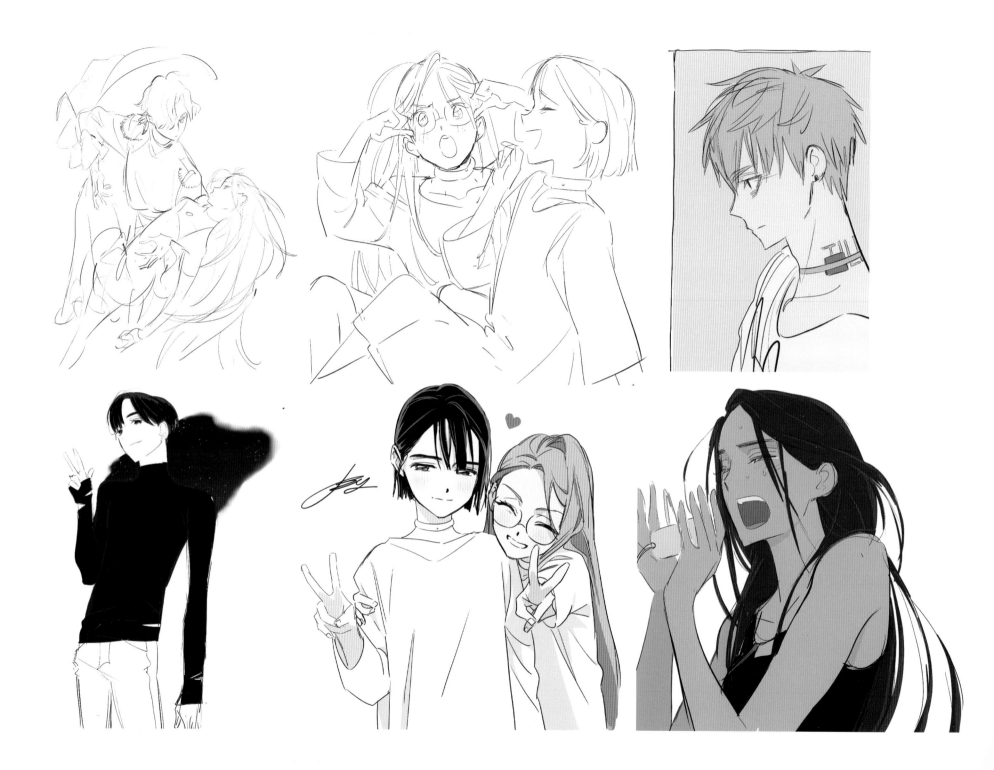

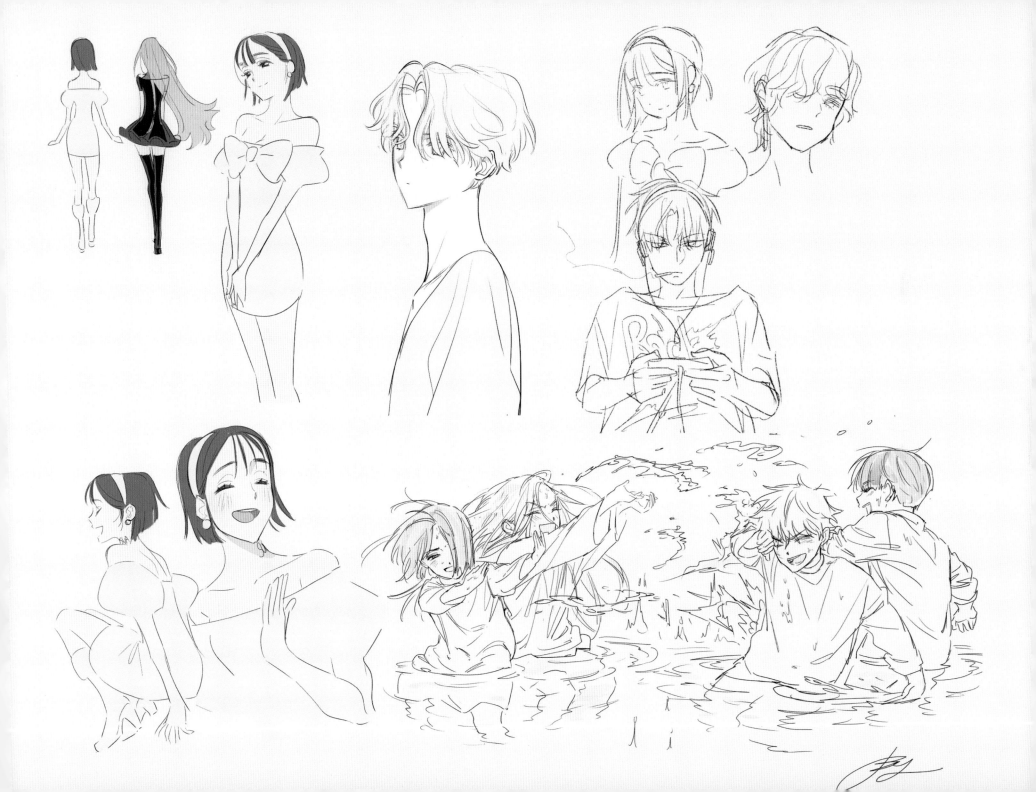

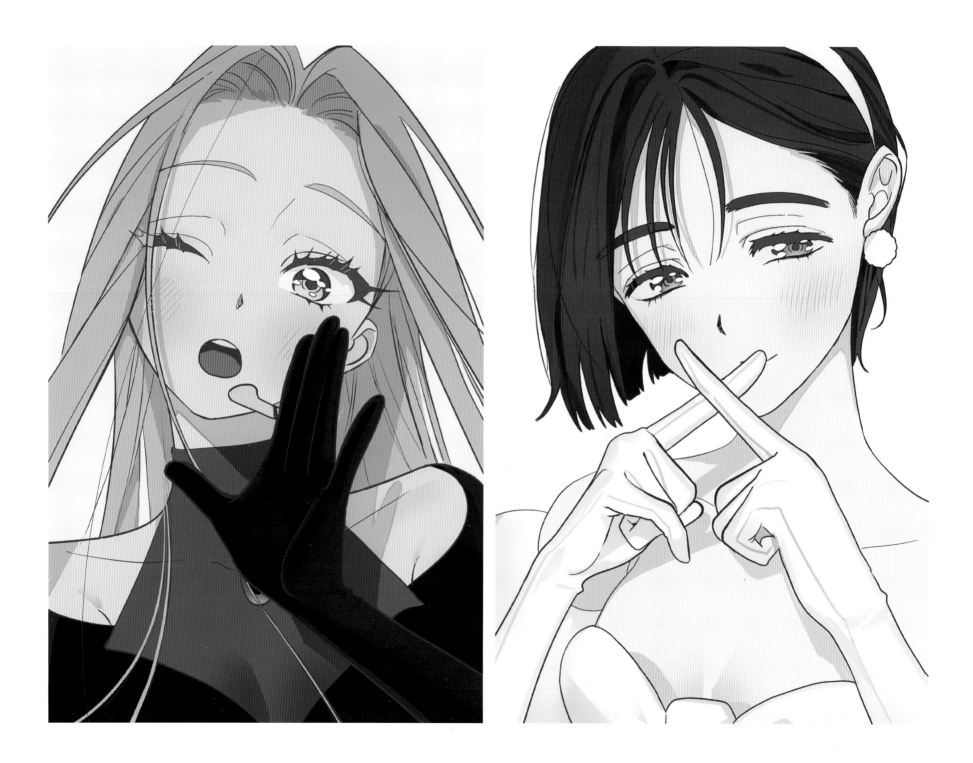

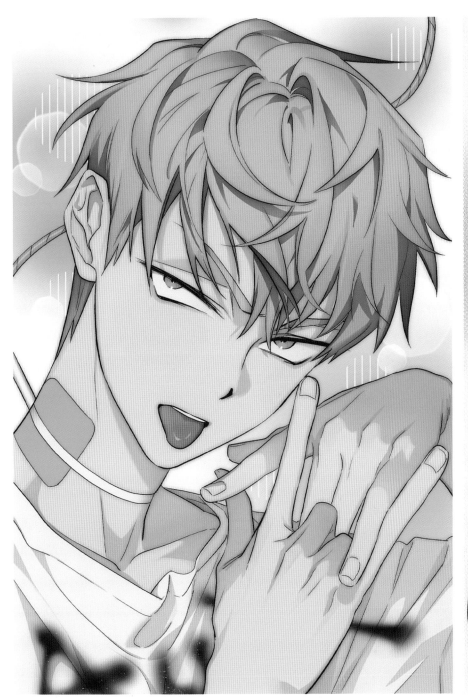
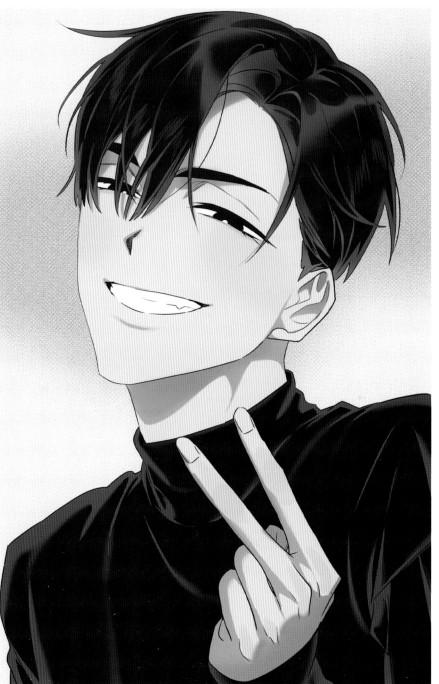

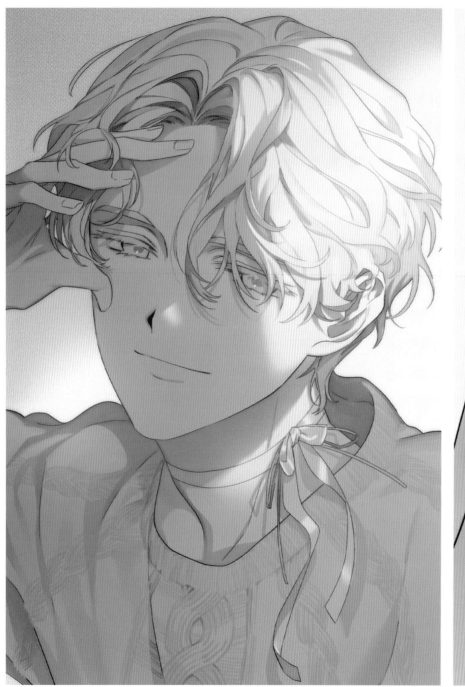
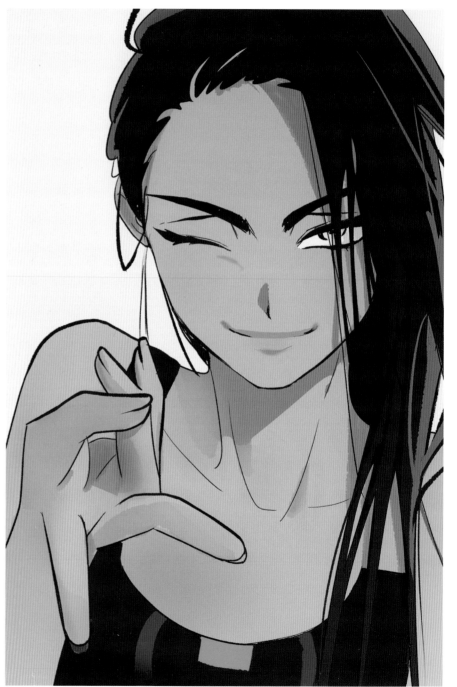

사인 비하인드

캐릭터별로 성격과 개성이 담긴 사인이 있으면
좋겠다 싶어 만들었다. 현아와 수아의 사인을 서로
비교하는 재미가 있다.

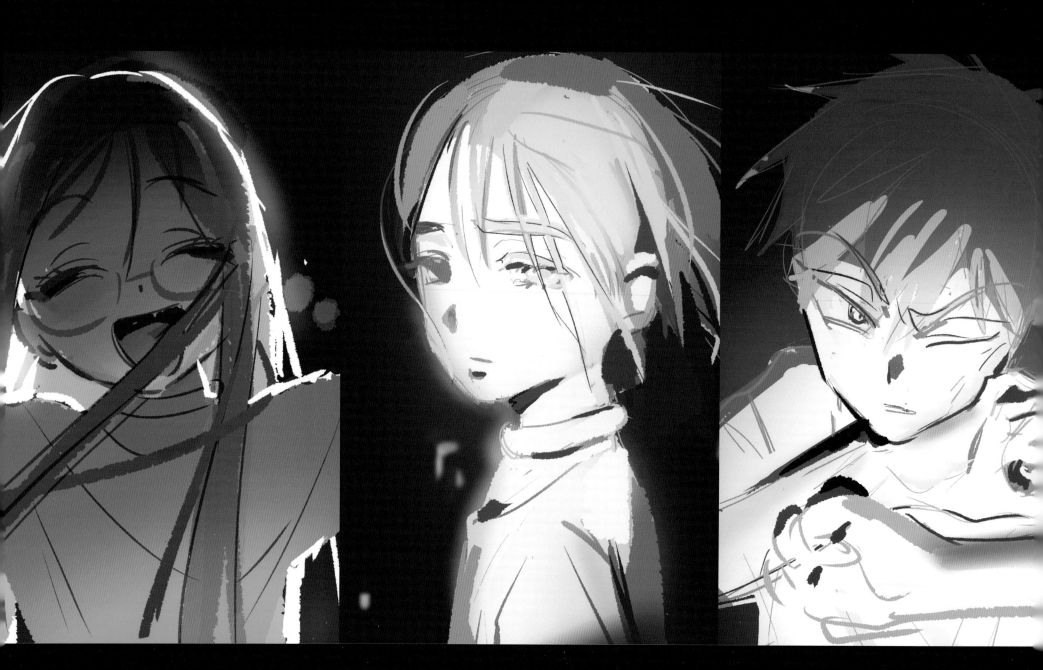

앨범 포카 시안. 아이들의 불안한 감정을 순간적으로 포착하듯이 그리고 싶었다.

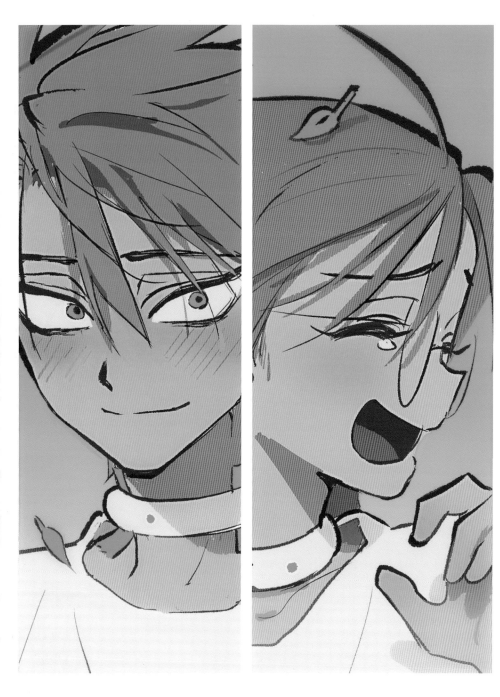
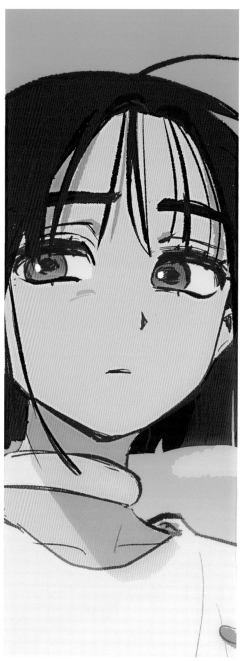

틸, 미지, 수아가 함께 있을 때의 관계성을 담은
상황을 그리고 싶었다. 수아는 미지와 영원히
변함없이 함께하고 싶다는 욕망과 집착이 강한
캐릭터인데, 틸로 인해 혹여나 미지에게 변화가
생길까 매우 경계하고 있다.

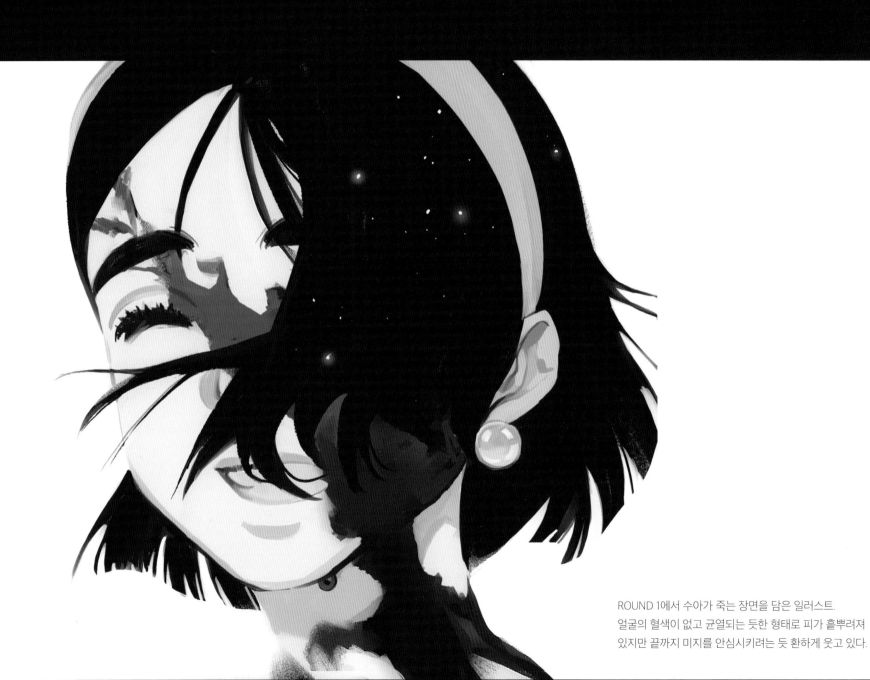

ROUND 1에서 수아가 죽는 장면을 담은 일러스트.
얼굴의 혈색이 없고 균열되는 듯한 형태로 피가 흩뿌려져
있지만 끝까지 미지를 안심시키려는 듯 환하게 웃고 있다.

with
Director **VIVINOS** & Co-director **QMENG**

Q 에일리언 스테이지는 어떻게 탄생하게 되었나.

VIVINOS 평소와 같이 다음엔 어떤 작품을 보여드릴지 고민하다가 두 소녀의 SF 데스 매치 서바이벌 스토리를 구상하게 되었습니다. 홍대의 작은 와인 바에서 규멩님, 콜농님에게 지나가듯 기획을 이야기하게 되었는데 반응이 너무 좋은 거예요. 이건 꼭 해야겠다 싶었죠. 이후 4명의 캐릭터와 세부 내용을 추가한 뒤 팀원들과 바로 제작에 돌입했습니다. 특히 1~3화의 콘티는 규멩님과 밤새 고민해 하루 만에 짰는데, 당시 느꼈던 창작의 열기는 그 어느 때보다도 뜨거웠어요. 에이스테는 제작하는 저희 팀에게도 즐거운 기억들과 팀워크 등 많은 것을 안겨준 프로젝트입니다.

QMENG 원래 비비노스 감독님의 기획이었는데, 제가 평소에 SF를 너무 좋아해서 그런지 꼭 만들고 싶다는 생각이 들어서 콜농님과 함께 몰아붙였었던 것 같습니다. 그때 갔던 와인 바가 아직도 기억납니다. 얼마 전에 갔더니 벽에 써두었던 글씨가 이미 다른 글에 묻혀서 사라진 것 같더라고요. 무식이 용감이라고, 이렇게 힘들 줄은 전혀 예상하지 못하고 그냥 시작했던 것 같습니다. 그래도 그때 밀어붙였던 것은 후회하지 않습니다.

Q 에이스테를 만들면서 가장 신경 쓴 점은.

VIVINOS 신경 쓴 점은 너무 많지만, 가장 중요한 것만 추려보면 아래와 같습니다. 열심히 했는데 잘 구현됐는지는 모르겠네요….

> ① 제한적인 제작 상황에서도 매력을 잃지 않는 기획
> ② 팀원들의 취향에도 부합해 모두가 즐겁게 일할 수 있는 기획
> ③ 감독이 표현하고자 하는 메시지가 확실한 기획

QMENG 저는 좀 다른 관점에서 접근했던 것 같습니다. 비비노스 감독님이 '재미있는, 눈을 뗄 수 없는 작품'에 집중해 주시는 동안 저는 그 기획을 설득력 있는 영상으로 만드는 데 집중했던 것 같아요. 팀원들과 함께 효율적인 체계를 만들어 나가는 것, 라운드를 거듭할수록 더 새로운 폼을 보여주는 것, 비비노스 감독님의 그림체를 흡수하면서도 제가 가진 장점을 더할 수 있는 샷들을 만들어내는 것, 그리고 비비노스 감독님의 지시 사항과 매력 포인트를 정확하게 이해해서 그걸 100% 끌어올리는 것 등을 신경 썼던 것 같습니다.

Q 에이스테 제작 과정에서 인상 깊은 일화가 있다면.

VIVINOS 일화보다는 배운 것이 많습니다. 저는 원래 늘 혼자 작업하는 개인 작가였는데요, 애니메이션 프로젝트를 시작하고 팀원들이 생기면서 혼자라면 할 수 없을 경험을 많이 하고 있습니다. 어려운 시기에도 서로 신뢰를 굳건히 다지며 앞으로 나아가다 보니 천금을 주어도 바꿀 수 없는 동료들이 생겼고, 책임감에 대해서도 알게 되었습니다. 모두 에이스테와 에이스테를 아껴 주시는 여러분 덕분입니다.

QMENG 제가 잘못했던 것밖에 생각이 안 나서 부끄럽습니다. 지금도 끊임없이 실수하고 있고요. 부족한 실력으로 생각 없이 뛰어든 것은 아닌가 몇 번이나 자기반성을 했던 것 같습니다. 인상 깊은 일화가 많기는 한데 다 창피하고 괴로운 기억뿐이라 이야기하기 두렵네요… (맨날 울었던 기억밖에 없어요.) 정신없이 만드느라 부족한 게 눈에 보이는 영상들인데도 그저 좋아해 주시는 분들에게 감사한 마음입니다. 앞으로는 좋은 기억들이 많이 생겼으면 좋겠습니다.

Q 두 감독의 캐릭터 해석이 달랐던 적이 있나.

VIVINOS 늘 있죠. 예를 들어 제가 그리는 수아는 순하고 고분고분하지만 늘 억눌려 있고, 속 안에 어두움을 쌓아 두는 여린 성격의 캐릭터인데요. 규멩님 손에서 탄생한 수아는 시니컬하고 살짝은 공격적인 모습으로 그려집니다. 캐릭터에 대한 이야기를 많이 나누게 되면서 격차가 줄어들고 있네요.

QMENG 항상 있었습니다. 지금은 잘 얘기해서 맞춰가고 있지만, 예전엔 그걸로 진지하게 다툰 적도 있습니다. 결론적으로 저희가 서로 너무나도 다른 사람이기 때문에 인물을 더욱 입체적으로 만들 수 있었던 것 같은데요. 그런 면에서 공동 감독은 역시 양날의 검이 아니었나 싶습니다. 그래도 전보다는 훨씬 서로 합을 맞출 수 있게 되어서 다행이지요.

Q 에피소드별로 무대가 다른데, 가디언의 재력에 따라 무대 규모가 달라지는 건가.

VIVINOS 참가자들의 상업적 가치에 따라 투자됩니다. 물론 가디언이 특별히 따로 투자하는 경우도 있고요. 가장 규모가 작은 무대는 틸의 ROUND 2, 크고 화려한 무대는 루카의 ROUND 5입니다.

Q 경연곡은 언제 받게 되는지, 경연 상대와 함께 연습을 하는지 궁금하다.

VIVINOS 대결 일주일 전에 정해진 악보를 미리 받으며, 경연 상대와 함께 연습하거나 상의하는 경우도
있습니다! 팀의 경우엔 상대와 함께 부를 곡을 미리 받았음에도 불구하고 자작곡을 불렀죠.
에이스테의 트러블 메이커라 사족이 붙는 일도 많네요.

Q 무대 의상은 어떻게 제작되는가.

VIVINOS 아낙트 그룹 코디 디자이너의 손을 거치는데, 참가자들의 매력과 팬들의 니즈를
정밀히 분석한 뒤 제작됩니다. 여담이지만 ROUND 2의 틸은 준비되어 있던 신발이
답답하다며 벗어던지고 무대에 섰습니다.

Q 캐릭터마다 생일은 어떻게 정하게 되었는가.

VIVINOS 생일이 캐릭터의 이미지와 어울려야 하기 때문에 많은 고민했던 것 같습니다.
탄생석이나 탄생화는 고려하지 않고 정했는데, 나중에 찾아보니 잘 어울려서 놀랐던
기억이 있네요! 탄생화나 탄생석보다 날짜의 의미나 계절이 캐릭터와 얼마나 잘
맞는지를 중요하게 생각했습니다.

QMENG 생일 때마다 어떻게 챙겨줘야 할지 늘 고민하게 됩니다. 생일 일러스트를 급하게 실루엣만
휙휙 그렸던 게 기억나네요. 이반의 경우에는 생일이 밝혀진 적이 없는데요, 전 이게 굉장히
마음에 듭니다.

미지&현아	둘의 생일은 연관되어 있습니다.
이반	가장 로맨틱한 날이라고 생각하는 2월 14일을 이반의 입양일로 정해주었습니다. 좀 잔인한 것 같기도 하네요.
틸	여름의 시작이자, 세계 음악의 날이기도 합니다.
수아	한겨울의 첫눈처럼 깨끗하고 순결한 이미지가 수아와 어울려 12월로 정했습니다. 캐릭터 모티브가 설녀, 백설공주이기도 하구요.
루카	루카의 생일은 크리스마스이브 하루 전날로 정했습니다. 생일만큼은 즐겁게 지냈으면 좋겠어요.

Q 만약 이 잔혹한 세계관이 아니었다면, 주인공 6인은 서로 좋은 친구가 될 수 있었을까.

VIVINOS 네, 제 나이에 맞게 평범하게 살아가는 친구들이었겠죠. 에이스테가 존재하지 않는
세계관에서의 모습도 언젠가 한번 준비해 보고 싶습니다.

QMENG 이 주제에 대해서는 비비노스 감독님과 자주 이야기하며 설정을 짜곤 합니다. 사람마다
살아온 길에 따라 어떻게 각성하게 되고, 어떤 방어 기제를 갖게 되는지 매우 달라진다고
생각하는데요, 평범한 세계에서는 아이들의 성향과 서로 간의 관계도 지금과는 많이 다르지
않을까 싶습니다. 현대물 에이스테라니, 만들면 정말 재밌을 것 같습니다.

Q 마지막으로, 에이스테 팬분들에게 하고 싶은 한마디가 있다면.

VIVINOS 에일리언 스테이지를 즐겨 주셔서 감사합니다! 이렇게 과분한 사랑을 받는 것이
처음이라 늘 감사해하고 있습니다. 요즘 팀원들과 쉴 틈 없이 바쁜데도 즐겁더라구요.
이렇게 에이스테로 아트북을 출간할 수 있다는 것도 작년까지는 전혀 상상할 수 없었던
일이라 얼떨떨합니다. 여러분의 사랑이 있는 한 저희는 계속해서 재미있는 작품 만들어
나갈 예정이니까요, 계속해서 잘 부탁드립니다!

QMENG 종종 주변 사람들을 통해서 팬분들의 코멘트나 팬아트를 보게 되는데요, 힘들어서 울며
작업하면서도 마지막까지 힘낼 수 있는 원동력이 되는 것 같습니다. 예전엔 유명 감독들의
'팬들의 사랑으로 힘내서 만들 수 있었다'라는 말에 공감할 수 없었는데, 지금은 완전히
이해하고 있습니다. 힘들고 괴로운 작업 가운데 단비 같은 선물들 정말 감사합니다.

CREDITS

ROUND 1

Team Format 9

Director
VIVINOS QMENG
Co-Dorector
yongjeonsa
Inbetween Director
CALLNONG
Animator
CALLNONG yongjeonsa
SONGI Kim Min Ju
Coloring
Shin Heon Seo Oh Hyeun Soo
Technical Director
SUN LEE
Concept Art
ANIYA
Animation Producer
LEE PD
Source Design
SHANNON
LEE You Jin

Studio LICO

Composed by
Team JL
Arranged by
Team JL
Lyrics by
Kang Kyung Min
Project Manager
Do Sungil LEE Minae Kim Seungah Kim Hyejin
Support
Choi Jina Sim Yujin Jang Sooyeon
Executive Producer
Shin Hee Young
Producer
KANG

ROUND 2

Team Format 9

Director
VIVINOS QMENG
Co-Dorector
yongjeonsa
Inbetween Director
CALLNONG
Animator
CALLNONG yongjeonsa

SONGI Kim Min Ju
FEMMER
Coloring
zikko
SONG MIN HEE Oh Hyeun Soo
Technical Director
SUN LEE
Concept Art
ANIYA
Animation Producer
LEE PD
Source Design
SHANNON
LEE You Jin

Studio LICO

Composed by
XENO VIBE BL8M
Arranged by
XENO VIBE
Lyrics by
XENO VIBE BL8M
Project Manager
Do Sungil
Lee Minae Kim Seungah
Kim Hyejin
Support
Choi Jina Sim Yujin Jang Sooyeon Ahn Hyehwan
Executive Producer
Shin Hee Young
Producer
KANG

ROUND 3

Team Format 9

Director
VIVINOS QMENG
Co-Dorector
CALLNONG
yongjeonsa
Animation Producer
LEE PD
HIRO
Concept Art
CALLNONG
yongjeonsa
ANIYA
SONGI
Layout
CALLNONG

ANIYA
SONGI
Color Script
SONGI
Background Art
yongjeonsa
HARU
Nan Jeongsook
Animator
CALLNONG
SONGI
ANIYA
Choi Yeajin
HARU Ojonwang
BAM5
JangSijun
Kim Heejin
Kim Min Ju
Coloring
zikko
Technical Director
Lee Eun Seo

Studio LICO

Music Director & Producer
Do Sungil
Composing & Arrangment
Studio LICO
Yongsu Choi
Lyrics by
Studio LICO
Manju
Guitar
Yongsu Choi
Bass
Lee Jungo
Piano
Kang Goeun
MIDI & Mixing
Yongsu Choi
Editing & Assistant
Kim Juyong
Recording
Jung Wonyeong (Puzzle studio)
Mastering
Studio LICO
Project Manager
LEE Minae Kim Seungah
Kim Hyejin
Support
Sim Yujin Jang Sooyeon Ahn

Hyehwan
Executive Producer
Shin Hee Young
Producer
KANG

ROUND 5

Team Format 9

Director
VIVINOS QMENG
Co-Dorector
CALLNONG
yongjeonsa
Concept Art
CALLNONG
yongjeonsa
ANIYA
SONGI
Animation Producer
LEE PD
YUJU
Layout
CALLNONG
yongjeonsa
ANIYA
SONGI
Animator
CALLNONG
yongjeonsa
ANIYA
SONGI
HARU
Choi Yeajin
MALIBU
KIM MOGI
Coloring
zikko
Technical Director & Compositor
SUN LEE

Studio LICO

Music Director & Proudcer
Park ByungDae
Composed & Arranged by
Studio LICO
Topline by
YEOM SU JI
String arranged by
Choi yongsu
String by

Jam String
Vn1
Bae shin hee
Lee joo hee
Vn2
Lee sune jung
Seo ji eun
Va
Kwon seo hee
Vc
Gong mun seon
Piano
Kang goeun
Record by
Cho Jung Hyun @JD studio
Kim Taeyong @ Studio AMPIA
Crowd Voices by
VIVINOS QMENG OWLBOX
Kim ae ri
Yoruke
Kim Seungah
Nam Jeongsook
Executive Producer
Shin Hee Young
Producer
KANG

TOP 3

Team Format 9

Director
VIVINOS
Co-Director
QMENG
Main Crew
Callnong
ANIYA
HARU
yongjeonsa
Animation Producer
LEE PD YUJU
Technical Director
Sun Lee

Studio LICO

Project manager
Lee Minae Do Sungil
Sim Yujin
Kim Hyejin
Exeuctive Producer
Shin Hee Young

Producer
KANG

ALL-IN

Team Format 9

Director
VIVINOS
Co-Dorector
QMENG
CALLNONG
Animation Producer
LEE PD
YUJU
Animator
CALLNONG
HARU
Coloring
YUJU
Technical Director & Compositor
SUN LEE

Studio LICO

Composed & Arranged by
Studio LICO
Choi Yongsu
Topline by
YEOM SU JI
Guitar by
Choi Yongsu
Bass by
Lee Gyutae
Chorus by
6FU.
MIDI Programmed by
Choi Yongsu
Recorded by
Kim Taeyong @ Studio AMPIA
Project manager
Do Sungil
Park Byungdae
Xuzhiyuan
Support
Sim Yujin
Kim Hyejin
Kim Seungah
Kim aeri
Executive Producer
Shin Hee Young

Producer
KANG

Round 6

Team Format 9

Director
VIVINOS
Co-Dorector
QMENG
Assistant Director
CALLNONG
Animation Producer
Heun Ju LEE PD
BG Director
HARU
BG
Kim Sujeong
Animator
QMENG
CALLNONG
HARU
140
Hwang Sihyeon
Yeonieun
Technical Director & Compositor
SUN LEE

Studio LICO

lyrics by
Studio LICO
Manju
Composed & Arranged by
Studio LICO
Choi Yongsu
Guitar by
Choi Yongsu
Bass by
Lee Gyutae
MIDI Programmed by
Choi Yongsu
Recorded by
Jo Junghyun @ JD STUDIO
Mixed & Mastered by
Studio LICO
Music Director
Park ByungDae
Project manager
Do Sungil
Xuzhiyuan
Support

Sim Yujin
Kim Hyejin
Kim Seungah
Kim aeri
Executive Producer
Shin Hee Young Chiu Jun
Producer
KANG

ALIEN STAGE

Official Artbook

기획·글·그림
VIVINOS
QMENG
Lee You Jin

에일리언 스테이지 아트북

초판 1쇄 발행 2024년 9월 20일
초판 2쇄 발행 2024년 11월 25일

지은이 팀 포맷나인
펴낸이 김선식

부사장 김은영
제품개발 신효정 **디자인** 정예현
웹툰/웹소설사업본부장 김국현
웹소설팀 최수아, 김현미, 여인우, 이연수, 장기호, 주소영, 주은영
웹툰팀 김호애, 변지호, 안은주, 임지은, 조효진
IP제품팀 윤세미, 설민기, 신효정, 정예현, 정지혜
디지털마케팅팀 지재의, 박지수, 신혜인, 신현정, 이소영
디자인팀 김선민, 김그린
저작권팀 성민경, 윤제희, 이슬
재무관리팀 하미선, 권미애, 김재경, 김주영, 오지수, 이슬기, 임혜정 **제작관리팀** 이소현, 김소영, 김진경, 박예찬, 이지우, 최완규
인사총무팀 강미숙, 김혜진, 이정환, 황종원 **물류관리팀** 김형기, 김선민, 김선진, 전태연, 주정훈, 양문현, 이민운, 한유현
외부스태프 이선미(본문조판)

펴낸곳 다산북스 **출판등록** 2005년 12월 23일 제313-2005-00277호
주소 경기도 파주시 회동길 490
전화 02-702-1724 **팩스** 02-703-2219 **이메일** dasanbooks@dasanbooks.com
홈페이지 www.dasan.group **블로그** blog.naver.com/dasan_books
종이 한솔피엔에스 **출력·인쇄** 민언프린텍 **제본** 경일제책사 **코팅·후가공** 제이오엘앤피

ISBN 979-11-306-5681-6 (03650)